한국의 악기

1

한국의 악기 1

국립국악원 지음

2014년 12월 15일 초판 1쇄 발행

펴낸이 한철희 | 펴낸곳 돌베개 | 등록 1979년 8월 25일 제406-2003-000018호
주소 (10881) 경기도 파주시 회동길 77-20 (문발동)
전화 (031) 955-5020 | 팩스 (031) 955-5050
홈페이지 www.dolbegae.co.kr | 전자우편 book@dolbegae.co.kr
블로그 imdol79.blog.me | 트위터 @Dolbegae79

주간 김수한
책임편집 김서연
표지 디자인 민진기 | 본문 디자인 이은정·이연경
마케팅 심찬식·고운성·조원형 | 제작·관리 윤국중·이수민
인쇄·제본 상지사 P&B

ⓒ 국립국악원, 2014

ISBN 978-89-7199-648-5 (04600)
 978-89-7199-647-8 세트

이 도서의 국립중앙도서관 출판예정도서목록(CIP)은 서지정보유통지원시스템 홈페이지
(http://seoji.nl.go.kr)와 국가자료공동목록시스템(http://www.nl.go.kr/kolisnet)에서
이용하실 수 있습니다.(CIP제어번호: CIP2017017954)

국립국악원 교양총서 1

한국의 악기

1

국립국악원 지음

돌베
개

일러두기
— 한자는 문맥의 이해를 위해 필요한 곳에는 반복적으로 병기했습니다.
— 일부 국악 관련 용어의 경우, 국립국어원의 표기 원칙을 적용하지 않고 국립국악원이 정한 국악용어표준안 등에 따라 표기했습니다.
　　예) 상영산 → 상령산
— 본문을 이해하는 데 도움이 되는 설명은 본문에 각주로, 출처와 참고문헌 등은 본문 뒤 후주로 밝혀두었습니다.
— 지은이가 본문 내용을 이해하는 데 필요하다고 판단한 경우, 동일한 도판이나 문헌 등의 자료를 서로 다른 장에 반복해서 실었습니다.
— 저작권자를 확인하지 못한 본문 자료의 사용에 관해서는 추후 정보가 확인되는 대로 적법한 절차를 밟겠습니다.

발간사

국립국악원은 일반인을 대상으로 하는 '국립국악원 교양총서'를 발간합니다. 이 교양총서는 전통예술을 전공하지 않은 일반인에게 국악과 전통 공연예술의 내용을 쉽고 재미있게 전달하고자 합니다. 이를 위해 국립국악원의 학예연구사와 연구원 들이 직접 연구와 집필을 맡아서 진행했습니다.

　교양총서의 시작은 일반인이 쉽게 접근할 수 있도록 가장 대중적인 국악기를 주제로 한 『한국의 악기 1·2』입니다. 우리 악기에 대한 이해를 통해서 전통예술 전반에 관심의 폭이 커지기를 기대합니다. 또한 국립국악원이 대중과 함께하고자 하는 의도에서 기획·발간하는 교양총서가 부디 좋은 열매를 맺어, 전통예술에 관심을 가지지 못한 일반인에게 교양과 함께 재미를 드릴 수 있기를 바랍니다.

국립국악원장 김해숙

송지원(국립국악원 국악연구실장)

자연에서 나온 우리 악기, 세상의 악기

"음악이란 하늘에서 나와 사람에게 깃든 것이며, 허(虛)에서 발하여 자연에서 이루어지는 것이니, 사람의 마음을 움직이며 피가 돌게 하고 맥박을 뛰게 하며 정신을 유통케 한다." 조선 성종 대에 성현(成俔, 1439~1504)이 지은 악서, 『악학궤범』(樂學軌範) 서문에 나오는 말이다. 하늘에서 나와 사람에게 깃들고, 빈 곳에서 발하여 자연에서 이루어지는 음악. 이런 까닭에 그 음악은 사람의 마음을 움직인다. 마음의 빈 공간에 들어와, 마음에 감응하여 사람의 피가 돌게 하고 맥박을 뛰게 한다. 사람의 마음에 들어와 잔잔한 파문을 일으키고 정신이 흘러 유통하게 한다. 음악의 위대한 힘이다.

음악을 만드는 것은 사람의 마음이다. 그러나 마음은 사람의

목소리 혹은 악기를 통해 표출되어야 비로소 우리에게 전달된다. 조물주가 내려준, 온 우주의 소리를 담아낼 수 있는 모든 물질은 악기가 된다. 그 악기가 만들어내는 우주의 음악은 사람의 마음에 닿아 인간을 위로하고, 때론 저 멀리 하늘에 닿아 영혼을 위로한다. 이 땅의 돌과 바위, 무심히 먼 산을 바라보고 서 있는 나무와 동물, 온갖 생명을 품어주는 흙과 여러 물질. 이 모든 것이 악기를 만들기 위해 제 몸을 기꺼이 내어준다. 자연에서 나는 여러 가지 물산. 그것은 사람을 먹이고 입히고 여러 가지 도구를 만들어 봉사도 하지만 악기의 재료가 되어 사람을 기쁘게 하거나 장엄하게 한다. 그것은 말 없는 하늘을, 묵묵한 땅의 신을, 곡식의 신을, 별을, 먼저 세상을 떠난 영혼을 위로한다.

이 땅에 인류가 존속한 이래 온 세계의 여러 지역에서 수많은 악기가 만들어졌다. 저마다의 땅에서 산출된 다양한 재료로, 그 민족의 감수성에 맞춰 만들어진 악기는 지금 자신만의 온전한 특성을 드러내며 연주되고 있다. 그 악기들은 한곳에 정착하거나 여러 지역으로 이동하며 생성·소통·교섭·소멸의 과정을 겪었다. 아주 짧은 시기 동안 연주되다 사라진 악기가 있는가 하면, 시간이 흐르면서 조금씩 변화하여 현재까지 전해지는 악기가 있다. 자기가 태어난 지역에서만 소통되는 악기가 있는가 하면, 세계 여러 지역으로 전파되어 다양한 모습으로 정착하는 악기도 있다. 이것이 역사 속에서 이루어진 전 세계 악기의 현주소다.

지금까지 전해지는 우리나라의 악기 또한 아주 먼 옛날 이 땅에서 난 재료로 만든 토착악기가 있는가 하면, 다른 나라에서 일

정한 경로를 통해 이 땅에 들어와 우리 악기로 토착화한 것도 있다. 우리의 토착악기라서 사랑받는 악기로 우뚝 서 있는 것도 있지만 일정 시간이 지나 사람들의 기억에서 잊힌 악기도 있다. 또 외국에서 유입되었지만 토착악기보다 더 많은 사랑을 받는 악기도 있다. 어떤 악기는 영원히 수입악기의 때를 벗지 못한 채 특정한 기능으로만 쓰이기도 한다. 이러한 악기의 생성·유통 과정에서 우리는 문화의 속성을 읽는다. 문화란 물 흐르듯 흐르다 정착한 곳에서 또 다른 삶을 꾸려나가며 다양성을 확보한다.

오랜 역사와 함께한 한국의 악기

악기 분류를 파악하는 것은 그 악기를 가장 잘 이해하는 방법이기도 하다. 우리 악기를 현재 어떻게 분류하고 있는지 알면 악기의 과거와 현재 모습을 그대로 파악할 수 있다. 우리 악기를 이해하기 위해 악기 분류법을 알아보자. 우리 악기는 역사적 형성 과정, 제작 재료, 소리 나는 원리, 연주법에 따른 네 가지 분류법이 있다.

첫째는 역사적 형성 과정을 알려주는 분류법으로 성종 대의 『악학궤범』에 보이는 아악기(雅樂器), 당악기(唐樂器), 향악기(鄕樂器)의 삼분법이다. 여기서 한국음악사의 아악, 당악, 향악의 구분에 대해 알아볼 필요가 있다. 한국음악사에서 아악(雅樂)이란 원래 고려시대 중국 송나라에서 들여온 제사음악을 가리켰지만 조선시대에 들어서 아악 선율을 연주하는 제사음악과 조선에서 새로 만든 조회음악까지 모두 아악이라 불렀다. 아악은 궁중에서

분류	악기 종류
아부(雅部) 악기	특종(特鐘), 특경(特磬), 편종(編鐘), 편경(編磬), 건고(建鼓), 삭고(朔鼓), 응고(應鼓), 뇌고(雷鼓), 영고(靈鼓), 노고(路鼓), 뇌도(雷鞀), 영도(靈鞀), 노도(路鞀), 도(鞀), 절고(節鼓), 진고(晉鼓), 축(祝), 어(敔), 관(管), 약(籥), 화(和), 생(笙), 우(竽), 소(簫), 적(篴), 부(缶), 훈(塤), 지(篪), 슬(瑟), 금(琴), 둑(纛), 정(旌), 휘(麾), 조촉(照燭), 순(錞), 탁(鐲), 요(鐃), 탁(鐸), 응(應), 아(雅), 상(相), 독(牘), 적(翟), 약(籥)[1], 간(干), 척(戚) 이상 46종
당부(唐部) 악기	방향(方響), 박(拍), 교방고(敎坊鼓), 월금(月琴), 장구(杖鼓), 당비파(唐琵琶), 해금(奚琴), 대쟁(大箏), 아쟁(牙箏), 당적(唐笛), 당피리(唐觱篥), 통소(洞簫), 태평소(太平簫) 이상 13종
향부(鄕部) 악기	거문고(玄琴), 향비파(鄕琵琶), 가야금(伽倻琴), 대금(大笒), 소관자(小管子), 초적(草笛), 향피리(鄕觱篥) 이상 7종

사용한 당악과 향악을 속악(俗樂)이라 부른 것과 대비되는 용어다. 당악(唐樂)이란 신라시대와 고려시대에 유입된 당나라와 송나라의 음악을 이른다. 당악이라는 명칭은 향악과 구분하고자 붙였다. 향악(鄕樂)에는 순수한 우리 재래음악과 서역 지방에서 들어온 음악이 포함된다. 삼국시대에 당악이 유입된 뒤 토착음악을 구분하고자 명명한 것이다.

이처럼 역사적 형성 과정을 보여주는 아악기, 당악기, 향악기의 종류를 『악학궤범』에 나와 있는 악기 위주로 살펴보면 위의 표와 같다. 이는 『악학궤범』 권6(아악기)과 권7(당악기, 향악기)에 보이는데, 기록된 순서대로 소개한다. 이 가운데는 악기가 아닌 의물도 포함되어 있으며 현재 연주되지 않는 악기도 있다.

[1] 문무를 출 때 왼손에 들고 춘다. 아악기 '약'과 같은 악기이나 연주용 약의 길이가 1자 8치 2푼임에 비해 무구인 '약'은 다소 짧아 1자 4치라고 『악학궤범』에 기록되어 있다.

『악학궤범』에는 아악기 46종, 당악기 13종, 향악기 7종, 총 66종의 악기(의물 포함)가 그림, 역사, 악기의 특징, 연주법, 제작 재료와 함께 소개되어 있다. 아악기의 종류가 가장 많고 당악기, 향악기의 순으로 종류가 적어진다. 그러나 현재 가장 많이 쓰는 악기는 거문고, 가야금, 대금, 피리, 해금, 장구로 대부분 향악기 이고 약간의 당악기가 포함되어 있다. 음악 계통에 따라 악기를 수록한 『악학궤범』의 구분을 볼 때, 가장 적은 종류를 포함한 향악기(7종) 가운데 많은 수가 현재까지 긴 시간 동안 사람들의 사랑을 받으며 전승되고 있다. 거문고, 가야금, 대금, 피리 등의 악기는 먼 옛날부터 이 땅을 지킨, 사람들의 정서와 가장 잘 맞는 악기로서 여전히 그 위상을 지닌다. 국립국악원의 교양총서 제1권을 향악기와 일부 당악기를 포함한 11종의 악기로 시작하는 것은 가장 많이 연주하는 악기를 먼저 선정했기 때문이다.

둘째는 제작 재료를 알려주는 분류법으로 『서경』(書經)에도 소개된 오래된 분류법이며, 우리 문헌에는 영조 대의 『동국문헌비고』(東國文獻備考) 「악고」(樂考)[2]에 그 내용이 상세하게 소개되어 있다. 우리 악기를 여덟 가지 제작 재료에 따라 분류하는 '팔음'(八音) 분류법이다. 이는 금(金, 쇠붙이)부, 석(石, 돌)부, 사(絲, 실)부, 죽(竹, 대나무)부, 포(匏, 박)부, 토(土, 흙)부, 혁(革, 가죽)부, 목(木, 나무)부로 분류한다.

금부에는 쇠붙이를 재료로 하는 종 계통의 악기가 해당된다. 석부는 돌을 재료로 하는 경 같은 악기, 사부는 실을 재료로 하는 거문고·가야금 등의 악기, 죽부는 대나무가 재료인 대금·피리

2 『동국문헌비고』는 우리나라의 전장, 예악, 문물, 제도 전반을 정리한 책이다. 영조의 명을 받아 1770년(영조 46년), 9개월이라는 단기간에 편찬했다. 이 가운데 음악과 관련된 내용인 「악고」는 열세 권이다. 전체 13고 분야에 총 100권으로 구성된 『동국문헌비고』는 1903~1908년 사이에 『증보문헌비고』(增補文獻備考)로 증보하면서 그 내용이 추가되었다.

8음	악기 종류
금지속 아부(金之屬 雅部)	편종(編鐘), 특종(特鐘), 순(錞), 요(鐃), 탁(鐸), 탁(鐲)
금지속 속부(金之屬 俗部)	방향(方響), 향발(響鈸), 동발(銅鈸)
석지속 아부(石之屬 雅部)	경(磬)
사지속 아부(絲之屬 雅部)	금(琴), 슬(瑟)
사지속 속부(絲之屬 俗部)	거문고(玄琴), 가야금(伽倻琴), 월금(月琴), 해금(奚琴), 당비파(唐琵琶), 향비파(鄕琵琶), 대쟁(大箏), 아쟁(牙箏), 알쟁(戞箏)
죽지속 아부(竹之屬 雅部)	소(簫), 약(籥), 관(管), 적(篴), 지(箎),
죽지속 속부(竹之屬 俗部)	당적(唐笛), 대금(大笒), 중금(中笒), 소금(小笒), 통소(洞簫), 당피리(唐觱篥), 태평소(太平簫)
포지속 아부(匏之屬 雅部)	생(笙), 우(竽), 화(和)
토지속 아부(土之屬 雅部)	훈(塤), 상(相), 부(缶), 토고(土鼓)
혁지속 아부(革之屬 雅部)	진고(晉鼓), 뇌고(雷鼓), 영고(靈鼓), 노고(路鼓), 뇌도(雷鼗), 영도(靈鼗), 노도(路鼗), 건고(建鼓), 삭고(朔鼓), 응고(應鼓)
혁지속 속부(革之屬 俗部)	절고(節鼓), 대고(大鼓), 소고(小鼓), 교방고(敎坊鼓), 장구(杖鼓)
목지속 아부(木之屬 雅部)	부(拊), 축(祝), 어(敔), 응(應), 아(雅), 독(牘), 거(簋), 순(簨), 숭아(崇牙), 수우(樹羽)

(악고 4)

등의 악기, 포부는 박이 재료인 생황 계통의 악기, 토부는 흙을 빚어 만드는 훈·부 등의 악기, 혁부는 가죽으로 만드는 장구·교방고 등의 악기, 목부는 나무로 만드는 축·어 등의 악기가 해당된다. 『동국문헌비고』는 팔음의 각 분류를 다시 아부(雅部)와 속

부(俗部)로 나누어 아악기는 아부로, 당악기와 향악기는 속부로 11쪽의 표와 같이 구분했다.

고대의 악기 분류법을 도입하여 조선시대 당시 연주한 우리 악기를 재분류하여 소개한 팔음 분류법은 악기의 제작 재료를 명확히 알 수 있는 구분법이다.

셋째는 소리가 나는 원리로 분류하는 방법이다. 민족음악학자 쿠르트 작스(Curt Sachs, 1881~1959)와 호른보스텔(Erich Moritz von Hornbostel, 1877~1935)의 분류법에 따라 현명악기(絃鳴樂器, Chordophones), 기명(공명)악기(氣鳴樂器, Aerophones), 체명악기(體鳴樂器, Idiophones), 막명(피명)악기(膜鳴樂器, Membranophones) 등으로 나눌 수 있다. 현명악기에는 줄이 울려 소리가 나는 현악기인 거문고, 가야금, 아쟁, 양금, 해금, 금, 슬, 비파, 월금 등이 포함된다. 기명악기에는 공기의 울림에 의해 소리가 나는 관악기인 대금, 중금, 소금, 단소, 퉁소, 피리, 태평소 등이 해당된다. 체명악기란 몸을 울려 소리 내는 타악기인 편종, 편경, 징, 꽹과리, 자바라, 박, 축, 어 등을, 막명악기란 가죽으로 된 막을 울려 소리 내는 타악기인 장구, 좌고, 용고, 교방고, 소고 등을 말한다.

넷째, 연주법에 따른 일반적인 분류를 따르면 관악기, 현악기, 타악기로 나눌 수 있다. 먼저 관악기는 입으로 공기를 불어 넣어 소리 내는 악기로 가로 혹은 세로로 분다. 가로로 부는 악기로는 대금, 소금 등이 있고 세로로 부는 악기로는 피리, 단소 등이 있다. 이 악기들은 다시 서(舌, reed)를 끼워 연주하는 악기와 서 없이 입술을 직접 대고 부는 악기로 나뉜다. 피리와 태평소(겹서),

생황(笙簧)은 서를 끼워 연주하며 단소, 대금, 소금 등의 악기는 서가 필요 없다.

현악기는 줄을 뜯거나 밀어 연주하는 발현악기(撥絃樂器), 줄을 마찰시켜 연주하는 찰현악기(擦絃樂器), 줄을 두드려 연주하는 타현악기(打絃樂器)로 나눌 수 있다. 발현악기에는 가야금과 거문고, 비파 등의 악기가, 찰현악기에는 해금, 아쟁 등의 악기가, 타현악기에는 양금과 같은 악기가 포함된다. 줄을 뜯는지, 마찰시키는지, 두드리는지 그 연주법에 따라 악기의 소리와 정서가 달라진다.

타악기는 기본적으로 두드려 소리 내는 악기지만 일정한 음높이가 있거나 선율을 낼 수 있는 유율(有律)타악기가 있고, 일정한 음높이가 없으며 선율을 낼 수 없는 무율(無律)타악기가 있다. 특종, 특경, 편종, 편경, 방향, 운라와 같은 악기가 전자에 해당하며 자바라, 징[3], 꽹과리, 장구 등의 악기가 후자에 해당한다.

이처럼 우리 역사와 함께 발달해온 우리 악기는 그 수가 많고 종류도 다양하다. 악기마다 역사와 계통, 제작 재료, 소리 내는 법 등이 각각 다르다. 악기의 사용 빈도로 우리 악기를 재분류하여 자주 사용하는 악기와 드물게 사용하는 악기로 구분해볼 수도 있다. 또 우리 민족과 함께한 시간을 따져볼 수도 있다. 이 모두 악기를 이해하는 방법이지만, 무엇보다 중요한 것은 악기의 소리에 관심을 가지고 하나하나 들어보는 일이 아닌가 한다.

우리 악기는 자연의 소리에 기반한다. 이런 까닭에 자연의 어울림이 만들어낼 수 있는 가장 자연스러운 울림을 추구한다. 현

3 징과 같은 악기는 요즘 들어 일정한 음높이를 부여해서 만들기도 한다. 그럴 경우 유율 타악기가 된다.

재 연주하는 우리 음악에 그러한 울림이 모두 담겨 있다. 쇠의 소리는 성한 기운이 담겨 우리 마음이 강해지게 한다. 돌의 소리는 변별하고 결단하게 한다. 실 소리는 우리를 섬세하게 감싸서, 욕심에 유혹되지 않는 마음을 선물한다. 대나무 소리는 맑고 포용하는 듯하여 사람의 마음을 편안하게 한다. 박의 소리는 가늘고 높아서 맑은 것을 세워 공경하고 사랑하는 마음을 갖게 한다. 흙의 소리는 묵직하여 큰 뜻을 세우도록 하며, 너그럽고 넉넉한 마음을 기르게 한다. 가죽 소리는 사람의 마음을 고무시켜 결단하여 움직이도록 한다. 나무 소리는 곧아서 바른 것을 세우게 하며, 자신을 깨끗이 하도록 한다. 악기의 제작 재료 여덟 가지는 저마다 사람의 마음을 단속한다. 이와 같은 악기로 연주하는 우리 음악은 건강한 음악이며 치유의 음악이다.

국립국악원의 교양총서 첫 번째 기획으로 우리 악기와 함께하는 여행을 계획한 것은 곧 그와 같은 이유다. 늘 가까이에서 우리 곁을 지키며 다정다감한 소리를 울리고 있지만, 마음과 귀가 잘 열리지 않아 미처 발견하지 못한 우리 악기와 여행을 떠나고자 한다. 『한국의 악기 1』에는 우리 악기 가운데 가장 많이 연주되는 악기들을 모았다. 가야금, 거문고, 단소, 대금, 피리, 해금, 양금, 생황, 아쟁, 장구, 태평소의 열한 가지 악기 이야기로 출발한다. 독자에게 익숙한 악기 순으로 정리하고자 했으며, 악기의 역사와 특징, 제작 과정, 현재 연주되는 음악 이야기 등으로 꾸며진다. 『한국의 악기 2』에는 우리의 아악기와 무구(舞具), 의물(儀物)을 모았다. 가능한 한 팔음 분류법의 순서에 따라 수록했으며 편

경·특경, 편종·특종, 금·슬, 약·적, 소·관, 훈·지·부, 화·생·
우, 절고·진고, 축·어, 약·적·간·척, 휘·조촉 등의 이야기를 펼
쳐나간다. 아악기는 그 이름이나 역사, 생김새 등이 생소하지만
국립국악원 교양총서를 통해 그 새로운 세계를 만날 수 있을 것
이다. 이번이야말로 긴 호흡과 트인 시선으로 우리 악기의 다양
한 이야기와 만날 기회가 될 것이다.

우면산 연구실에서,

저자들의 마음을 하나로 모아 쓰다

차례

伽倻琴

가야금

가야금은 고대부터 전승된 우리나라의 대표적인 현악기다. 직사각형의 오동나무 몸통 위에 명주실을 꼬아 만든 가야금 줄이 얹혀 있다. 풍류(정악)가야금과 산조가야금 이외에, 현대에는 줄 수를 늘린 다양한 개량가야금도 등장했다. 전통음악, 현대 음악에 이르기까지 두루 사용된다.

1 장

여운을 빚는 악기, 가야금

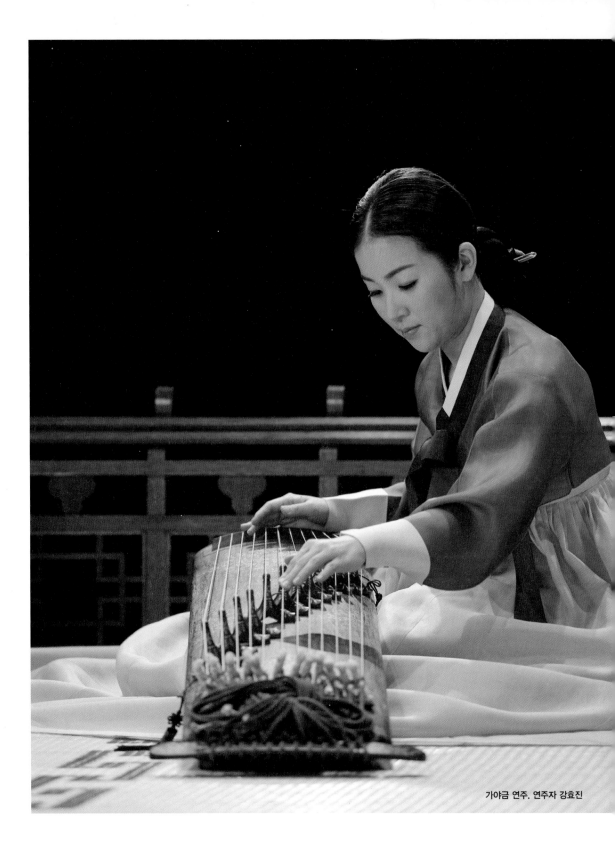

가야금 연주. 연주자 강효진

아양의 거문고, 문탁의 피리, 종무의 중금

대어향, 옥기향이 타는 쌍가야금

김선의 비파, 종지의 해금, 설원의 장고로

아, 밤새워 노는 모습 그 어떠합니까.

일지홍의 빗긴 피리 소리, 일지홍의 빗긴 피리 소리

아, 듣고서야 잠들고 싶어라.

- 〈한림별곡〉(翰林別曲) 중

악기는 음악을 담는 그릇이다. 음악은 시간의 흐름에 따라 변화한다. 음악을 담는 그릇 또한 그 변화에 부응한다. 따라서 음악양식의 변화나 필요에 의해 악기의 구조, 재료, 줄의 수, 재질이 달라지고 새로운 연주법이 만들어진다. 이러한 일은 여러 시대에 걸쳐 지속적으로 이뤄졌다. 악기의 구조가 달라지면 연주하는 음악의 특성도 그에 맞추어 변화한다. 역으로 사람들이 원하는 소리가 달라지면 악기의 구조가 그에 부응하여 달라지기도 한다. 이 둘은 밀접한 역학 관계를 지닌다.

이 땅의 오랜 벗, 가야금의 음악

현재 한국음악에 쓰는 가야금(伽倻琴)의 종류는 여러 가지가 있다. 풍류(정악)가야금, 산조가야금, 18현가야금, 저음·중음·고음가야금, 25현가야금 등이다.[1] 종류가 다양한 이유는 다양한 음악적 필요가 있었기 때문이다. 이 중에서 풍류가야금은 가야금의 원형으로 일컬어진다. 이를 전통가야금이라 한다면 그 밖의 것은 모두 개량가야금에 해당한다. 그러나 풍류가야금 다음에 나타나는 산조가야금의 경우에는 20세기 이후에 출현하는 여타 개량가야금과는 차별화된다. 산조가야금은 19세기를 전후해서 활발하게 쓰였으며, 온전히 전통을 바탕으로 생성·발전한 음악의 범주 내에서 사용했기 때문이다. 이 글에서는 가장 오래된, 가야금의 원형으로 보는 풍류가야금의 음악부터 살펴본 뒤 시대순으로 음

[1] 17현가야금은 18현으로 대체되었기 때문에 별도의 언급이 필요하지 않고, 21현가야금은 드물게 쓰는 편이므로 본 글에서 생략한다.

악을 통해 악기 자체의 특성에 다가가려 한다.

신라 · 통일신라

풍류가야금은 이 땅에서 역사가 가장 오랜 가야금의 종류다. 그 연주곡으로서 제일 처음 문헌에 언급된 것은 가야국의 악사 우륵(于勒, ?~?)이 지은 열두 곡의 음악인 〈상가라도〉(上加羅都), 〈하가라도〉(下加羅都), 〈보기〉(寶伎), 〈달기〉(達己), 〈사물〉(思勿), 〈물혜〉(勿慧), 〈사자기〉(獅子伎), 〈거열〉(居烈), 〈사팔혜〉(沙八兮), 〈이사〉(爾赦), 〈상기물〉(上奇勿), 〈하기물〉(下奇勿)이다. 그런데 이 음악들은 곡 이름만 전할 뿐 구체적으로 어떠한 악곡인지 알기가 어렵다. 다만 곡명으로 보아, 지금까지의 연구로는 당시 지방 민요에 기반을 둔 음악일 것이라 추정한다.

우륵이 연주한 열두 곡은 그가 귀화한 신라의 제자들에 의해 다섯 곡으로 편곡되었고, 이후 신라의 궁중음악인 '대악'(大樂)이 되었다. 이외에도 우륵의 제자 이문(泥文, ?~?)이 지은 〈오〉(鳥, 까마귀), 〈서〉(鼠, 쥐), 〈순〉(鶉, 메추라기) 세 곡이 『삼국사기』(三國史記) 「악지」(樂志)에 전한다. 실제 음악의 내용은 알 수 없지만 동물의 특성을 가야금 주법으로 묘사했으리라 상상된다.

신라 때 풍류가야금의 형태는 현재

대전 월평동 출토 양이두,
6~7세기로 추정

가야금을 연주하는 토우,
4~5세기로 추정

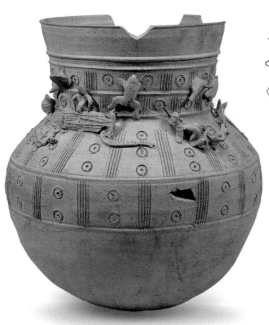

일본 동대사(東大寺)의 정창원(正倉院)이라는 박물관에 보존된 것을 통해서도 확인할 수 있다. 일본에서는 이것을 신라금(시라기고도)이라고 부른다. 이 가야금이 바로 오늘날 쓰는 풍류가야금과 같은 모습이다.

신라에서는 우륵으로 하여금 가야금만이 아닌, 노래와 춤까지 가르치도록 하였다. 이를 보면 가야국 악사 우륵과 그의 제자들에 의해 계승된 신라의 가야금음악은 당시 지역 민요 투의 음악에 노래와 춤을 곁들인 형태였으리라 예상된다. 또한 줄과 줄 사이의 간격이 넓은 풍류가야금의 특성상 화려하고 빠른 음악보다는 단출하고 절제된 음악이었을 터이다. 우륵의 열두 곡은 신라 궁중음악으로 채택되어 신라 향악이 전성기를 이루는 데 밑바탕이 되었을 것이나, 그 음악이 고려에 이르기까지 지속적으로 연주되었다는 기록을 찾기는 어렵다. 그러나 오늘날까지 풍류가야금은 지속적으로 연주에 쓰인다.

광주 신창동 발굴 현악기,
기원전 1세기로 추정

고려

신라 때 향악에 속한 악기인 향비파나 중금은 고려조에 이르러 당악 연주에 함께 쓰였다. 한편 가야금과 거문고는 고려의 속악에서 연주되었다는 사실이 『고려사』(高麗史) 「악지」(樂志) '속악' 조(條)에 기록되어 있어서 신라의 악기가 고려조까지 전승되었음을 알 수 있다. 가야금은 거문고, 비파, 중금, 피리, 해금, 장구 등의 악기와 함께 고려조에도 여전히 인기 있는 악기로 계승되었다. 고려 고종 대의 여러 문인이 함께 쓴 경기체가 〈한림별곡〉에

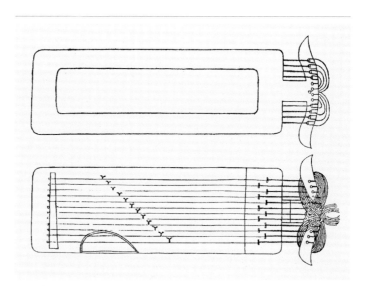

「악학궤범」의 정악가야금

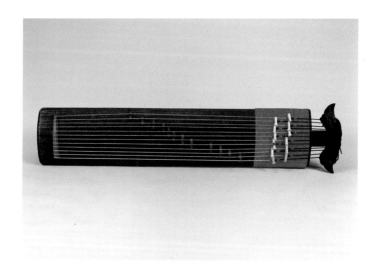

복원한 정악가야금

당시 귀족들이 풍류를 즐기는 모습이 묘사되어 있다. 이 글의 서두에, 현대어로 번역한 시의 일부를 소개하였으니 〈한림별곡〉에 그려진 풍류 세계를 잠시 상상해보자. 이처럼 가야금은 고려조에도 여전히 사람들 곁에서 그들의 벗이 되었다.

조선 전기

조선시대에 가야금은 궁중의 연향악이나 제례악에 쓰였으며, 악기를 새로 제작할 때나 악공을 선발하는 시험 종목을 정할 때도 빠지지 않았다. 특히 『세종실록』(世宗實錄) 「오례」(五禮)와 성종 대의 『악학궤범』에 가야금 그림이 들어 있는 것을 비롯하여 궁중 밖 회화에서도 가야금이 자주 등장하는 것을 보면, 가야금이 궁중음악과 풍류를 막론하고 주요한 위치에 있는 향악기였음을 알 수 있다.

조선 후기 이후부터 현대까지

① 가곡 반주에서

조선 후기를 거쳐서 오늘날까지 전해진 음악 중 풍류가야금으로 연주하는 주요한 음악으로는 가곡과 〈영산회상〉을 들 수 있다. 가곡은 시조시를 읊는 노래로 가야금을 반주악기로 쓴다.

가곡의 반주악기로는 가야금을 비롯해 거문고, 대금, 피리, 해금, 장구 등 관·현·타악기가 모두 사용된다. 한국 전통음악의 합주는 모든 악기가 거의 같은 선율을 연주하는 제주(齊奏) 형태여서 피리나 대금, 해금처럼 소리가 지속되는 특성을 가진 악기는

주로 주요 선율을 이끄는 역할을 하고, 가야금이나 거문고같이 줄을 퉁기거나 술대로 쳐서 소리 내는 악기는 선율타악기와 같은 역할을 한다.

그러나 여러 악기가 같은 선율을 연주하더라도 각 악기의 특성과 연주법에 따라 음향적 효과는 다르다. 예를 들어 가야금이 두 음이나 세 음을 연속적으로 빠르게 연주하는 '싸랭'이나 '슬기둥'과 같은 주법을 사용하면, 같은 음을 쭉 뻗어내는 관악기와는 다른 효과를 낸다.

② 〈영산회상〉 연주에서

실내 기악합주곡인 〈영산회상〉 연주에서도 가야금의 쓰임은 가곡 반주와 크게 다르지 않다. 〈영산회상〉은 성악곡으로 시작되었는데, 조선 후기에 가사는 탈락하여 순수 기악합주곡이 되었고 원곡에서 파생된 여러 곡은 현재 '모음곡' 형태를 이루고 있어서 〈영산회상〉은 어느 한 시기에 완결된 형태로 만들어진 음악이 아니다. 그것은 특히 장단 구조에 잘 드러나 있다.

〈영산회상〉은 느린 20박인 상령산에서 시작하여 중령산, 느린 10박인 세령산, 가락덜이를 거쳐 6박인 상현도드리, 하현도드리, 염불도드리에서 빠른 염불, 그리고 4박 장단인 타령, 군악으로 이어져 모두 아홉 곡으로 구성되어 있다.[2] 장단의 구조나 템포를 기준으로 하면, 도드리 이전과 이후의 곡으로 나누어볼 수 있다.

가야금의 여음이 존속되는 시간은 불과 30여 초에 불과하여, 〈영산회상〉의 첫 곡인 상령산처럼 느린 악곡에서는 한 음이 울

2 세 종류의 〈영산회상〉 중 〈평조회상〉은 하현도드리가 없어 여덟 곡으로 구성된다.

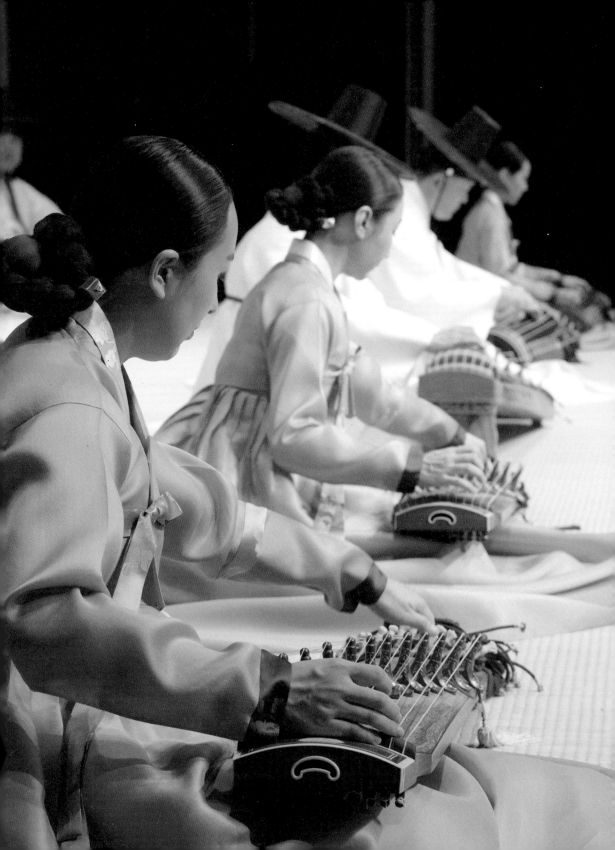

린 후 그다음 음까지 공백이 크게 생긴다. 지속음을 내는 피리, 대금 같은 관악기의 경우에도 곡의 분위기는 매우 한가하고 여유롭다. 따라서 〈영산회상〉의 상령산, 중령산, 세령산 가락덜이까지의 음악 진행에서는 악기의 현란한 기교보다는 오히려 사색적이면서 자유스럽게 흘러가듯, 내면을 채워가는 연주가 감상의 핵심 요소가 된다. 반면 상현도드리부터 군악까지의 악곡에서는 장단의 주기적 반복에 의한 운동감을 조금 더 느낄 수 있다. 〈영산회상〉을 연주할 때 가야금은 농현을 과도하게 사용하지 않고 오른손으로 연주한 소리를 왼손이 따르는 연주 방식을 취한다. 이러한 특성은 가곡 연주와도 크게 다르지 않다.

③ 산조 연주에서

조선 후기에 등장한 '산조'는 산조가야금의 악기 특성을 이해하는 데 매우 중요하다. 조선 전기에는 합주 성격의 음악이 주류를 이루었다면, 후기에는 개인기를 드러내는 음악들이 부각된다. 판소리와 산조가 대표적이다. 일인 소리극인 판소리에 사용되는 장단과 음계(음 구조)를 비롯한 음악 특성은 기악 독주곡인 산조에서도 공통적으로 드러나, 두 장르는 성악과 기악의 차이를 제외하고 음악 어법은 같다. 다만 가야금산조는 느린 장단에서부터 점차 빨라지는 장단으로 진행되는 틀을 갖추고 있는 반면, 판소리는 내용과 그 이면에 맞게 장단이 구성된다는 점에서 다르다.

앞서 설명한 가곡이나 〈영산회상〉에서는 오른손으로 퉁겨낸 현의 울림이 왼손 주법에 의해 크게 변형되지 않은 채로 이어지

가야금 연주,
국립국악원 민속악단

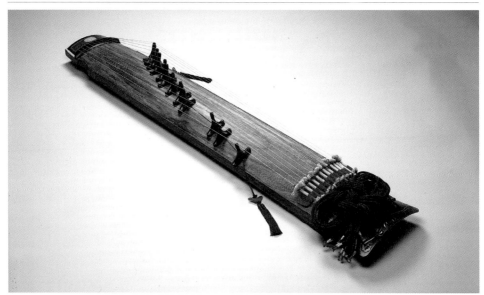

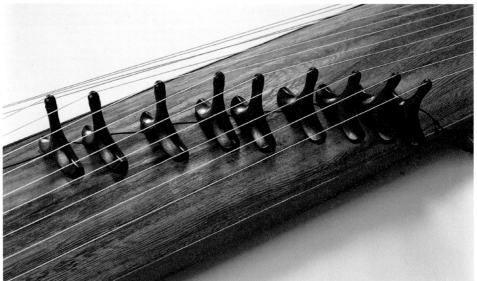

산조가야금

는 편이지만, 산조에서는 장단의 느리고 빠름에 따라 연주법 변화가 크다. 느린 장단인 진양조나 중모리에서 산조는 오른손 개방현(開放絃)으로 낸 소리의 여운을 이용해 선율이나 농현, 음 장식 등을 만들어 펼친다. 개방현과 왼손의 다양한 주법을 통해 내는, 여운을 활용한 소리는 소리의 밝고 어두움과 크고 작음이 음양처럼 대비된다. 여운으로 만들어내는 소리는 마치 한옥의 창호지 문에 비치는 음영처럼, 보이는 것 같으면서 보이지 않고 밝고 투명한 듯하나 한 겹 덮인 느낌의 소리다.

가야금의 음색은 개방현과 그 여운으로 빚는 것 말고도 줄을 뜯는 오른손의 위치나 줄에 손가락을 대는 각도에 따라 미세한 차이가 일어난다. 현침(絃枕)에서부터 악기의 가운데 쪽, 즉 안족(雁足) 방향으로 이동할수록 줄의 장력이 약해지기 때문에 음색이 부드럽고 여리게 바뀐다. 또 손가락은 조금 비낀 각도로 줄에 대야 가장 좋은 음색이 발현되지만, 특별한 경우 직각으로 대고 뜯거나 꼬집듯이 연주하면 좀 더 거칠거나 색다른 음색을 낸다. 우조·평조·계면조 등 조의 분위기를 드러내고자, 또는 표현을 달리하거나 특별한 분위기를 나타내고자 줄 위치를 다르게 선택하는데, 이는 연주자의 감각에 크게 좌우된다.

산조가야금의 연주법 중 연퉁기는 소리(연퉁김 주법)는 주로 빠른 장단인 자진모리나 휘모리에서 그 효과가 배가된다. 이 주법은 손톱을 이용한 것이어서 곡이 현란한 음빛깔로 바뀌며, 느린 장단에서 농현이나 여운을 이용해서 연주하는 것과는 매우 다른 음악적 효과가 있다.

오른손 주법 외에 산조 연주에서 중요한 것은 왼손의 농현이다. '농현'(弄絃)에는 줄을 굵게 또는 가늘게 떨어서 연주하는 기법, 눌러 낸 소리를 흘러내리게 하거나 밀어 올리는 기법, 처음 뜯어낸 음이 지속되는 상태에서 줄의 탄력을 이용해 두세 개 이상의 음을 엮어 선율을 만들어내는 기법 등이 있다.

농현법에 따라 음악의 갈래적 특성이나 표현 방법의 시대적 차이도 드러나는데, 농현은 가곡이나 〈영산회상〉에서는 그리 적극적으로 활용되는 연주법은 아니다. 가곡이나 〈영산회상〉은 흐름이 완만하면서 절제된 가운데 선율이 이어지는 편이나 산조에서는 농현 기법으로 선율의 성격이나 감정 표현을 극대화하는 경향이 나타난다.

산조를 연주하는 산조가야금의 연주법을 한마디로 압축하면, 그것은 명주실의 탄력에 대한 터득이라고 할 수 있다. 명주실은 고무줄처럼 원상회복되는 힘이 있지만, 습도나 강도에는 약하기 때문에 연주 과정에서 줄 탄력에 변화가 빈번하게 일어나고 이에 따라 음정도 자주 변한다. 그러므로 연주자는 줄 위에 올려놓은 왼손의 힘 세기로 줄 탄력의 정도를 조절해야 하며, 줄을 조금 더 많이 누르거나 적게 눌러서 원하는 음정이나 선율을 연주하는 감각을 키워야 한다. 이는 특히 농현 기법을 사용하는 산조 연주를 위해서는 필수적인 훈련이다.

④ 창작곡 연주에서
20세기 중후반에 본격적으로 등장하는 가야금 창작곡은 산조가

야금에서 처음 시작되었지만, 18현가야금, 25현가야금[3]을 비롯하여 저음·중음·고음가야금 등 개량악기를 위한 음악이 다수 작곡되었다. 이 중 작곡자별로 몇 곡을 선별하여 소개하면 다음과 같다. 1960년대 후반부터는 12현가야금을 위한 창작곡이 만들어졌다. 이 곡들은 두 부류, 즉 전통적인 음악 어법을 바탕으로 만든 곡과 현대적인 음악 어법을 사용한 곡으로 나눌 수 있다.

12현가야금 창작곡을 가장 많이 만들었으며, 인지도도 높은 작곡가로는 황병기(黃秉翼, 1936~)가 첫손에 꼽힌다. 〈숲〉, 〈석류집〉, 〈가라도〉, 〈침향무〉, 〈영목〉, 〈비단길〉, 〈남도환상곡〉 등 개성 있는 작품이 여럿이다. 이 중 〈숲〉, 〈석류집〉, 〈가라도〉와 같은 초기 작품이 전통음악의 느낌과 주법을 활용하되 민속악보다는 가곡이나 〈영산회상〉과 유사한 분위기에 가까웠다면, 이후 작품인 〈침향무〉는 더 과감한 정서를 표출하며 산조와 전통음악에 없던 주법까지 사용하였다. 산조 분위기의 절정은 〈남도환상곡〉에서 나타나고, 현대음악의 특징을 가장 많이 반영한 곡으로는 〈미궁〉을 꼽을 수 있다. 황병기의 가야금 창작곡은 독주악기로서 가야금의 영역을 확대시켰고, 그 음악의 근간은 전통에 충실하면서도 전통과는 다른 음악 세계로 넓혀져 있다고 하겠다.

한편, 독주곡보다는 관현악·실내악·중주곡을 많이 작곡한 백대웅(白大雄, 1943~2011)의 여러 곡 중 〈신 관동별곡〉은 서양 현악기 사중주에 18현가야금이 협연하는 곡이다. 이 작품은 관동 지방의 민요를 모티브로 하여 우리 음악의 특수성뿐만 아니라 보편성을 확보하는 데에 중점을 두었다. 백대웅의 가야금 독주곡

3 17현가야금, 21현가야금, 철가야금 등도 있다.

으로는 〈18현가야금 산조〉가 있다. 이 곡은 본래 12현으로 연주하는 가야금산조를 개작한 것이다. 작곡가는 처음에 기존의 산조에서 잘 쓰지 않던 '솔-라-도-레-미' 음 구조만으로 12현가야금을 위한 산조를 만들었고, 이를 18현가야금을 위한 작품으로 개작했다. 백대웅은 판소리의 채보와 분석 연구를 통해 전통음악의 장단 및 선율 특성을 작곡에 활용하고 민요 소재를 응용함으로써 국악 창작의 체제를 구축하는 데에 집중했다. 그의 작품 중에서 〈캐논〉, 〈자바〉 등 널리 알려진 외래음악을 활용한 가야금 삼중주곡, 또 풍물 리듬을 그대로 가져와 선율을 얹은 가야금 삼중주곡, 〈길군악〉과 〈쾌지나 칭칭〉 등 복합 리듬을 활용한 국악 관현악 가야금 협연곡 등을 보면 그가 지향한 미래 우리 음악의 방향이 읽힌다.

작곡 활동의 폭이 넓은 박범훈(朴範薰, 1948~)은 무용극이나 마당극 음악을 통해 우리 음악의 실용성을 높였는데, 일본 현악기 고토(箏)를 위한 산조 독주곡을 개작한 25현 개량가야금 관현악 협연곡은 국악 관현악 가야금 협연곡의 주요 레퍼토리가 되기도 했다. 이성천(李成千, 1936~2003)의 초기 가야금 작품 중 〈숲 속의 이야기〉도 꼽을 수 있는데, 이 곡은 전통음악 어법이나 연주법과는 조금 다른 주법과 어법을 활용하고 있어서 독주악기로서 가야금의 면모를 다변화시키고 있다 하겠다.

이해식(李海植, 1943~)의 가야금 독주곡 〈흙담〉은 산조를 표방한 곡인데, 그 기법은 매우 새로워서 연주자가 연습에 공을 많이 들여야 한다. 서양음악 작곡가인 백병동(白秉東, 1936~)의 곡 중

에도 가야금 독주곡이 여럿 있다. 그중 〈신 별곡〉은 지극히 현대적인 곡 양식과 주법을 활용하고 있지만, 곰곰이 살펴보면 매우 전통적인 음악 요소가 녹아 있음을 알 수 있다.

이와 같이 현대에 창작된 가야금 작품은 크게 두 가지로 대별된다. 전통적인 가야금음악의 양식과 기법을 활용하여 현대음악화하려는 곡, 그리고 기존 양식과 기법을 탈피함으로써 새로운 형태의 악기 구조를 요구하는 곡이다.

다채로운 소리와 연주, 가야금의 종류

지금까지 가야금으로 연주한 '음악'의 시대적 변천을 살펴보았다면 이제는 그 음악을 담아낸 여러 종류의 가야금, 즉 '악기' 자체를 살펴보고자 한다.

풍류가야금과 산조가야금
가야금의 가장 오래된 모습은 풍류가야금이 간직하고 있고, 산조가야금은 그보다 크기가 작으며 형태와 만드는 법에서 약간 차이가 난다. 이 두 가야금을 바탕으로 줄 수와 재질을 바꾼 18현가야금, 25현가야금, 그리고 음역대를 달리한 저음·중음·고음가야금이 현재 많이 쓰인다.

풍류가야금과 산조가야금은 악기의 크기 및 양이두(羊耳頭)의 유무를 제외하고는 악기 모양에서는 큰 차이가 없다. 긴 직사각

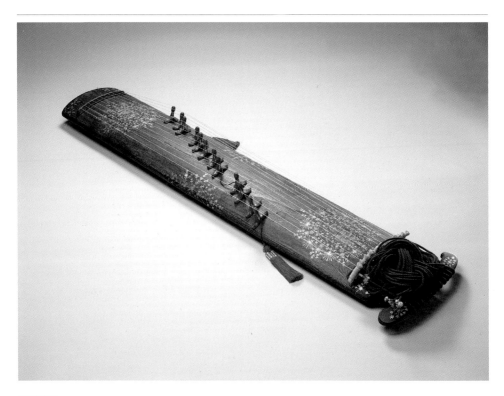

풍류가야금

형의 오동나무 몸통 위에 열두 개의 안족(雁足)이 놓여 있고, 안족 위쪽 홈 위로 명주실을 꼬아 만든 줄이 지나간다. 줄의 한쪽은 악기 뒤판 돌괘에 연결되고, 반대쪽은 안족을 통과하여 악기의 앞판 아래쪽 끝부분에서 한데 모여 묶인다. 이렇게 열두 줄을 모아 묶은 것을 부들이라고 한다.

오른손으로 줄을 뜯어서 나는 소리는 안족을 통과해 악기 몸

통을 울리고 뒤판에 난 구멍을 통해 일단 바닥을 울린 뒤 퍼진다. 줄의 굵기는 저음 쪽으로 갈수록 굵어지고 고음 쪽으로는 차차 가늘어진다.

가야금은 어떻게 조율을 할까? 풍류가야금의 경우, 서양음악의 계이름으로 치환하면, '솔-라-도-레-솔-라-도-레-미-솔-라-도'로 세 옥타브에 걸쳐서 조율된다. 이때, 중음역 부분만 5음음계의 구성음을 다 갖추고 있다. 가야금의 열두 번째 줄, 즉 가장 위의 줄보다 높은음은 전통 악곡에서는 거의 쓰지 않는다.

풍류가야금 연주에서 가장 많이 쓰는 5음계 구조는 조율 형태만 보아도 알 수 있듯, '솔-라-도-레-미' 구조다. 따라서 '라-도-레-미-솔'과 같이 다른 구조의 음계로 구성된 악곡을 연주할 때는, 안족을 올리거나 내려서 음높이를 바꾼다. 앞서 소개한 〈영산회상〉 중 여덟 번째 곡인 '타령'에서 아홉 번째 곡 '군악'으로 넘어갈 때가 안족의 위치를 옮기는 대표적인 경우다.

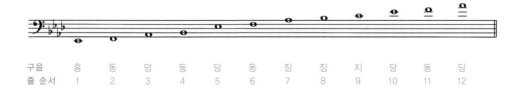

구음	흥	동	덩	둥	당	동	징	징	지	당	동	딩
줄 순서	1	2	3	4	5	6	7	8	9	10	11	12

풍류가야금 조현

산조가야금 역시 열두 줄을 조율하면 풍류가야금처럼 세 옥타브에 걸쳐 음계가 형성되지만, 조율된 계이름의 순서는 조금 차이가 있다. 산조가야금은 '솔-도-레-솔-라-도-레-미-솔-라-도-레'의 순서로 조율된다. 중음역 부분은 풍류가야금과 차이가

없지만, 아래 음역에서 '라'가 없고 그 대신 높은 음역에서 맨 위에 한 음이 더 있다.

결과적으로 풍류가야금은 제1현과 제5현이 옥타브 관계에 놓이는데, 산조가야금은 제1현과 제4현이 옥타브 관계에 있게 된다. 그러나 두 가야금의 이러한 조율 순서는 작은 차이에 불과해서 거의 같다고 해도 큰 무리는 아니다. 다만 풍류가야금에서의 '솔'은 음이름으로 'e♭'에 해당하는 반면, 산조가야금에서의 '솔'은 'g' 음에 해당하므로[4] 전체적으로 산조가야금이 장3도[5] 정도 높은 음역을 가진다고 할 수 있다.

더욱이 산조 연주에서는 전조나 조바꿈이 빈번하게 일어나기 때문에, 실제 음악의 활용에서 조율된 5음 구조(솔-라-도-레-미)와는 다른 음 구조를 더 많이 사용한다. 이는 쉬운 길을 두고 굳이 어려운 길로 가는 것과 같으나 결과적으로는 연주의 기교적 측면에서 다양한 발전을 가져왔고, 기악 독주곡 등장 및 양식화를 불러왔으며, 전문 연주자의 탄생으로 연결되기도 했다.

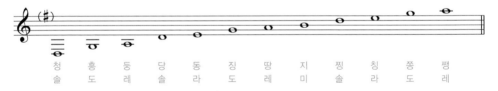

* 실음은 완전5도 위

| 청 | 흥 | 둥 | 당 | 동 | 징 | 땅 | 지 | 찡 | 칭 | 쫑 | 쨍 |
| 솔 | 도 | 레 | 솔 | 라 | 도 | 레 | 미 | 솔 | 라 | 도 | 레 |

이러한 열두 줄 가야금은 어떻게 연주할까? 풍류가야금과 산조가야금은 앞서 조율 부분에서 살펴본 것처럼 음렬에서 큰 차이는 없지만, 그것을 다루는 방법은 많이 달라서 결국 연주법과

산조가야금 조현(실음보다 완전 5도 아래로 기보)

음악 양식적인 차이가 있다. 이미 언급했듯이 풍류가야금은 대체로 조율 음 그대로를 연주음으로 사용하는 경향이 있는 반면, 산조가야금은 조율 음과는 다른 음을 만들어 쓰는 경우가 더 많다.

풍류가야금과 산조가야금은 둘 다 오른손으로 직접 줄을 뜯어 소리를 내고, 왼손으로는 이를 다양한 방법으로 장식한다. 오른손 주법에는 살갗을 이용해 소리 내는 방법과 손톱으로 소리 내는 방법이 있다. 이런 방법들로 당기거나 미는 소리, 뜯거나 짚는 소리, 퉁기거나 연퉁기는 소리를 낸다.

오른손으로 소리를 낼 때 가장 주요하게 쓰는 손가락은 둘째 손가락이다. 풍류가야금에서는 둘째 손가락을 몸 쪽으로 당기면서 소리를 내고, 산조가야금에서는 약간 사선 방향 위쪽으로 줄을 비껴 뜯듯 연주한다. 당겨서 연주한 소리보다는 뜯어서 연주한 소리가 악기 몸통을 더 크게 울리고, 음색 조절의 폭도 크다. 이외에 첫째·셋째 손가락은 둘째 손가락을 보조하는 역할로 많이 쓴다. 첫째 손가락은 둘째 손가락으로 연주한 음과 연접한 음, 즉 바로 위의 줄이나 가까이 있는 줄을 뜯을 때 사용한다. 즉 경과적 진행을 원활하게 하는 데 쓰는 것이다. 옥타브 관계이거나 넓게 벌어지는 음정인 경우에는 셋째 손가락과 첫째 손가락을 연이어서 사용한다.

풍류가야금에서 둘째 손가락은 몸 쪽으로 당기면서 연주한다고 했는데, 반면 첫째 손가락은 이와 반대쪽으로 밀면서 소리를 낸다. 또한 당기거나 미는 주법을 사용하는 풍류가야금과 달리, 산조가야금에서는 위로 뜯어내는 주법을 사용한다.

4 기본음은 'd' 음이다.
5 온음 두 개 간격에 해당하는, 음과 음 사이의 거리.

싸랭이나 슬기둥은 풍류가야금에서 옥타브 관계로 벌어진 두 음, 또는 세 음을 연이어 연주하는 것을 지칭한다. 왼손으로는 전성, 추성, 퇴성, 뜰동, 그리고 가늘게 또는 굵게 떠는 소리를 만들어낸다. 전성은 줄을 순간적으로 굴러서, 추성은 원음보다 높은 음으로 밀어 올려서, 퇴성은 이와 반대로 끌어 내려서 원음을 변형해내며, 뜰동은 원음 앞에 짧은 장식음을 붙여서 연주한다.

현을 손으로 퉁겨 연주하는 발현악기인 가야금에서 줄을 떨어 연주하는 것은 일차적으로 가야금의 여음을 길게 연장하기 위한 방법이지만 특히 산조 연주에서의 떠는 기법은 다양한 악상 표현을 위해서도 적극 활용된다. 줄을 떠는 폭이 깊어질수록 극적인 감정 표현의 폭도 커진다고 하겠다. 가늘게 떨면 이보다 편안한 느낌의 선율이 표현된다. 산조가야금에서는 개방현으로 낼 수 있는 음인데도 낮은 줄을 눌러 해당 음을 내거나 그 여음으로 선율을 진행하는 경우가 많은데, 이는 모두 표현을 다채롭게 하기 위한 연주 기법이다.

개량가야금

개량가야금은 전통음악과는 체제가 다른 음악을 포용하고자 목적별로 만든 악기다. 18현이나 25현 등으로 줄 수를 늘린 부류가 있는가 하면, 저음·중음·고음 등으로 음역대를 달리한 부류도 있다. 줄의 소재는 폴리에스테르를 기본으로 하고 철 줄을 쓰기도 한다. 줄의 수나 소재가 바뀐 개량가야금이 전통가야금과는 다른 연주법과 음색을 가지는 것은 당연하다. 결과적으로 양

손 주법이나 분산화음(arpeggio)[6] 등 새로운 수법을 수용하고, 서양의 화성법이나 전조 기법으로 작곡된 곡까지 연주하게 되었다. 또한 이러한 악기 특성이 다시 새로운 음악을 요구하고 만들어 내게 되었다.

① 18현가야금과 25현가야금

18현가야금은 기존 12현가야금처럼 5음 음계로 조율하는 대신 '솔-라-도-레-미' 5음 구조가 세 옥타브 반에 걸쳐 있어 저음 및 고음 양쪽 음역이 모두 넓어졌다. 이에 비해 25현가야금은 '솔-라-시-도-레-미-파'의 7음계가 세 옥타브 반에 걸쳐서 조율된다. 즉, 음역만 넓힌 것이 아니라 한 옥타브 안에서 개방현으로 낼 수 있는 음의 개수까지 늘린 것이다. 따라서 이 두 악기는 다양한 조(調)의 여러 음을 내고, 양손 주법을 적극 활용하여 선율부와 반주부로 나누어 연주할 수 있는 조건을 갖춘 셈이다. 이는 12현 산조가야금의 연주 묘미, 즉 개방현 외의 음들을 농현을 통해 만들어가는 기법과는 크게 다르다.

18현가야금에서는 한 옥타브 구성음이 다섯 음이므로, 그 외의 음이 필요한 경우 줄을 눌러서 조율된 음 외의 음들을 연주하기도 한다. 하지만 한 옥타브 내에 일곱 음을 가진 25현가야금은 줄을 눌러 낼 필요가 줄어들고, 조옮김이나 조바꿈에도 비교적 유리한 조건을 가진다.

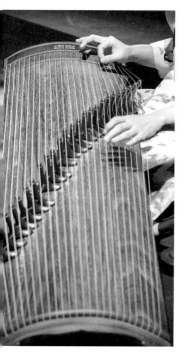

25현가야금

6 화음의 구성음을 동시에 소리 내지 않고 한 음씩 차례로 내는 연주법.

② 저음·중음·고음가야금

저음·중음·고음가야금은 악기 몸통의 크기를 달리하여 각각 다른 음역대를 담당하면서 중주 형태로 연주할 수 있도록 만든 것이다. 저음과 고음은 한 옥타브, 중음과 고음은 완전5도 정도의 음역 차이를 두고 조율한다. 중음가야금은 기존 산조가야금을 그대로 사용하였고, 저음가야금은 풍류가야금을 사용할 수도 있으나 저음역을 낼 때 풍성한 소리가 나게 하려고 몸통을 두껍게 하고 줄을 굵게 한 가야금을 별도로 만들어 베이스가야금의 역할을 하도록 하였다.[7] 고음가야금은 악기 몸통을 줄여 고음이 나도록 하였으나, 울림을 더 풍부하려면 악기 연구가 더 필요하다.

가야금 만들기

풍류가야금과 산조가야금은 몸통을 만드는 방식에서 크게 차이가 난다. 풍류가야금은 오동나무를 쪼개지 않고 나무 자체에서 울림통을 파내어 만든다면, 산조가야금은 앞판과 뒤판을 따로 만들어 붙인다. 이때 뒤판의 재료는 주로 앞판의 재료인 오동나무보다 단단한 밤나무를 쓰며, 동남아시아에서 수입한 알마시가(almaciga)도 변형이 적어 많이 사용[1]한다. 줄을 받치는 안족의 재료도 단단할수록 좋다.

몸통의 재료가 되는 나무를 재단한 뒤에는 건조 과정을 거친다. 건조 과정은 며칠, 몇 달 정도가 소요되는 것이 아니라 최소

7 음역이 다른 세 가야금은 '서울 새울 가야금 삼중주단'이 처음 만들어 사용했고, 이들의 음반 발매는 가야금 중주의 음악적 가능성에 큰 반향을 불러오기도 했다. 25현가야금이 쓰인 뒤로는 사용 빈도가 크게 줄어들었다. 세 가야금으로 중주단을 결성해 활동한 데는 일본의 현악기나 관악기가 악기 크기나 관대 굵기를 달리하여 음역대별로 쓰이는 것에 착안한 작곡자 박범훈의 아이디어가 있었다. 백대웅을 비롯한 많은 작곡가들이 가야금 삼중주 음악을 만들기도 했다.

3년에서 길게는 10년 이상 걸린다. 야외에서 눈비를 맞아가며, 이를 견디는 강한 나무만 남겨 사용하는 것이다.

도면을 그린 후 본격적으로 몸통을 만드는데, 풍류가야금의 경우 울림통을 일정한 두께로 파내고 뒤판을 고르게 다듬어 만든다. 모양을 다듬은 몸통에 인두질을 한 뒤 사포로 다듬으면 울림통이 완성된다. 몸통을 완성한 다음에는 좌단(坐團)을 만드는데, 소뼈를 자른 것으로 좌단 부분을 장식한다. 좌단을 만들면 현침(絃枕)을 얹어 줄을 걸 수 있게 하는데, 주로 단단한 흑단을 사용한다. 몸통의 아래쪽 끝부분에는 풍류가야금의 특징인 양이두를 붙여 장식한다. 양의 귀 모양처럼 생겼다고 하여 양이두라는 이름을 붙였으며, 여기에 있는 열두 개의 구멍에 부들을 건다.

산조가야금의 경우는 앞판을 재단하여 다듬고 뒤판을 따로 제작하여 서로 붙여 몸통을 만드는데, 몸통을 만들 때 나이테가 산처럼 솟은 부분을 악기의 윗부분 즉 좌단 쪽이 되게 한다.[2] 뒤판을 붙일 때에는 짧은 쪽의 잘린 단면을 보고 안팎을 정하는데, 짧은 쪽 단면의 등고선이 산처럼 솟은 쪽을 안쪽으로 향하게 붙인다. 시간이 지나 나이테의 양쪽 끝이 아래로 휘면서 가야금 뒤판이 안쪽으로 오목하게 휘어 들어가는데, 반대로 붙이면 배가 붓는 현상이 나타날 수 있기 때문[3]이다.

뒤판을 붙이기 전에 몸통 안쪽에 붙일 속 현침을 제작한다. 속 현침을 통해 가야금 줄이 앞판에서부터 돌괘로 연결되는 것이다. 봉미(鳳尾) 쪽에도 속 현침을 붙인다. 앞판과 뒤판을 붙일 때는 아교를 사용하는데, 붙인 뒤 들뜨지 않도록 끈을 감아 고정하고

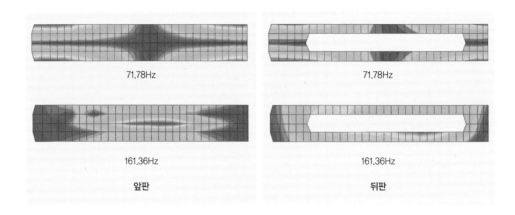

71.78Hz

71.78Hz

161.36Hz

161.36Hz

앞판

뒤판

정악가야금 앞판과 뒤판의 진동 형상 붉은색은 진동이 큰 부분이며 푸른색은 진동이 거의 없는 부분이다.

나무를 덧대 강하게 눌러준다.

옆판을 붙일 때는, 산조가야금 윗부분(좌단 쪽)의 움푹 파인 목 부분부터 붙여준다. 강한 나무인 흑단이나 장미목을 뜨거운 물에서 휜 다음 아교로 붙여 조인다. 그다음으로는 악기의 가장 윗부분을 막는데, 이때 밤나무나 벗나무를 사용한다. 이어서 몸통의 가장자리를 붙이는데, 앞판과 닿는 높이보다 1밀리미터 정도 올려서 붙여준다. 산조가야금에서 가장 바깥쪽 줄을 얹은 안쪽의 경우 악기 가장자리에 닿으면 이 옆판에 걸리는 느낌이 드는데, 그 이유가 바로 이것이다.

몸통이 완성되면 앞판에 인두질을 하고, 거친 솔이나 사포를 이용하여 표면을 다듬는다. 그 후에는 소뼈와 흑단을 사용하여

좌단을 장식한다. 이 부분은 악기의 소리에 큰 영향을 미치지 않으나 가야금의 얼굴로 인식되므로 주의를 많이 기울인다.

현침 역시 풍류가야금과 마찬가지로 흑단을 사용해 만들며 앞판의 표면에서부터 15밀리미터 정도의 높이로 하여 붙인다. 봉미는 밤나무를 사용해 만든다. 산조가야금에는 양이두가 없기 때문에 봉미 부분에 열두 개의 구멍을 뚫어 부들이 걸리게 한다.

마지막은 줄을 거는 과정이다. 줄은 저음일수록 굵고 음이 높아질수록 가늘어진다. 각각의 줄 굵기에 맞도록 꼰 세 줄을 다시 하나로 합쳐 꼰다. 안족 역시 줄의 굵기에 따라 홈의 넓이를 조절한다. 현침 오른쪽 부분에 드릴을 사용하여 구멍을 뚫고 돌괘에 줄을 묶어 각각의 구멍으로 빼낸다. 봉미 쪽 구멍에 걸어 둔 부들의 끝부분, 즉 학슬(鶴膝)의 고리 부분에 줄을 연결한다. 부들 쪽에서 줄을 당기고 돌괘를 돌려 장력을 조절한 후 안족에 줄을 얹어 음을 맞춘다.

김해숙

한국학중앙연구원에서 「현존 한국 전통음악 장단의 불균등 리듬 구조」로 문학 박사 학위를 받았다. 한국예술종합학교 전통예술원 교수이며 이화여자대학교, 숙명여자대학교, 중앙대학교 등에서 강의했다. 현재는 국립국악원장으로 일하고 있다. 한국예술종합학교 전통예술원장을 지냈으며, 한국산조학회 회장을 맡고 있다. 수십 년간 가야금 연주자로 활동했으며, 가야금과 산조에 대한 관심을 바탕으로 국악 이론 분야에 대한 책을 썼다. 지은 책으로 『산조 연구』(세광음악출판사, 1987), 『청흥둥당』(어울림, 1990), 『전통음악개론』(공저, 어울림, 1995), 『가야금산조』(한국예술종합학교 전통예술원, 1999), 『법고창신』(어울림, 2000) 등이 있다.

● 가야금의 구조

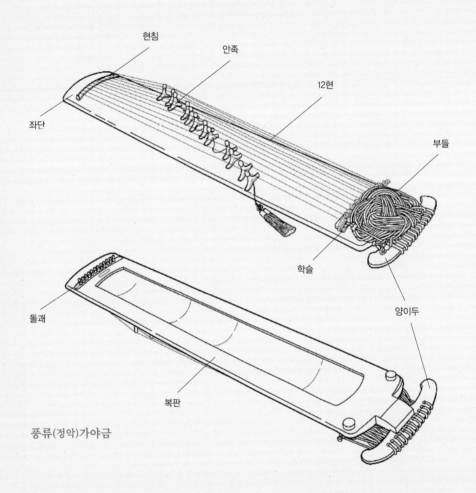

현침

안족

12현

부들

좌단

학슬

양이두

돌괘

복판

풍류(정악)가야금

좌단(坐團)은 연주자의 오른손을 놓는 곳으로, 악기의 가장 윗부분이다. 현침(絃枕)은 가야금의 열두 줄을 얹어 지지하도록 좌단에 세워놓은 받침을 뜻한다. 안족(雁足)은 가야금 줄을 받치고 음높이에 따라 위치를 이동할 수 있는 'ㅅ' 자 형태의 나무 받침인데, 기러기의 발을 닮았다고 하여 붙인 이름이다. 부들은 명주실을 꼬아 염색한 굵은 줄로 양이두나 봉미에 걸어 줄을 고정하고 장력을 맞춘다. 학슬(鶴膝)은 학의 무릎을 닮았다고 하여 붙인 이름으로 부

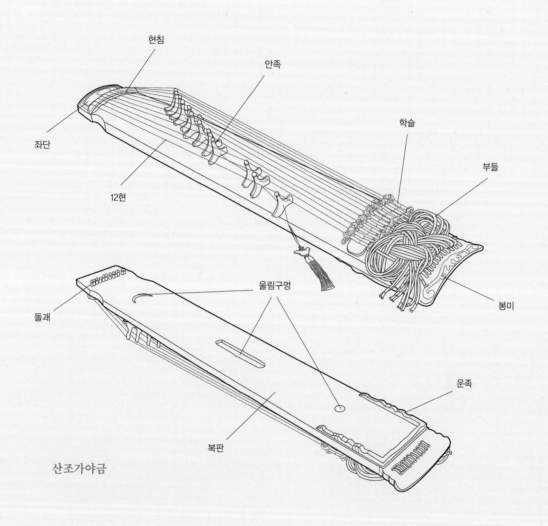

현침

안족

학슬

부들

좌단

12현

돌괘

울림구멍

운족

봉미

복판

산조가야금

들의 끝부분이다. 학슬에는 가야금 줄을 거는 고리가 있다. 양이두(羊耳頭)는 양의 귀를 닮았다고 하여 붙인 이름인데, 부들을 연결하여 고정시키는 부분이다. 산조가야금에는 없고 풍류가야금에만 있다. 돌괘는 줄을 묶어 고정시키는 줄감개로, 장력과 음높이의 미세한 차이를 조절하는 데 쓰인다. 봉미(鳳尾)는 산조가야금의 가장 아랫부분으로 부들을 연결하여 고정시킨다.

거문고

오동나무 울림통 위에 여섯 개의 줄을 얹어 만든 현악기다. 세 줄은 괘 위에, 나머지 세 줄은 안족 위에 얹어 개방현으로 사용한다. 오른손 검지와 장지 사이에 대나무 술대를 끼고 엄지를 지지대 삼아 줄을 뜯거나 타거나 내리쳐 소리 낸다. 왼손으로는 괘를 짚어 선율을 만든다. 괘는 모두 열여섯 개다. 〈영산회상〉과 〈보허사〉, 가곡 반주, 산조, 창작곡 등 다양한 음악을 연주한다.

2장

온갖 시름을 잊게 하는 소리, 거문고

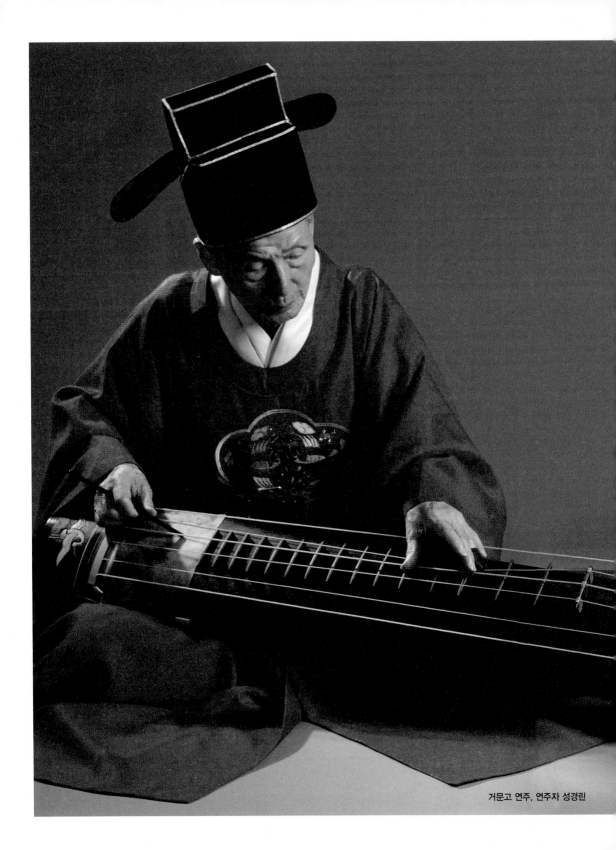

거문고 연주, 연주자 성경린

청명함은 하늘을 본떴고

광대함은 땅을 본떴네

사계절의 시작과 끝이 들어 있고

그 안에 바람과 비가 맴도니

음악의 도가 갖추어져 있다네

淸明象天

廣大象地

四時之終始

風雨之回旋

樂之道備矣

— 미수 허목(眉叟 許穆, 1595~1682), 『기언』(記言) '현금명'(玄琴銘)

아주 긴 세월 동안 우리 곁에 머물며 우리 민족의 사랑을 끊임없이 받아온 악기가 있다. 그것이 사람의 성정(性情)을 바르게 한다는 이유 때문이다. 게다가 소리가 묵직하여 듣는 이의 마음을 차분하게 가다듬어주기도 한다. 세상살이에 시달려 마음에 삿된 생각이 일어날 때 가만히 무릎에 비끼어 놓고 한 음 한 음 소리를 띄워 연주하면 온갖 시름이 다 사라진다. 연주하는 이, 듣는 이 모두 그 소리를 들으면, 배려하고 이해하는 마음이 자라난다. 그런 악기가 바로 거문고다.

세상살이의 어려움이 악기 소리 하나로 사라질까 의아하기도 하지만, 거문고는 오랜 세월 동안 그와 같은 악기로 대접을 받아왔다. 충분히 그러하다는 이야기다. 묵직하며 웅혼한 기상을 지닌 소리 하나만으로도 든든하여 온갖 악기 중 으뜸 자리에 위치한 상징적인 악기다. 사람들이 거문고를 '마음을 바루어주는(正人心) 악기'로 여겼으니 백악지장(百樂之丈), 즉 온갖 악기 중의 으뜸이라 하는 것에 동의하기 어렵지 않다. 거문고는 긴 시간, 선비의 악기로 자리를 차지했다.

거문고, 악기 중의 으뜸

19세기 말, 기악음악의 꽃이라 할 만한 '산조'가 음악사에 등장했다. 산조가 만들어지자 연주자의 기교는 이전의 시기에 비해 월등하게 좋아졌다. 빠른 패시지로 내달리는 음악을 연주해야 하기

때문이었다. 바야흐로 연주자의 전문성이 더욱 깊어지지 않으면 안 되는 시기가 되었다. 여러 악기가 다투어 산조를 연주하기 시작했다. 그러나 정작 거문고로 산조를 연주하고자 했을 때 사람들의 반대가 만만치 않았다. 선비의 악기이며 성정을 기르는 악기인 거문고로 산조를 연주하는 것이 불경스럽다는 이유에서였다. 거문고의 상징성을 내어주고 싶지 않았던 것이다.

그러나 대세를 거스를 수는 없었다. 거문고 연주자 백낙준(白樂俊, 1876?~1933?)에 의해 거문고산조가 탄생했다. 거문고로 산조를 연주하면서부터 거문고는 비로소 예술적 기교의 악기로 거듭나게 되었다. 그 결과 오늘날 우리가 들을 수 있는 거문고음악은 선비의 사랑방에서 연주한 음악부터 궁중의 장엄한 음악, 전문가의 예민한 손놀림이 필요한 산조음악까지 다양해졌다. 이제 〈영산회상〉, 〈여민락〉, 〈도드리〉, 가곡 반주, 거문고산조 등의 음악은 물론 이 시대에 새롭게 만들어지는 다채로운 거문고음악까지 들을 수 있다. 기존의 악기에서 나아가 개량거문고, 전자거문고 소리까지 들을 수 있는 시대가 열렸다.

1,600여 년을 살아온 거문고의 역사

거문고라는 이름의 악기는 언제부터 이 땅에 있었을까? 거문고의 역사는 고구려시대로 소급된다. 『삼국사기』「악지」의 기록을 보면 거문고는 고구려의 왕산악(王山岳, ?~?)이 만든 것으로 기록

되어 있다. 잠시『삼국사기』의 기록을 빌려 그 역사를 돌아보자. 중국의 진(晉)나라에서 고구려에 7현금(七絃琴)을 보냈는데, 고구려 사람들은 그것이 악기인 줄은 알았지만 성음(聲音)과 연주법을 잘 알지 못했다. 나라에서는 그것을 탈 수 있는 사람을 구했는데, 당시 제2상 벼슬을 하고 있던 왕산악이 그 악기의 본래 모양은 그대로 두고 제도를 조금 바꾸어 새 악기를 만들었다. 그와 함께 음악도 100여 곡 만들었다. 악기가 완성되어 연주하자 '검은 학이 날아와 춤을 추었다'〔玄鶴來舞〕 한다. 그런 이유에서 처음에는 악기 이름을 '현학금'(玄鶴琴)이라 했다가 나중에 줄여서 '현금'(玄琴)이라 불렀다고 기록하였다.『삼국사기』가 정사(正史)에 속하므로 현금, 즉 거문고를 설명하는 이 같은 내용은 조선조의 여러 문헌에 그대로 답습되었고 현재까지 여러 개론서나 악기 안내서에 그대로 소개되고 있다.

그러나『삼국사기』의 기록을 내용 그대로 수용하기는 어렵다. 이는 여러 연구 성과에서 증명된 바가 있다. 검은 학이 날아와서 '현금'이라 한 것이 거문고의 유래가 아니다. 어원으로 풀어보면 '거문고'는 '가맛고'의 변음(變音)인데, '가맛고'는 고구려를 의미하는 '금'과 '고'를 합성하여 '고구려의 금'이라는 뜻으로 붙여진 이름이라는 언어학자들의 견해가 있다. 즉 검은 학이 날아와서 현금, 즉 거문고라 한 것이 아니라 고구려의 금이라는 의미의 '가맛고'가 거문고가 되었다는 설이 더 옳다는 것이 어원으로 입증된 셈이다. '가야국의 금'을 '가야금'이라 한 것과 유사한 경우다.

『삼국사기』의 기록 가운데 가장 문제가 되는 것은 '중국 악기

모방설'이다. 거문고와 비슷한 연주법 전승 과정을 가지는 악기가 중국의 진나라 이전 북방계에서도 발견되었기 때문이다. 가장 최근의 연구에 의하면 거문고의 전신은 동이족(東夷族)의 반원추형 (半圓錐形) 5현 치터(Zither)인 '금고'인데 중국은 이 '금고'에 문현 (文絃)과 무현(武絃) 두 줄을 더 얹어 7현금을, 우리나라는 거문고를 만들었다고 한다. 따라서 거문고는 7현금이 아닌 치터에서 유래했다고 보는 것이 옳으므로 『삼국사기』에서 진나라 악기를 모방하여 만들었다고 하는 기록은 그대로 받아들이기 어렵다.

중국 악기 모방설을 받아들이기 어려운 부분은 또 있다. 이는 왕산악이 본떠 만들었다는 진나라 7현금을 거문고와 비교해보면 금방 알 수 있다. 중국의 7현금은 거문고와 다르게 '괘'(棵)가 아닌 '휘'(徽)가 평면으로 박혀 있고, 술대 대신 맨손으로 탄다. 괘도 없고 맨손으로 타는 악기를 모방해서 괘 있고 술대 있는 악기로 개량했다는 설은 억지스럽다.

거문고는 발굴된 여러 벽화에서 그 모습이 보인다. 1949년 황해도 안악 지역에서 발굴된 3호분 벽화에 보이는 10종의 악기 중에 거문고가 포함되어 있다. 이는 4세기 무렵으로 추정되는 고분벽화다. 또 옛 고구려 땅에 속하는 중국 길림성 집안현의 통구 무용총 주실에 보이는 벽화(56쪽)에서도 진나라 악기를 모방한 것이 아닌, 거문고 유사 악기가 보인다.

신비한 자태의 여성이 악기를 무릎 위에 올려놓고 날렵하게 악기를 연주하는 모습이다. 무용총의 거문고 그림은 요즘 거문고와 비교해보면 줄과 괘의 수가 다르다. 요즘 거문고는 6현 열여

중국 길림성 집안현의 통구 무용총 주실 벽화에 보이는 거문고 연주 그림[1]

섯 개의 괘이지만, 무용총의 것은 네 줄에 열네 개로 보이는 괘가 있으며 네 줄 모두 괘 위에 얹혀 있다. 무용총의 거문고가 그러하다면 지금의 거문고는 고구려 이후 어느 무렵에 개량되어 정착한 것이다.

고구려에서 만든 거문고의 음악은 왕산악이 만든 것만도 100여 곡에 달하니 고구려시대에 이미 다양한 거문고음악이 연주되고 애호되었음을 알 수 있다. 이후 거문고는 신라로 전해졌다. 신라에서는 전승 과정에 대한 기록이 명확하지 않고 그 기록 내용 또한 간헐적인 것으로 보아, 전승하는 과정에서 어려움이 있었음을 알 수 있다. 경덕왕 때 육두품 출신의 거문고 명인 옥보고(玉寶高, ?~?)가 지리산 운상원에 들어가 50여 년 간 거문고를 배운 후 30곡을 새로 만들었다고 기록되어 있어 거문고는 옥보고 이후 신라 땅에서 전승되었다고 할 수 있다. 또한 『삼국사기』를 보면, 신라에서의 거문고 전승을 '금도'(琴道)의 전승이라 표현

하고 있어 거문고를 기예의 악기가 아닌 도를 싣는 도구로 인식하였음을 알 수 있다. 통일신라 때는 거문고가 가야금, 비파와 함께 가장 중요한 세 가지 현악기인 삼현(三絃)으로 자리했고, 고려시대와 조선시대를 거쳐 우리 민족의 영욕을 지켜보며 오늘날까지 내려와 역사성이 깊은 악기가 되었다.

이처럼 거문고는 고구려의 악기로서 신라·통일신라·고려시대를 거쳐 조선시대로 이어져서 지금 이 시대까지, 적어도 1,600년 이상의 세월을 살아 숨 쉬는 악기다. 조선시대에는 '백악지장'의 악기로, 악기의 으뜸 자리를 차지하였다. 풍류를 아는 선비치고 거문고를 연주하지 못하는 이가 없었다. 그 덕에 거문고음악은 수많은 악보가 기록되어 지금까지 우리 곁에 남아 있다. 그 악보만으로도 우리는 거문고음악의 양식사를 훌륭하게 설명할 수 있다. 당시 음악을 그대로 재현하는 무대도 만들 수 있다. 그때 문인들이 교양으로 연주하고 취미로 즐긴 거문고의 모습, 거문고가 있는 풍경 등도 모두 그림으로 묘사되어 있어서 기록을 통해 옛 시대의 풍류 한 자락을 느낄 수 있다.

몸과 마음을 닦는 소리, 선비 곁을 지키다

거문고는 조선시대 문인의 풍류 생활에 필수적인 악기라는 위상을 차지한다. 문인이 남겨 놓은 수많은 거문고 악보가 그것을 증명한다. 문인 곁을 지키는 만큼, 거문고는 여타 악기와는 다른 특

징을 지닌다. 특히 금도(琴道)와 관련한 화두가 심심찮게 제기된다. 옛 악보 가운데 거문고를 타는 이의 자세에 관해 이야기하는 글이 많다. 거문고는 아무런 마음으로 아무렇게나 타는 악기가 아니었다. 문헌에서 거문고를 타는 조건에 관해 유달리 많이 이야기하는 것이 이를 뒷받침한다.

거문고를 타는 이들은 연주할 때 일정한 조건을 갖추어야 했다. 몸가짐을 바르게 하고 연주에 임하는 것이 중요했다. 수신의 악기이니 당연한 일일 것이다. 숙종 대의 한립(韓笠)이 지은 『한금신보』(韓琴新譜)에는 거문고를 연주하지 않아야 하는 다섯 가지 상황인 '오불탄'(五不彈)에 대해 기록해 놓았다. 첫째, 강한 바람이 불고 심한 비가 내릴 때는 연주하지 않는다(疾風雨不彈). 둘째, 속된 사람을 대하고 연주하지 않는다(對俗者不彈). 셋째, 저잣거리에서 연주하지 않는다(塵中不彈). 넷째, 앉은 자세가 적당치 못할 때 연주하지 않는다(不坐不彈). 다섯째, 의관을 제대로 갖추지 않았을 때 연주하지 않는다(不衣冠不彈).

거문고를 연주할 때 가져야 할 다섯 가지 자세도 있다. 이를 '오능'(五能)이라 한다. 첫째, 앉는 자세를 안정감 있게 한다(坐欲安). 둘째, 시선이 한곳을 향하도록 한다(視欲專). 셋째, 생각은 한가롭게 한다(意欲閑). 넷째, 정신을 맑게 유지하도록 한다(神欲鮮). 다섯째, 지법이 견고하도록 한다(指欲堅). 이처럼 다섯 가지 상황과 다섯 가지 태도를 강조하였고, 연주자가 고려해야 할 내용으로 권장하였다.

거문고는 선비가 늘 가까이에 두고 속된 생각이 들거나 마음

이경윤(李慶胤, 1545~1611), 〈월하탄금도〉(月下彈琴圖), 수묵채색, 31.2×24.9센티미터, 고려대학교박물관

이 안정이 되지 않을 때 이를 타면서 정신을 가다듬는, 상징적 악기로 많이 활용되었다. 조선시대의 여러 악보집을 보면 악보 외에도 앞부분에 반드시 악기를 대하는 자세나 연주 시 취해야 할 태도 등을 소개하고 있다. 그만큼 악기의 상징성이 강했다. 단순히 기교를 연마하는 악기로만 생각하지 않았고, '도'(道)를 싣는 물건으로서 악기 이상의 의미를 지닌 것으로 인식했다.

조선 후기의 문인 오희상(吳熙常, 1763~1833)도 삿된 마음을 금하고 자신을 이기는 방법으로 거문고 연주만 한 것이 없다고 했다. 그는 평소 거문고를 열심히 익혀, 기교를 발휘하는 수준을 뛰어넘어 마음으로 연주하는 경지에 이르렀다. 사람들은 오희상이 연주하는 거문고음악을 들으면 마음이 고요하고 한가로워진다고 말했다. 마음이 훤히 트이고 정신이 맑아진다고 했다.

오희상은 평소 "거문고의 묘함은 정신에 있지 소리에 있지 않다"라고 말했다. 거문고를 연주하는 '정신'에 묘함이 있다는 건 무엇을 의미하는가? 이는 곧 거문고를 연주할 때 손과 마음이 자연스럽게 화합하여, 인위적인 소리가 아닌 몸과 마음이 혼연일체되는 소리를 드러내는 것을 말한다. 거문고라는 악기는 오희상에게 도를 싣는 도구였다. 조선시대에는 오희상과 같은 수많은 문인이 있었다. 문인의 곁을 지킨 거문고는 그들의 벗이 되었고 마음을 가다듬는 좋은 도구가 되어주었다.

거문고의 상징성과 새로운 시도

이제 거문고의 외형을 살펴보자. 거문고는 긴 장방형으로 되어 있다. 오동나무로 만든 긴 장방형의 울림통 위에 여섯 개의 줄이 얹혀 있다. 세 줄은 괘 위에 두고, 나머지 세 줄은 기러기 발 모양의 안족(雁足) 위에 얹어 개방현으로 사용한다. 괘는 모두 열여섯 개다. 뒤판은 단단한 밤나무를 많이 쓴다. 거문고의 울림통은 오동나무로 만든다. 오동나무는 방습·방충 효과가 강해서 악기는 물론 옷장이나 보관 상자 등을 만드는 데 좋은 재료다. 특히 악기 재료로는 최상이다.

거문고는 가야금과 달리 손가락으로 직접 타지 않고 대나무로 만든 술대로 탄다. 연필보다 약간 긴, 약 20센티미터 길이의 술대를 오른손 검지와 장지 사이에 끼고 엄지를 지지대 삼아 줄을 뜯거나 타거나 내리쳐 소리 낸다. 왼손으로는 손가락을 일정한 각도로 만들어 괘를 짚어 선율을 만든다.

『악학궤범』에는 오른손으로 거문고 술대를 잡는 법과 왼손의 손가락 이름, 괘를 짚는 왼손의 모습이 표현되어 있다. 잘 다듬은 예쁜 손이 술대를 잡고, 괘를 짚어 소리 내는 모습이 보인다. 손목 부분은 구름 모양으로 처리해놓았다. 그와 함께 왼손의 짚는 법과 오른손의 타는 법, 각각의 기보법에 대한 설명까지 상세하게 나와 있다. 왼손을 괘 위로 짚는 방법과 요령, 오른손으로 술대를 잡고 타는 법은 조금만 집중하면 모두 이해할 수 있을 만치 섬세하게 설명했다.

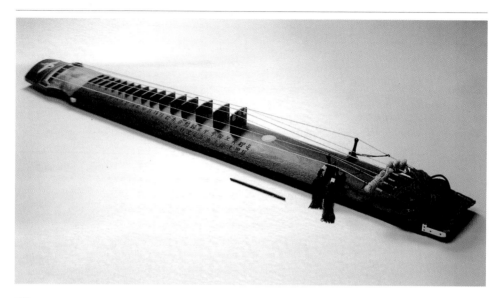

거문고

　현재 연주되는 거문고는 『악학궤범』의 것과 같이 6현 16괘 구
조다. 고구려 고분벽화에 보이는 거문고가 4현 14괘로 현행의 모
습을 보이기 이전 형태지만, 6현 16개의 괘로 정착된 후에 거문
고는 현재까지 같은 구조를 유지하고 있다. 거문고는 악기가 지
닌 상징적 위상으로 인해 다른 악기에 비해 변형을 가하지 않았
다. 19세기 이후 거문고산조를 연주할 때조차 기존의 악기를 그
대로 연주하였다. 물론 현대에 와서 줄 수를 다르게 한 거문고나
전자거문고를 만들었지만, 그 개량의 수위는 다른 악기에 비할
때 큰 변화라 하기는 어렵다.

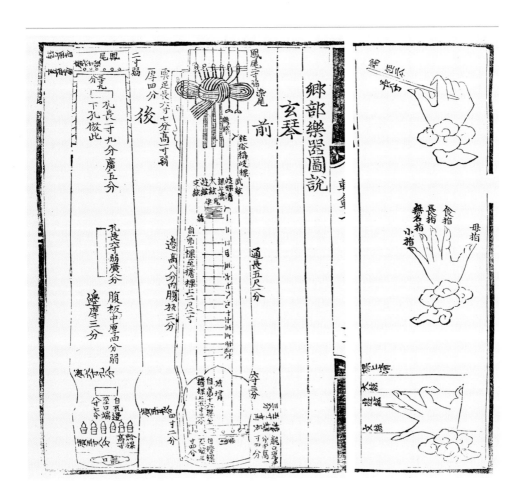

『악학궤범』 권7의 거문고 앞뒤 그림(왼쪽)
『악학궤범』 권7의 거문고 부분 술대 잡는 법(오른쪽) 왼 손가락 이름, 왼손으로 줄 짚는 법이 기록되어 있다.

그렇다면 조선시대에는 어떠했을까. 선비의 상징적 악기라서 큰 변화 없이 썼을 것이라 생각하기 쉽지만, 여러 문헌에 거문고를 변형시켜 만들어 쓴 기록이 간간이 나온다. 문짝으로 자신의 거문고를 만들어 우리에게 잘 알려진 탁영 김일손(濯纓 金馹孫, 1464~1498)이 일찍이 15세기에 거문고를 개량해서 만들어 쓴 주인공의 하나다. 그의 문집『탁영집』(濯纓集)에 그 기록이 보인다.

나에게는 이미 서당에 둔 6현금이 있었는데, 집 안에 또 5현금을 두었다. 길이는 석 자, 너비는 여섯 치로 요즘의 자를 쓰고 옛 모양을 취한 것이다. 여섯 줄에서 줄 하나를 덜어 다섯 줄로 만든 것은 번거로움을 덜기 위해서다. 열여섯 개의 괘에서 네 개의 괘를 덜어 열두 개의 괘로 만든 것도 번거로움을 덜어 열두 개의 음을 보존하고자 한 것이다. 줄을 다섯 줄로 만드니 석 줄은 괘 위에 올려두고, 두 줄은 괘의 바깥에 개방현으로 위치한다. 괘는 오동나무로 만든 몸체의 정중앙에 위치하여, 한쪽으로 기울어서 바르지 못하게 되는 폐단이 없어졌다.[2]

김일손은 6현거문고의 줄을 하나 덜어 5현거문고를 만들었다. 괘는 열여섯 개에서 네 개를 덜어 12괘로 만들었다. 여섯 줄에서 줄 하나를 던 것은 번거로움을 덜기 위한 것이라 했다. 괘를 네 개 덜어서 열두 개의 괘로 만든 것 또한 번거로움을 덜어 열두 개의 음을 보존하고자 한 것이라 했다. 괘 위에 얹는 세 줄의 제도는 그대로 하고 바깥쪽의 두 줄만을 개방현으로 쓰도록 하

『현가궤범』에 실린 유중교의 7현 개량거문고 그림 제자들과 강학 시간에 『시경』의 선율을 노래할 때 이 자양금으로 반주했다.

였다. 선비의 거문고가 내는 소리는 예술성에 승부를 둔 것이 아니니 번거로움을 덜겠다는 의도는 충분히 이해가 간다. 김일손의 5현거문고는 아마도 우리나라 최초의 개량거문고일 것이다.[3]

 김일손의 개량거문고는 현재 그 실물이 존재하지 않지만, 19세기 유학자 유중교(柳重教, 1832~1893)가 개량한 7현거문고 자양금(紫陽琴)은 실물이 보존되어 있어 주목된다. 유중교는 한말(韓末)의 사회적 동요를 극복하는 방법이 유학의 학문적 심화라 보고 유학의 학풍을 심화시키고자 노력한 인물이다. 유중교는 음악이 신기(神氣)를 화락하게 하는 것이므로 학문하는 이가 반드시 음악을 배워야 한다고 주장하였다. 그가 지은 악서 『현가궤범』(絃歌軌範)에 이러한 내용이 보이며, 여기에 자신이 개량한 7현거문고의 제도도 소개하고 있다.[4]

 유중교는 6현거문고에 줄 하나를 더하고 괘는 열여섯 개에서

세 개를 덜어낸 13괘로 만들었다. 괘는 편목으로 길게 만들어[5] 7현을 모두 줄 위에 얹을 수 있도록 했다. 무려 4옥타브에 달하는 음역의 소리를 낸다. 늦어도 1887년 이전까지 제작 연도를 거슬러 올라갈 수 있는 자양금은 주자의 7현금을 의식한 것이기는 하지만 그 제도는 완전히 우리의 거문고를 바탕으로 한 것이므로 유중교는 이를 조선에서 만든 7현금이라는 의미로 동제(東制) 7현금이라 하였다.

유중교는 자양금을 그의 문도(門徒)에서 잘 활용했다. 제자들과의 강학 시간에 『시경』(詩經)의 선율, 율곡의 「고산구곡가」(高山九曲歌)에 자신이 직접 선율을 얹은 음악, 자작시 「옥계조」(玉溪操) 등을 노래할 때 자양금으로 반주했다. 유중교가 만든 개량거문고 자양금의 활용도는 매우 높았다. 그러나 당시의 활용도와 무관하게 이 악기는 더 사용되지 않고 1994년 충청북도 민속문화재 제9호로 지정되어 시립충주박물관에 보관되어 있다.

이어지는 거문고의 개량은 1980년대 이후 거문고 연주자 이재화(李在和, 1953~)에 의해 이루어졌다. 기존 거문고에 현 하나를 추가하는 7현에서 시작하여 8현, 9현, 10현까지 줄 수를 더했다. 줄 수를 더하면, 최근에 만들어지는 창작곡의 빠른 가락 연주에 좋고 도약 진행하는 선율 연주에도 적합하다. 또 저음역은 더욱 깊은 소리를 내며 음량도 전체적으로 커져

유중교가 만든 율곡의 「고산구곡가」 악보

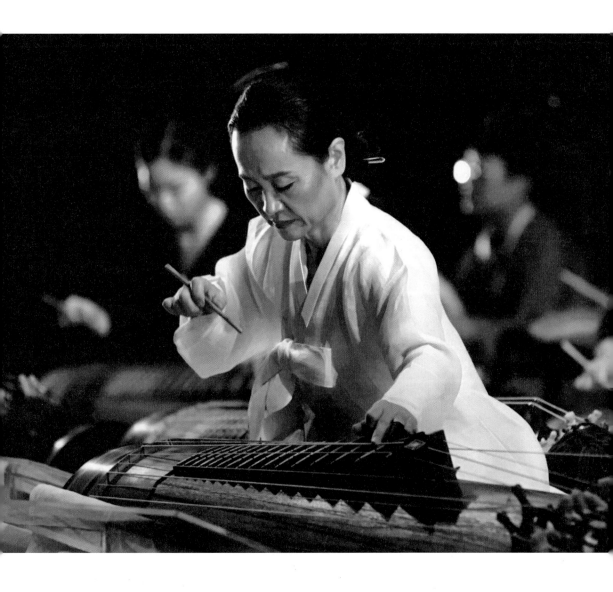

이재화 연주자의 화현금 연주 장면

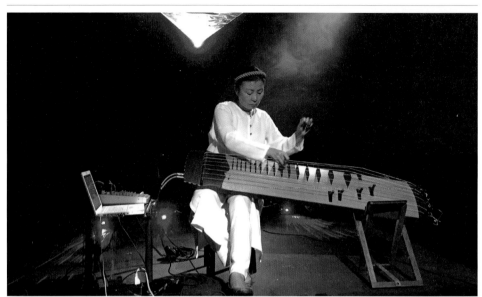

김진희 연주자가 전자거문고를 연주하는 모습(위) 거문고팩토리 연주 모습(아래)

서 웅장한 소리가 구현되어 거문고의 새로운 위상을 드러낼 수 있다.

한편 1980년대 후반에는 거문고 연주자 김진희(金辰姬, 1957~)가 전자거문고를 만들었다. 전자거문고는 거문고에 전자 장치를 가하여 소리 내는 것으로 음색 면에서 거문고와 다소 거리가 있는 듯 들린다. 하지만 세계에서 처음으로 개발한 전자거문고라는 점에서 음악사적 의미가 있다. 연주자가 주로 해외에서 활동하여, 전자거문고는 서양악기나 아시아·아프리카의 전통악기와도 협연하고 재즈연주자와도 협업을 하면서 새로운 음악 세계를 구축하고 있다.

그 밖에 거문고 연주자들이 모여 결성한 연주 그룹인 '거문고 팩토리'에 의해 이루어진 거문고 개량 작업도 새로운 거문고의 소리를 갈망하는 이들에게 신선한 자극을 주고 있다. 거문고를 1미터 정도로 짧게 잘라서 기타처럼 메고 연주하는 '전자담현금'과 첼로처럼 세워서 연주하는 '첼로거문고', 줄 수를 늘리고 안족을 세워 실로폰처럼 맑은 소리를 내도록 한 '실로폰거문고' 등도 새로운 거문고로서 실험적인 시도를 하고 있다.

이러한 시도는 새로운 거문고 소리를 찾는다는 차원에서 매우 바람직한 현상이다.

거문고 만들기

악기 제작에서 가장 중요한 것은 바탕을 이루는 나무다. 악기 제작을 위한 질 좋은 나무를 만나면 절반은 성공한 것이다. 질 좋은 나무란 울림이 좋고 변형이 적은 나무를 말한다. 옛 문인 중에 좋은 나무를 직접 골라 거문고를 만들고자 한 사람이 종종 있었다. 아궁이에서 타다 만 나무를 구해서 악기를 만드는 이가 있는가 하면, 남의 집에서 쓰러져가는 문짝 하나를 구해서 거문고를 만드는 이도 있었다. 문인들의 재료에 대한 태도가 집착처럼 보일 수 있지만 좋은 나무를 구하는 것이 악기 제작에 있어 그만큼 중요했다고 생각하면 그 태도를 이해할 만도 하다.

거문고의 재료로는 오동나무가 가장 좋다. 오동나무는 울림이 좋아 깔끔한 소리를 내며 변형도 적기 때문이다. 15세기 조선 최고의 악서 『악학궤범』에서는 거문고 만들기에 가장 좋은 재료는 돌 사이에서 자란 오동나무, 즉 석상동(石上桐)이라 했다. 그런데 비록 돌 위에 난 오동이라 해도 땅에서 7~8자 떨어져 자란 석상동이 좋다고 했다.[6] 좋은 땅이 아닌 척박한 돌 위에서 힘겹게 난 나무가 좋은 이유는 석상동이 건조시키기에 좋기도 하지만, 어려운 환경을 헤치고 우뚝 자라난 인고의 힘을 지녔기 때문이기도 할 것이다. 사람으로 말하면 단단하게 다져진 내공이 있는 사람 같다고나 할까. 그러나 석상동이라 하더라도 옹이가 있고 동그라미 무늬와 같은 옹종(擁腫)이 많으면 나무의 결이 좋지 않아 맑은 소리를 내지 못하므로 결이 좋은 나무를 선택해야 한다고 했다.

고생을 많이 했더라도 좋은 결을 잃지 않은 사람이 고운 심성을 지니는 원리와 똑같다.

오동나무는 20년 전후를 자라면 악기를 만들 수 있다. 하지만 적어도 30년에서 40년 이상의 나이가 되어야 제 소리를 낸다. 나무의 지름은 최소 30센티미터 이상은 되어야 한다. 나이테는 촘촘한 것이 좋은데, 특히 북쪽을 마주보는 부분의 나이테가 더 촘촘하기 때문에 그 부분을 재단해서 쓰면 좋다고 한다. 이런 조건을 가진 나무를 구해서 자연 상태 그대로 두어 비와 바람, 눈과 이슬을 맞도록 한다. 5년 이상을 두어 나무속의 진액을 모두 뺀다. 시간이 부여하는 세월의 무게를 온전히 버티도록 자연 건조를 시키는 것이다. 또 건조한 이후의 나무라 해도 그 세월을 어떻게 보냈는지, 소리로 검증을 받아야 한다. 어떤 나무는 눈비를 맞아야 하는 열악한 환경을 견디지 못해 썩어버리기도 한다. 약하기 때문이다. 결국 강한 나무만이 인고의 세월을 견디고 비로소 악기 재료가 된다. 울림이 좋은 나무는 5년 이상이 지난 후에도 여전히 그 울림을 간직하고, 오히려 더 내공 있는 소리를 낸다. 비바람을 맞아도 본성을 잃지 않고 꿋꿋하게 지켜낸 사람의 마음과 같다.

거문고의 울림통 중간 부분은 적당히 오목하게 만들어야 줄을 걸었을 때 장력을 잘 버틸 수 있다. 거문고는 가야금에 비해 줄에 걸리는 장력은 약하지만, 굵은 현이 두 개 있어서 여기에 걸리는 장력은 줄의 굵기 때문에 가야금에 비해 강하다. 따라서 울림통이 이를 견디도록 만들어야 한다.[7] 거문고 뒤판은 밤나무과 혹은

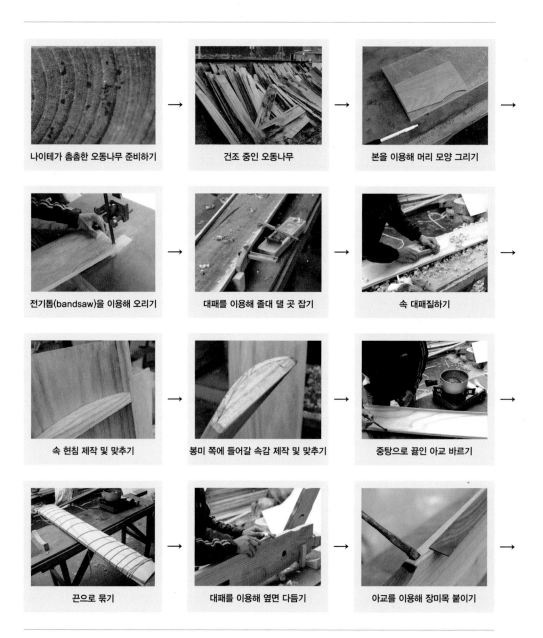

나이테가 촘촘한 오동나무 준비하기 → 건조 중인 오동나무 → 본을 이용해 머리 모양 그리기 →

전기톱(bandsaw)을 이용해 오리기 → 대패를 이용해 졸대 댈 곳 잡기 → 속 대패질하기 →

속 현침 제작 및 맞추기 → 봉미 쪽에 들어갈 속감 제작 및 맞추기 → 중탕으로 끓인 아교 바르기 →

끈으로 묶기 → 대패를 이용해 옆면 다듬기 → 아교를 이용해 장미목 붙이기 →

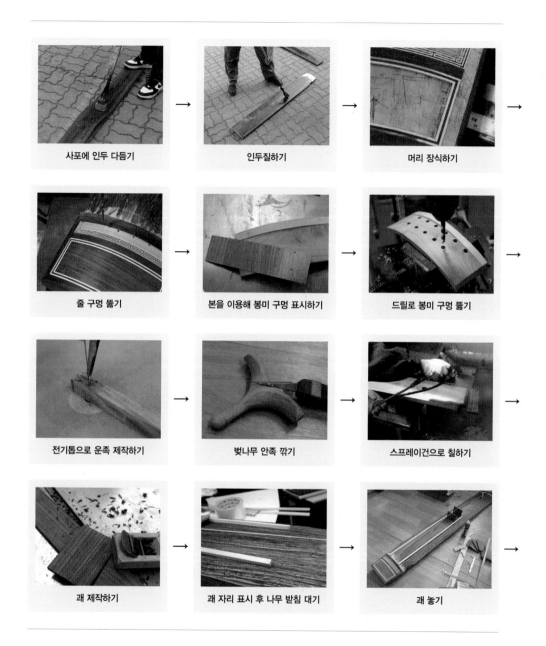

사포에 인두 다듬기 → 인두질하기 → 머리 장식하기 →

줄 구멍 뚫기 → 본을 이용해 봉미 구멍 표시하기 → 드릴로 봉미 구멍 뚫기 →

전기톱으로 운족 제작하기 → 벚나무 안족 깎기 → 스프레이건으로 칠하기 →

괘 제작하기 → 괘 자리 표시 후 나무 받침 대기 → 괘 놓기 →

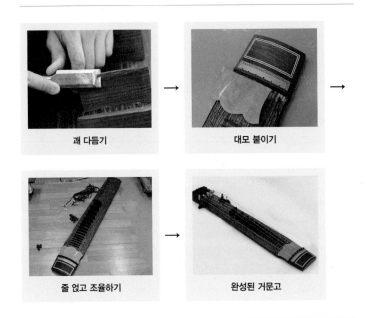

괘 다듬기	대모 붙이기
줄 얹고 조율하기	완성된 거문고

참나무과의 단단한 나무를 선택한다. 간혹 소나무를 쓰기도 한
다. 뒤판의 중간 부분 아래쪽에는 공명혈을 뚫는다. 공명혈은 공
명을 위한 것이기도 하지만, 한편으로는 손잡이가 되기도 한다.
울림통과 뒤판은 중탕으로 끓인 아교를 써서 붙인 후 하루 이상
말린다.

　거문고 울림통 위에 붙이는 열여섯 개의 괘를 만드는 재료는
회양목이나 종목(椶木)[1]이라고 『악학궤범』에 기록되어 있으나 요
즘에는 화류나무, 벚나무, 호두나무, 대추나무, 흑단, 향나무 등
단단한 나무로 만든다. 문현과 무현, 괘하청의 세 개 방현을 얹는

1　종려나무

기러기 발 모양의 안족도 재료가 유사하다. 첫 번째 괘는 가장 높고 두껍게 만들고, 열여섯 번째인 마지막 괘는 낮고 가늘게 만든다. 폭도 갈수록 좁아진다. 괘의 높이가 맞지 않으면 뒤쪽 괘에 줄이 닿아 소음이 날 수 있으므로 잘 맞추어 붙여야 한다.

술대로 현을 내려치면 술대가 거문고 몸통에 닿는다. 술대가 나무에 그대로 닿게 두면 악기에 손상이 가며 원치 않는 소음이 크게 난다. 따라서 이 부분은 울림통 보호를 위해 가죽을 덧대어 붙여야 하는데, 이를 대모(玳瑁)라 한다. 대모란 원래 바다거북의 등딱지를 말하는데, 지금은 바다거북의 등딱지 대신 소가죽을 많이 쓴다. 술대가 닿는 부분에 대모를 붙이면 대나무 술대와 가죽이 만나 소음처럼 둔탁한 울림이 나오지만, 그 소리조차 거문고다운 묵직한 소리를 내는 데 기여한다.

몸통을 다 만들면 거문고에 여섯 개의 줄을 건다. 줄은 누에고치에서 실을 뽑은 뒤 굵기에 따라 가닥의 수를 각각 다르게 하여 꼬아 만든다. 굵은 줄은 가닥수가 많고 얇은 줄은 가닥수가 적다. 줄을 걸 때는 울림통과 줄을 연결하는 역할을 담당하는 부들을 이용한다. 부들과 연결된 거문고 줄은 이미 뚫어놓은 구멍에 넣고 돌괘로 고정시킨다. 여섯 줄을 각각의 자리에 모두 걸고 음률에 맞추어 조율하면 거문고가 완성된다. 문현(文絃)과 유현(遊絃), 대현(大絃), 괘상청(棵上淸), 괘하청(棵下淸), 무현(武絃)이라 부르는 여섯 줄은 좋은 연주자와 좋은 음악을 만나면 음악과 하나가 되어 깊은 울림을 낸다. 사람들은 거문고 소리에서 쾌락을 찾으려 하지 않는다. 소리의 극한을 요구하지도 않는다. 그래서 더욱 중

정(中正)하고 치우치지 않는다. 거문고 소리에서 오래도록 여운을 느끼는 이유는 차지도 넘치지도 않는 충만함 때문일 것이다.

송지원

서울대학교에서 「정조의 음악정책 연구」로 문학 박사 학위를 받았다. 현재 국립국악원 국악연구 실장으로 재직하고 있다. 서울대학교 규장각 한국학연구원의 책임연구원, 연구교수를 역임하면서 한국음악학 관련 여러 문헌 자료를 발굴하고 연구하여 학계에 소개했다. 조선시대의 국가전례와 음악사상사, 음악문화사, 음악사회사 분야의 연구를 통해 예와 악, 인간과 문화, 사회의 관점에서 조선시대를 읽어내는 연구를 하고 있다. 조선의 왕이 펼친 음악정책과 조선시대의 음악 인물에 관한 연구도 함께 수행하고 있다. 『한국음악의 거장들』(태학사, 2012), 『정조의 음악정책』(태학사, 2007), 『조선의 오케스트라, 우주의 선율을 연주하다』(추수밭, 2013) 등 여러 저서와 논문을 집필했다.

● 거문고의 구조

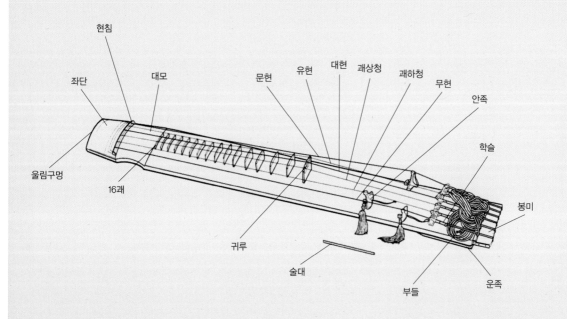

현침

좌단

대모

문현 유현 대현 괘상청 괘하청 무현

안족

학슬

울림구멍

16괘

봉미

귀루

술대

부들

운족

좌단(坐團)은 연주자의 오른손을 놓는 악기의 가장 윗부분을 말한다. 대모(玳瑁)는 거문고의 술대가 닿는 부분에 대는 가죽이다. 원래 바다거북의 등딱지를 뜻하나, 지금은 소가죽을 많이 쓴다. 괘(棵)는 거문고의 유현, 대현, 괘상청을 받치는 나무로 열여섯 개가 있다. 안족(雁足)은 세 줄의 개방현을 받치는 'ㅅ' 자 모양의 나무 받침이다. 기러기발을 닮았다고 하여 붙인 이름이다. 부들은 명주실을 꼬아 염색한 굵은 줄이다. 봉미에 걸어 줄을 고정하고 장력을 맞춘다. 학슬(鶴膝)은 부들의 끝부분으로 거문고 줄을 거는 고리가 있다. 학의 무릎을 닮았다 해서 붙인 이름이다. 위 그림에는 보이지 않지만, 뒤판에 있는 돌괘는 줄을 묶어 고정시키는 동시에 장력과 음높이를 맞출 수 있는 줄감개이다. 봉미(鳳尾)는 거문고의 부들을 연결하여 고정시키는 악기의 가장 아랫부분이다.

短簫

단소

이름이 지닌 뜻처럼 세로로 부는 관악기 가운데 가장 짧다. 지공이 뒤에 한 개, 앞에 네 개가 있다. 맑고 청아한 음색으로, 거문고·가야금·세피리·대금·해금·장구·양금과 함께 줄풍류에 주로 편성된다. 악기의 구조나 연주 방식으로 볼 때 대체로 조선 중기 이후에 퉁소가 변형되어 생겨난 것으로 추정한다.

3장

가을바람을 닮은 청아한 소리, 단소

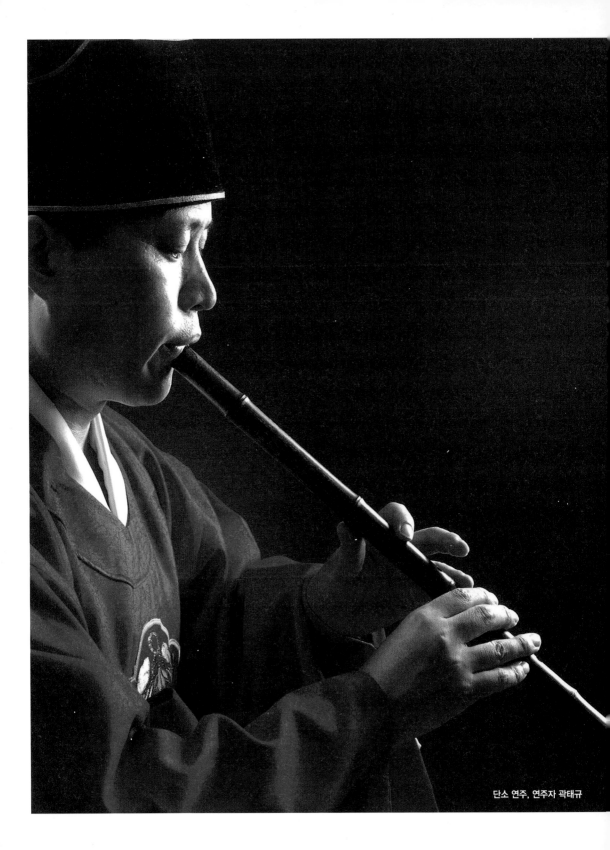

단소 연주, 연주자 곽태규

빈 골짝에 적막함을 위로해주는 이 없어

맑은 성 누각 밑에서 홀로 단소를 즐긴다오

空谷無誰慰寂寥 淸城樓下獨橫簫

― 이덕무(李德懋, 1741~1793),
『청장관전서』 영처시고 2(靑莊館全書 嬰處詩稿 二) 중

단소(短簫)는 잡티가 없는 맑은 소리와 화려하지 않은 담백한 음색으로 조선 후기 풍류객의 사랑을 얻어 풍류방 악기로 자리 잡았고, 오늘날에는 어린 학생부터 일반 애호가까지 널리 연주하는 전통악기가 되었다. 자연의 일부인 대나무를 그대로 잘라 만든 이 단순한 악기는 자연으로부터 나온 무색무취의 바람에서 사람의 감정을 실은 강인한 바람까지, 다양한 모습으로 자신을 드러내며 우리 곁에 머물고 있으며 대악필이(大樂必易)¹라는 말의 의미를 깊이 공감하게 한다.

제멋을 잃지 않는 단소의 음악

조선 후기의 문인 이덕무는 절친한 벗이 보내온 국화 몇 송이에 화답하는 시를 지었는데, 그 안에 벗에 대한 그리움과 쓸쓸한 가을 저녁을 달래주는 단소 가락을 담아냈다.

책상 위 화병의 국화 무던히도 쓸쓸한데
잎 지는 추운 소리 단소 가락과 어울려라
이자는 여강에서 돌아오지 않았으니
어느 날 담 머리에 서로 맞게 되려는지

牀書甁菊劇寥寥 落木寒聲雜短簫
李子驪江猶未返 墻頭何日許相邀

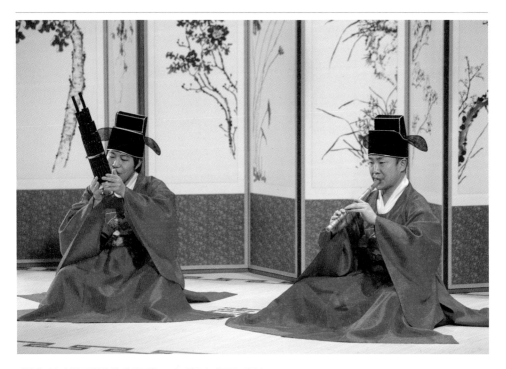

생황과 단소가 〈수룡음〉을 함께 연주하는 모습, 연주자 이종무·김정승

이 시구의 느낌에 잘 어울리는 단소 음악 하나가 귓전을 스친다. 생황과 단소가 함께 연주하는 〈수룡음〉(水龍吟)은 단소가 전해주는 가을 정취 중 단연 으뜸이다. 이색적인 화음을 빚어내 따뜻한 기운을 불러일으키는 생황과 그 위에서 가볍게 선율을 타고 허공을 나는 단소 소리가 맑고 청아하다.

막연하게 무언가 그리워지는 저녁이라면 격하지 않고 잔잔히 흐르는, 그래서 추억에 잠겨 잠시 세상을 잊을 만큼 몽환적인 세

계로 빠져들게 하는 〈수룡음〉과 함께하기를 권한다.

　'물속의 용이 읊조린다'라는 뜻을 지닌, 근사한 제목의 이 곡은 전통 성악곡인 '가곡'에서 파생된 음악이다. 가곡이란 시조시를 관현악 반주에 맞춰 노래하는 것을 말하는데, 이 곡은 가곡의 여러 레퍼토리 중 〈평롱〉, 〈계락〉, 〈편삭대엽〉, 세 곡조에서 노래 부분은 빼고 나머지를 순수 기악곡으로 편곡해 새로운 작품을 만든 것이다. 〈수룡음〉은 본래 대금, 피리, 해금, 장구 등의 악기로 구성된 관악합주 형태의 음악이지만, 최근에는 단소에 생황이나 양금이 어우러지는 병주(竝奏) 형태로 널리 연주되고 있다. 단소가 여러 악기와 합주할 때는 음량이 크고 화려한 다른 악기에 비해 튀지 않지만, 병주나 독주로 연주할 때는 진흙 속에 묻혀 있던 진주가 빛을 발하듯 제멋을 십분 발휘한다.

　〈청성곡〉(淸聲曲)은 주로 대금 독주로 연주되지만, 대표적인 단소 독주곡이기도 하다. 가곡 중 〈태평가〉를 변주하여 기악곡으로 만들었으며, 가곡의 기원이 되는 삭대엽(數大葉)의 우리말인 '자진한잎'이라는 말을 붙여 〈청성자진한잎〉이라고도 한다. 쭉쭉 뻗어내는 힘 있는 주법과 함께 손가락의 움직임으로 마음껏 기교를 부리는 잔가락이 단소만의 특징과 멋을 제대로 들려준다. 연주자에 따라 장단과 가락을 조금씩 다르게 표현하여 들을 때마다 다른 속도와 선율을 감지할 수 있는데, 이러한 차이를 찾아보는 것도 〈청성곡〉을 감상하는 재미 가운데 하나다.

　단소의 명인 추산 전용선(秋山 全用先, ?~1967?)이 만든 '단소산조'는 주로 풍류음악에만 사용되던 단소의 새로운 가능성을 보

여준 음악이다. 19세기 무렵 가야금산조가 만들어진 후 대금, 피리, 거문고, 해금, 아쟁 등 전통악기 연주자들은 앞다투어 자신만의 독창적인 산조를 만들어 연주하며 독주 연주자, 이른바 '솔리스트'로 활동하게 되었다. 판소리에서 한 사람의 소리꾼이 북 반주 하나만으로 사랑방과 극장 무대를 사로잡은 데 이어 기악 연주자들이 새로운 예술적 지평을 연 획기적인 변화였다. 전용선이 만든 단소산조는 '저 악기가 단소가 맞는가' 하는 생각이 들 정도로 투박하고 거칠게 음을 떨고 꺾으며 사람의 감정을 자극한다.

함께한 역사는 짧지만
친근한 우리 악기

단소가 언제부터 사용되었는지는 정확한 기록이 없어 알기 어렵다. 청나라 때 편찬된, 서적에 관한 백과사전인 『고금도서집성』(古今圖書集成)을 보면, 지금으로부터 약 4,000년 전 중국의 황제 헌원(軒轅)이 기백(岐伯)으로 하여금 단소를 만들게 하여 임금의 공덕을 선양하게 했다는 기록이 있다.

조선 고종조에 이유원(李裕元, 1814~1888)이 편찬한 『임하필기』(林下筆記) 제2권 「악부」(樂府)에 1세기 중엽 중국 동한(東漢)의 음악을 소개했는데, 여기에 단소라는 이름이 보인다.

동한(東漢)의 명제(明帝)는 악(樂)을 사품(四品)으로 나누었다.

첫째는 대여악(大予樂)으로 교(郊) 제사나 묘(廟) 제사 및 능행(陵行)할 때 사용하고,

둘째는 아송악(雅頌樂)으로 벽옹(辟雍)의 향사(饗射)에 사용하고,

셋째는 황문고취악(黃門鼓吹樂)으로 천자가 군신(群臣)에게 잔치를 베풀 때 사용하고,

넷째는 단소요가악(短簫鐃歌樂)으로 군중(軍中)에서 사용한다.

또한 중국 남조(南朝)의 양(梁)나라 간문제(簡文帝, 503~551)가 지은 〈절양류〉(折楊柳)라는 시에도 단소라는 악기가 언급되어 있어, 중국에서는 단소의 역사가 매우 오래되었음을 알 수 있다.

드높은 성루에서 단소(短簫) 소리 들려오고
공허한 숲 속에 화각(畫角) 소리 슬프구나

城高短簫發 林空畫角悲

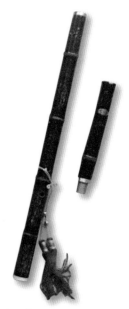

중국의 단소는 세로로 부는 관악기를 뜻하는 '소'(簫)의 일종으로 보인다. 소는 통소(洞簫)라고도 하는데, 주로 오죽으로 만든다. 앞에 다섯 개, 뒤에 한 개의 지공을 지녔으며 음색이 낮고 힘이 있어 독주와 합주에 널리 사용되는 악기다. 한편 우리나라의 단소는 중국의 '소'보다 가늘고 앞에 네 개, 뒤에 한 개의 지공을 뚫는다. 재료나 형태가 비슷하고, 이름도 같지만 우리나라와 중국의 단소는 차이가 있다.

중국의 소

「조선아악기사진첩 건」의 생황과 단소(1927~1930)

　우리나라에서 단소를 언제부터 만들어 연주했는지는 정확히 알기 어렵다. 문헌이나 기록에 남겨진 단소의 역사는 매우 짧다. 성종 때의 문신 성현 등이 편찬한 『악학궤범』은 당시 우리나라 음악과 악기, 무용, 복식, 의물 등에 대한 방대한 내용을 수록하고 있다. 『악학궤범』 권7 「향부악기도설」(鄕部樂器圖說)에 민간에서 연주된 초적(草笛)까지 소개하는데도 단소가 없는 것을 보면, 그 무렵 우리나라에서는 단소를 연주하지 않았다고 보는 것이 타당하다.

북한에서 출판된 『조선민족악기』(朝鮮民族樂器, 북한 문예출판사)에서는 15세기 후반부터 단소를 사용했다고 언급하고 있으나 근거는 제시되어 있지 않다. 근대 국악 이론가인 함화진(咸和鎭, 1884~1948) 선생이 펴낸 『조선악기편』(朝鮮樂器編)에는 단소가 순조 때 청나라로부터 들어와 궁중음악에 사용되었다고 나온다. 비슷한 시기에 야마다 사나에(山田早苗, 1896~1966)가 펴낸 『조선아악기사진첩 건』(朝鮮雅樂器寫眞帖 乾)과 『이왕가악기』(李王家樂器)에도 단소 사진이 수록되어 있다. 하지만 다양한 음악 현상과 악기가 등장하는 『조선왕조실록』(朝鮮王朝實錄)이나 『승정원일기』(承政院日記), 궁중 연향을 기록한 의궤나 홀기에서 '단소'라는 용어를 찾아볼 수 없어 궁중음악에 사용되었는지 확신하기는 어렵다.

단소가 소개된 『이왕가악기』

예전부터 우리나라에서 연주된 세로로 부는 악기 중에 '퉁애' 또는 '퉁소'라는 악기가 있는데, 단소보다 조금 더 길고 대금처럼 청을 붙여 연주한다. 퉁소는 길이가 길어 연주하기도 어렵고 시김새의 표현에 한계가 있으며 가지고 다니기에도 불편하여 북한과 연변 지역의 전통음악에 사용될 뿐 우리나라에서는 거의 연주되지 않는다. 이 퉁소가 변형되어 조선 후기에 이르러 단소의 형태로 정착되었다는 추측도 설득력은 있지만 증빙할 길이 없다.

단소에 대한 기록은 17세기 무렵 문인들의 문집에서 나타나기

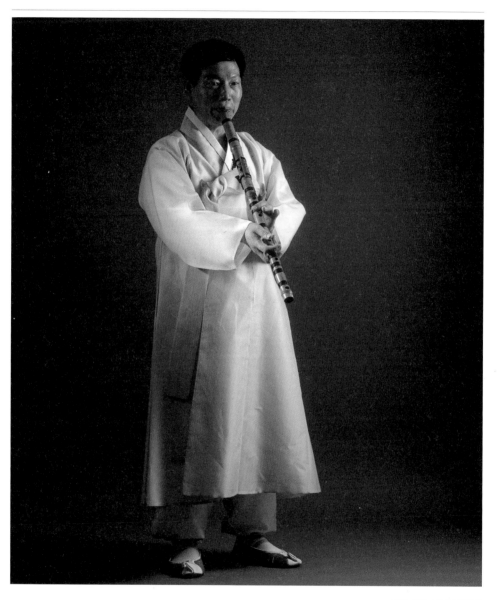

퉁소 연주, 연주자 윤병천

시작한다. 조선 후기의 문신 김육(金堉, 1580~1658)의 시문집『잠곡유고』(潛谷遺稿) 제3권「노인연」(老人宴) 5수 가운데 당시의 풍류와 악기 연주를 상상할 수 있는 시가 수록되어 있다.

바람에 율려(律呂) 소리 서로 화(和)하여 꼭 맞고
비낀 젓대 짧은 단소 먼 하늘에 슬피 우네
이날 이때 사람들이 다 함께 득의함에
지장이 말 타는 것이 배를 타는 듯하네

風飄律呂相和切 橫篴短簫悲遠天
此日此時人共得 知章騎馬似乘船

비슷한 시대를 살았던 조선의 문인 권별(權鼈, 1589~1671)이 저술한『해동잡록』(海東雜錄) 4「본조」(本朝) 성삼문(成三問, 1418~1456) 편에도 단소에 마음을 실어 시름을 달래는 나그네의 모습이 한 폭의 그림처럼 묘사되어 있다.

굽이진 압록강 하늘같이 아득하고
동쪽 향하고 백 번 꺾여 바다로 향하는 듯하여라
봄바람 한가한 정취 방초에 둘려 있고
먼 나그네 시름을 단소에 의지한다
오늘은 외로운 배 계수나무 삿대 저어가고
초봄에는 한 죽장으로 얼음 다리 밟았네

장하도다, 천연적으로 참호되어 동북을 나눴는데

강가의 마을 노랫소리는 해 저문 나무꾼일레

鴨江縈紆天與遙 向東百折若宗朝

春風閑趣回芳草 遠客歸心寄短簫

今日孤舟遙桂棹 初春一筆踏氷橋

壯哉天塹分東北 江上村歌日暮樵

　이러한 기록의 편린을 통해, 단소는 조선 중기에 연주되기 시작하여 숙종 말에서 영조 초에 해당하는 18세기 초부터 널리 퍼졌을 것이라 추측한다. 궁중에서 연주되기보다는 조선 후기 민간 풍류객 사이에서 애용되며 점차 정착한 악기라고 봐야 타당할 듯하다.

　시간을 훌쩍 뛰어넘어, 1920년대 말부터 1930년대까지의 음악을 담은 유성기 음반을 통해서는 단소 연주의 실체가 보인다. 당시 단소음악을 녹음한 연주자는 윤종선(尹從善), 김명수(金明洙), 양우석(楊又石), 고재덕(高載德), 이병우(李炳祐), 최수성, 봉해룡 등이다. 물론 이때 단소는 시조의 반주악기 중 하나이거나 기악합주에 참여한 형태가 대부분이고 독주악기로 사용된 것은 아니었다. 연주자도 단소만을 전문으로 연주하는 악사이기보다는 대금, 피리 등 다른 악기 전공자가 단소를 겸한 경우가 대다수였다.

　조선 후기에 성행하기 시작한 판소리에 단소가 언급되기도 했는데, 이는 사설과 소리의 짜임이 좋기로 이름난 김연수의 판본

다양하게 출시된 단소 음반들

왼쪽 위부터
1 《줄풍류 영산회상》, 조창훈, 국
악방송
2 《봉해룡 단소독주》, 봉해룡, 국
립문화재연구소
3 《소, 이용구 단소 연주집》, 이
용구, 신나라레코드
4 《영산회상, 이거희 단소독주곡
집》, 이거희, 다다미디어
5 《이동신 단소산조》, 이동신,
(주)악당이반
6 《신비의 가락 추산 전용선 단
소》, 전용선, (ᅮ)서울음빈
7 《한국 민요 단소ᆞ독주집》, 이
생강, (주)오아시스
8 《이생강 단소 팔도민속민요
집》, 이생강, (주)오아시스

에서 찾아볼 수 있다. 그 밖에 〈가루지기타령〉과 무가(巫歌)에도 단소의 이름이 간간이 등장하여, 단소가 조선 후기 서민 사이에 널리 보급되었다는 근거가 되기도 한다. 판소리 〈춘향가〉 가운데 어사출두 후 정신없는 동헌의 모습을 묘사한 대목에 '단소'라는 이름이 보인다.

> 불쌍하다 관노사령 눈 빠지고, 박 터지고, 코 떨어지고, 귀 떨어지고, 덜미 치어 엎더진 놈, 상투 쥐고 달아나며, "난리났다!" 수령 모인 잔치 좌중을 망치로 바수는디, 금병수병 산수병과 수십 자 교자상과 양치대야 토기 쟁반 접시 대합 술병 후닥딱 지끈! 왱그렁 쩽그렁 깨어지고, 거문고 가야금 양금 해금 생황 단소 피리 젓대 북 장고 산산이 부서질 적, 춤추던 기생들은 팔 벌린 채 달아나고(…)
>
> –김연수, 〈춘향가〉 중

1990년대 이후, 단소는 점차 독주 〈청성곡〉이나 생활과 단소, 양금과 단소의 병주 형태로 무대에 등장한다. 그리고 단소산조가 새롭게 주목을 받으면서 단소의 예술적 범위가 크게 확장된다. 1991년에는 이생강 명인의 단소 독주 음반 《단소산조》와 《한국 민요 단소 독주집》이 발매되었다. 이후 줄풍류음악, 단소산조, 창작 단소음악 등 단소가 중심이 되는 음반이 속속 발표되어 전통음악계에서 단소의 존재감은 점점 높아진다.

단소, 그 다양한 소리의 세계

동양의 악기분류법인 '팔음'(八音)에 따르면, 단소는 대나무를 재료로 한 '죽부'에 속한다. 죽부는 『주역』(周易)의 팔괘(八卦) 중 진(震)괘에 해당되는데, 이를 풀이해보면 '죽성'(竹聲)은 '백성을 포용하여 이들을 모으게 하는 힘'이 있다고 한다. 그래서인지 단소는 다른 악기에 비해 우리에게 친숙한 악기로 자리 잡았다. 특히 초등학교 음악교과에서 필수악기로 채택되어 다른 국악기에 비해 상당히 보편화되었다. 작고 튼튼하여 어린 학생들이 지니고 다니기에 부담이 없고, 취구와 바람의 원리만 터득하면 금세 소리를 낼 수 있어 일반인도 배우는 경우가 많다.

입김을 불어 넣는 '취구'(吹口)와 반대쪽 끝부분의 굵기가 거의 같은 형태인 단소는, 대금이나 서양악기 플루트와 비슷한 원리로 소리를 낸다. 음의 높이를 조절하는 구멍을 '지공'(指孔)이라 하고 손가락으로 지공을 막아 연주하는 방법을 '운지법'(運指法)이라 하는데, 단소·대금·플루트 등의 악기는 같은 운지법으로 입김의 세기에 따라 본래의 음과 옥타브 위의 음을 원하는 대로 낼 수 있다는 특성이 있다. 또한 운지법을 바꾸면 두 옥타브 위의 음까지 얻을 수 있어 폭넓은 음역의 연주가 가능하다.

단소는 쓰임새에 따라 경제단소, 향제단소, 평조단소, 산조단소로 구분하는데,

어린이와 일반인을 위한 다양한 단소 교재

우리가 흔히 '단소'라고 하는 것은 경제단소다. 향제단소는 경제단소보다 한 음 정도 음역이 낮고 부드러운 음색을 내는 것이 특징이다. 다만 여창 시조의 반주로 가끔 연주될 뿐, 요즘은 거의 사용하지 않는다. 평조단소는 경제단소보다 훨씬 길고 큰 단소다. 최근 〈평조회상〉, 〈오운개서조〉, 가곡 우조 반주에 주로 사용한다. 산조단소는 평조단소보다는 짧고 경제단소보다는 긴 악기로, 산조의 음악적 표현에 적합하게 개발되었다. 산조단소는 앞뒤 총 다섯 개의 지공을 모두 활용하고 취구가 약간 넓어 음을 격렬하게 떨거나 꺾는 표현에 적합하다.

단소의 종류와 특성

경제단소	일반적으로 가장 널리 사용하는 단소. 계면조단소라고도 한다.	〈영산회상〉, 가곡 등 풍류음악에 두루 사용한다.
향제단소	경제단소보다 한 음 정도 낮고 부드러운 음색을 낸다.	여창 시조의 반주로 가끔 연주되나 요즘은 거의 사용하지 않는다.
평조단소	일반 경제단소보다 굵고 길며, 4도 가량 낮은 음악을 연주하는 데 적합하다.	〈평조회상〉, 〈오운개서조〉, 가곡 우조 반주에 주로 사용한다.
산조단소	경제단소보다 길고 평조단소보다는 짧다. 취구가 넓어 음을 떨고 꺾는 표현이 용이하다. 일반적으로 단소는 본래 앞쪽 맨 아래 지공을 사용하지 않는데, 산조단소는 앞뒤 총 다섯 개의 지공을 모두 활용한다.	단소산조 연주에 사용한다.

전통을 지키고, 한계를 극복하다

북한은 1950~1960년대에 전통악기의 음량을 키우고 음색을 가다듬고 서양 평균율에 맞춰 동서양악기가 함께 연주될 수 있도록 전통악기를 대부분 개량했다. 단소도 예외는 아니었다. 개량을 통해 청아한 음색과 독특한 기교는 살리되 음향학적 한계를 극복한 결과, 이제 단소는 남한보다 북한에서 훨씬 주목받는 악기로 자리 잡았다. 『조선민족악기』에 단소는 다음과 같이 소개되어 있다.

> 단소는 맑고 처량한 소리와 원활한 잇기, 명확하고 신기로운 끊기 효과와 아름다운 굴림소리, 우아한 롱음과 끌소리[2] 등의 풍부한 표현 능력을 남김없이 시위하고 있다.

2 한 음으로부터 다른 음으로 살짝 끌어 올리거나 끌어 내리는 주법.

북한의 단소는 개량을 통해 전통적인 5음 음계가 아닌 12반음계를 원활하게 낼 수 있게 되었다. 그로 인해 전조가 자유로워져 전통음악뿐 아니라 배합관현악을 비롯한 여러 악기의 앙상블에서도 주도적인 역할을 담당하고 있다. 단소 이중주를 비롯하여 목관 삼중주, 목관 사중주 등이 다양한 악곡으로 연주되고, 1960년대 후반에 고음단소

북한의 개량 단소(위)와
개량 고음단소(아래)

홍단소

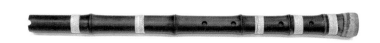

오죽단소

가 새롭게 개발되어 그 활용의 폭을 넓혔다.

　우리나라도 단소를 개량하여 저음단소, 중음단소 등을 만들어 연주하기도 했지만, 아직까지는 크게 활성화되지 않았다. 또한 교육용 단소로 리코더처럼 취구를 물고 불면 바로 소리가 나는 황종단소, 리코더 취구와 단소 본래의 취구를 번갈아 사용할 수 있는 홍단소, 12음을 모두 낼 수 있는 송현단소 등을 만들어 더 쉽게 배우고 연주할 수 있도록 꾸준히 노력해왔지만 이들 역시 널리 보급되지 않은 상태다. 인위적인 개량을 하기보다는 자연스럽게 이어져 온 악기에 있는 그대로 적응해가는 전통음악의 특징에 따라, 여전히 전통적인 단소가 더 많이 통용되고 있다.

　단소의 재료는 대나무인데, 대나무 중에서도 참죽, 해죽, 반점오죽, 금사오죽, 자죽, 쌍골죽 등이 두루 쓰인다. 『악학궤범』에는 '죽부' 악기의 재료로 대개 해묵은 황죽을 사용한다고 했다. 오래 묵은 대가 아니면 살이 찌지 않은 탓에 속살이 좀 얇은 경우가 많은데, 그 때문에 소리가 조금 더 맑게 나기도 한다. 하지만 너무 여물지 않은 대나무를 사용할 경우 소리가 붕붕 뜨는 느낌이 있고, 사용할수록 대나무가 쪼그라들기 때문에 결국 좋은 소리를

송현단소 교본
서양음악의 12음을 모두 연주할 수 있는 송현단소의 교본이다.

내기 어렵다.

단소를 만들기 위해서는 대나무를 베지 않고 뿌리째 뽑아야 한다. 첫 번째 순서는 뽑아놓은 대나무 중에서 너무 많이 휘거나 모양이 좋지 않은 것은 골라내고, 치수가 적당한 것을 찾는 일이다. 이때 마디가 촘촘한 것을 골라야 재질이 단단하고 미관상으로도 아름다우며 깊은 울림이 생긴다. 선별된 대나무는 뿌리를 다듬어놓고 큰 솥에 삶아서 어느 정도 데워지면 깨끗이 때를 벗긴다. 때를 벗긴 재료는 불을 쬐어 진을 완전히 빼준 뒤 6개월 이상 말려야 모양이 잡힌다.

재료가 반듯하게 잘 마른 후에는 지공의 위치를 잡는다. 마디에 걸리지 않게 지공의 위치를 정해야 한다. 지공이 마디에 걸리면 대나무의 뿌리 부분을 살리지 못할 수도 있기 때문이다. 다음은 내경을 뚫을 차례다. 내경을 뚫을 때는 취구 부분에 딱 맞는 드릴을 이용하여 취구에서부터 뿌리 쪽으로 구멍을 내는데, 자칫

단소의 제작 과정

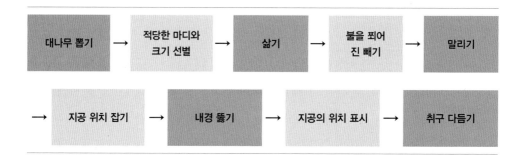

대나무 뽑기 → 적당한 마디와 크기 선별 → 삶기 → 불을 쬐어 진 빼기 → 말리기

→ 지공 위치 잡기 → 내경 뚫기 → 지공의 위치 표시 → 취구 다듬기

잘못하면 손을 다치거나 악기를 망가뜨릴 수 있어 매우 섬세하게 작업해야 한다. 보통 처음에는 가는 드릴로 구멍을 뚫고 차츰 큰 드릴로 구멍을 넓힌다. 그래야만 손이나 재료에 무리가 가지 않고 안전하기 때문이다. 단소의 내경은 보통 12~13밀리미터 정도로 한다.

내경을 일정하게 뚫은 다음에는 틀에 고정시킨 후 연필로 지공의 위치를 표시한다. 이 작업을 통해 단소의 음정이 결정되므로 아주 신중해야 한다. 내경이 12밀리미터일 때, 지공의 지름은 5~5.5밀리미터 정도가 적합하다. 앞에 네 개와 뒤에 한 개, 총 다섯 개의 지공을 뚫는다. 앞의 맨 아래 구멍은 실제로는 사용하지 않고, 앞쪽 세 개와 뒤쪽 한 개의 지공만으로 선율을 연주한다. 취구는 사포 등으로 잘 다듬은 뒤, 처음에는 구멍을 작게 뚫고 음정을 맞추면서 조금씩 키워나가는 방식으로 완성한다. 음정은 직접 불어보면서 튜너(tuner)와 비교하여 조절한다.

최근 국립국악원 악기연구소에서는 매년 단소 제작 아카데미를 열어 악기의 과학적 원리와 단소에 관한 흥미로운 체험 프로그램을 제공하고 있다. 원재료 상태인 대나무로 지공의 위치를 정하고 구멍을 뚫어 악기를 제작하는 과정을 체험해본 사람들은 단소를 대하는 태도가 남다르다. 완성된 단소를 손에 쥔 어린이들의 눈빛은 성취감과 애정으로 가득 차 있다. 자신의 손때가 묻은 단소는 분명 소중한 '보물'이 되어 미래의 명인을 꿈꾸게 하는 자양분이 될 것이다.

국립국악원 악기연구소 단소 제작 아카데미

단소의 신, '신소'를 그리며

예나 지금이나 단소만을 전문으로 연주하는 연주자는 거의 없다. 대개 관악기 전공자가 단소에 능하기 때문에, 공연이나 교육을 위해 필요한 경우 피리나 대금 연주자가 단소를 겸해서 연주한다. 하지만 특히 단소를 잘 불었다고 알려진 명인들은 있다. 대표적인 예로 이왕직아악부(李王職雅樂部) 아악사였던 봉해룡(奉海龍, 1911~1995)과 단소산조의 창시자 전용선을 들 수 있다.

봉해룡은 서울에서 태어나 1926년 이왕직아악부원 양성소 제3기생으로 입소하면서 전통음악계에 입문했다. 당시 그의 전공은 대금이었지만 당적, 단소에도 두루 능했고 특히 단소를 장기로 하였다. 단소 가락은 대체로 대금 선율과 비슷한데, 봉해룡은 단소 연주에 자신이 개발한 '겹쌍꾸밈음' 등의 연주 기법을 첨가하고 선율의 높낮이를 조절하는 등 독창적인 단소의 세계를 구축했다. 봉해룡의 단소 가락은 기존 곡의 선율에 가락을 많이 덧붙인 화려하고 복잡한 연주로 매우 특별하다는 평가를 받았다. 봉해룡은 〈영산회상〉, 〈염불타령〉, 〈천년만세〉, 우조 가곡 〈언락〉, 〈수룡음〉, 〈청성곡〉 등 다양한 단소 독주 음원을 남겨 후학에게 귀감이 되고 있다.

또 다른 단소 명인으로는 전북 정읍 출신인 추산 전용선을 꼽는다. 전용선은 조선 말엽부터 일제강점기에 걸쳐 활동한 근대 명창이자 명고수인 전도성(全道成, 1864~?), 전계문(全桂文, 1872~1940)과 한집안 사람이었다. 전계문 등 여러 명인으로부터

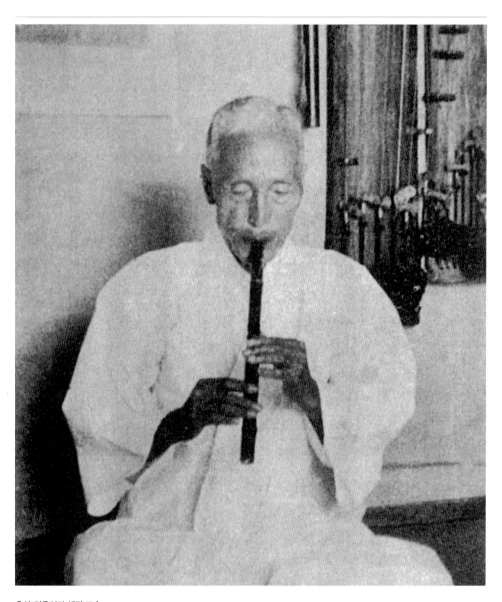

추산 전용선의 생전 모습

자연스럽게 음악을 배운 그는 일곱 살 때부터 단소를 접했다고 한다. 가야금, 거문고, 대금 등의 악기를 함께 배우다가 17세부터 본격적으로 단소의 세계로 접어든 그는 가야금, 거문고, 피리 등의 악기와 단소가 어우러지는 풍류를 즐겼고 정읍에서 율계(律契)[3]를 조직하여 활동하기도 했다.

전용선은 평소 "오직 단소를 한(恨)으로 분다"라는 말을 자주 했다고 한다. 예용해(芮庸海, 1929~1995)는 전용선이 평생 죽관(竹管)에 붙어 불원가사(不願家事)했고, 외도도 모르고 지냈으며, 예(藝)를 돈과 바꾼 일도 없고 푼전(分錢)을 몸에 지닌 일도 없다고 말했다. 그는 이처럼 절제된 생활 속에서 오직 단소로 한을 승화시켰기 때문에 독자적인 단소산조를 만들어낼 수 있었는지도 모른다.

전용선의 단소산조가 만들어질 무렵에 이미 가야금, 대금, 거문고, 아쟁, 해금 등 여러 악기의 산조가 많은 연주자에 의해 저마다 특징을 지닌 음악으로 성행하고 있었다. 하지만 단소는 일반 관악기에 비해 취구가 작고 요성의 폭이 좁은 악기다. 이 때문에 산조 특유의 구성진 감정선을 표현하는 데 한계가 많아 산조 악기로는 적합하지 않은 것으로 인식되었다. 전용선은 이러한 고정관념을 깨고 뛰어난 연주력으로 단소산조를 연주하여 단소의 역사에 한 획을 그었다.

단소의 신(神)이라는 의미로 '신소'(神簫), 또는 '소선'(簫仙)이라고 불린 전용선은 평생 떠도는 것을 좋아하여 호남과 영남 여러 지역에 걸쳐 제자를 두었으나 그의 단소를 온전히 이어받은 이

3 거문고, 가야금, 피리, 대금, 장구 등의 연주자로 구성된 풍류음악을 즐기는 이들의 모임.

는 물론, 그의 단소 연주를 따를 이도 없다. 그는 비록 단소산조를 창시했지만 항상 풍류를 더 중시했고, 실제로 산조보다 풍류를 연주했을 때 더 많은 감동을 주었다고도 한다.

　그가 언제 태어나 언제 타계했는지는 정확하지 않다. 다만 제자인 김무규 명인의 증언으로 그저 1967년 무렵 사망했을 것이라 추정할 뿐이다. 전용선은 말년을 매우 외롭고 가난하게 지냈으며, 빈궁한 가운데서도 단소를 놓지 않았다고 한다. 어느 날 승암사(僧巖寺)[4]에 자러 올라갔다가 슬픔에 북받쳐 단소를 불다 그대로 쓰러져 죽었다는 말이 전해진다. 그는 자신의 단소 예술에 대하여, "단소는 끝내는 영(靈)인 것"이라고 표현했다. 뛰어난 예술성과 극명하게 대비되는 불운한 자신의 삶을 단적으로 표현한 말이다.

　그 밖에도 단소로 일가를 이룬 명인들이 더러 있는데, 이왕직 아악부 아악수장과 아악사장을 지낸 함화진의 조부 함제홍(咸濟弘, ?~?)은 조선조 헌종 때 장악원 악사로 단소와 대금의 명인이었다. '함소'라는 별명이 붙을 정도로 신기에 가까운 단소 실력을 지녔다고 한다. 최수성(崔壽成, ?~?)은 19세기 후반 경기도 출생으로 경제단소의 명인이었다. 민간 국악 단체인 조선정악원(朝鮮正樂院) 회원으로 단소와 퉁소에 능했다고 한다. 조동석(趙東奭, ?~?) 역시 조선정악원에서 단소를 가르친 명인이었다. 단소 하나로 능히 사람을 웃기고 울려 누구나 일청삼탄(一聽三歎)[5]을 금치 못했다고 한다. 김무규(金茂圭, 1908~1994)는 전남 구례 출신으로 전용선에게 단소를 배웠다. 시나위 단소의 명인이며 중요무형문화재

4　전라북도 전주시 완산구 교동 승암산에 있는 절. 약수암(藥水庵), 천수암(天水庵)이라고도 한다.
5　'한 번 들으면 세 번 감탄한다'라는 뜻이다.

제83-1호 향제줄풍류 예능보유자로 지정되었다.

예나 지금이나 단소는 다른 악기를 주 전공으로 하는 연주자가 겸하여 연주하는 악기다. 대부분의 경우 대금 전공자가 소금과 단소 등 유사한 악기를 두루 연주한다. 그래서 단소는 누구나 쉽게 연주하는 악기인 동시에, 특별히 뛰어난 연주자를 찾기 어려운 것이 현실이다. 최근 몇몇 연주자가 단소산조에 심취하여 연주하고 음반을 내기도 했지만, 전용선이 보여준 풍류의 기백과 단소산조의 멋을 재현하기는 쉽지 않은 것 같다.

근래에, 가야금 명인으로 널리 알려진 최옥삼(崔玉三, 1905~1956)이 단소의 명인이기도 하다는 사실이 새롭게 알려지면서 단소의 예술성과 음악은 한층 무게를 얻었다. 최옥삼은 가야금산조의 창시자인 김창조(金昌祖, 1865~1919)로부터 가야금산조를 배웠고, 그 무렵 위병을 치료하기 위해 단소를 불기 시작했다고 한다. 최옥삼의 단소 스승이 누구인지는 밝혀지지 않았지만, 그만의 독특한 시김새가 담겨 있는 것으로 보아 단소산조와 대금산조는 모두 최옥삼 스스로 만든 작품이라 추정된다.

그의 대금과 단소는 마치 구슬이 굴러가듯 맑고 유창한 음색과 능란한 기교로 감히 견줄 사람이 없었다고 한다. 해방 전부터 북쪽에서 활동한 탓에 월북 음악인으로 분류되어 남한에서는 그의 음악과 예술이 제대로 평가되지 못한 점이 아쉽다. 북한의 예술가들과 가야금 명인 황병기의 증언에 따르면, 북한에서는 최옥삼이 작곡과 대금·단소 등 죽관악기 명인으로 알려져 있다고 한다. 최옥삼의 단소산조는 채보된 악보가 전승되어 후대 예술가에

의해 무대에 선보이면서 세상에 알려졌다. 전용선의 단소산조가 선율 변화가 다양하고 전조(轉調)가 많은 것이 특징이라면, 최옥삼의 단소산조는 경쾌하고 남성적이면서도 물 흐르는 듯한 안정된 연주가 돋보인다.

단소는 관악기 중 가장 맑은 음색을 지니고 있으며 고음을 내는 악기로 특화되어 있다. 특히 단소와 함께하는 풍류음악은 단소의 가벼운 듯 진중하게 이어지는 선율만으로도 듣는 이의 마음을 차분하게 정리해주는 힘이 있다. 이처럼 단소는 약한 듯하지만 강인한 생명력을 지닌 악기이며, 조용히 우리 곁에 자리 잡아 편안하고 친근한 모습으로 머물러 있다. 앞으로 더 많은 사람이 단소의 매력이 심취해 제2의 '신소'가 탄생하기를 기대한다.

명인 최옥삼 가야금 연주자로 알려졌던 최옥삼은 뛰어난 작곡가이자 단소와 대금에도 능한 죽관악기의 명인이기도 했다.

박정경
한국학중앙연구원 한국학대학원에서 음악학 석사 학위를 받고, 동 대학원 박사과정을 수료했다. 국립국악원 학예연구사로 근무하면서 국악 이론에 대한 학술 연구, 국악동요제, 국악박물관 전시 운영 등을 담당했고, 문화체육관광부에서 국악 관련 정책 수립 및 진흥 업무를 담당했다. 현재 국립국악원 학예연구관으로 재직하면서 국악 교육 및 진흥 업무를 수행하고 있다. 민요, 굿, 판소리 등 민속예술 분야에 관한 연구를 주로 하고 있으며, 논문으로 「경기도 남부 도당굿 중 제석굿 무가의 음악적 분석」, 「서사민요 시집살이 노래의 음악적 특징」 등이 있고, 저서로는 『경기굿』(공저, 경기도국악당, 2008), 『바다 · 삶 · 무속』(공저, 민속원, 2015) 등이 있다.

● 단소의 구조

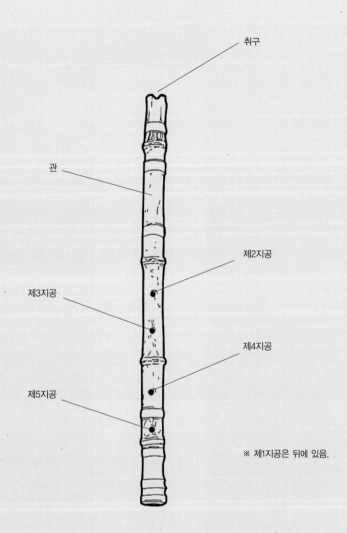

취구

관

제2지공

제3지공

제4지공

제5지공

※ 제1지공은 뒤에 있음.

단소의 관(管) 길이는 45~47센티미터다. 위쪽에 김을 불어 넣을 수 있도록 판 홈을 취구(吹口)라 하고, 손가락을 짚어 음을 만드는 구멍을 지공(指孔)이라고 한다. 뒤쪽에 한 개, 앞쪽에 네 개, 총 다섯 개의 지공이 있다.

대금

고구려와 백제의 횡적은 통일신라로 수용되어 우리나라 관악기를 대표하는 대금이 되었다. 대금은 삼현삼죽의 하나로『삼
국사기』「악지」에 기록되었고, 고려시대를 전후하여 지금의 형태를 갖춘 것으로 추정된다.『악학궤범』에 대금은 오래된 황
죽으로 만든다고 기록되어 있으나 근래에는 속살이 두꺼운 쌍골죽으로 만든다. 여섯 개의 지공과 한 개의 청공이 있으며 취
구에 입김을 불어 넣어 소리를 내고, 청공에 갈대의 속청을 붙여 색다른 음색을 낸다. 3옥타브 음역의 소리를 낼 수 있어서
독주와 합주는 물론 반주까지 그 쓰임이 다양하다.

4장

곧고 강직한 울림, 대금

대금 연주, 중요무형문화재 제20호 대금정악 전 보유자 고(故) 김응서

평교 목동의 대금 소리

인간에는 시비가 많고
세상에는 기쁨과 근심도 많다.
소 등에 앉아 대금을 부는 이여
자연과 더불어 노니는 이, 그대와 나뿐이네.

平郊牧笛

人間足是非
世上多憂喜
牛背笛¹聲人
天遊吾與爾

— 송강 정철(松江 鄭澈, 1536~1593), 「척금헌잡영」 기이(「滌襟軒雜詠」 其二) 중

1 적(笛)은 보통 피리로 해석
하지만, 여기서는 가로로 부는
관악기인 대금을 뜻한다.

악기는 소통의 매개체로써 우리의 삶과 함께해왔다. 역사 아득히 먼 곳에서부터 초월적 존재와 소통하기 위한 엑스터시를 이끌어내는 역할을 하였으며, 이후 멀리 떨어진 공간과 의사소통을 하는 신호의 수단으로 쓰이기도 했다. 그 쓰임이 조금 더 다양해지면서 희로애락의 감정 표현 수단으로 쓰여 사람 간의 소통은 물론 자연 속에서 물아일체의 경지와 번뇌를 다스린 카타르시스에 이르게 하는 매개체 역할도 하였다.

과거 전장에서 신호 수단으로 쓰이며 전진을 알리던 북과 후퇴를 알리던 징이, 지금은 무대 위에서 빠르기를 조절하고 악기와 악기를 한데 엮어가며 음악 속 이야기를 맺고 푸는 역할을 하는 것을 보면 악기의 기능적 요소를 다시금 생각하게 된다.

대나무, 손쉽게 구할 수 있는 악기 재료

악기가 소리를 내는 원리는 진동이다. 인류는 사물의 성질과 진동 형태에 따라 소리가 다르다는 것을 오랜 경험을 통해 배웠고, 그에 맞는 재료를 삶의 주변에서 찾아왔다. 동물의 가죽과 뼈, 나무, 돌 등 주변에서 쉽게 구할 수 있는 재료들은 각각의 특성에 맞게 악기 또는 악기의 일부로 사용되었다. 악기 재료는 진동 방법과 더불어 악기의 성격을 구분 짓는 가장 중요한 요소다. 과거에도 지금도 악기를 구분하는 기준은 재료의 특징과 진동의 원리다. 쇠·돌·실·대나무·박·흙·가죽·나무 여덟 가지 재료에

따라 악기를 구분하는 중국의 분류법, 현명·기명(공명)·체명·막명(피명) 등 진동의 원리에 따라 구분하는 서양의 쿠르트 작스와 호른보스텔 악기 분류법, 근래 동서양에서 흔히 쓰는 관악기·현악기·타악기의 구분법 등이 이에 해당한다. 관악기를 목관악기와 금관악기로 구분하는 것은 진동의 원리(공명-관악기)와 재료(쇠, 나무), 두 요소를 기준으로 분류하는 대표적인 예다.

여러 문화권에서 흔히 사용되는 악기 재료 중 하나가 대나무다. 대나무는 우리나라를 포함한 아시아 지역과 인도, 히말라야 산맥의 일부 지역, 그리고 아메리카 대륙의 일부 지역 등 전 세계적으로 90여 개의 속과 1,500여 종이 넓게 분포되어 자라고 있다. 이러한 이유로 해당 문화권에서는 대나무를 재료로 여러 형태의 악기를 만들어 연주해왔다. 일부 지역에서 타악기가 보이긴 하지만 보통 대나무를 재료로 만드는 악기는 관악기 종류가 더 많다. 우리나라에서도 대나무로는 관악기를 주로 만들어 썼으며 대금, 단소, 통소, 피리가 대표적인 대나무악기다. 우리나라의 대금과 유사한 구조를 보이는 동양악기는 중국 디쯔(笛子)류의 악기인 취디(曲笛), 방디(梆笛) 등과 일본 요코부에(橫笛)류의 악기인 고마부에(高麗笛), 류테키(龍笛) 등이 있으며, 인도의 반수리(Bānsurī)류의 악기와 베트남의 사오(Sáo)류의 악기 등이 있다.

변종 대나무 쌍골죽,
새로운 쓰임을 찾다

대금(大笒)을 만드는 대나무는 여러 해 자란 황죽이 가장 좋은 재료라고 『악학궤범』에 기록되어 있다. 대금뿐만 아니라 단소, 통소, 피리(피리의 관대)와 같은 대부분의 관악기와 장구, 어(敔), 부(缶) 등 타악기 연주에 쓰이는 채를 만들 때에도 황죽을 재료로 사용해왔다. 그러나 언제부터인지 대금은 주로 쌍골죽을 사용하여 제작하고 있다.

쌍골죽(雙骨竹)은 양옆으로 골이 팬 대나무를 말한다. 일반적으로 대나무는 자라면서 한 마디에 하나의 가지가 돋는데, 가지가 돋은 쪽에 골이 생기며 새 마디가 자라면서 전 마디의 반대편에 다시 가지가 돋는다. 이러한 이유로 대나무는 마디마다 서로 반대편에 골이 패며 자란다. 그러나 쌍골죽은 한 마디에 양옆으로 두 개의 골이 생기며 자란다. 쌍골죽의 외형적 특징은 마디마다 팬 두 개의 골이고, 내면의 특징은 꽉 찬 속이다. 물론 파이프처럼 가운데가 비어 있으나 쌍골죽의 속살은 일반 대나무에 비하여 두껍다. 보통 목제품은 나무를 깎아서 만들지만, 속이 비

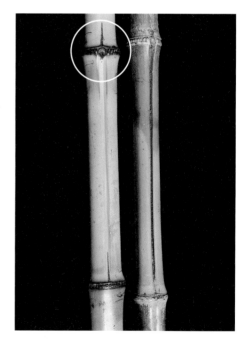

쌍골죽 새로운 가지가 자란 부분에 동그랗게 골이 팬다. 그림과 같은 골이 양쪽으로 팬 대나무를 쌍골죽이라 한다.

어 있는 대나무는 나무를 쪼개어 죽제품 재료로 쓴다. 그러다 보니 속이 두껍게 찬 쌍골죽은 쪼개기가 힘들고 가공 또한 용이하지 않아 환영받지 못했다. 보는 즉시 베어버리는, 쓸데없는 변종이었다. 그런데 왜 쓰임을 찾지 못해 버려진 쌍골죽이 대금으로 제작되며 몸값이 높아졌을까?

단단하고 두꺼운 속살을 가진 쌍골죽은 길이가 긴 관악기를 만드는 데 장점이 있다. 원하는 음정을 낼 수 있도록 관악기를 제작하려면 무엇보다 공기가 진동하는 공간의 일정한 내경이 보장되어야 한다. 속살이 두꺼운 쌍골죽은 일반 대나무보다 내경을 파거나 다듬어 크기를 일정하게 만들기에 유리하다. 자세한 제작 방법은 뒤에서 살피기로 한다.

대금, 자신만의 독특한 음색을 갖추다

서양의 관악기 중 금관악기가 입술을 진동시켜 소리를 내는 데 비해, 목관악기는 입술 대신 리드(reed)를 진동시켜 소리를 내거나, 플루트처럼 일정 공간의 공기를 진동시켜 소리를 낸다. 우리나라의 전통악기 가운데 입술을 진동시켜 소리 내는 관악기는 나발과 나각이 있으며, 리드를 진동시켜 소리를 내는 관악기는 피리가 대표적이다. 공기를 진동시켜 소리 내는 악기는 세로로 부는 악기인 종적(縱笛)과 가로로 부는 악기인 횡적(橫笛), 크게 두 종류로 구분할 수 있다. 악기의 명칭으로도 쉽게 구분이 되는

데, '소'(簫)가 악기 명칭에 붙으면 보통 세로로 부는 악기다. 예를 들면 단소, 퉁소와 같은 악기는 이름에 '소'가 붙었으므로 세로로 부는 악기임을 알 수 있다. 한편 가로로 부는 악기에는 '적'(笛)이 쓰인다. 『악학궤범』 제7권 대금과 관련한 설명에 대금은 중국의 적(唐笛)을 모방하여 만들었고 신라에서 기원하였다는 내용이 나온다. 대금을 비롯해 중금과 소금, 삼죽(三竹)이 가로로 부는 악기인 '적'에 기원을 두고 있다는 것이다.[2]

동서양을 막론하고 대부분의 문화권에서 동일하게 나타나는 관악기의 구조적인 공통점은 취구와 지공[3]이다. 취구는 입김을 불어 넣어 공기를 진동시켜 소리를 발생시키는 구멍이며, 지공은 손가락을 막거나 떼어 음의 높이를 조절하는 구멍이다. 이 두 가지 구멍이 관악기 연주에 가장 직접적인 기능을 한다. 대금에는 한 개의 취구와 여섯 개의 지공이 있다. 그리고 연주에 이용되지 않는 구멍으로 기본음의 높이(pitch)를 조정하기 위해 뚫은 1~3개의 칠성공(七星孔)[4]이 있다.

대금에 있어 악기의 구조적인 특징을 나타내는 곳은 단연 청공(淸孔)일 것이다. 청공은 취구와 지공 사이에 위치하며 갈대 줄기 속의 얇은 막을 붙여 독특한 음색을 더하는 기능을 한다. 대금과 같이 청공이 있는 중국 디쯔류 관악기는 청공에 갈대 또는 대나무 속의 얇은 막을 붙인다.[5] 차이가 있다면 대금은 청공에서 울리는 소리를 점점 극대화하는 방식으로 발달했으나 중국 디쯔류의 관악기는 청공의 소리를 점차적으로 약화시키는 방식으로 전개되었다는 점이다. 대금 청공에 대한 기록은 『고려사』 「악지」

2 가로로 부는 중국악기의 명칭에는 보통 '적'(笛) 자를 쓰고 있으며, 세로로 부는 악기에는 샤오(簫), 친샤오(琴簫), 난샤오(南簫)처럼 '소'(簫) 자를 쓰고 있다.
3 우리나라의 나발, 나각과 같이 주로 행악에서 신호음을 내는 용도로 쓰인 악기에는 지공이 없다.
4 『악학궤범』은 칠성공을 다섯 개로 설명하고 있으나, 지금은 한 개에서 세 개를 뚫는 것이 보통이다. 이는 당시의 악기 재료(황죽)와 지금의 악기 재료(쌍골죽)가 달라서 나타나는 차이라고 추정한다.
5 진양(陳暘, 1064~1128)의 『악서』(樂書)에 당나라 때 대나무 막을 붙인 관악기를 사용했다는 기록이 있으며, 현재도 갈대와 대나무 속 막을 주로 사용한다.

와 『악학궤범』에 보인다. 두 문헌은 공통적으로 대금의 구멍을 열세 개(취구 한 개, 청공 한 개, 지공 여섯 개, 칠성공 다섯 개)로 기록하고 있다. 이 기록을 통해 고려의 대금에도 청공이 있었다고 추측할 수 있다.

만파식적의 신성한 악기

대금의 기원은 문헌의 기록과 고고학 자료를 통해 살필 수 있다. 대금은 문헌에서 '적'(笛)이라는 명칭으로 찾을 수 있는데, 적은 가로로 부는 관악기(橫笛, 횡적)로 대금의 기원이 되는 악기라고 해석하고 있다. 고구려의 관악기는 주로 횡적이라는 명칭으로 기록되었다. 중국의 『수서』(隋書) 「동이전」(東夷傳)과 『북사』(北史) 「고구려전」에는 '고구려음악에 5현금, 금, 쟁, 피리, 횡취, 소, 고가 있다'라는 기록이 있으며, 『일본후기』(日本後紀)에도 횡적이라는 악기 이름이 보인다. 백제와 관련한 기록으로 『수서』 「동이전」과 『북사』 「백제전」에 '백제음악에 고, 각, 공후, 쟁, 우, 지, 적이 있다'라는 내용이 있으며, 『일본후기』에도 백제의 횡적이 기록되어 있다.

고고학 자료를 통해서도 고구려와 백제의 횡적 모습을 찾아볼 수 있다. 그림 자료로는 중국 길림성 집안현에서 발굴된 고구려 고분벽화가 있다. 이곳 장천 1호분과 오회분 4호묘와 5호묘에는 대금과 유사한 횡적 형태의 악기가 보인다. 국보 제106호 계

국보 제106호 계유명전씨아미타불비상, 통일신라 초기, 국립청주박물관 횡적을 연주하는 주악상이 보인다.

유명전씨아미타불비상(癸酉銘全氏阿彌陀佛碑像)은 통일신라 초기인 673년에 제작되었다고 추정되나 제작 양식과 제작 배경이 백제와 관련이 많다. 이 부조에는 악기를 연주하는 여덟 명의 주악상이 있는데 그중 한 주악상은 횡적을 부는 모습이다.

우리나라 문헌에 보이는 대금에 관한 가장 오래된 기록은 『삼국사기』「악지」 중 신라의 삼현삼죽(三絃三竹)에 관한 기록이다. 삼현삼죽이란 당시 신라에서 연주된 세 개의 현악기와 세 개의 관악기를 말하며 삼현은 가야금·거문고·향비파, 삼죽은 대금·중금·소금이다. 고구려와 백제를 통합하여 통일국가를 이룩한 신라는 각 나라의 문화를 수용하여 발전시켰다. 고구려의 거문고, 가야국의 가야금, 고구려와 백제의 횡적은 통일신라에 수용되어 삼현삼죽이라는 이름으로 현악기와 관악기를 대표하였다. 또한 이 책에는 당시 대금 연주가 활발했음을 알 수 있는 기록이 있다. 대금·중금·소금을 연주하는 일곱 가지의 조(調)가 있는데, 이 일곱 가지의 조로 만든 곡이 대금은 324곡, 중금은 245곡, 소금은 298곡이 있었다고 한다.

대금의 기원에 관한 설화도 찾을 수 있다. 『삼국유사』(三國遺事) 권2에는 만파식적(萬波息笛)에 관한 설화가 다음처럼 전한다.

682년(신문왕 2년) 동해에 떠 있는 작은 산이 감은사를 향해 물결을 따라 왕래한다 하여 왕이 알아보라 하였다. 그 산을 살펴보니 모양이 거북의 머리와 같고 산 위에는 대나무 한 그루가 있는데 낮에는 둘로 갈라졌다가 밤이면 하나가 되었다. 왕이 직접 배를 타고 가서 살피니

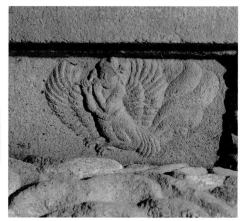

보물 제366호 감은사지 서삼층석탑 사리장엄구, 통일신라, 국립경주박물관(왼쪽)
보물 제137호 지증대사탑, 통일신라, 봉암사(오른쪽) 하단 부분에 횡적을 불고 있는 가릉빈가가 보인다.

용이 나타나 문무왕과 김유신(金庾信)이 내리는 보물이라 하며 이 대
나무로 악기를 만들어 불면 천하가 화평할 것이라 하였다. 이에 그
대나무를 베어서 악기를 만들었는데 이 악기를 불면 적군이 물러가
고 병이 나으며, 가뭄에 비가 오고 장마에 비가 개며, 바람이 멎고 물
결이 평온해졌다. 그리하여 이 악기를 만파식적이라 부르고 국보로
삼았다고 한다.

보물 제137호로 지정된 경북 문경의 봉암사 지증대사탑에는
횡적을 연주하는 가릉빈가가 있다. 가릉빈가는 불교 경전에 나오
는 상상의 새로 상반신은 사람의 모습, 하반신은 새의 모습이다.
통일신라시대에 제작된 다른 석탑에서도 횡적을 연주하는 가릉

빈가가 발견되는데, 당시 우리나라에서 연주된 횡적을 표현한 것인지 아니면 중국으로부터 전래된 불교 양식에 따라 중국의 악기를 그대로 표현한 것인지 알 수 없다. 그렇지만 이 시기를 기록한 문헌과 고고학 자료를 보면 고구려와 백제의 횡적을 수용한 통일신라의 대금은 삼죽의 하나로서 대표적인 관악기로 자리 잡았으며, 만파식적의 설화를 통해 신성한 악기로서 그 위치를 굳건히 했던 것 같다.

고고학 자료와 문헌에서 보이는 횡적은 통일신라 때부터 대금이라는 명칭으로 불리기 시작했다. 이 시기까지는 대금의 구조에 관한 기록과 자료를 찾을 수 없고, 고려에 와서야 대금의 구조를 살필 수 있는 기록이 있다. 『고려사』 「악지」는 대금의 구멍이 열세 개라 전한다. 또한 대금과 함께 삼죽으로 불리던 중금은 열세 개, 소금은 일곱 개의 구멍을 가지고 있다고 전해 악기의 형태에 관한 내용을 살필 수 있다. 이후 조선 초 『악학궤범』에 기록된 대

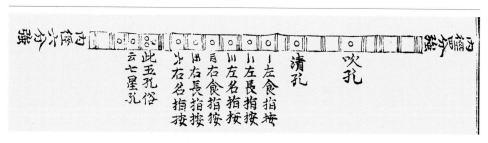

『악학궤범』의 대금

금의 형태가 현재와 유사함으로 미루어 지금의 대금 형태는 고려시대를 기점으로 갖춰진 것이라 생각된다.

넓은 음역과 다양한 음색을 담아내는
대금의 음악

대금은 가로로 부는 관악기다. 취구 부분을 왼쪽 어깨에 올리고, 왼손으로 취구와 가까운 쪽 세 개의 지공을 막고 오른손으로 나머지 세 개의 지공을 막는다. 양쪽 손 모두 두 번째, 세 번째, 네 번째 손가락으로 지공을 막는다. 지공을 막고 여는 운지법과 그에 따른 음높이는 아래의 표와 같다.

(정악)대금의 운지법

취법	저취(低吹)						평취(平吹)								역취(力吹)				
율명	㑣	㑖	㒇	黃	太	姑	仲	林	南	無	潢	汰	㳞	㴌	淋	湳	潕	㶂	浹
근접음고	b♭3	c4	d♭4	e♭4	f4	g5	a♭4	b♭4	c5	d♭5	e♭5	f5	g5	a♭5	b♭5	c6	d♭6	e♭6	f6
제1지공	●	●	●	●	●	●	○	●/○	●	●	●	●	○	○	●	●	●	○	●
제2지공	●	●	●	●	●	○	●	●	●	●	●	●	○	○	●	●	○	○	●
제3지공	●	●	●	●	○	○	●	●	●	●	●	○	○	○	●	○	○	○	○
제4지공	●	●	●	○	○	○	●	●	●	●	○	○	○	○	○	●/○	○	○	●
제5지공	●	●	○	○	○	○	●	●	○	○	○	○	○	○	○	●/○	○	○	●
제6지공	●	○	●	●	●	●	●	●	●	○	●	●	●	●	●	●	●	●	●

●=지공을 막는다. ○=지공을 연다

대금은 피리와 단소 등의 관악기에 비해 음역이 넓다. 세 옥타브의 음역을 낼 수 있으며 청의 울림까지 더하여 다양한 음색으로 연주가 가능하다. 이처럼 대금은 넓은 음역과 다양한 음색으로 독주는 물론 합주, 성악이나 무용의 반주악기로도 연주되고 있다.

현재까지 연주되는 악곡 중 대금으로 연주하는 국악곡은 수십여 곡으로 그 예는 다음과 같다. 중국 속악에 기원을 둔 악곡으로 〈낙양춘〉, 〈보허자〉, 〈여민락 만〉과 〈령〉 등이 있으며, 선비와 같은 식자층이 즐겼던 풍류음악인 〈영산회상〉과 가곡 등도 있다. 또한 중요무형문화재 제1호로 지정된 종묘제례악도 대금이 편성된 중요 악곡의 하나다.

판소리와 시나위에 기원을 두고 있는 기악 독주곡 산조는 조선 후기에 발생하여 민간에서 유행했다. 산조는 대금은 물론 거문고, 가야금, 해금, 피리 등 각 악기의 특성에 따라 즉흥적 선율을 연주하는 음악이다. 보통은 느리게 시작하여 점점 빨라지는 형태로 연주하는데, 이러한 형식적 틀은 진양조·중모리·자진모리라는 장단 안에서 만들어진다. 산조는 전승 계보에 따라 구분하는데, 현재 전승되고 있는 대금산조의 유파는 다음과 같다. 박종기(朴鍾基, 1879~1947)와 한주환(韓周煥, 1904~1966)의 가락을 이은 서용석(徐龍錫, 1940~)·이생강(李生剛, 1937~)·한범수(韓範洙, 1911~1984)류 대금산조, 강백천(姜白川, 1898~1982)의 가락을 이은 김동식(金東植, 1938~1989)·김동표(金東表, 1941~)류 대금산조, 한일섭(韓一燮, 1929~1974)의 가락을 이은 원장현(元帳賢, 1950~)류

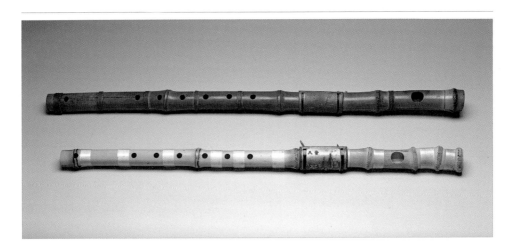

정악대금(위)**과 산조대금**(아래)

대금산조가 있다.

소프트웨어에 따라 하드웨어가 자연스럽게 바뀌듯이 새로운 음악의 유행은 악기의 구조를 그에 맞춰 변형시켰다. 산조는 앞선 음악들에 비하여 연주 기법이 다채롭다. 음을 이어서 내리거나 올리고 또는 떨기도 하며, 음정의 도약 폭이 상대적으로 넓고 조의 바꿈도 자주 발생한다. 연주 속도 또한 상당히 빠르게 진행되는데, 이러한 형태의 음악을 수용하는 과정에서 대금은 취구가 커지고 크기(길이)가 작아졌다. 작은 크기의 악기는 빠른 음악을 연주할 때 상대적으로 유리하다.[6] 산조라는 새로운 음악 분야에서 연주된 대금은 이전에 연주되던 대금에 비하여 악기가 작아진 만큼 전체적인 음높이가 높아졌다. 이러한 변화로 기존 대금

6 산조를 연주하는 가야금 또한 기존 악기에 비하여 작아졌으며, 이를 '산조가야금'이라 부른다.

과 구분하고자 이 대금을 자연스럽게 '산조대금'이라 부르기 시작했고, 기존의 대금은 '정악대금'이라 부르고 있다.

대금 만들기

맛있는 음식을 만들기 위해서는 좋은 식재료가 필요하듯, 대금을 제작할 때 좋은 대나무를 선택했다면 반 이상은 성공한 셈이다. 대금으로 만들기 좋은 대나무는 물론 쌍골죽이다. 3년에서 5년 정도 자라 살이 꽉 차고 골이 적당히 깊은 쌍골죽은 속살도 적당하여 잘 여문 소리가 난다. 골이 얕으면 속살이 얇아 일정한 내경을 만들기 힘들고, 골이 너무 깊으면 제작 과정에서 갈라지기 쉽다. 또한 대금으로 만들었을 때 아래와 같은 다섯 마디의 구조가 된다면 더욱 좋다. 둘째 마디에 취구를, 셋째 마디에 청공을, 네번째와 다섯 번째 마디에 지공을 뚫어 만든 대금이 모양새가 좋고, 마디에 손가락이 걸리지 않아 연주하기에도 편하다.

채취한 대나무는 건조 과정을 거쳐 제작한다. 조직 내에 품은 수분을 최대한 없애고 악기를 만들어야 제작 과정에서나 악기로

대금의 구조

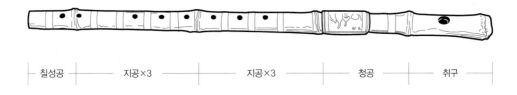

| 칠성공 | 지공×3 | 지공×3 | 청공 | 취구 |

만들어진 후에 뒤틀리거나 갈라지지 않는다. 그래서 쌍골죽을 채취하기 좋은 시기는 정월 즈음의 겨울이다. 다른 식물과 마찬가지로 대나무도 수분을 최대한 줄이고 동절기를 보낸다.

일정 시간 건조한 푸른빛의 대나무는 진 빼는 작업을 거친다. 불로 가열하여 진을 뺀 대나무는 짙은 황색으로 변한다. 진을 빼는 과정에서 대나무의 수분을 제거하며, 굽어 있는 부분을 곧게 펴고 뿌리와 잔가지를 제거하는 작업도 같이한다. 이후 강도를 높이고 방부 효과를 더하고자 소금물에 담그는 작업을 하는데, 제작자에 따라 소금 처리와 추가로 진 빼는 작업을 가감한다.

재료로서의 처리 과정을 모두 마친 대나무를 악기의 형태로 만들기 위한 첫 작업은 내경 뚫기다. 관악기의 기본 형태를 갖추는 데 가장 중요한 점은 내경의 크기와 방향이다. 내경 크기와 방향이 일정해야 좋은 악기를 만들 수 있다. 대금은 관 속 공기의 진동에 따라 소리를 달리하는 특성을 지녔으므로 관의 상태가 좋아야 훌륭한 악기가 된다. 과거에는 달궈진 쇠꼬챙이로 내경을 뚫었다고 하나 근래에는 드릴로 내경을 뚫는다. 대나무의 굵기와 연주할 음악에 따라 다르기는 하지만 보통 지름 16~17밀리미터의 내경을 뚫는다.

내경을 일정하게 뚫고 다듬은 후에는 입을 대고 공기를 불어 넣는 취구를 만든다. 취구는 관의 한쪽 부분(대나무의 뿌리 쪽)을 파서 만드는데, 취구를 가장 먼저 만드는 이유는 전반적인 음높이를 맞추기 위해서다. 취구뿐 아니라 지공과 청공 등 모든 구멍을 뚫을 때 초벌 작업으로 작게 뚫어 음의 높이를 확인한 다음 높낮

이에 따라 구멍을 넓혀간다. 풍류, 산조 등 주로 연주할 음악에 따라 취구의 크기를 다르게 하여 만든다. 대금을 연주할 때는 취구에 입을 대는 각도를 달리하여 음을 떨구거나 낮춘다. 이렇게 음의 변화를 만들며 연주하는 음악이 산조와 같은 민간음악이며 근래에는 해당 장르에 쓰는 대금을 산조대금이라 칭한다. 산조대금의 취구는 풍류음악과 궁중음악에 쓰는 대금에 비하여 크다.

취구를 만든 후에는 취구로부터 가장 멀리 떨어진 아랫부분에 칠성공을 뚫는다. 칠성공은 악기의 전반적 음높이를 조정하기 위하여 뚫는 구멍이다. 대나무마다 내경이 다르기 때문에 먼저 한 개에서 두세 개의 칠성공을 뚫어 기본음의 높이를 맞춘 후 지공을 뚫기 시작한다. 『악학궤범』에는 칠성공을 '허공'(虛空)이라 하고 다섯 개의 구멍을 뚫는다고 기록하고 있다. 그러나 지금은 쌍골죽을 재료로 일정한 크기의 내경을 만들 수 있어 한두 개의 칠성공으로 음높이를 맞출 수 있다.

지공은 보통 지름 9~10밀리미터 크기로 여섯 개를 뚫는다. 일반적으로 칠성공에서 가장 가까운 여섯 번째 구멍을 뚫고 이어서 세 번째 지공을 뚫는데, 이렇게 제작해야 지공 간의 음정을 조정하는 데 유리하다. 지공 또한 초벌로 구멍을 작게 뚫어 음정을 확인한 후 구멍을 넓혀가며 높낮이를 조정한다. 취구 쪽으로 구멍을 확장하면 음이 높아지고 반대로 하면 음이 낮아진다. 지공을 뚫을 때는 음정을 맞추면서 지공 사이의 거리를 잡아간다. 대나무의 마디 부분에 지공이 뚫리기도 하는데 이때는 손가락에 마디가 걸리지 않도록 갈아낸다. 마디 부분에 지공이 뚫리지 않

은 대금이 연주하기 편리하고 악기 모양도 좋아 대금 연주자는 이런 형태의 대금을 선호한다.

　마지막으로 취구와 첫 번째 지공 사이에 청공을 뚫으면 대금이 만들어진다. 청공에 붙이는 갈대청을 보호하려고 가리개를 만들어 사용한다.

청의 울림, 대금만의 매력

청의 울림은 맑고 고운 대금 소리를 발효시켜 맛있게 묵힌 소리로 만든다. 청은 갈대의 안쪽 면에서 자라는 얇은 막이다. 이 얇은 막을 갈대로부터 떼어내 청공에 붙이는 청을 만든다. 청은 주로 단오를 전후로 하여 채취하며, 채취한 청은 오랜 시간 보관할 수 있도록 쪄서 말린다. 쪄서 말린 후 차갑게 식혔다가 찌기를 반복하면 청을 질기게 만들 수 있다. 이렇게 말린 청을 청공에 붙일 때는 물에 다시 불려서 쓴다. 물에 불린 청을 아교로 청공에 붙여 사용하는데, 얼마만큼 팽팽하게 당겨서 붙였는가에 따라 청의 소리가 더 나기도 덜 나기도 한다.

　청에 대한 기록은 『악학궤범』 제7권 통소〔洞簫, 통소〕에서 볼 수 있다. '갈대 속청〔葭莩, 가부〕을 붙이고 부는데, 갈대 속청이 진동하여 소리가 청(淸)하므로 청공(淸孔)이라 한다〔대금·중금·소금에도 이같이 청공이 있다. 갈대청은 갈대 속의 얇은 정(精)이다〕'[1]라고 하여 청공에 붙이는 재료가 무엇인지 알 수 있다. 1493년에 편찬된 『악학궤

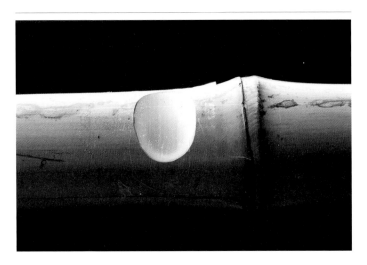

청공에 청을 붙인 모습

범』의 기록만을 놓고 보더라도 대금의 청공에 갈대의 속청을 붙여 연주한 역사는 500년의 세월을 넘는다.

청은 취법(吹法)과 음역에 따라 울림이 다르다. 또한 불어 넣는 입김의 세기로 청을 울리게 하거나 울리지 않게 연주할 수 있다. 같은 선율을 연주하더라도 청의 울림이 더해지면 느낌이 달라지기 때문에 청 소리를 조절하는 것은 대금 연주에 있어 중요한 요소 중 하나다.

넓은 음역과 다양한 음색을 내는 대금은 쓰임도 다양하여 애호가들에게 많은 사랑을 받아왔다. 근래에는 연주의 편의성과 음역·음계의 확장을 위해 조금씩 악기 구조를 바꿔가며 변화를 시도하고 있다. 이러한 변화가 단순히 서양음악에 수용되는 현상으

로 해석되어 아쉽기도 하지만, 앞서 보았듯이 악기는 문화의 변화에 따라 형태를 바꿔가며 지속적으로 변해왔음을 알 수 있다. 역사 속에서 횡적이라는 악기가 통일신라로 수용되며 당시의 음악을 담을 수 있는 대금의 형태로 자리 잡았고, 이후 대금은 우리 민족의 대표적인 관악기가 되었다. 조선 말 서민 문화가 발전하여 산조라는 음악이 유행하고 이에 맞추어 대금의 크기가 변한 것 또한 그에 해당하는 사례다. 근래에도 나타나는 대금의 다양한 변화와 새로운 시도는 전통 문화의 장점을 잇고 대금만의 장점을 확대하는 결과를 낳으리라 본다.

이정엽

서울대학교 및 동 대학원에서 국악작곡을 전공했다. 계원예술고등학교, 전주예술고등학교, 전남대학교 등에서 강의를 했으며, 현재 국립국악원 학예연구사로 재직 중이다.

● 대금의 구조

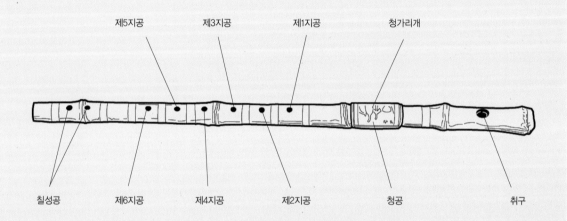

제5지공　　제3지공　　제1지공　　청가리개

칠성공　　제6지공　　제4지공　　제2지공　　청공　　취구

대금은 일반적인 관악기의 구조를 지니고 있다. 즉 취구(吹口)와 지공(指孔)이 있으며, 기본음의 높이를 조절하기 위한 칠성공(七星孔)이 있다. 청공(淸孔)은 대금의 음색을 다채롭게 하는 역할을 한다. 보관할 때는 청공을 청가리개로 덮어 보호하며, 연주할 때는 청가리개를 열어 청의 울림을 살린다. 대금은 일반적으로 4~6마디 길이의 쌍골죽을 잘라서 건조한 뒤 만들며, 명주실로 여러 곳을 감아 묶어서 대나무가 갈라지는 것을 막는다.

霶篥/篳篥

피리

세로로 부는 관악기로, 서(舌, reed)를 사용한다. 우리나라 고구려 때부터 전승된 재래악기인 '향피리'를 비롯하여 이보다 가늘고 소리도 작은 '세피리', 당악 계열 음악을 연주하는 '당피리'가 있다. 세 악기 모두 대나무를 깎아서 만드는데, 그 굵기가 모두 다르며 특히 당피리는 황죽이나 오죽을 쓴다. 피리는 작은 크기에 비해 큰 소리를 낸다. 궁중음악, 풍류음악, 민간음악, 노래 및 무용 반주 등 다양한 갈래의 음악에서 사용된다.

5장

자연을 닮은 악기, 피리

피리 연주, 연주자 허용업

다락에 기대어

피리를 불면

꽃비 꽃바람이

눈물에 어리어

바라뵈는 자하산(紫霞山)

열두 봉우리

싸리나무 새순 뜯는

사슴도 운다

— 조지훈(趙芝薰, 1920~1968), 『청록집』「피리를 불면」중

「고풍의상」과 「승무」로 우리에게 잘 알려진 청록파 시인 조지훈은 우리 문화를 소재로 내면의 정서를 표현한 많은 작품을 남겼다. 「피리를 불면」에서는 피리 소리에 호응하는 자연의 심상을 담아냈다.

민초의 소리부터 궁중음악까지 품어낸 악기

우리나라에는 뚜렷한 사계절의 향취만큼이나 각기 다른 개성을 지닌 세 종류의 피리가 있다. 당피리, 향피리, 세피리가 그것이다. 여기에 자연 그대로의 소리를 내기 위해 풀잎이나 댓잎과 같은 이파리를 입술로 불어 연주하는 초적(草笛), 즉 풀피리도 있다. 성종 대의 악서인 『악학궤범』에 초적에 관해 이렇게 기록하고 있다.

> 옛사람이 말하기를 "잎사귀를 입에 물고 휘파람을 부는데, 그 소리가 맑게 진동한다. 귤과 유자의 잎사귀가 더욱 좋다"라고 하였다. 또, "갈대 잎사귀를 말아서 만드는데, (…) 대개 나뭇잎이 단단하고 두꺼우면 모두 다 쓸 수 있다. (…) 그 음의 사용은 현악기나 관악기와 같지 않고, 그저 가만히 또는 세게 불어서 높고 낮은 음을 취하고, 혀끝을 이 사이로 흔들어 악조를 맞춘다. 초적을 배우는 데는 선생의 가르침이 필요하지 않고, 먼저 악절만 알면 능히 할 수 있다."[1]

민초가 주로 연주한 풀피리는 전문 악사들에 의하여 궁중음

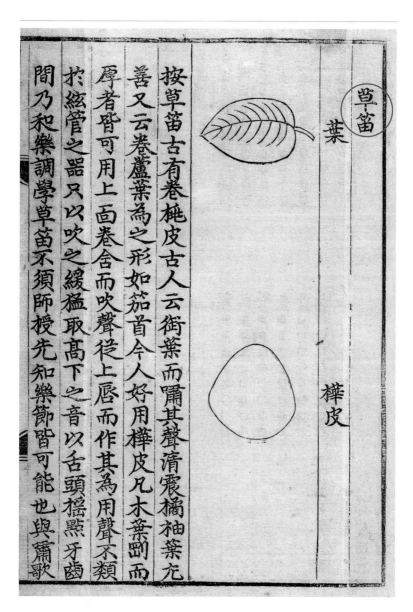

按草笛古有卷桃皮古人云銜葉而嘯其聲淸震橘柚葉尤
善又云卷蘆葉爲之形如笳首今人好用樺皮凡木葉剚而
厚者皆可用上面卷舍而吹聲従上脣而作其爲用聲不類
於絃管之器只以吹之緩猛取高下之音以舌頭搖點牙齒
間乃和樂調學草笛不須師授先知樂節皆可能也與蕭歌

草笛

葉

樺皮

『악학궤범』의 풀피리

<선조조기영회도>, 1585년, 비단에 채색, 40.4×59.2센티미터, 서울대박물관

악으로 승화되기도 하였다. 『악학궤범』에는 풀피리의 재료와 연
주법이 상세하게 기록되어 있고, 『조선왕조실록』에는 궁중에 초
적을 연주하는 악사를 두었다는 기록이 여러 곳에 보인다. 그리
고 1585년(선조 18년)에 있었던 만 70세 이상, 2품 이상의 관직을
지낸 원로 기신(耆臣) 7인의 기영회 장면을 그린 <선조조기영회
도>(宣祖朝耆英會圖)에 초적을 연주하는 모습이 그려져 있다.

　7인의 인사(人士)가 각자 상을 받고 앉았는데, 악공의 연주에
맞춰 두 명의 여기(女妓)가 춤추고 있다. 홍주의를 입은 악사들은
왼쪽에서부터 초적 한 명, 대금 한 명, 북 한 명, 당비파 한 명, 해
금 한 명, 박 한 명, 피리 혹은 퉁소류의 종적 한 명, 거문고 한 명,
장구 두 명, 피리 혹은 퉁소류의 종적 한 명으로 편성되었다고 보

인다. 가장 왼쪽에서 홍주의를 입고 연주하는 악사는 한 손은 내리고 다른 한 손은 입가에 대고 있는데, 이 모습은 초적을 한 손으로 연주할 때의 모습이라 볼 수 있다. 초적 연주는 손을 쓰지 않는 방법, 두 손을 쓰는 방법 등 몇 가지 연주 자세가 있는데 이 그림 자료는 한 손을 쓰는 방법이 사용되었음을 보여준다.

이 밖에도 영조 때에는 내연(內宴)의 주악을 담당하는 관현맹인(管絃盲人)에 초적 악사 1인이 포함되었으며, 강상문(姜尙文, ?~?)이라는 악사의 이름까지 남아 전한다. 또한 일제강점기 때 강춘섭(姜春燮, ?~?)이라는 초적 명인이 취입한 《초적 시나위》, 《굿거리》 등의 음반도 남아 있다. 2002년에는 풀피리를 경기도 무형문화재 제38호로 지정했으며, 초적 연주법을 바탕으로 〈청성곡〉, 산조, 민속 기악곡, 메나리, 각 도 민요 등을 풀피리로 연주하게 되었다.[2]

피리, 이 땅에 뿌리내리다

우리나라에서 언제부터 피리를 만들어 불었는지는 정확히 알 수 없다. 그러나 귤과 유자, 갈대 잎사귀 등 단단하고 두꺼운 나뭇잎을 이용한 원시적인 피리가 아닌, 현재의 피리처럼 서와 관대의 모습을 갖춘 피리를 음악 연주에 사용한 것은 5~6세기경부터라고 추측한다.[3]

우리나라 문헌에 삼국시대 이전에 피리가 있었다는 기록은 없

중국 길림성 집안현 장천 1호분 앞방 남벽에 있는 벽화

다. 다만 중국 문헌인 『수서』와 『통전』(通典)에 피리의 한자 이름
인 '필률'(篳篥, 觱篥)이 고구려의 악기에 관한 기록으로 남아 있
고, 고고학적 자료인 중국 길림성 집안현 장천 1호분 벽화 등을
통해 고구려시대에 피리가 있었다는 사실을 확인할 수 있다.

『구당서』(舊唐書)[4]를 보면 고구려 피리에는 소필률·대필률·도
피필률 세 가지가 있는데, "동이의 관목이라는 것은 도피피리다"
〔今東夷管木, 桃皮是也〕라는 내용이 있다. 이는 도피피리가 고구려
의 악기라는 점을 뒷받침하는 기록이다.

고구려의 소필률·대필률·도피필률 중 대필률이 중국 장천
1호분 벽화에 나타난 사실로 보아 피리는 5세기 무렵 서역(西

域)에서 중국 북쪽 지방을 거쳐 고구려에 전래되었다고 추정한다. 또한 서남아시아 아르메니아에는 3,000년의 역사를 가진 관악기 두둑(Duduk)이 있다. 주로 살구나무로 만든 몸체에 물에 불린 겹서(double-reed)를 끼운 구조인 두둑은 나무 관대에 겹서를 끼워 입에 물고 부는 우리네 피리와 형태가 같다. 이처럼 유사한 구조를 가진 아시아권 관악기들은 실크로드를 거쳐서 중국 땅에 수용되어 서역 공연예술의 일부로 존속하다가 한민족에 의해 재수용되었고 한국 고대음악사에 뿌리내려 우리 문화로 재창조되었다.

두둑, 폭 2.4·길이 44센티미터

당피리

고려시대 1114년(예종 9년)에 중국 송나라에서 신악(新樂)이 들어올 때 필률 12관이 들어왔다. 『고려사』「악지」권71 '당악' 조에 지공이 아홉 개인 피리에 관한 기록이 전하고, 『악학궤범』권7에는 뒤쪽 제2지공이 없어진 8지공의 개량된 당피리가 다음과 같이 기록되어 있다.

『악서』에 피리(觱篥)는 일명 비리(悲篥) 또는 가관(笳管)인데, 오랑캐(羌胡) 구자(龜玆)의 악기다. 대(竹)로 관(管)을 만들고 갈대(蘆)로 머리를 만드는데, 그 모양이 호가(胡笳)와 같고 구멍이 아홉 개다. 상고하건대, 당피리는 해묵은 황죽(黃竹)으로 만들고, 혀는 해죽(海竹)의 껍질을 깎아서 만든다. 상(上, 중려)과 구(勾, 유빈)는 한 구멍에서 나오기 때문에 지금은 구(勾)의 구멍을 폐(廢)하고 8공만 만드는데 제

『고려사』「악지」권71 당악기의 피리(9공)
악기
방향(16철판), 퉁소(8지공), 적(8지공), 필률(9지공), 비파(4줄), 아쟁(7줄), 대쟁(15줄), 장고, 교방고, 박(6쪽)[5]

『악학궤범』권7 당악기의 당피리(唐觱篥)

2공은 뒤쪽에 있다.[6]

당피리는 향피리보다 관대의 길이가 짧고 굵은 편이며, 음량
또한 향피리보다 크다. 관대는 오래 묵어 단단해진 마디가 촘촘
히 있는 황죽이나 오죽으로 만들고 그 길이는 약 25센티미터 정
도이며, 서(舌)는 단단한 해죽의 껍질을 벗겨 만들고 길이는 약
7센티미터 정도이다.

당피리는 황종(c)에서 청남려(a)까지의 음역을 가지며, 주로
편종·편경 등과 함께 당악 계열의 음악에 쓰이는 악기다.

향피리

향피리는 원래는 그냥 피리였는데, 고려시대에 당나라의 피리가
들어오면서 당피리와 기존의 피리를 구분하려고 '향'(鄕) 자를 붙
여 '향피리'라 부른 것으로 보인다. 『고려사』「악지」 권71 '속악'
조에 지공이 일곱 개인 피리에 관한 기록이 전하고, 『악학궤범』
권7의 향피리는 뒤에 제1공을 뚫고 앞에는 나란히 7공을 둔 형
태로 현재와 같이 8지공으로 되어 있다.

향피리는 여러 해 동안 해풍을 맞고 자란 신우대[1]로 관대를
만들고 신우대의 신장(新長, 새로 난 것)으로 서를 만든다. 사람마
다 악기의 선호도가 다르지만 보통 서는 1년 된 신우대로, 관대
는 3~4년 묵은 신우대로 제작한 것이 좋다고 알려져 있다. 관대
의 길이는 약 25~26.5센티미터이고, 서의 길이는 약 7센티미터
정도다. 배중려(a♭)에서 높은 청태주(f)까지 2옥타브가 채 안 되는

1 외떡잎식물 벼목 화본과의
대나무다. 시누대, 신이대라고
도 부른다.

『고려사』 「악지」 권71 속악기의 피리(7공)

악기

현금(6줄), 비파(5줄), 가야금(12줄), 대금(13지공), 장고, 아박(6쪽), 무애(장식 있음), 무고, 해금(2줄), 필률(7지공), 중금(13지공), 소금(7지공), 박(6쪽)[7]

『악학궤범』 권7 향악기의 향피리(鄕觱篥)

당피리의 체제(體制)를 본떠서 만든 것으로 모두 여덟 구멍인데, 제1공은 뒤쪽에 있다. 하5, 하4가 비록 '산형'에 쓰여 있기는 하지만, 그런 탁성(濁聲)은 없는 까닭에 청성(淸聲)으로 곡(曲)을 마친다. 평조의 경우에는 매 율(律)에 편의상 제6공을 막고, 계면조의 경우에는 매 율에 편의상 제7공을 막는다.[8]

좁은 음역을 가진다. 서의 길이와 서를 무는 방법, 입김을 불어 넣는 방법 등에 따라 반음정을 만들 수도 있다.

현재의 향피리는 궁중음악을 중심으로 하는 대풍류음악, 즉 관악합주와 정재 반주음악, 그리고 민요·무속·민속춤 반주음악 등의 민속악을 주로 연주한다.

세피리

세피리의 원류는 향피리를 통해 알 수 있는데, "세피리는 향피리와 굵기만 다를 뿐 그 제도는 같다"[9]라고 피리에 관한 문헌에 명시하고 있는 것으로 보아 세피리가 향피리에서 파생되었다고 추측한다. 피리의 쓰임에 따라 향피리와 세피리가 구분되는 것으로 보이는데, 언제부터 구분되어 사용되었는지는 정확히 알 수 없다.

세피리는 실내에서 연주하도록 음량을 작게 하여 만든 악기다. 향피리와 마찬가지로 신우대로 만들지만 관대의 굵기가 가늘고 길이도 약 23~24센티미터 정도이며, 서의 길이는 약 5~6센티미터 정도로 폭도 좁고 길이도 짧다.

이러한 구조를 지닌 세피리는 당피리나 향피리보다 불기 힘든데, 관이 가늘어서 입김이 관통하는 내경[2]이 좁고 서가 작고 좁아 입김을 조절하기가 어렵기 때문이다. 세피리는 조용하고 부드러운 성음을 지녔기에 음량이 비교적 작은 현악기가 중심이 되는 줄풍류나 성악곡의 반주악기로 쓰인다.

2 내경, 즉 안지름은 관의 안쪽에서 잰 지름을 뜻한다.

반주에서 독주까지, 피리의 음악

피리는 주선율을 담당하는 악기로 궁중음악부터 민속음악에 이르기까지 폭넓게 사용되었다. 궁중의 제사음악과 연향악, 풍류음악, 춤과 성악곡의 반주음악 그리고 굿음악을 연주할 때에도 피리가 등장한다. 합주와 반주음악뿐만 아니라 즉흥음악인 시나위를 연주할 때에도 사용된다. 또 기악음악의 꽃이라 부르는 산조를 연주하는 독주 형식도 생겨나 피리의 기량을 최대치로 보여줄 수 있게 되었다. 궁중음악 및 가곡의 선율을 피리로 독주하는 피리 정악도 독자적인 음악 영역으로 정착되었다.

악기 편성의 면에서 피리를 살펴보자. 먼저 당피리가 편성되는 연주 형태로는 서양음악의 교향악과 비교되는 한국음악의 합악(合樂)이 있다. 여기에는 타악기·관악기·현악기가 함께 편성되어 연주하는데 타악기로는 편종·편경·방향·좌고·장구·박 등이, 관악기로는 대금·당피리·당적이, 현악기로는 해금·아쟁이 있다. 합악 편성의 연주곡으로는 〈보허자〉, 〈낙양춘〉, 〈여민락〉 등이 있다. 제사음악인 종묘제례악 악기 편성에 포함되는 타악기로는 편종·편경·방향·절고·진고·장구·대금(大金, 징)·축·어·박 등이, 관악기로는 대금·당피리·태평소, 현악기로는 해금·아쟁이 있다.

향피리가 편성되는 연주 형태로 향피리 중심의 관악합주곡인 대풍류를 들 수 있는데, 〈관악영산회상〉, 〈수제천〉, 〈동동〉 등의 연주곡이 여기에 속한다. 관악합주의 악기 편성은 기본적으로 대

풍류 편성인 향피리, 대금, 해금, 장구, 좌고에 대금의 소리와 더불어 음악을 풍성하게 하는 소금을, 해금의 소리와 함께 음악의 깊이를 더하는 아쟁을 추가한다. 또한 음악의 시작과 끝을 알리는 악기인 박도 관악합주에 같이 사용한다. 또한 삼현육각(三絃六角)이라는 악기 편성은 향피리 둘에 대금, 해금, 장구, 좌고로 구성된다. 선율악기가 세 개여서 삼현, 여섯 개의 악기를 사용한다고 해서 육각이라 이르는데 춤의 반주나 시나위를 연주할 때 삼현육각이라는 명칭으로 불린다. 이렇듯 향피리는 민요, 무속음악, 춤 반주 등 민속악 연주에 주선율을 담당하는 리더(leader) 격의 악기로 사용한다.

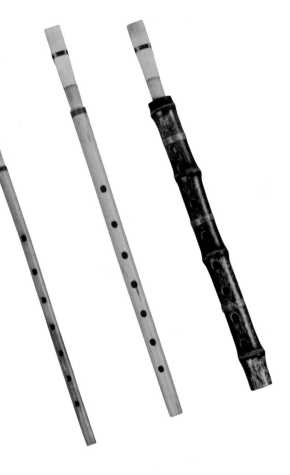

왼쪽부터 세피리, 향피리, 당피리

세피리가 편성되는 연주 형태로 줄풍류 음악이 있다. 현악기인 가야금·거문고·해금·양금에 향피리보다 더 고운 소리를 내는 세피리와 단소를 추가하고, 장단을 쳐주는 타악기인 장구 등의 악기를 편성한다. 세 종류의 피리 가운데 음량이 가장 작은 세피리는 가곡, 가사, 시조의 반주악기 또는 〈천년만세〉, 〈현악영산회상〉 등의 세악(細樂) 연주악기로 편성되어 조용하면서 꿋꿋한 악기로 불린다.

당피리의 음악	종묘제례악, 〈낙양춘〉, 〈보허자〉, 〈본령〉, 〈해령〉, 〈여민락 만〉 등
향피리의 음악	〈관악영산회상〉, 〈수제천〉, 〈동동〉, 〈자진한잎〉, 〈취타〉, 민속음악 합주, 무용 반주음악, 무속음악 등
세피리의 음악	〈현악영산회상〉, 〈천년만세〉 등 줄풍류 편성음악, 가곡 반주음악

피리 만들기[10]

피리의 재료는 대나무다. 향피리와 세피리는 신우대를 사용하고, 당피리는 황죽이나 오죽을 사용하여 제작한다. 피리의 제작 과정은 향피리 · 세피리 · 당피리가 거의 같으므로 현재 가장 다양하게 연주되는 향피리를 중심으로 소개한다.

향피리의 재료인 신우대는 환경에 잘 적응하기 때문에 다른 대나무보다 전국적으로 많이 분포하지만, 자라는 지역에 따라 각기 다른 특징을 지닌다. 서산이나 당진처럼 바다와 인접한 곳의 신우대는 해죽(海竹)이라 한다. 해죽은 대의 성질이 강하고 수량도 많아 채취하기가 용이하지만, 마디 사이가 짧고 굵어 재료 선

별에 어려움이 따른다. 남원이나 나주 지역의 신우대는 산죽(山
竹)이다. 산죽은 향피리로 제작했을 때 강도는 약하지만 소리가
부드러운 특성을 지닌다. 이와 같이 자라는 지역에 따라 특성이
다르므로 제작자나 연주자의 기호에 맞춰 신우대를 채취한다. 대
하나로 관대와 서를 모두 만드는데, 대의 윗부분에서 '서'감을,
아랫부분 첫째나 둘째 마디쯤에서는 '관대'감을 고른다. 악기 제
작자는 흔히 수천 그루의 대나무를 잘라서 반 이상은 버린다고
이야기한다. 이는 악기 제작에서 재료 채취가 매우 중요한 과정
이라는 의미일 것이다.

대나무를 관대와 서의 재료로 용도에 맞게 자른 다음에는 삶

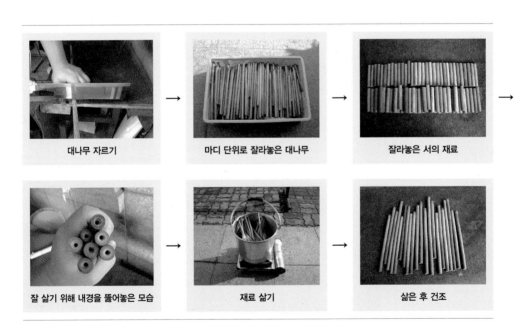

대나무 자르기 → 마디 단위로 잘라놓은 대나무 → 잘라놓은 서의 재료 →

잘 삶기 위해 내경을 뚫어놓은 모습 → 재료 삶기 → 삶은 후 건조

는다. 대를 삶으면 대나무의 성질이 더 단단해져 악기를 만들었을 때 곱고 알찬 소리가 나기 때문이다. 예전에는 대나무가 썩지 않도록 소금이나 백반과 같은 첨가제를 넣어 삶기도 했다. 그러나 소금을 첨가하면 악기를 물었을 때 짠맛이 남고, 백반은 몸에 해롭기 때문에 요즘에는 첨가제 없이 그냥 삶거나 녹차 등의 첨가제를 넣는다. 삶는 시간은 대개 두세 시간 정도인데, 관대 부분은 작은 구멍을 뚫어서 안쪽까지 고루 삶아지도록 하며 구멍 크기는 내경보다 작아야 한다. 다 삶은 재료는 바람이 잘 통하는 그늘에 말린다.

서를 만들 때에는 깎는 과정이 가장 중요하다. 진동판 역할을 하는 서는 너무 두껍거나 얇으면 제대로 공명하지 않기 때문에 적절한 깎음질이 중요하다. 보통 무겁고 힘찬 소리를 내는 정악 연주에는 두껍게 깎은 서를 사용하고, 정교한 기법을 요하는 민속악 연주에는 얇게 깎은 서를 사용하여 감칠맛을 더한다.

서를 깎고 나면 대나무를 반으로 접어 서의 모양을 만들어야 하는데, 이를 '서 접기'라고 한다. 서를 반으로 접기 위해 깎은 대

서 깎기

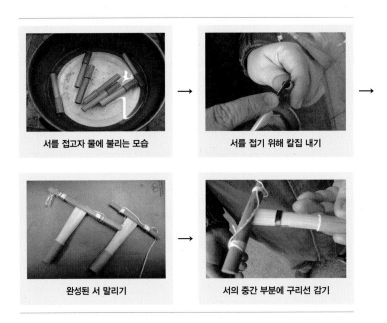

서를 접고자 물에 불리는 모습 → 서를 접기 위해 칼집 내기 →

완성된 서 말리기 → 서의 중간 부분에 구리선 감기

나무를 충분히 물에 담가 불린 다음, 좌우대칭으로 칼집을 내어 실로 감아 누르고 일주일 이상 통풍이 잘되는 그늘진 곳에 말린다. 그다음 서에 구리선을 감는데, 나중에 서가 펴지거나 납작해지는 것을 막아주는 역할을 하므로 힘을 적당히 조절해서 보기 좋게 감는다. 그리고 나서 작업한 서를 은은한 불에 굽는데, 이는 강도를 높이는 작업이다. 열이 가해지면 서가 더 단단해진다. 서를 사포로 문질러 다듬으면서 연주하기에 적합한 정도에서 마무리한다.

관대를 만들 때는 먼저 대나무 전체 길이를 고려하여 자른 후 양 끝을 사포로 다듬어 매끄럽게 한다. 이어 대나무에 불을 가하

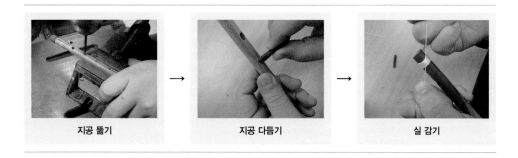

| 지공 뚫기 | 지공 다듬기 | 실 감기 |

여 수분을 제거하고 타지 않을 정도로 열을 더하면 노릇노릇하고 예쁜 색깔이 난다. 관대가 완성되면 뒤에 한 개, 앞에 일곱 개의 지공을 뚫는다. 서를 꽂아 불어보면서 관대의 음정을 조절하는데, 음정은 서의 입이 닿는 부분부터 관대의 열린 지공까지의 간격으로 맞춘다. 음이 낮다면 막고 있는 마지막 손가락 바로 아래에 있는 열린 지공을 위로 넓힌다. 구멍 크기를 넓혀도 되고, 아니면 구멍 안쪽을 대각선으로 더 넓혀주어도 된다. 이런 방식으로 음의 높낮이를 조절하여 음이 정확하게 맞으면 지공 뚫기가 끝난다. 다음으로는 관대가 갈라지는 것을 방지하고자 윗부분에 실을 감는다. 관대 윗부분은 서를 꼽기 위해 얇게 파냈기 때문에 무리하게 힘을 주면 관대가 갈라지므로 실을 이용하여 관대를 꽉 조이는 것이다.

옛글과 옛 그림에서 피리를 만나다

역사 속 우리의 옛 문집과 화첩에서도 피리 연주음악과 활용의 흔적을 찾을 수 있다.

> 흥망(興亡)이 유수(有數)ㅎ니 만월대(滿月臺)도 추초(秋草)이로다.
> 500년 왕업(王業)이 목적(牧笛)에 부쳐시니,
> 석양(夕陽)에 지나는 객(客)이 눈물계워 ㅎ드라.

시조집 『청구영언』(靑丘永言)에 고려 말 문신 원천석(元天錫, 1330~?)의 시가 전하는데, 이 시는 폐허가 된 만월대(고려 궁이 있던 터)에서 해가 저무는 것을 보며 고려왕조 멸망의 한을 노래한 작품이다. '500년 왕업이 목적에 부쳐시니'라고 하여, 과거 화려했던 고려왕조에 닥친 허망함을 목가적 분위기인 '적'(笛)의 소리로 상징화하여 구슬픈 '목동의 피리 소리'로 표현해냈다.

또 단원 김홍도(檀園 金弘道, 1745~?)의 작품을 보자. 그는 조선 후기를 대표하는 화가로 농민이나 수공업자 등 서민의 생활상을 소재로 삶과 일상의 모습을 생동감 있게 표현해냈다. 〈행상〉(行商)은 말을 탄 상인들이 장사를 끝내고 돌아가는 장면을 표현한 그림으로 소년 하나가 말 위에 앉아 세로로 부는 관악기를 연주하는 모습이 담겨 있다.

원천석의 시와 김홍도의 〈행상〉에서 피리의 형태를 정확히 알 수는 없다. 하지만 고려 멸망의 한(恨)을 은유적으로 표현한 '목

김홍도, 〈행상〉, 18세기 후반, 종이에 옅은 채색, 27×22.7센티미터, 국립중앙박물관

동의 피리 소리'라는 시 구절과 그림 속 '말을 타고 종적(縱笛)를 부는 소년'의 모습을 통해 세로로 부는 관악기를 뜻하는, 광의적 피리는 생활에서 누구나 쉽게 접할 수 있는 친근하고 여유로운 악기였음을 알 수 있다. 이외에도 조선시대 음악 문화를 담은 풍속화에 피리의 모습이 여럿 등장한다.

김홍도와 함께 조선 후기를 대표하는 풍속화가 혜원 신윤복(蕙園 申潤福, 1758~?)의 〈무무도〉(巫舞圖)를 보자. 김홍도는 주제를 살리기 위해 배경을 생략하는 구성을 즐겼지만, 신윤복은 오히려 치밀한 배경 묘사로 주제를 부각시켰다. 그렇기에 신윤복의 그

신윤복, 〈무무도〉, 18세기, 종이에 채색, 28.2×35.6센티미터, 간송미술관

김홍도, 〈무동〉, 18세기 후반, 종이에 옅은 채색, 27×22.7센티미터, 국립중앙박물관

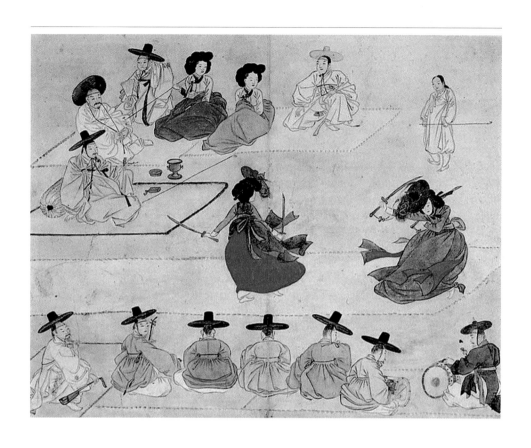

신윤복, 〈쌍검대무〉, 18세기, 종이에 채색, 28.2×35.6센티미터, 간송미술관

림은 동시대 생활사와 문화예술사 연구에 귀중한 자료로 평가받고 있다. 〈무무도〉가 어떤 종류의 무속 제의(祭儀)를 그린 것인지는 분명하게 밝히기 어렵지만, 굿청[3] 안마당에서 굿을 하는 무녀의 모습과 장구와 피리를 연주하는 악사의 모습이 모두 묘사되어 있다.

김홍도의 작품 〈무동〉(舞童)에서는 삼현육각의 흥겨운 가락에 맞추어 무동이 춤을 추고 있다. 두 팔의 한삼 자락을 위로 감아 올리고 오른발을 번쩍 들어 도약하는 경쾌한 발동작과 고갯짓을 통해 춤이 절정에 이른 순간을 묘사한다. 그림의 왼쪽부터 좌고 한 명, 장구 한 명, 피리 두 명, 대금과 해금 각 한 명의 악사가 무동의 춤에 반주를 해주고 있다. 삼현육각 편성에서 피리 하나는 리더 격의 수(首)피리가 되고 다른 하나의 피리는 곁피리가 되어 두 대의 피리가 음악을 이끄는데, 김홍도의 그림에 무동의 모습뿐만 아니라 악대의 편성까지 자세히 묘사되어 있다.

신윤복의 풍속화 〈쌍검대무〉(雙劍對舞)에서는 오른쪽부터 북, 장구, 대금, 등지고 앉은 악사들이 든 두 대의 피리, 해금을 볼 수 있다. 악사들은 칼춤의 반주를 하고 있다. 조선시대 풍속도에 나타난 피리는 대부분 향피리다. 이는 악사들이 연주하는 장소가 궁중이 아닌 일반 백성이 사는 곳이었고, 거리의 한 자락이든 시장의 한 모퉁이든 잔치나 판이 벌어지는 곳에서는 빠짐없이 향피리가 연주되었기 때문이다.

피리는 고구려시대인 5세기경 중앙아시아와 서역에서 실크로드를 따라 중국을 거쳐 우리나라로 전해진 악기다. 1,500년이 넘

3 굿을 하는 장소. 굿당 혹은 신청(神廳)이라고도 한다.

는 세월을 우리 민족과 함께하면서 한국인의 정서를 담아낸 전통악기 가운데 하나다. 크기와 부피가 작아 휴대하기 편해서 좋으며 화려하진 않지만 꿋꿋하고 담담한 소리를 담아내는 피리는 우리 곁에서 한결같이 삶을 노래하는, 하늘과 땅 그리고 자연을 닮은 악기다.

강다겸

부산대학교에서 한국음악학 박사 학위를 수료했다. 현재 국립국악원 국악연구실 학예연구사로 재직 중이다. 전통 공연예술의 숨결을 담은 국악의 대중화를 위해 연구하며, 다양한 국악의 소재들을 일상에 접목하여 알기 쉬운 국악으로 풀어내고자 한다. 『YTN사이언스』와 『국제신문』에 「우리 음악의 소중함」, 「판소리의 멋」, 「한국인의 노래 〈아리랑〉」, 「조선 왕실의 잔치 〈임인진연도병〉(壬寅進宴圖屛)」, 「생활 속 민속예술 이야기」, 「역사가 살아 있는 전통예술」, 「세종대왕, 조선의 문화를 꽃피우다」, 「한국음악 그리고 창작음악」, 「악기장이 만들어내는 우리 음악」 등의 칼럼을 썼다.

● 피리의 구조

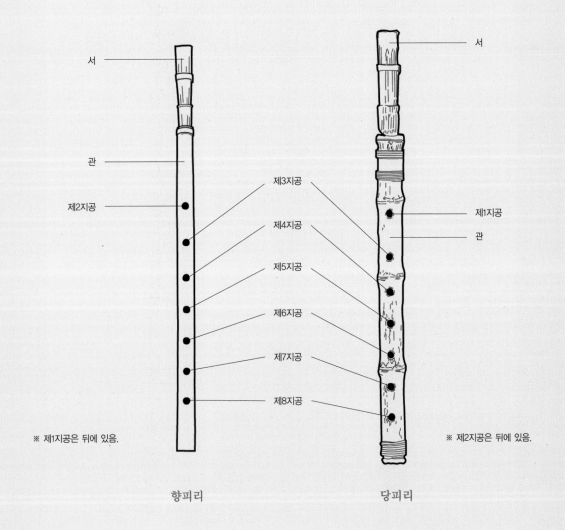

서

관

제2지공

제3지공

제4지공

제5지공

제6지공

제7지공

제8지공

※ 제1지공은 뒤에 있음.

향피리

서

제1지공

관

※ 제2지공은 뒤에 있음.

당피리

피리의 구조는 크게 '서'〔舌〕와 '관대'〔管〕, '지공'(指孔)으로 나누어 살필 수 있다. 서는 관대 위쪽에 꽂아 입김으로 진동시키는 대나무 조각을 말한다. 특히 피리의 서는 겹서로 되어 있다. 관대는 입김을 불어 넣어 음고에 맞게 소리를 내는 대나무 관이다. 지공은 뒷면에 하나, 앞면에 일곱 개가 있다. 다만 당피리의 경우, 뒷면의 제2지공이 앞면의 제1지공과 제3지공 사이에 있다. 어느 관악기와 마찬가지로 지공을 뚫는 위치에 따라 음높이가 결정된다.

해금

바이올린과 같이 활대로 현을 마찰시켜 소리 내는 악기다. 왼손으로 두 줄을 짚거나 쥐었다 풀며 음정을 만들고, 오른손으로
활대를 좌우로 그어 연주한다. 울림통 역할을 하는 복판과 줄을 거는 입죽, 활대로 이루어져 있다. 종묘제례악, 궁중의 각종
연례악, 군대의 행악, 풍류음악, 민속춤이나 민요 반주음악 등에 폭넓게 쓴다.

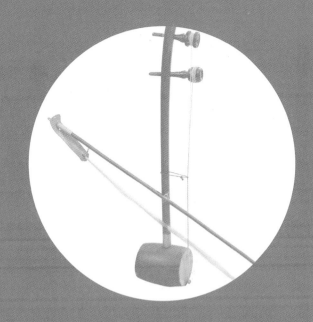

6장

천변만화千變萬化의 소리, 해금

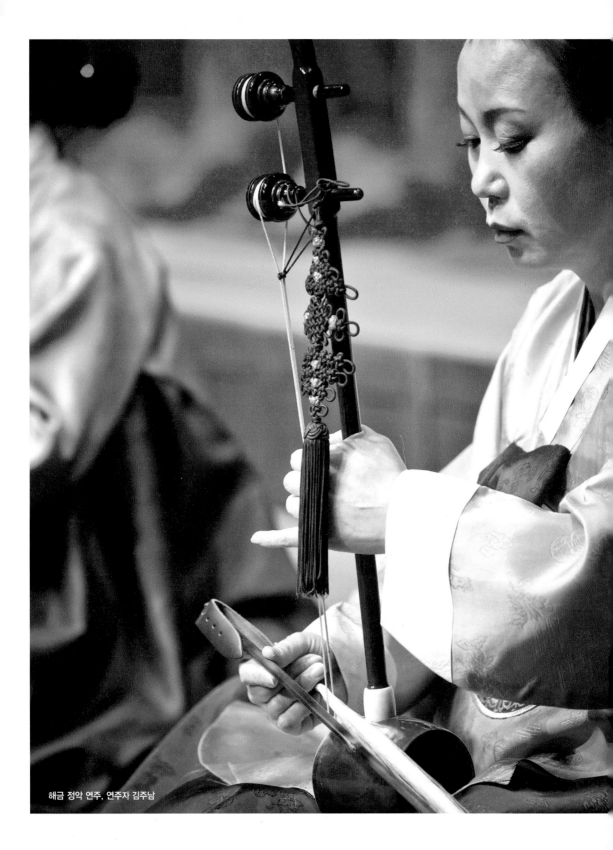

해금 정악 연주, 연주자 김주남

깽깽이풀 이름을 처음 들었을 때,

바늘 하나로 커다란 풍선을 터트리는 것 같았다.

한마디로 짚어낼 수는 없었지만, 무언가 있을 것 같았다.

말이나 글자가 다 할 수 없는 그 무엇이,

꼭꼭 눌러놓았던 공기가 한꺼번에 터져 나오듯 별을 뿌렸다.

어떤 풀꽃은 전신으로 악기를 품고 태어난다.

명주실을 꼬아서 현을 만들고, 말총으로 긁어서 소리를 낸다.

파리나 모기가 날 때 내는 애앵~ 소리.

흥이 나면 앙감질로 두 가닥 현을 긁으며 교태 어린 콧소리를 섞는다.

애앵~ 앵앵~ 소리가 깨앵~ 깽깽 소리로 바뀔 때마다 홍자색 꽃술이

바르르 떤다.

기쁠 때는 기쁜 소리, 슬플 때는 슬픈 소리.

명주실처럼 가는 몸으로 연주해 보이는 희로애락.

꽃은 소리치지 않는다.

다만 흔들릴 뿐이다.

못 견디게 흔들리면

제 몸을 죽일 뿐이다.

— 이향지, 「깽깽이풀」 중

해금은 두 줄을 활대로 마찰시켜 소리 내는 악기로, 특유의 코맹맹이 소리와 다소 거친 음색을 가졌다. 악사의 손이 가는 두 줄 위에서 줄타기하듯 춤을 추기 시작하면, 마법처럼 듣는 이의 마음을 쥐락펴락하며 삶의 희로애락을 녹여낸다. 해금은 궁중뿐 아니라 민간에서 두루 사용되었고 오늘날에는 팝, 재즈, 클래식 등 다양한 음악과 만나면서 현대인의 감성을 깨우며 그 존재감이 급부상하였다.

해금(奚琴)은 해(奚) 부족의 현악기(琴)라는 의미로 붙인 이름이며, 혜금(嵇琴)이라고도 한다. 민간에서 앵금, 행금 등으로도 불렀는데, 이는 해금이 내는 소리를 '앵앵'이라는 의성어로 표현한 것이다. 시답잖은 소리를 들었을 때나 수준 낮은 음악을 들었을 때, '거지 깡깡이 같은 소리'라는 말을 하곤 한다. 이처럼 '거지 깡깡이/깽깽이'란 말은 익숙하다. 그러나 그 깡깡이가 우리 악기 해금이라는 사실은 많이 알려지지 않았다.

모든 소리를 표현해내는 해금의 음악

해금은 국악기 가운데 표현의 폭이 가장 넓은 악기라고 할 수 있다. 깊고 진한 설움에서 서슬 퍼런 비장함, 고고함, 애잔함, 익살스러움까지 순간순간 넘나들기 때문이다. 그래서인지 쓰임새 또한 다양하다. 왕실의 가장 근엄한 음악인 종묘제례악부터 각종 궁중 연향악, 군대의 행진음악, 사랑방의 줄풍류, 무속음악까지

빠지지 않는 것이 해금이다.

　왕실의 제사음악인 종묘제례악의 처음부터 끝까지 해금이 빠지지 않고 연주된다. 고정음을 내는 편종과 편경이 선율의 뼈대를 연주하면, 해금은 그 위에 시김새 있는 선율로 살을 입히는 역할을 한다. 〈종묘친제규제도설〉 병풍 중 제7폭 '오향친제반차도'는 임금이 종묘에 나아가 몸소 제사를 지낼 때 제관, 악공, 문무백관과 종친의 배치를 그린 반차도이다. 이 제향 공간의 위쪽에 하늘을 상징하는 등가(登歌) 악대가, 아래쪽에 땅의 악대인 헌가(軒架) 악대가 자리하고 있는데, 헌가 악대 오른쪽 제1열에 해금 악사가 앉은 모습을 볼 수 있다. 코맹맹이의 해학적인 소리로 저잣거리에서 사람들의 마음을 휘어잡았을 해금이 이 순간만큼은 거룩하고 신령스러운 종묘 제향의 선율을 연주하며 한마음이 된다. 끊어질 듯 끊어질 듯, 그러나 끊이지 않는 가락이 누에고치가 뽑아내는 실처럼 이어진다.

　조선시대에는 국가 의례에 수반되는 음악과 춤을 담당하는 왕실음악기관으로 장악원(掌樂院)이 있었으니, 바로 국립국악원의 전신이다. 왕실의 제사와 잔치에 장악원의 악사·악공, 내의원과 혜민서에 소속된 의녀 등이 동원되었는데, 이들이 음악과 춤을 연습하는 모습은 당시 장안의 큰 볼거리였던 모양이다.

　헌종 10년인 1844년 한산거사(漢山居師)가 지었다는 〈한양가〉(漢陽歌)[1]를 통해 당시 서울의 유흥 풍속을 확인할 수 있다. 느리고 장엄한 제례음악을 들으니 마치 하늘과 땅의 신령이 오시는 것만 같았다고 하는 대목이 눈에 뜨인다. 〈여민락〉, 〈보허자〉

〈종묘친제규제도설〉 병풍 중 제7폭 '오향친제반차도', 19세기 후반, 비단에 먹, 80×62센티미터, 국립고궁박물관

는 기악 합주로 연주하는 연회음악으로 해금이 편성된 악곡이며 포구락, 북춤, 학춤, 몽금척, 처용무 등은 궁중 연례 때 올리는 정재[1]의 종목으로 반주악기에 반드시 해금이 편성된다. 〈한양가〉의 가사를 계속 따라가면 해금이 가야금, 거문고, 피리, 생황, 장구, 북과 함께 노래 반주 악대에 편성되었던 것을 알 수 있다.

장악원 협률랑(協律郞)은 습악(習樂)하기 일삼으니
이원제자(梨園弟子) 1,000여 명은 무동(舞童) 악공(樂工) 되었어라
제악(祭樂)의 긴 곡조는 신명(神明)이 오시는 듯
"여민락"(與民樂) "보허자"(步虛子)는 여민동락(與民同樂) 한이 없다
포구락(抛毬樂) 북춤이며 학춤이며 몽금척(夢金尺)과
쟁강 춤 배따라기 화려도 거룩하다
그중에 처용무(處容舞)는 경주(慶州)로서 왔다 하네
(…)
금객(琴客) 가객(歌客) 모였구나 거문고 임종철(林宗哲)이
노래에 양사길(梁四吉)이 계면에 공득이(孔得伊)며
오동복판(梧桐腹板) 거문고는 줄 골라 세워놓고
치장(治粧) 차린 새 양금(洋琴)은 떠난 나비 앉혔구나
생황(笙簧) 퉁소 죽장고(竹杖鼓)며 피리 저 해금(奚琴)이며
새로 가린 큰 장구를 청서피(靑鼠皮) 새 굴레에
홍융사(紅絨紗) 용두머리 단단히 죄어 매고
태극 그린 큰북 가에 쌍룡(雙龍)을 그렸구나
(…)

1 국가적인 행사 때 추는 궁중 무용.

해금은 감상용 기악곡뿐 아니라 춤 반주음악에도 빠지지 않고 편성되는, '약방에 감초' 같은 악기다. 조선 후기 풍속화와 기록용 그림에도 해금이 어김없이 보인다. 〈평양감사향연도〉 중 '부벽루연회도', 김홍도의 〈무동〉, 그리고 두 기녀가 날렵하게 검무(劍舞)를 추는 모습을 포착한 신윤복의 〈쌍검대무〉의 반주 악대에도 해금이 포함되어 있다. 여기서 보이는 악대는 삼현육각 편성으로 피리 둘, 대금 하나, 해금 하나, 북 하나, 장구 하나 등 다섯 악기를 여섯 명의 악사가 연주한다. 이처럼 해금은 왕실의 정재뿐 아니라 민간의 춤 반주에도 두루 쓰인다.

이제 신윤복의 〈상춘야흥〉(賞春野興)을 보자. 진달래 흐드러진 봄날 기녀와 악공을 대동한 두 선비의 들놀이가 한창이다. 음악을 감상할 준비를 마치고 연주가 시작되기를 기대하고 있는 두 선비 앞에 대금, 해금, 거문고를 잡은 악공들이 조율이라도 하는 듯한 모습이다. 이렇듯 해금은 궁중의 의례 공간뿐 아니라 궁궐 밖 선비의 유흥 공간에서도 빠지지 않고 제 목소리를 낸 악기다.

장악원 악공 외에 국가 의례와 임금의 행차를 위해 복무하는 음악인이 있었으니, 바로 군영 악대의 악사다. 해금이 포함된 삼현육각 악기 편성은 군영 악대로부터 출발한 것이다. 임금의 행차에는 어가(御駕)의 앞뒤에 두 개 조의 악대(樂隊)가 따르게 마련이다. 앞에 있는 것은 전부고취(前部鼓吹)라 하여 대취타(大吹打)의 악기 편성, 뒤에 있는 것은 후부고취(後部鼓吹)라 하여 삼현육각 편성[2]이었다고 하니 군영 악대에서도 해금은 중요한 악기로 자리매김한 것을 알 수 있다.

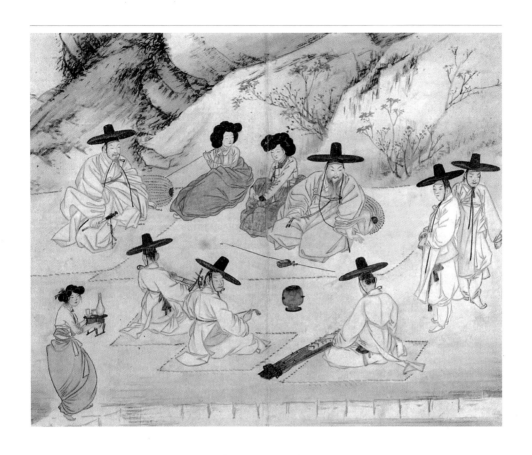

신윤복, 〈상춘야흥〉, 18세기, 종이에 채색, 28.2×35.6센티미터, 간송미술관

해금, 산조를 만나다

전통 사회에서 해금은 약방에 감초처럼 국가 의례, 군사 행렬, 선비의 감상용 음악, 무속음악 등에 빠지지 않고 쓰였다. 그러나 반주악기로 쓰이면서 여타 악기군(群)에 묻혀 있던 해금이 독립적인 악기로서 존재감을 드러낸 것은 해금산조의 등장 이후다.

산조는 일종의 즉흥 독주곡 양식으로, 19세기 후반 가야금 명인 김창조에 의해 탄생했다. 진양조, 중모리, 중중모리, 자진모리, 휘모리 등 느린 장단에서 시작하여 조금씩 빠른 장단으로 넘어가는 일정한 틀 안에서 연주자가 자유롭게 자신의 음악성과 기교를 드러내는 음악이다. 요즘의 산조는 그 즉흥성을 잃어버려 박제화되었지만, 태어날 당시의 산조는 즉흥성이 살아 있어 말 그대로 '흩은 가락'이었다.

'가야금산조'라는 새로운 음악 양식이 정착한 후, 산조의 틀이 20세기 중반에 해금과도 결합하여 해금산조가 탄생했는데 지영희(池瑛熙, 1909~1979) 명인과 한범수 명인이 만든 지영희류 해금산조와 한범수류 해금산조가 전하고 있다. 한범수류 해금산조는 짙은 한(恨)이 느껴지며, 지영희류는 경기 지역 시나위의 경쾌한 선율이 많고 폭넓은 농현과 섬세한 주법을 특징으로 한다. 진양조, 중모리, 중중모리, 굿거리, 자진모리로 구성되어 있다. 한범수류는 다른 악기의 산조와 비슷하게 진양조, 중모리, 중중모리, 자진모리로 구성되어 있으며, 담백하고 깊은 맛을 지녔다고 평가받는다.

1964년 사라져가는 전통예술 보존을 위해 무형문화재 제도가 시행되었다. 전통의 보존이라는 측면에서 무형문화재 제도는 매우 의미 있는 정책이다. 그러나 구전심수(口傳心授)로 전승되고 연주자의 감성에 따라 자유롭게 연주되던 산조가 악보에 갇혀서 연주자의 창조성이 묻혔고, 산조가 가진 생명력을 잃어버렸다. 그럼에도 불구하고 음악성 좋은 연주자가 계속 배출되었고, 해금 산조는 미래에 다가올 새로운 지평을 기다리고 있다.

현대와 소통하는 악기

해금 창작곡의 효시는 김흥교(金興教, 1918~1995)의 〈해금을 위한 소곡〉(1966)이다. 그러나 해금이 본격적으로 시대와 함께 호흡한 것은 1990년대부터이며, 이 시기부터 해금의 진가가 발휘되기 시작했다. 기타와 함께 이중주로 연주하는 〈적념〉(김영재 작곡, 1989), 신시사이저와 함께하는 〈그 저녁 무렵부터 새벽이 오기까지〉(이준호 작곡, 1997) 등의 창작곡이 현대인의 보편적인 감성에 호소하며 현대적 어법으로 현재와 소통하고자 힘썼다. 해금은 조바꿈이 자유로운 악기이며, 음정을 만들어내기가 수월한 악기다. 해금이 가진 이러한 구조적 개방성으로 인해 해금은 클래식, 재즈, 프리뮤직 등 다양한 음악뿐 아니라 인접 예술과 만나면서 해금의 가능성과 활동 영역을 확장했다. 이제 해금은 가장 한국적인 소리를 가진 동시에 세계로 뻗어나가기에도 가장 적합한 소

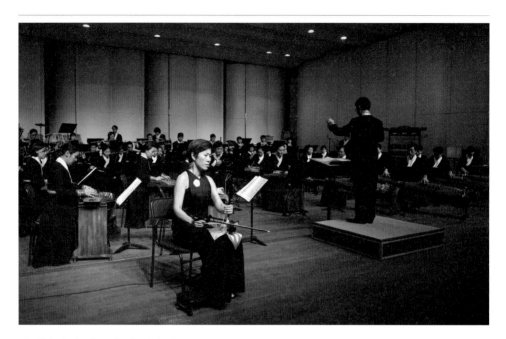

해금 창작곡을 연주하는 모습, 연주자 김준희

리를 지닌 악기로 주목받고 있다.

타는 것도 부는 것도 아닌 소리, 비사비죽非絲非竹의 선율

해금은 활대로 현을 마찰시킬 때 발생하는 진동이 줄 받침(遠山)
으로 전달되고, 이 진동이 복판(腹板)을 거쳐 공명통을 울려 소리

가 난다. 해금은 크게 몸통과 줄을 거는 기둥(立竹), 활대로 구성된다. 굵은 대나무 뿌리를 잘라 몸통을 만드는데, 대나무 뿌리의 한쪽은 뚫린 채로 두고 다른 한쪽은 오동나무를 얇게 깎아 만든 판을 붙이는데, 이를 '복판'이라고 한다. 대나무 뿌리에 오동나무 판을 붙임으로써 공명통이 만들어진 셈이다. 복판의 두께에 음색이 좌우된다. 복판이 얇으면 음량은 커지나 소리의 명료도는 떨어진다. 반면, 복판이 두꺼우면 음량은 작아지나 보다 또렷한 소리가 난다.

공명통을 만들면 그 위에 입죽이라고 하는 기둥을 세우는데, 입죽 상단에 구멍을 내고 줄을 감아 고정시키는 장치인 주아(周兒) 두 개를 꽂는다. 명주실을 꼬아 만든 두 줄을 공명통에 고정시키고 그 끝을 주아에 단단히 감아 맨다. 공명통 위의 두 줄은 원산이라고 하는 줄 받침에 고정시키는데, 원산의 위치에 따라 해금의 음량이 달라진다. 큰 음량이 필요한 음악을 연주할 때는 원산을 복판의 중앙에 위치시키고, 작은 음량이 요구되는 음악을 연주할 때는 원산을 복판의 가장자리로 옮겨 사용한다. 원산의 재료에 따라 음색이 달라지기도 한다. 대추나무, 흑단과 같은 단단한 목재를 사용할 경우 강한 음색을 내나, 박과 같이 무른 재질의 소재를 사용할 경우 보다 부드러운 음색을 낸다.

두 줄을 마찰시킬 때 사용하는 활은 대나무에 말총을 걸어 만든다. 서양의 바이올린이나 중국의 찰현악기 얼후(二胡)의 활이 팽팽하게 당겨져 있는 것과 달리 해금의 활은 느슨하다. 바이올린이나 얼후는 줄과 활을 팽팽하게 매고 줄을 짚어 음정을 만드

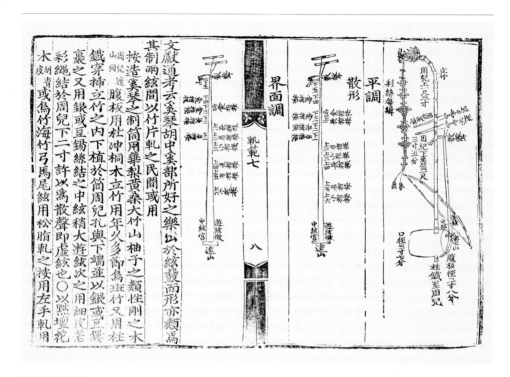

『악학궤범』의 해금

는 데 비해, 해금은 연주자가 왼손으로 줄을 감아쥐고 눌러서 음
정을 만들어내는 역안법(力按法)을 사용하기 때문이다. 해금의
활대는 두 줄 사이에 끼워 넣어 사용하기 때문에 연주하지 않을
때에도 몸통과 활대는 분리되지 않고 '한 몸'인 채로 있다. 해금
의 활대가 걸려 있는 두 줄의 명칭은 유현(遊絃)과 중현(中絃)이
며, 이 두 줄의 음 간격은 완전5도로 맞추어 조율한다.

연주자가 왼손으로 두 줄을 짚거나 누르고 오른손으로는 활대를 좌우로 문질러 소리를 내는데, 자유자재로 구사하는 손놀림에 의해 다양한 소리의 향연이 펼쳐진다. 해금의 주법 가운데 '잉어질'이라는 것이 있다. 활대질(bowing)을 잠시 멈추고 활의 방향을 재빠르게 바꾸면서 왼손의 악력을 이용해 음과 음 사이에 독특한 장식음을 만들어내는 주법인데, 지속하던 음보다 한 음 위의 음을 빠르게 치듯 소리 내고 단3도 또는 완전4도 아래 음으로 뚝 떨어지는 소리를 내는 독특한 방식이다.

줄을 뜯어 소리 내는 발현악기인 가야금, 거문고와 달리 찰현악기인 해금은 소리를 길게 지속시킬 수 있는 특징을 가지고 있다. 이로 인해 해금이 현악기임에도 불구하고 관악기와 함께 관악합주에 편성되어 연주된다. 국악기 가운데 찰현악기는 아쟁과 해금이 있다. 아쟁은 합주에서 주로 저음부에서 지속음을 내는 역할을 하며, 해금은 관악기의 선율을 연주한다. 현악기이면서 관악기 선율을 연주하는 운명. 타는 것도 아니고 부는 것도 아니니 예부터 해금을 일컬어 '비사비죽'(非絲非竹)이라 하였다.

대중 곁에 머문 토착악기

해금은 터키와 몽골 지방의 악기로, 6세기경 랴오허강 상류 지역에 살던 유목민인 해족(奚族)이 즐겨 타며 전파한 것으로 알려져 있다. 중국에는 원나라 이전에 전해져서 호금(胡琴)이라 일컬

었고, 우리나라에는 고려 예종 때 송나라에서 전해진 것으로 알려졌다. 그러나 해금이 『고려사』 「악지」에 우리나라 고유 악기인 향악기로 분류된 것으로 보아 고려시대에는 이미 토착화되었다고 생각된다.

고려시대 대중가요인 고려가요 중 작자 미상의 〈청산별곡〉[3] 제7연의 가사와 그 해석을 함께 옮겨보았다. 사슴이 장대에 올라서 해금을 켜는 것이 어떤 상황인지 알 수는 없으나 대중에게 해금이 친숙한 악기였음을 추측할 수 있다.

가다가 가다가 듣노라 외딴 부엌에 가다가 듣노라
사슴이 장대에 올라서 해금을 켜는 것을 듣노라
얄리 얄리 얄라셩 얄라리 얄라

고려 말에 한림원의 여러 선비가 지었다고 기록된 또 다른 고려가요인 〈한림별곡〉[4]의 노랫말(21쪽)을 보면 이때 이미 외래악기인 해금이 토착악기인 거문고, 피리, 중금, 가야금, 비파 등과 함께 어울려 연주된 것을 알 수 있다.

해금이 토착악기라는 인식은 조선조까지 쭉 이어졌다. 세종 12년인 1430년 3월 18일 상정소(詳定所)에서 올린 여러 분야의 하급관리 채용을 위한 시험 과목에 대한 보고서에 악공 취재 과목이 나열되어 있는데, 여기에 "거문고, 가야금, 비파, 대금, 장구, 해금, 당비파, 향피리(이상은 향악)"라고 적혀 있다. 또한 19세기의 학자 이규경(李圭景, 1788~?)이 쓴 백과사전인 『오주연문장전

산고』(五洲衍文長箋散稿) 〈경사〉(經史) 편에도 "우리나라의 토착악기에는 거문고, 비파, 가야금, 대금, 장구, 아박, 무애, 무고, 해금, 피리, 중금, 소금, 박, 사경이 있다"[5]라고 기록되어 있다. 조선시대 음악 백과사전인 『악학궤범』에는 해금이 중국계 속악에 쓰이는 당악기로 분류되어 있다. 그러나 이는 계통에 따라 분류한 것일 뿐 해금에 대한 당대인의 인식은 외래종이 아닌 토착악기(향악기)였다. 그만큼 해금은 대중 곁에 가까이 있는 악기였다.

세계에서 만나는 해금류 악기

해금과 비슷한 악기는 세계 여러 나라에서 발견되는데, 그 조상은 아랍의 찰현악기인 레밥(Rebab)으로 알려졌다. 모로코, 파키스탄, 말레이시아, 인도네시아 등에서도 발견되는 것으로 보아 이슬람 종교와 함께 아시아와 아프리카 지역으로 전파되었을 거라 추측한다. 레밥은 동쪽으로 전파되어 키르기스스탄의 킬키약(Kyl Kyiak), 몽골의 마두금(馬頭琴), 중국의 얼후, 베트남의 단니(Dan Nhi), 한국의 해금, 일본의 고큐(胡弓) 등으로 변화·발달하였으며, 서쪽으로 전파되어 비올, 바이올린 등 피들(fiddle)족의 모태가 된 것으로 알려져 있다.

레밥은 페르시아에 기원을 두며 동물의 내장을 꼬아 만든 두 줄을 말총으로 만든 활로 연주하는 악기다. 이슬람교와 함께 말레이시아, 인도네시아 등지에 전래되었다. 레밥은 비올라보다는

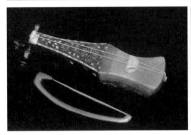
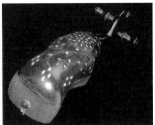
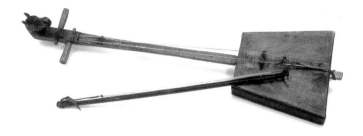

레밥(위)**과 마두금**(아래)

크고 첼로보다는 작은 크기이며 첼로처럼 무릎 사이에 끼고 활로 현을 마찰해 소리를 낸다.

몽골의 대초원을 달리는 말 위에서 연주하던 2현금이 있으니, 마두금이다. 몽골어로 '모링〔말〕 호르〔현악기〕'라고 하는데, 사다리꼴 모양의 몸통에 줄을 매어놓은 입죽의 끝이 말 머리 모양으로 장식되어 있어 붙인 이름이다. 울림통에 양가죽이나 말가죽을 씌운다. 해금처럼 왼손으로 목 부분과 줄을 잡고 말총으로 만든 활로 줄을 문질러서 소리를 낸다. 중국과 몽골, 투바 등지에서 독주악기 혹은 노래의 반주악기로 널리 사용된다.

중국의 해금류 악기는 얼후〔二胡〕, 징후〔京胡〕, 가오후〔高胡〕, 중후〔中胡〕 등 매우 다양하다. 이 중 대표적인 것은 얼후와 징후이다. 얼후는 말 그대로 2현의 악기라는 의미로 붙인 이름이다. 징후는 경극(京劇)[2]에서 중요한 선율악기로 사용되면서 붙은 이름이다. 해금과 달리 울림통에 가죽을 씌우고 쇠줄을 걸어 활로 긋기 때문에 얼후의 음색은 해금의 그것보다 상당히 부드럽게 느껴진다. 음색이 튀지 않고 조화로워서 퓨전음악, 서양음악 등에 어울려 대중음악 분야에서 많이 사용된다. 한국 대중음악 속에서도 얼후를 만날 수 있는데, 정태춘(鄭泰春, 1954~)이 부르는 〈동방명주 배를 타고〉의 반주음악에 얼후 소리가 숨어 있다.

홍대용(湛軒 洪大容, 1731~1783)은 영조 41년인 1765년에 동지겸사은사(冬至兼謝恩使)의 서장관(書狀官)인 작은아버지 홍억(洪檍, 1722~1809)을 따라 청나라에 들어가 보고 느낀 바를 『담헌서』(湛軒書)에 남겨두었는데, 여기에 '중국 해금'에 관한 이야기[6]가 나온다.

2 중국 전통 공연예술인 희곡(戱曲)을 모태로 다양한 음악 형식이 융합되고 오랜 세월 변화·발전되어 19세기 중엽 베이징에서 지금의 모습으로 탄생한 대중적인 음악극.
3 둥글고 납작한 몸통에 긴 목을 가진 현악기로. 몸통과 목에 네 개의 줄을 걸어 손으로 뜯어 연주한다. 중앙아시아와 동아시아에서 발견되는데, 우리나라에서는 궁중음악 연주에 사용되었다.

호금(胡琴)은 해금과 매우 똑같다. 다만 통의 앞면을 오동나무 판으로 하지 않고 뱀 가죽을 씌운 것은 완(阮)[3]과 같다. 매여 있는 네 현에 활을 당겨 두 줄에 대어 현 사이에 나누어 넣어, 두 가지 소리를 함께 내니, 해금에 비하면 더욱 명쾌하고 강렬하다.

홍대용이 보았던 호금은 4현의 찰현악기였으며 두 줄을 동시에 그을 수 있어서 아마도 화음을 낼 수 있었던 모양이다.

해금 만들기

1. 대나무 뿌리 고르기

3년 이상 자란 왕죽(맹종죽)의 뿌리를 겨울철에 채취한다. 수분이나 양분이 있으면 건조 과정에서 좀이 발생할 수 있다. 따라서 수분과 양분을 제거하려면 겨울철이 채취의 적기다.

이렇게 채취한 뿌리를 3년 이상 그늘에서 건조시킨다. 대나무는 강할수록, 햇빛을 받으면 갈라지고 부스러지는 특성이 있다.

2. 울림통 다듬기

① 울림통 겉면 다듬기

건조한 대나무는 10센티미터 정도의 길이로 자르고 밑그림을 그린 후 표면을 줄칼이나 샌딩 기계를 이용해 다듬는다. 목공용 선반을 이용해 겉을 깎아내기도 한다.

② 울림통 속면 다듬기

끌과 망치를 이용하여 속을 파내는데, 대나무 뿌리 각 마디에 있는 막의 거리를 가늠하여 울림막을 만든다. 울림막 구멍이 크면 음량은 크나 명료도가 떨어지는 반면, 울림막 구멍이 작으면 음량은 작지만 명료도 높은 소리가 난다. 목공용 선반을 이용해 대량으로 울림통 속을 깎아낸다.

3. 울림통에 입죽이 들어갈 구멍 뚫기

울림통이 만들어지면 주철(柱鐵)이 들어갈 구멍을 뚫는데, 위쪽과 아래쪽의 구분을 둔다. 입죽이 들어가는 부분을 감잡이 연결 부분보다 4밀리미터 정도 넓게 하여 구멍을 뚫는다.

4. 입죽 만들기

약 70센티미터 이상의 길이로 된 오반죽를 사용하는데, 최근에는 단단한 황죽을 선호한다. 뿌리 부분은 토치로 열을 가해서 휘게 하고, 톱이나 줄칼을 이용해 다듬는다. 대나무 안쪽의 속이 빈 곳에 신우대를 끼워 넣거나 에폭시, 우레탄 등을 넣어서 견고하게 한다.

　주아가 꽂히는 구멍은 사선으로 뚫는데, 나중에 현을 걸면 장력에 의해 자연스럽게 수직이 되기 때문이다. 최근에는 단단한 압축 박달나무를 목공용 선반을 이용해 깎고, 뿌리 부분만 잘라 머리 부분에 연결해 입죽을 만든다.

5. 주아, 링, 활대, 원산 제작

주아는 단단한 나무인 박달나무나 물푸레나무를 이용해 제작한다. 보통 목공용 선반을 이용해 정해진 치수대로 대량 생산한다. 입죽 끝에 붙이는 링은 옥이나 흑단 등으로 제작해 장식한다.

　활대를 만들 때는 먼저 신우대의 겉면에 열을 가해 진을 뺀 후, 반듯하게 편다. 그리고 신우대 끝부분의 갈라짐을 방지하고자 철을 덧대어 끼우고 말총을 연결한다. 말총은 수컷 말 꼬리털

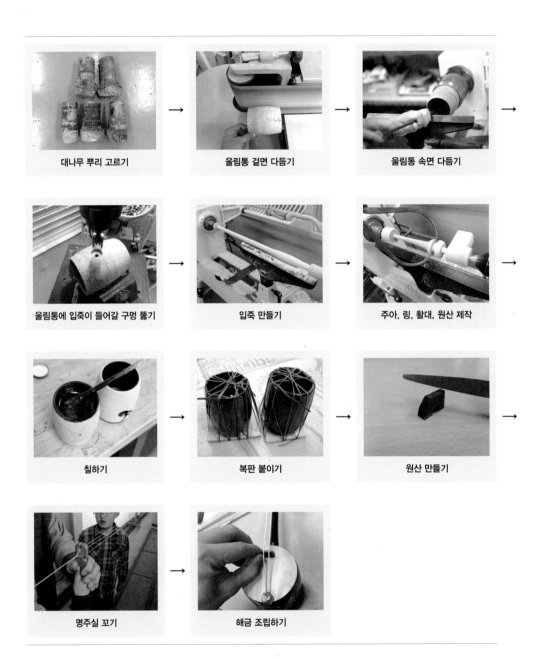

대나무 뿌리 고르기 → 울림통 겉면 다듬기 → 울림통 속면 다듬기 →

울림통에 입죽이 들어갈 구멍 뚫기 → 입죽 만들기 → 주아, 링, 활대, 원산 제작 →

칠하기 → 복판 붙이기 → 원산 만들기 →

명주실 꼬기 → 해금 조립하기

을 사용하며 300가닥 내외로 제작한다.

6. 칠하기

칠을 하면 악기의 수명이 길어지고, 좋은 소리가 난다. 칠하기 전에 황토나 고운 나무 가루를 골고루 묻혀 칠이 잘 입혀지게 한다.

말총이 울림통과 마찰할 때 쉽게 벗겨지지 않도록, 성질이 강한 캐슈(cashew)나 옻을 칠한다. 칠이 완성되면 금박이나 자개를 덧입힌다.

7. 복판 붙이기

해금의 음량과 음색을 결정하는 데 가장 큰 영향을 미치는 요인이 복판이다. 5년 이상 건조한 오동나무를 정목으로 재단해 사용한다. 복판의 두께가 얇으면 음량은 커지나 소리의 명료도는 떨어진다. 반대로, 복판 두께가 두꺼우면 음량은 작아지나 명료도는 높아진다.

8. 원산 만들기

원산은 박이나 흑단, 대추나무를 이용해 제작하는데, 성질이 단단할수록 소리가 강해지는 특성이 있다. 또한 원산이 크고 두꺼울수록 음 전달이 힘들어지므로 연주자의 취향에 맞게 제작한다.

9. 명주실 꼬기

명주실은 봄에 난 누에로 실을 꼬아야 윤기가 있고 탄력이 좋다.

세 가닥의 줄을 하나로 꼰 후에 다시 하나로 합쳐 꼰다. 이러한 작업을 반복해 두께를 조절하여 유현과 중현을 만든다.

그다음에는 끓는 물에 삶는데, 세리신(sericin)이라는 화학물질이 나와 명주실을 딱딱하게 한다. 삶는 시간이 오래되면 세리신이 없어져 부드럽고, 짧으면 단단하며 오래간다. 이 역시 연주자의 취향에 맞게 선택하여 쪄낸다.

10. 해금 조립하기

완성된 줄은 주아에 감는다. 유현은 시계 반대 방향으로 감아 입죽 아랫구멍에 꽂고, 중현은 시계 방향으로 감아 입죽 윗구멍에 꽂는다. 남은 줄은 울림통에 연결된 감잡이에 연결한다. 그리고 주아를 감아 현에 장력이 생기게 한 후 '산성'(散聲)이라는 끈을 이용하여 두 줄을 한곳으로 가지런히 모은다.

원산을 얹을 때는 원산의 위치에 따라 음량과 음색이 변하므로 연주자의 취향에 맞게 설정한다. 활에 있는 말총은 송진을 발라 현과 말총이 미끄러지지 않도록 한 뒤, 유현과 중현 사이에 끼워 소리를 낸다. 두 줄의 음 간격은 완전5도로 맞춰 마무리한다.

김채원

현재 국립국악원 학예연구관이다. 초등학교 1학년 때 국악을 처음 접한 순간 가슴에 불화살을 맞았고, 그 뒤로 한국 춤과 가야금을 공부하면서 국악에 입문했다. 국립민속국악원 근무 시절 남원서당에서 한학을 주경야독으로 수학했으며, 이후 예술철학으로 성균관대학교 박사과정을 수료했다. 한국 전통음악의 미학에 관심을 가지고 있으며, 『한국음악학학술총서 7: 역주 사직악기조성청의궤』(국립국악원, 2008)를 번역했다.

● 해금의 구조

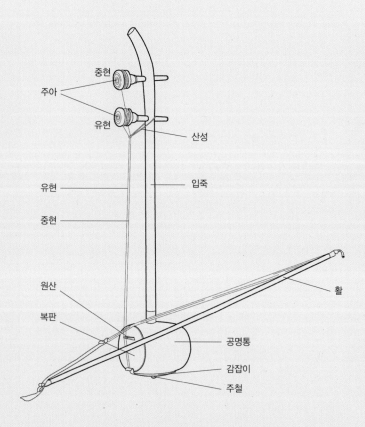

해금은 크게 울림통, 입죽(立竹), 활대로 구성되어 있다. 울림통은 몸체의 하단에 위치하며 둥근 원통형 구조를 가지고 있다. 울림통의 양면 중 한 면은 위 그림에 보이는 것처럼 막혀 있으며, 반대쪽 면은 뚫려 있다. 울림통의 막힌 부분을 복판(腹板)이라고 하며, 얇게 깎은 오동나무를 붙인다. 복판에는 현의 진동을 공명통에 전달하는 장치인 원산(遠山)이 자리한다. 보통 복판의 위쪽 4분의 1 지점에 원산을 위치시키는데, 음량이 큰 음악을 연주할 때는 연주자가 원산의 위치를 복판의 가운데로 이동시킨다.

입죽(立竹)은 울림통에 꽂혀 있는 대나무 기둥을 지칭한다. 위쪽에 두 개의 구멍을 뚫어 줄감개인 주아(周兒)를 끼워 넣는다. 몸통과 입죽을 가로지른 두 개의 줄을 각각의 주아에 연결하고 주아를 돌려 유현(遊絃)과 중현(中絃)의 기본 음높이를 맞춘다.

활대는 대나무 막대기에 말총을 연결해 만드는데, 말총의 오른쪽 끝부분에 가죽띠를 달아 연주자가 이곳을 오른손에 쥐고 활대질을 한다. 이때 연주자의 왼 손바닥으로 입죽을 감싸고 왼손의 엄지를 제외한 네 손가락으로 두 줄을 짚거나 누르거나 흔들어 소리를 낸다. 해금의 활대는 유현과 중현 사이에 걸려 있어 해금의 몸체에서 분리되지 않는다.

洋琴

양금

사다리꼴 모양의 몸통 위에 쇠로 만든 줄을 얹고 채로 쳐서 연주하는 현악기다. 서양에서 전해졌다고 하여 서양금이라고도
한다. 맑고 영롱한 음색으로 주로 풍류음악에 편성되었으며, 요즘은 창작음악에도 자주 사용한다.

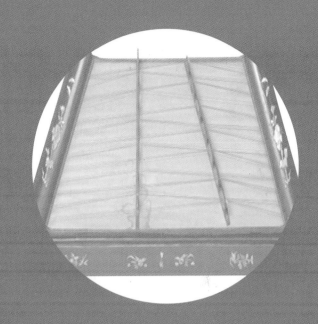

7장

눈부신 물방울처럼 영롱한 소리, 양금

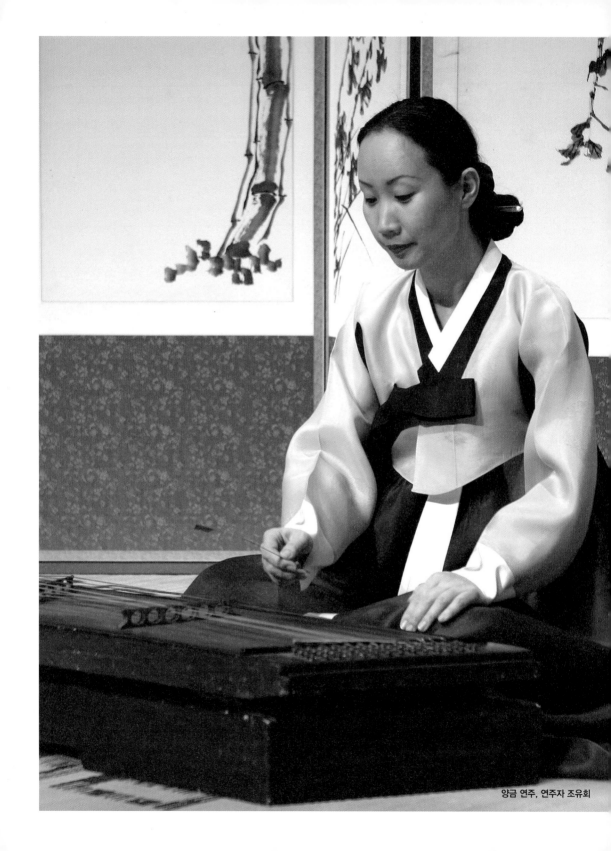

양금 연주, 연주자 조유회

명주필을 짓궂이 발뒤축으로 찢으면

날과 씨는 모두 양금줄이 되어

짜랑짜랑 울었다

— 백석(白石, 1912~1996), 「물닭의 소리 2-물계리」 중

빼어난 토속어를 구사하며 삶의 다양한 모습을 노래한 시인 백석. 그는 양금(洋琴) 소리를 함경도 해안가의 백사장에서 들려오는 파도 소리에 비유해 정겹게 표현했다. 아마도 시인 백석에게 양금 소리는 모래사장 위로 찰싹거리며 드나드는 파도의 소리처럼 청아하면서도 짜랑짜랑한 울림이었나 보다.

양금은 국악기이지만, 이름에 '양'(洋) 자가 들어가 있는 데서 알 수 있듯이 서양에서 유래한 악기다. 영롱하면서도 이국적인 음색과 얇은 채로 실로폰을 연주하는 듯한 모습은 양금과 유사한 서양악기를 그대로 닮았다.

양금, 주일한국문화원 기증, 연대 미상, 가로 75.5×세로 23.1 센티미터, 국립국악원

피아노와 같은 뿌리를 지닌 악기, 양금

양금과 같이 사다리꼴 모양의 몸통을 지니고 채를 이용하여 줄을 쳐서 연주하는 악기는 유럽, 아시아, 아메리카, 아프리카의 여러 나라에서 찾아볼 수 있다. 서양에서는 이러한 악기를 덜시머(dulcimer)라고 부르며, 동양에서는 산투르(santur)라는 이름이 양금류를 대표하고 있다. 양금류의 악기를 부르는 명칭은 지역에 따라 매우 다양한데, 덜시머(유럽·미국)와 산투르(서아시아·북

작자 미상, 이란 궁중 연회도, 1669 이란 사파비왕조 또는 잔드왕조로 추정되는 시기의 궁중 연회 장면을 그린 그림으로 이란 우표에 사용되었다. 악기와 복식 등을 통해 당시 이란의 궁중 연회 모습을 짐작할 수 있다. 앉아서 산투르를 연주하는 악사의 모습이 보인다.

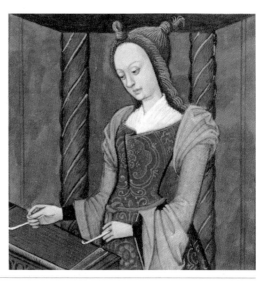

작자 미상, 트로이의 왕 프리아모스와 왕비 헤카베의 딸인 카산드라를 그린 그림, 연대 미상, 프랑스국립도서관 피렌체의 작가 보카치오(Giovanni Boccaccio, 1313~1375)가 역사와 신화에 나오는 여성에 관한 자료를 수집하여 출판한 책 『유명한 여성』(De mulieribus claris)에 실린 그림이다. 카산드라가 덜시머류의 악기를 연주하는 모습이 보인다.

인도) 외에도 짐발롱(zimbalon, 동유럽), 챵(chang, 러시아), 핵브레트(hackbrett, 스위스), 침벌롬(cimbalom, 헝가리), 산티르(santir, 이라크), 양친(揚琴, 중국), 양금(한국·북한) 등이 있다.

망치형 덜시머를 연주하는 모습

양금의 가장 먼 조상이 되는 악기는 아라비아와 페르시아 등에서 이슬람음악에 사용된 산투르다. 산투르는 사다리꼴 모양의 몸통에 72개의 현을 얹어 지금의 양금채처럼 얇고 탄력 있는 나무 채로 현을 두드려 연주한다.

산투르가 세계 곳곳의 악기에 영향을 미치기 시작한 것은 10~12세기경 십자군 전쟁 때다. 십자군 전쟁은 유럽이 이슬람으로부터 예루살렘을 되찾고자 약 200년에 걸쳐 여덟 차례나 일으킨 종교 전쟁이다. 유럽은 전쟁에서 졌지만 동방과의 교류가 활발해졌으며 산투르도 이때 유럽에 전한다. 산투르는 유럽인이 개량하여 사용하면서 유럽음악에 영향을 끼쳤다. 산투르를 개량한 악기가 바로 덜시머이므로 덜시머의 선조는 페르시아의 산투르라고 추측된다. 중세에 널리 사용된 덜시머는 산투르와 구조가 유사하다.

콘레드 그라프(Conred Graf, 1782~1851)의 포르테피아노, 19세기, 독일 라이스 엥겔호른 박물관

초기에 덜시머는 테이블 위에 올려놓고 의자에 앉아서 연주하는 악기였으나, 크기가 점차 커지면서 몸체에 다리가 달린 형태로 변화했다. 이러한 덜시머는 동양으로 가서 양금이 되었고, 서양으로 가서는 피아노의 전신 격인 포르테피아노(fortepiano)가 탄생하는 데 영향을 미친다. 결국 피아노는 양금과 먼 친척인 셈이다.

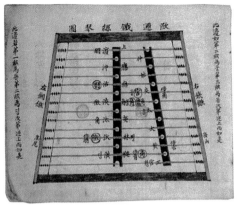

이규경, 『구라철사금자보』, 서울대학교 규장각 조선 후기 이규경이 엮은 양금 악보로 양금에 관한 설명과 악보가 수록되어 있다.

덜시머에서 비롯된 양금은 한국으로 들어오기 전 중국에 먼저 유입되었다. 16세기 말 유럽의 항해 기술은 태평양이나 대서양을 항해할 수 있을 정도로 발달했다. 따라서 이 시기에는 유럽의 전도사, 상인, 선원 등이 중국 광둥이나 마카오 지역을 오가며 교류할 수 있었다. 양금은 이러한 교류 당시 유럽에서 중국으로 전파된 것이라고 볼 수 있다.

우리나라에서 가장 오래된 양금 고악보(古樂譜)인 이규경의 『구라철사금자보』(歐邏鐵絲琴字譜)에는 양금이 중국에 전해진 시기와 우리나라의 양금 유입에 관해 기록되어 있다. 구라철사금의 '구라'는 구라파(歐羅巴)를 의미하는데, 이는 유럽을 뜻하는 유로파(Europa)에 한자의 음을 붙여 사용한 말이다. 따라서 구라철사금은 '구라파에서 온 철사금'이라는 의미를 가지고 있다.

구라금이 중국에 들어온 것은 『제경경물략』(帝京景物略)이라는 책에서 살펴본즉, 마테오 리치로부터 비롯되었으며 천금이라고 하니 이는 곧 철사금이다. (…) 우리나라에 흘러 들어온 지 거의 60년이 되었는데도 악곡을 번역한 것이 없고 그저 문방의 기물로써 어루만지고 희롱할 따름이다. 정조조 어느 해에 장악원의 전악(典樂) 박보안(朴普安)이 사신을 따라 연경으로 가 연주법을 처음으로 배우고 와 우리나라 음악으로 번역해 이로부터 전해 익혔으나 손으로만 가르쳐주었기 때문에 악보가 없어서 배우자마자 곧 잊어버리는 것을 괴롭게 여겼다. 정축년(1817년) 중춘에 장악원 전악인 문명신(文命新)이 악보를 만들었다.[1]

기록에 의하면 중국에 덜시머를 전한 이는 이탈리아 예수회 선교사였던 마테오 리치(Matteo Ricci, 1552~1610)였다. 그는 천주교를 전파하려고 중국을 방문한 1601년경 덜시머를 가져갔고, 중국인들은 이 악기를 양금이라 불렀다. 그렇다면 양금은 언제 우리나라에 전해졌을까?

어색한 외래악기가 사랑받는 국악기가 되기까지

서역에서 들어온 양금은 중국을 거쳐 아시아 전역으로 전파되면서 각 나라의 음악 스타일과 연주법에 맞게 탈바꿈한다. 우리나라로 들어온 양금 또한 이러한 과정을 거쳐 국악기가 되었다.

우리나라 사람들은 중국 여행 중에 처음 양금을 접했을 것이다. 옛 선조가 남긴 중국 기행록에 양금을 접한 기록들이 전해지는데, 그중 18세기에 이갑(李岬, 1737~1795)이 쓴 『연행기사』(燕行記事)[1]의 「문견잡기」(聞見雜記)에는 중국에서 양금을 본 내용이 기록되어 있다.

제조품(製造品)으로 악기(樂器), 수화기(水火器), 동철(銅鐵), 파려(玻璨) 등 그릇이 있고, 악기로는 서금(西琴)과 편소(編簫) 두 종류가 묘하다.[2]

「문견잡기」에 양금은 '서금'(西琴)으로 기록되어 있으며, 이를 통해 18세기에 중국에서 양금이 제작되고 있었다는 사실을 알 수 있다. 또한 이갑이 양금을 보고 묘하다고 표현한 점을 볼 때 양금을 처음 본 것으로 생각된다.

양금은 서양에서 나온 것인데, 오동나무 판자와 쇠줄로 만들어 소리가 쟁그랑거린다. 멀리서 들으면 마치 종경(鐘磬) 소리와 같지만 소리가 너무 털털거리니 금이나 비파에 훨씬 못 미친다. 작은 것은 열두 줄, 큰 것은 열일곱 줄이다.[3]

1 조선 후기 정조 때의 문신 이갑이 청나라 연행에서 견문한 바를 기록한 책으로 크게 「일기」·「문견잡기」·「시」로 이루어져 있다.

이 기록은 조선 후기 학자 김경선(金景善, 1788~?)이 순조 32년 청나라에 다녀와서 겪은 일을 기록한 『연원직지』(燕轅直指)라는 기행록의 내용이다. 당시 양금은 조선 사람에게 생소한 악기였으

며, 이미 익숙한 다른 고유의 악기보다 못한 악기라고 생각한 듯하다.

양금이 우리나라에 들어온 이후 직접 연주했다는 기록은 박지원(朴趾源, 1737~1805)의 둘째 아들 박종채(朴宗采, 1780~1835)의 『과정록』(過庭錄)[2]과 박지원의 『열하일기』(熱河日記)「동란섭필」(銅蘭涉筆)[3]에서 찾아볼 수 있다.

박지원, 「열하일기」, 서울대학교 규장각 조선 정조 때 박지원이 청나라를 다녀와서 문인 및 명사와의 교류, 문물제도를 접한 결과 등을 기록한 연행일기다.

이 악기가 어느 때 우리나라에 들어왔는지 알 수 없으나 우리나라 음악의 조(調)에 맞추어 풀어내는 것은 홍덕보로부터 비롯되었다. 건륭 임진년(1772년) 6월 18일 내가 홍대용의 집에 가 앉았을 때 유시(酉時)쯤 되어 그가 이 악기를 해득(解得)하였다. 홍대용은 음악을 감식(鑑識)함에 꽤 예민했는데, 이는 작은 기예에 불과하긴 하지만 처음 발견하므로 나는 그 일시를 자세히 기록했던 것이다. 이것은 그 뒤로 널리 퍼져 지금까지 9년 사이에 금(琴)을 타는 악사 중에 이것을 못 타는 자가 없었다.[4]

위의 기록에서 홍덕보(洪德保)는 담헌 홍대용의 다른 이름이다. 홍대용은 조선 후기 실학자이자 과학사상가로 북학파 실학자인 박지원과 깊은 친분이 있었다. 박지원의 『열하일기』에 의하면, 홍대용이 양금을 연주한 이후 9년 사이에 가야금이나 거문고 같은 금(琴)을 다루는 연주자들이 양금을 연주할 수 있게 되었다고 한다.

그 후로 양금은 풍류를 즐기기 위한 악기로 애용되었는데, 『청

2 조선 후기에 박지원의 둘째 아들 종채가 지은 잡록으로 박지원의 신상, 생활상, 교우(交友), 업적, 저술 등이 기록되어 있다.
3 『열하일기』 중 음악에 관해 적은 잡록이다.

궁중 연례의 등가에 편성된 양금의 모습(앞줄 왼쪽에서 다섯 번째)

성집』(靑城集)[4] 「기유춘오악회」(記留春塢樂會)에서 그 일례를 찾아볼 수 있다. 「기유춘오악회」는 박지원 주변 문인들이 홍대용의 별장 유춘오(留春塢)에서 풍류를 즐기는 장면을 묘사한 기록이다.

> 담헌 홍대용은 가야금을 펼쳐놓고, 성경 홍경성(洪景性)은 거문고를 잡고, 경산 이한진(李漢鎭)은 퉁소를 소매에서 꺼내고, 김억(金檍)은 서양금의 채를 손에 들고, 장악원 공인인 보안은 국수로서 생황을 불었는데, 담헌의 유춘오에서였다.[5]

4 조선 후기의 문신인 성대중 (成大中, 1732~1812?)의 시문집이다.

이 기록은 양금이 가야금·거문고·퉁소·생황 등과 합주하였다는 정보를 담고 있다. 이렇듯 양금은 18세기 후반 우리나라 음

조에 맞추어 연주되었고, 19세기 무렵에는 풍류방에서 병주 또는 합주 형태로 여러 악기와 함께 연주되었다. 양금은 처음 우리나라 사람이 접했을 때에는 외국에서 들어온 생소한 악기로 그저 신기한 물건일 뿐이었지만, 우리나라 곡조에 맞는 연주법을 터득하고 나서부터는 빠른 속도로 퍼져 풍류객에게 사랑받는 우리 악기로 거듭나게 되었다.

한편 앞에서 살펴본 여러 기록을 살펴보면 양금의 명칭이 매우 다양함을 알 수 있다. 조선 후기 양금은 서양에서 들어왔다는 뜻의 양금(洋琴)·서양금(西洋琴)과 악기를 구성하는 재료에 의한 이름인 철사금(鐵絲琴)·철금(鐵琴) 등으로 불렸다. 궁중에서 '양금'이라는 이름을 사용했기 때문에 이것이 공식 명칭이 되어 현재까지 전해진 것으로 보인다.

여러 문집을 통해서 풍류객이 양금을 자주 연주했다는 사실은 알 수 있지만, 그들이 어떤 음악을 연주했는지는 기록에 나와 있지 않다. 그러나 당시에 연주되던 곡은 여러 고악보를 통해 확인할 수 있는데 19세기에 편찬한 것으로 알려진 『구라철사금자보』와 『유예지』(遊藝志)[5]의 악보에는 〈영산회상〉과 가곡, 시조의 양금 악보가 전한다. 양금 연주가 성행하면서부터는 풍류음악에 양금을 편성하여 연주한 것이다. 이러한 연주 전통은 오늘날에도 이어져 〈영산회상〉의 세악합주나 가곡의 반주 등에 양금이 널리 사용되고 있다.

이외에도 양금은 기녀(妓女)를 중심으로 가무를 관장하는 기관인 교방에서도 연주되었다. 정현석(鄭顯奭, 1817~1899)이 1865년

정현석, 『교방가요』, 국립중앙도서관 고종 2년인 1865년에 당시 지방 교방에서 연행된 춤과 노래의 종류·순서·가사 등을 엮어 기록한 책이다.

5 조선 순조 때 서유구(徐有榘, 1764~1845)가 펴낸 『임원경제지』(林園經濟志) 권91부터 권98에 해당하는 부분이 『유예지』권1부터 권6이다. 선비의 독서법 등을 비롯한 각종 기예를 풀이한 부분이다. 음악 분야에서 『유예지』라 하면 권6에 수록되어 있는 악보를 가리킨다.

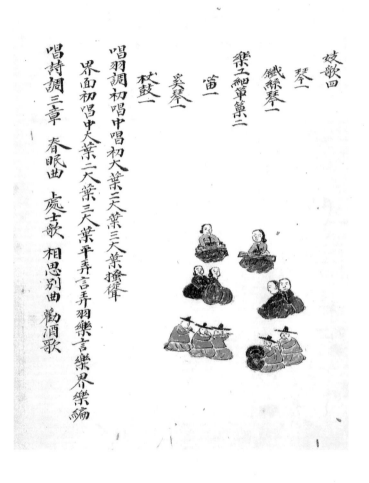

妓歌四

琴一

鐵絲琴一

樂工祀章簫二

笛一

羮琴一

杖鼓一

唱羽調初唱中唱初大葉三大葉三大葉撥㩵
界面初唱中大葉二大葉三大葉平弄言弄羽樂言樂界樂鶣

唱詩調三章　春眠曲　處士歌　相思別曲　勸酒歌

『교방가요』에 보이는 양금의 모습

편찬한 『교방가요』(敎坊歌謠)는 19세기 중후반 진주교방 기녀들의 공연물에 대해 수록했는데, 이 가운데 양금과 관련된 내용을 살펴보면 다음과 같다.

> 철사금: 영산오장, 중령산사장, 세령산오장, 가락더리삼장, 선악, 상현도드리, 세현도드리, 하현도드리, 염불 타령. 나머지는 기록하지 않는다[6]

이 기록을 보면 교방에서 '철사금'이라 기록된 양금으로 〈영산회상〉과 같은 풍류음악을 연주한 것을 알 수 있다. 이외에도 가곡을 연주할 때 양금을 연주하는 그림도 전하고 있어 당시 가곡 반주 편성에 양금이 포함되었음을 알 수 있다.

민간에 양금이 널리 퍼지는 동안 왕실에서도 양금이 연주되었다. 이러한 사실은 의궤(儀軌)를 통해 찾아볼 수 있는데, 의궤는 조선시대 왕실이나 국가 주요 행사의 내용을 정리한 기록이다. 궁중 행사를 그림으로 그린 기록화의 일종인 반차도(班次圖)에는 양금이 악대의 어느 위치에 편성되었으며, 어떤 행사에서 연주되었는지 상세히 표현되어 있다. 반차도 가운데 양금과 관련해 그린 의궤는 『순조무자진작의궤』[6]·『순조기축진찬의궤』[7]·『헌종무신진찬의궤』[8]·『고종정축진찬의궤』[9]·『고종정해진찬의궤』[10]·『고종임진진찬의궤』[11]·『고종임인진연의궤』[12]가 있다.

2012년과 2013년, 국립국악원 국

6 1828년 2월 창경궁 자경전에서 거행된 진작례 및 그해 6월 창덕궁 연경당에서 거행된 진작례에 관한 기록을 합편하여 간행한 의궤다. 진작례는 왕실의 경축 행사 때 신들이 임금에게 술과 음식을 올리고 예를 표하는 의식을 말한다.

7 1829년 효명세자가 아버지 순조의 40세 생일 및 즉위 30년을 경축하며 마련한 외진찬(外進饌)·내진찬(內進饌)·야진찬(夜進饌)에 관한 기록이다. 진찬은 국가의 큰 경사를 맞이하여 거행되는 궁중연을 말한다.

8 대왕대비의 육순을 경축하여 1848년 3월에 헌종이 창경궁의 통명전에서 베푼 연향에 관한 기록이다.

9 1877년 대왕대비 신정왕후 조씨의 70세 생일 축하 진찬에 관한 기록이다.

10 1887년 1월 고종이 신정왕후의 80세 생일을 맞아 축하하고자 연 진찬에 관한 기록이다.

『고종임인진연의궤』에 보이는 양금 악기도

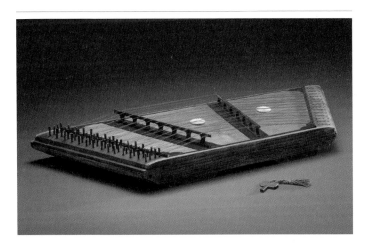

양금, 19세기, 높이 10.5·너비 24·길이 69.7센티미터, 미국 피바디에섹스박물관 1893년 미국 시카고 만국박람회에 출품된 양금으로, 2013년 국립국악원 국악박물관 특별전에 전시되었다.

악박물관에서는 19세기 세계인에게 가장 큰 주목을 받았던 행사인 만국박람회[13] 전시에 출품되었다가 돌아오지 못한 한국악기를 모아 전시회를 열었다. 그때 소개된 악기에는 양금이 포함되어 있었다. 양금이 국제 행사에 한국을 대표하는 악기로 소개되었고, 고종 대의 진연(進宴)과 진찬(進饌) 같은 연향에 편성되어 연주되었던 점을 볼 때 양금은 당시 이미 국악기로 자리매김했다고 볼 수 있다.

연주와 조율의 어려움을 이겨내는
양금 연주자

양금은 우리나라의 다른 현악기와 다르게 주석과 철을 합금한 금속현(金屬絃)을 사용한다. 사다리꼴 모양의 울림통 위에 길이가 긴 괘(棵)[14] 두 개를 세워놓고, 그 위에 열네 벌의 금속현을 건다. 금속현 한 벌은 굵기가 같은 네 개의 현으로 구성된다. 울림통의 오른쪽 끝에는 줄을 감아놓은 못[정, 釘]이 달려 있는데, 이 못을 곡철(曲鐵)이라는 도구로 조절하여 음정을 맞춘다. 양금채는 대나무 속살을 깎아 껍질 부분을 남겨 만든다. 양금은 다른 악기와 달리 덮개가 있는데, 연주 중에는 덮개를 밑에 놓고 양금을 올려서 울림을 도와주는 장치로 사용한다.

양금은 연주하는 것보다 조율하는 것이 더 어렵다고 할 정도로 정확한 음정을 맞추기가 까다로운 악기다. 현 한 벌이 네 개의 줄로 이루어졌기 때문에 연주 전에 정확히 조율한다 해도 무대 위 조명이나 강렬한 햇빛 아래서 줄이 축 늘어져 음정이 불안해지기도 한다. 또한 여러 악기가 합주를 하다 보면 중간에 음정이 올라가는 경우가 많은데, 다른 악기들은 순간적으로 음정을 맞춰서 연주하지만 양금은 그것이 불가능하다. 따라서 양금 연주자는 함께 연주하는 다른 악기 연주자들이나 악곡의 성향을 미리 파악하여 대비하는 경우가 많다.

양금 조율은 피아노를 조율하듯이 줄 감기 못에 감긴 줄을 곡철로 돌려가면서 좌우로 풀고 죄어 음정을 맞춘다. 이러한 전통

14 현을 괴는 작은 받침을 말한다.

적 조율법에 따르면 〈현악영산회상〉의 군악은 연주가 불가능한
데, 우괘에 고선(姑) 음을 내는 줄이 없기 때문이다. 따라서 근래
에는 중앙괘 제3현과 제4현 사이에 고선 음과 응종(應) 음을 내
는 줄을 하나 더 얹기도 한다.

양금 조율 방법

순서	방법
1	우괘(右棵)의 제5현을 배임종(㑣)에 맞춘다.
2	중앙괘(中央棵)의 제5현을 우괘의 제5현보다 한 옥타브 높게 청임종(淋)에 맞춘다. 좌괘(左棵) 제5현은 자동으로 중앙괘보다 5도 높은 청태주(汰)가 된다.
3	자동으로 조율된 새로운 음을 중심으로 그다음 줄을 조율해나간다. 즉 2번 순서에서 조율된 좌괘 제5현의 청태주를 중심으로 중앙괘 제2현을 한 옥타브 아래 음으로 조율하고, 중앙괘 제2현과 우괘 제2현을 한 옥타브 아래 음으로 조율하면 자동으로 좌괘 제2현은 남려(南)가 된다.
4	좌괘 제2현과 중앙괘 제6현을 같은 음으로 맞춘 뒤, 중앙괘 제6현과 우괘 제6현을 한 옥타브 아래 음으로 조율하면 좌괘 제6현은 청고선(㴌)으로 맞추어진다.
5	좌괘 제6현을 중심으로 중앙괘 제3현을 한 옥타브 아래 음으로 조율하고 중앙괘 제3현을 중심으로 우괘 제3현을 한 옥타브 아래 음으로 조율하면, 좌괘 제3현은 무역(無)이 된다.
6	좌괘 제3현과 중앙괘 제7현을 같은 음으로 맞추고, 중앙괘 제7현을 중심으로 우괘 제7현을 한 옥타브 아래 음으로 조율하면 좌괘 제7현은 청중려(㳞)가 된다.
7	좌괘 제7현을 중심으로 중앙괘 제4현을 한 옥타브 아래 음으로, 중앙괘 제4현을 중심으로 우괘 제4현을 한 옥타브 아래 음으로 조율하면 좌괘 제4현은 청황종(潢)이 된다.
8	좌괘 제4현을 중심으로 중앙괘 제1현을 한 옥타브 아래 음으로 조율하고, 중앙괘 제1현을 중심으로 우괘 제1현을 한 옥타브 아래 음으로 맞추면 마지막 조율이 끝난다.

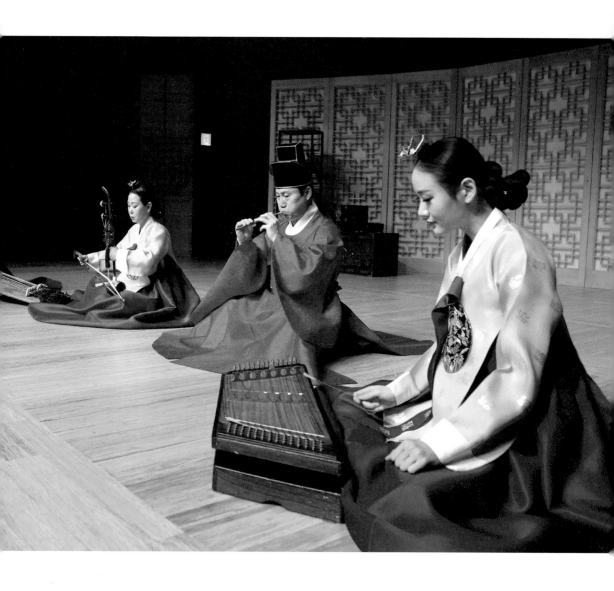

양금 연주, 연주자 고보석

또랑또랑한 금속성 음색,
새로운 시대를 준비하다

양금이 우리나라에 유입된 것은 조선 후기로, 해금이나 아쟁 등이 고려시대에 유입되어 국악기로 자리 잡은 데 비하면 비교적 늦은 시기다. 그러나 양금은 빠르게 정착하여, 줄풍류와 가곡 등을 연주하며 풍류를 즐길 때 다른 국악기보다 더 많이 애용되는 주요 악기로 자리 잡았다.

양금을 연주할 때는 양금을 앞에 놓고 바르게 앉아 오른손에 든 채로 줄을 때려 소리를 낸다. 다만 20세기 초반의 양금 연주 사진을 보면 악기를 무릎 위에 올려놓고 연주하기도 하였다. 『구라철사금자보』에는 양금 주법을 "손을 날개처럼 놀리고, 양금채를 아래로 해서 떨리듯이 하면서 소리를 내야 한다"[7]라고 설명한다. 그 이유는 우리나라의 양금채가 대나무로 만들어졌으며 세계에서 유일하게 머리를 두껍게 하고 가운데를 얇게 하여, 양금채를 잡고 치면 그 끝 모양이 바람에 간들거리듯 하늘거리기 때문이다.[8]

양금은 금속현을 사용하므로 맑고 또랑또랑한 금속성 음색을 지니고 있다. 그러나 거문고나 가야금처럼 농현(弄絃)을 내는 것은 불가능하고, 날씨나 온도의 변화에 따라 음정이 자주 변하는 불편함이 있어 독주악기로 쓰기보다는 〈보허사〉·〈여민락〉·도드리·〈영산회상〉·〈천년만세〉 등의 세악합주, 가곡의 반주, 또는 단소와의 병주 등에 썼다. 한편 1920년대와 1930년대에 경성

방송국[15]에서 연주된 양금 곡목을 보면 가곡의 반주는 물론이고 세악 형태로 연주하는 〈염양춘〉과 〈길염불〉·〈청춘가〉·〈방아타령〉·〈한강수타령〉에 이르기까지 다양한 장르의 음악 연주에 양금을 썼다는 것을 알 수 있다.[9]

양금은 세악합주나 가곡의 반주 외에도 양금과 잘 어울리고 음색이 맑은 단소와의 병주로 연주하기도 한다. 현재 대표적인 연주곡은 〈수룡음〉이다. 〈수룡음〉은 노래곡인 가곡 중 계면조·평롱·계락·편수대엽의 반주 선율을 기악곡화하여 변주(變奏)한 곡이다. 〈수룡음〉의 뜻은 '물을 다스리는 용이 읊는다' 정도로 풀어볼 수 있는데, 곡명의 의미처럼 신비한 느낌을 주는 음악이다. 단소와 생황의 이중주인 생소병주(笙簫竝奏)로 연주하는 경우가 많지만, 양금과 단소의 양소병주(洋簫竝奏)로 단아하고 맑은 기운을 뽐내며 연주하기도 한다.

양소병주는 궁중 정재인 학·연화대·처용무 합설에서도 그 모습을 찾을 수 있다. 무대 위로 나와 춤을 추던 백학이 연꽃에 다가가 꽃봉오리를 쪼면 봉오리가 열리고 그 속에서 여자 무용수가 걸어 나오는데, 이 장면에서 신비로운 느낌을 주기 위해 흐르는 음악이 바로 양금과 단소의 병주다. 이러한 양금의 응용은 20세기 이후에 시도된 듯하다.[10]

현재 전해지는 양금 연주 악곡은 대부분 정악곡이지만 민속악으로 서공철(徐公哲, 1911~1982)류 양금산조가 있다. 보통 가야금산조·거문고산조·해금산조·아쟁산조·피리산조 등이 대표적으로 연주되고 있고, 단소나 양금의 산조는 만들어지긴 했지만 잘

15 1927년 서울에 설립되었던 방송국을 말한다.

국립국악원 무용단의 학·연화대·처용무 합설 공연 장면

알려지지 않아 연주되지 않는 실정이다. 서공철은 경기도 여주
출생으로 가야금산조의 명인으로 잘 알려져 있다. 서공철류 양금
산조는 문화재청의 전신인 문화재관리국 소장 자료에서 찾아볼
수 있으며, 서공철의 양금 연주와 정달용(鄭達用)의 장구 반주로
녹음되어 남아 있다.

양금과 같은 악기를 전승한 주변의 여러 나라는 양손을 사용

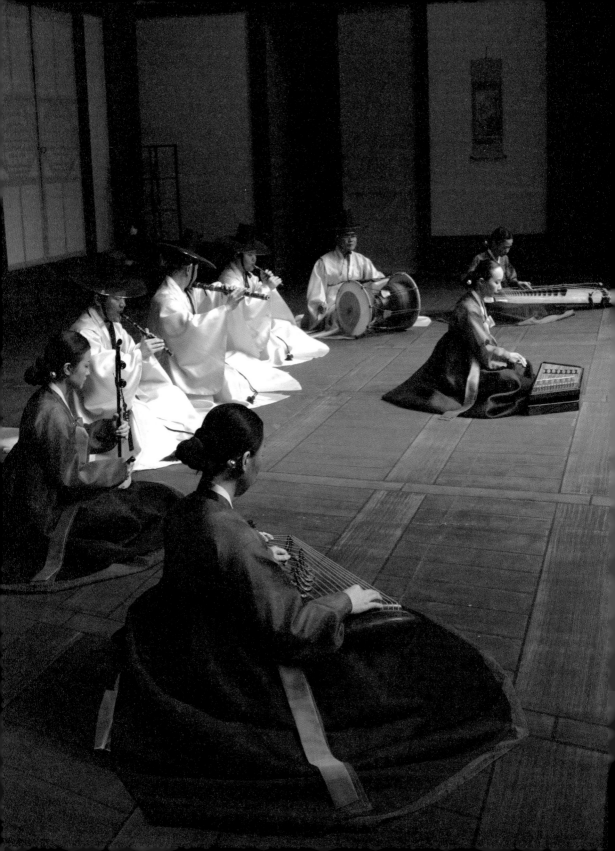

16 호는 심소(心韶). 1922년 이왕직아악부원양성소 2기생으로 입소하여 해금을 전공했다. 이듬해 순종황제 탄신 51주년 잔치에 무동으로 선발되어 정재를 추었고, 한성준(韓成俊)을 사사하며 이후 무용 활동에 주력하였다. 1968년 중요무형문화재 제1호 종묘제례악, 1971년 제39호 처용무의 예능 보유자가 되었다.

17 전통양금의 계승과 발전을 모색하는 동시에 양금 창작곡의 위촉 및 연주 방법 개발을 추구하는 양금 연주자의 모임으로 1999년 창단.

〈영산회상〉 연주, 국립국악원 정악단

하여 다채로운 연주법을 선보이고, 악기의 크기나 현의 수를 달리하여 개량한 양금을 연주해 이 같은 악기를 대중에게 사랑받는 대표적인 악기로 정착시켰다. 그러나 우리나라 양금은 한국음악 특유의 농음(弄音)이 불가능하고 일기(日氣)에 따라 자주 음정이 변하는 등 불편함이 있어 독주악기보다는 합주나 반주, 또는 병주악기로 사용했고 그 전승 또한 활발하지 못했다. 그러나 20세기 후반부터는 다채로운 연주법과 서양음악적인 음계를 사용하는 양금 창작곡이 만들어지면서 현의 수를 늘리고 음량을 확대시키는 등 양금 자체에 대한 개량이 이루어지며 새로운 움직임이 일고 있다.

1990년대 후반 김천흥(金千興, 1909~2007)[16]을 주축으로 양금연구회[17]가 창단되었고, 기존 악기의 문제점을 보완한 개량 양금을 선보였다. 양금연구회는 이성천, 이상규(李相奎, 1944~2010), 백대웅을 비롯한 여러 작곡가에게 양금 독주곡과 중주곡을 위촉했고, 그에 따라 화려한 양손 연주법을 비롯한 새로운 연주 기법들이 개발되어 양금 창작음악의 발전에 기여했다.

전통음악에서 양금이 '맑고 예쁜' 소리로 풍류음악의 감초 역할을 했다면, 근래에 들어서는 '이국적인' 소리와 화려한 연주법으로 창작 관현악에서 협연악기로 많이 쓰이며 다양한 음악을 선보이고 있다. 악기 계승과 발전의 끈을 놓지 않았던 명인들의 노력이 계속 이어지는 것이다. 앞으로도 양금은 악기 자체의 개량과 연주법의 발전을 통해 또 다른 면모를 보여줄 것이라 기대한다.

양금은 서양에서 유래되었으나 한국으로 넘어와 우리나라에 맞게 탈바꿈하면서 풍류악기로 오랜 시간 사랑받고 있다. 전통악기로서 뿌리와 외연을 넓혀 개량과 창작이라는 두 줄기 사이로 새로운 역사를 펼치기를 기대한다. 양금의 역사는 지금 이 시대에도 계속된다.

김혜리

한양대학교 음악대학 국악학과에서 석사 학위를 받고 동 대학원 박사과정을 수료했다. 국립문화재연구소 무형문화재 연구실과 문화재청 무형문화재과에서 연구원으로 재직하며 중요무형문화재 기록화 사업, 중요무형문화재 모니터링 사업, 중앙아시아 무형문화재 공연 사업 등을 담당했다. 현재 국립국악원 국악연구실 학예연구사다. 「가면극의 판소리 수용에 관한 연구」 등의 논문을 썼고, 『경기민요』(민속원, 2008), 『가곡』(민속원, 2009), 『선소리산타령』(민속원, 2008), 『가사』(민속원, 2008) 등의 단행본에 공저자로 참여했다.

● 양금의 구조

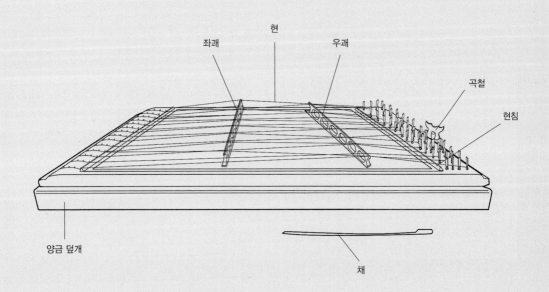

양금은 사다리꼴 모양의 나무 울림통 위에 길이가 긴 괘를 두 개 세워놓고, 그 위에 열네 벌의 금속현을 서로 엇갈리게 걸어서 만든다. 주석과 쇠를 합금하여 만든 금속현 한 벌은 굵기가 같은 네 개의 현으로 구성된다. 울림통의 오른쪽 끝에는 줄을 감아놓은 못〔정, 釘〕이 달려 있는데, 이 못을 곡철(曲鐵)이라는 도구로 조이거나 풀며 음정을 맞춘다. 양금채는 대나무 속살을 깎아 껍질 부분을 남겨 만든다. 양금은 다른 악기와 달리 덮개가 있다. 연주 중에는 덮개를 양금 밑에 두어서 울림을 도와주는 장치로 사용한다.

笙簧

생황

열일곱 개의 가느다란 대나무 관대가 통에 둥글게 박혀 있고, 통 가운데 입김을 불어 넣는 부리 모양의 취구가 달려 있다. 통의 재료는 본래 박이어서 팔음 분류법에 따라 포부에 들지만, 박이 잘 깨어지는 성질을 지닌 탓에 나무로도 만들었으며 최근에는 금속제 통을 많이 사용한다. 『수서』와 『당서』(唐書)에는 고구려와 백제 때 생황으로 음악을 연주했다는 기록이 있다.

8장

생동하는 봄의 악기, 생황

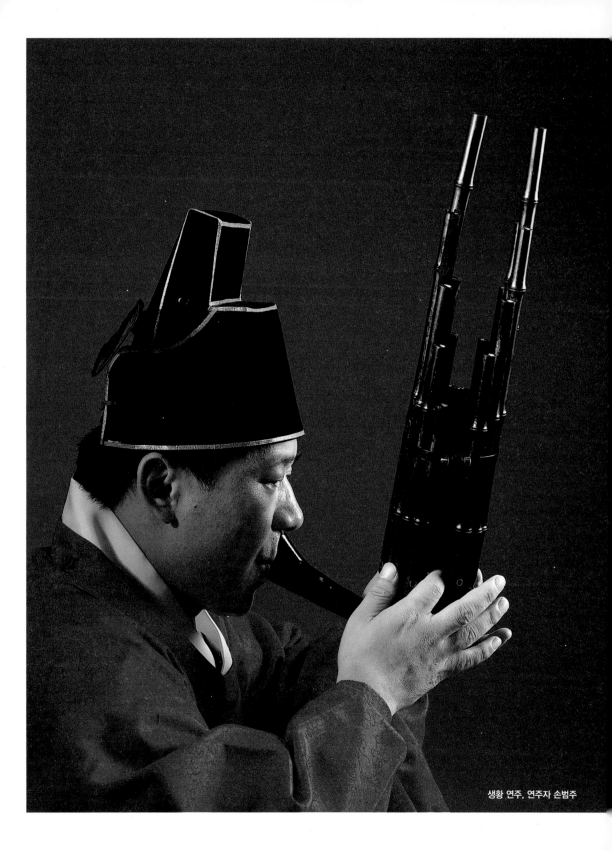

생황 연주, 연주자 손범주

객로에 봄바람 만나 취해도 돌아가지 못해

생황과 노래 느릿느릿 밤은 길고 길기만

죽서루 저 멀리 달빛 그림자 들쭉날쭉

행락은 본래 아무 일 없어야 제격이지

꽃 피기 전에 찾아온 것이 못내 한스러워

타년에 그 누가 장원의 가지를 꺾을는지

客路春風醉不歸 笙歌緩緩夜遲遲

竹西樓迥月參差 行樂雅宜無事地

尋芳却恨未開時 他年誰折狀元枝

— 이곡(李穀, 1298~1351), 『가정집』(稼亭集) 제20권 사(詞)

용(龍)은 현세에 존재하지 않으나 오랜 시간 사람들에게 숭상된 신비의 동물이다. 실제 그 모습을 본 이가 아무도 없기에 사람들의 상상이 덧붙어 하나의 이미지로 정착되었다. 우리는 '용'이라고 하면 맹수의 여러 특징을 지닌 얼굴과 네 발 달린 뱀의 몸통을 한 미지의 동물을 떠올린다. 한편 좀체 만날 수 없는 신비함으로 인해 범접할 수 없는 아득한 세계를 상상하기도 한다.

그 신비로운 느낌은 종종 소리로 형상화되곤 한다. 만약 신비한 용이 읊조리기라도 한다면 과연 어떤 소리가 펼쳐질까. '용'을 곡의 제목으로 삼은 우리 음악 〈수룡음〉을 생황(笙簧)과 단소가 어우러져 연주하는 음악으로 들으면 그 궁금증을 다소나마 해결할 수 있을 것이다.

마음을 진정시키는 신비로운 음악 〈수룡음〉

'수룡음'이란 이름은 중국 동한의 문장가 마융(馬融, 79~166)이 지은 『장적부』(長笛賦)에서 피리 소리를 두고 '용이 휘파람을 부는 듯하다'라고 표현한 데서 비롯되었다. 용이란 동물이 실재하지 않으니 용이 물속에서 읊조리는 소리는 있을 수 없다. 그런데 생황과 단소로 연주한 〈수룡음〉을 듣노라면 신비롭고 아득한 세계로 이내 빠져들게 된다.

〈수룡음〉은 성악음악인 '가곡'(歌曲)에서 나온 기악곡이다. 흔히 가곡하면 독일의 리트(Lied)나 프랑스의 샹송(chanson)을 떠

올리는데, 우리나라 가곡은 우리 고유의 전통 성악곡을 말한다. 우리 가곡은 17~18세기에 전성기를 이뤄 현재까지 전하며, 2006년 세계무형문화유산으로 지정되면서 세계적으로도 그 예술성을 인정받았다. 빼어난 성악곡을 따르는 반주음악 역시 예술적인 완성도를 갖추었기에, 가곡의 전성기와 함께 반주음악도 독자적인 이름을 가지고 기악음악으로서의 발전을 이루었다.

〈수룡음〉과 함께 〈경풍년〉, 〈염양춘〉 등이 가곡에서 파생된 대표적인 기악음악이다. 세 곡은 모두 대금, 피리 등 관악기로 주로 연주하는데, 이는 성악의 유려한 흐름과 호흡이 관악기로 가장 잘 표현되기 때문이다. 이 중에서 〈수룡음〉은 생황과 단소의 이중주로 가장 많이 연주된다. 단소는 편안하고 고운 음색을 지녔으며 연주법이 까다롭지 않아 비교적 쉽게 다가갈 수 있는 국악기다. 하지만 생황은 우리에게 단소만큼 익숙하지는 않다. 마치 서양악기 하모니카처럼 이국적인 느낌으로 다가온다. 게다가 여러 음을 동시에 내기도 하니 여타 우리 악기와 비교하면 여러모로 다르다.

〈수룡음〉은 듣는 이의 귀에 자극적으로 다가오는 음악은 아니다. 그저 물 흐르듯, 자연스럽게 지나간다. 하지만 단소 소리와 오묘한 조화를 이루는 생황 소리에서 선조들이 표현하고자 한, 용이 유영(遊泳)하는 듯한 신비로움이나 깊은 잠에 빠져든 아기의 숨소리를 듣는 듯한 편안함을 느끼며 감상에 젖을 수도 있을 것이다. 책 한 권을 곁에 두고 마음의 여유를 찾고 싶은 순간이 온다면, 생황과 단소가 연주하는 〈수룡음〉을 벗 삼아 들어보길 권한다.

대나무 소리와 금속성 울림이 어우러진 악기

"여러 죽관이 들쭉날쭉 가지런하지 않게 한 개의 박 속에 꽂혀 있는
데, 봄볕에 모든 생물이 생겨나는 형상을 취한 것이다. 만물을 낳는
다(生)는 뜻이 있기 때문에 이를 '생'(笙)이라 부르고, 바가지를 몸체
로 삼은 악기이기 때문에 이를 '포'(匏)라 부른다."[1]

- 『세종실록』 권12, 1430년(세종 12년) 2월 19일

겨우내 침묵하고 있던 산야(山野)가 연녹색 생명력을 틔워내는
봄을 마주하면 우리는 생명의 신비를 느낀다. 생황의 모습은 이
러한 봄과 닮았다. 옛사람은 박 위에 길이별로 가지런히 꽂힌 대
나무관의 모양을 두고 비죽비죽 솟아나는 새싹을 떠올렸으며, 그
관을 타고 흘러나오는 소리에서 봄의 생명력을 찾았다. 그래서
'생'(生)을 의미하는 '생'(笙)이라는 이름을 붙여 불렀다.

대나무 소리와 금속성 소리의 어울림 또한 신비롭다. 식물과
금속의 절묘한 만남이다. 박, 대나무 등 식물과 황엽(簧葉)[1]이라는
금속이 조화를 이루어 소리가 만들어지니 생황의 이채로운 매력
이 배가된다. 황엽은 생황의 대나무 관대 아래쪽에 얇게 붙어 있
는데, 연주자의 입김이 황엽을 통과하면서 미묘한 진동을 일으켜
소리를 만든다. 이는 대금(大笒)에서 '청'의 역할과도 흡사하다.
생황이 오랫동안 신비로운 악기로 인식된 것은 독특한 '소리' 덕
분이기도 하다. 관악기로는 드물게 '화음' 연주가 가능한데, 연주
자가 악기에 불어 넣은 입김이 박에 꽂힌 여러 관으로 동시에 전

1 생황의 울림판 역할을 하는
부분.

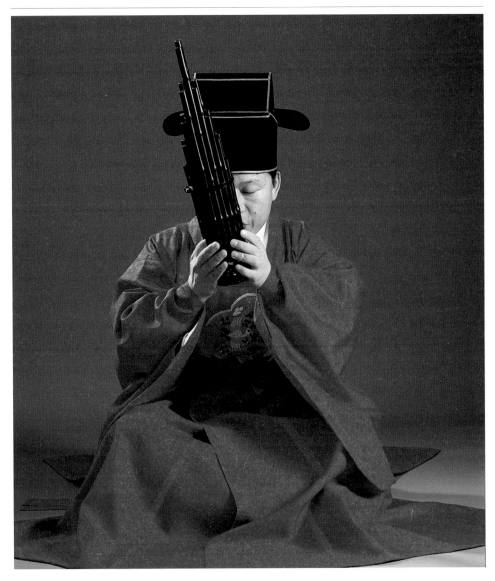

생황 연주, 연주자 손범주 생황은 취구에 입을 대고 들숨과 날숨으로 소리를 내며, 몸통을 두 손으로 감싸듯 쥔 후 손가락으로 대나무 관대에 있는 지공을 막아 원하는 음정을 만든다.

달되는 구조를 가졌기 때문이다. 화음이 가능한 관악기는 서양에서도 '하모니카'가 거의 유일하다.

서양은 음을 수직적으로 쌓아 음악미를 더하는 '화성법'이 17세기에 정립되어 음악의 발전을 이룬 반면, 우리나라는 수평적인 선율에서 한 음을 자유자재로 갖고 노는 농음, 흘림(退聲) 등 다양한 시김새로 음악적 완성도를 높였다. 이러한 음악적 환경 속에서 화음악기 생황은 사람들에게 이채로운 음악 소재였고 신비한 대상이었다.

한편 생황이 내는 여러 음은 부정적인 이미지로 인식되기도 했다. 『조선왕조실록』을 읽다 보면 "아무개가 생황처럼 다른 말을 한다"라는 표현이 나오는데, 이는 생황의 화음을 표리부동하거나 여러 말 하기를 좋아하는 사람의 언행에 비유한 것이다.

생황은 음악의 용도 면에서는 고려 예종 때 중국에서 소개되어 아악을 연주한다 하여 '아부'(雅部)로 분류되며, 악기의 재료 면에서는 울림통이 박이라서 '포부'(匏部)에 속한다.

생황의 주재료인 '박'은 깨지기 쉬운 성질을 지녀서, 생황 관리에는 각별한 신경을 써야만 했다. 그리하여 조선시대에는 생황의 울림통을 나무로 대체했는데, 세종 대의 음악학자 박연(朴堧, 1378~1458)은 악기 재료의 변질에 관해 깊이 우려했다.

생(笙)이라는 악기는 간방(艮方)에 속한 소리입니다. 그 제도는 길고 짧은 여러 죽관이 들쭉날쭉 가지런하지 않게 한 개의 박 속에 꽂혀 있는데, 봄볕에 모든 생물이 생겨나는 형상을 취한 것입니다. 그것이

만물을 낳는다(生)는 뜻이 있기 때문에 이를 생(笙)이라 부르고, 박을 몸체로 삼은 악기이기 때문에 이를 포(匏)라 부르게 되옵는데, 그것을 반드시 박(匏)으로 만드는 것은, 박(匏)은 덩굴로 자라는, 땅에 있는 물건으로서 간방에 속하기 때문입니다. 그런데 후세에 나무로 포(匏)를 대신하게 되니, 제작은 비록 정교하오나 완전히 본 제도에 어긋난 것입니다. 그리고 또 팔음 중에서 나무 소리는 손방(巽方)에 속하는 소리이니 입하(立夏)의 음(音)이고, 포(匏)의 소리는 간방에 속하니 입춘(立春)의 음인데, 나무로 박(匏)을 대신한다면 이것이 손방의 음이 되겠습니까, 간방의 음이 되겠습니까. 이것은 아주 옳지 못한 일이오니, 본 제도에 의거하여 만들게 하되 다만 생(笙)을 만드는 포(匏)는 쉽사리 구할 수 없사오니 작량(酌量)하여 형상을 그려서 서울과 지방에 널리 구하여 가을에 이르러 갖다가 바치게 하고, 이를 골라서 쓰게 하시기 바라옵니다. 이제 위의 말(說)들을 살펴보시고 꼭 따라주시되 반드시 박(匏)으로 만들어 시험하게 하소서.[2]

박연의 의견을 다시 정리하면, 『주역』의 괘(卦)로 볼 때 덩굴식물인 박은 간(艮)괘, 나무는 손(巽)괘에 속하며 각각 입춘과 입하를 의미한다. 따라서 생황의 몸통 소재인 박을 나무로 대체하면 봄을 상징하는 본래의 의미를 잃고 악제가 혼란스러워진다는 내용이다.

현재도 생황은 악기의 생명을 고려해서 박보다 견고한 나무나 금속을 재료로 울림통을 만들고 있다. 실용성 측면에서 이러한 변화는 악기의 개량과 발전으로 볼 수 있다. 그러나 이는 악기 재

료가 지닌 상징성을 역행하기에 후대에 여러 가지 생각할 거리를 안겨준다.

오늘날 한국음악학계에서 최고의 음악이론서로 꼽는 『악학궤범』에 기록되어 있는 생황은 어떤 모습일까. 『악학궤범』은 조선시대에 체계화한 음악 이론, 악기, 복식, 의물 등 음악과 의식에 관련된 내용을 포괄적으로 기록하고 있는데, 여기에는 44종의 아악기 도설이 상세히 담겨 있다. 아부 악기에 포함되는 생황은 『악학궤범』 권6에 다음과 같이 기록되었다.

『예서』에는 이렇게 되어 있다. 생(笙)은 관대를 박통 속에 둘러 꽂고 관대 끝에 황(簧)을 붙인 것이다. 큰 것은 19황이고, 작은 것은 13황이며, 우(竽)는 36황이다. 생은 길이가 4척이고 우는 길이가 4척 2촌이며 보금자리(巢)의 상 같은 까닭에 큰 생을 소(巢)라 한다. 큰 것이 선창하면 작은 것이 화답하여 작은 생을 화(和)라 한다.[3]

『악학궤범』은 생황을 13관의 화(和), 17관의 생(笙), 17관의 우(竽)라는 이름으로 분류하여 소개한다. 『예서』(禮書)[2]를 비롯해서 『문헌통고』(文獻通考)[3], 『대성악보』(大成樂譜)[4] 같은 문헌을 부분 인용하고 있는데, 특이한 점은 『예서』를 인용한 내용에서는 우를 36관 악기로 설명하고 있으나 225쪽 그림과 같이 『악학궤범』에서는 우를 17관으로 그렸다는 것이다. 또 지금의 생황은 생·화·우 구분을 두지 않고 17관 생황을 일반적으로 사용하고 있는데, 그 모습이 『악학궤범』 생황도(笙簧圖)와 다르다. 『악학궤범』에 보

2 송나라 진상도(陳祥道, 1053~1093)가 지은 150권의 책으로, 그의 동생인 진양이 『악서』를 집필하는 데 많은 영향을 주었다.

3 원나라 마단림(馬端臨, 1254?~1323)이 지은 송대(宋代) 제도에 관한 책이다.

4 원나라 임우(林宇, ?~?)가 지은 아악보이며, 『석전악보』(釋奠樂譜)라고도 불린다. 세종 초 아악 정비 때 박연이 참고한 악보다.

『악학궤범』의 생황도 생황의 모양과 박의 지름, 관대의 치수, 12음률에 대한 운지법 등을 산형(散形)으로 나타내고 있다. 왼쪽부터 13관 화, 17관 생, 17관 우.

이는 생황의 취구는 'C' 자 곡선 형태로 파이프 모양을 하고 있지만, 현재 연주하는 생황은 곧고 짧은 부리 형태의 모양을 하고 있다. 226쪽이 현재의 생황 모습이다. 지금의 생황은 조선 후기 풍속화의 소재로 사용한 생황 모습과 닮아 있는데, 이러한 변화는 시대를 거치면서 생황의 관이나 취구 모양이 달라졌다는 사실을 보여준다.

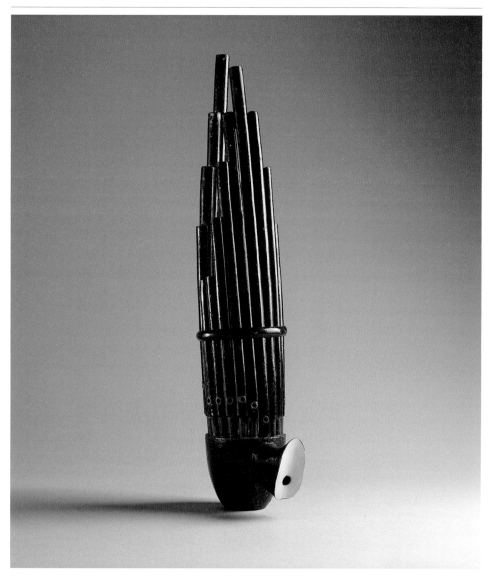

현재 연주되는 17관 생황, 취구 4.7·길이 42.8센티미터, 국립국악원 『악학궤범』에 있는 생황과 현재 생황의 모습을 비교하면 몸통
(匏)과 취구의 생김새가 다름을 알 수 있다.

생황 복원을 위한 끝없는 실험

생황의 기록 연대는 삼국시대로 거슬러 올라간다. 『삼국사기』에는 고구려와 백제 때 생황을 사용해 음악을 연주했다는 기록이 있고,[4] 통일신라에 만들어진 상원사(上院寺) 동종(銅鐘)[5]을 비롯한 불교 조각품에 생황을 연주하는 선인(仙人)이 새겨져 있어 적어도 고려시대 이전에 생황이 전파되었음을 알 수 있다.

고려시대 생황의 자취는 『고려사』[5]에서 찾을 수 있다. 고려 초인 1076년에는 음악기관에 생황 전공자가 소속된 기록이 있으며, 1114년(예종 9년)과 1116년(예종 11년)에 북송(北宋)으로부터 연향악에 쓸 생과 제례악에 사용할 소생·화생·우생이 유입된 기록이 있다.

조선시대에 이르러서는 생황을 직접 제작하기도 하고, 중국에서 수입하기도 하면서 궁중음악에 지속적으로 편성했다. 『조선왕조실록』을 보면 악기를 제조하는 '악기조성청'(樂器造成廳)이 있어 궁중음악에 사용되는 악기를 제작했다. 조선시대 생황은 양금 등과 함께 음악에 이채로운 색채를 더하는 필수악기로 인식되었는데, 그 제작 과정이 까다로워 중국으로 악사를 파견하여 기술을 전수받게 하는 등 자체적인 생산이 가능하도록 많은 노력을 기울였다. 『악학궤범』 권6을 보면 생황의 제작 방법에 대해서 설명한 부분이 있다.

상고하건대, 생·우·화는 박통 속에 따로 나무 기둥을 세우되 그 주

5 국보 제36호. 오대산 상원사에 있는 725년에 제작한 국보 제29호 경주 성덕대왕 신종과 함께 우리나라에 현존하는 온전한 형태의 범종이다.

위는 비게 하여 만든다. 박통 상단 둘레에 흑각(黑角)을 붙인다. 둘러진 흑각에 구멍을 뚫고 관대를 꽂는다. 두석(豆錫)을 써서 띠(帶)를 만들어 그것으로 관대를 묶는다. 박통은 나무로도 만든다. 부리는 구리로 만들어 박통에 꽂고 입에 물고 부는데, 숨을 내쉬고 들이쉴 때 다 소리가 난다. 관대는 오죽(烏竹)을 쓰는데, 율에 따라 길이가 다르다. 또 단단한 나무를 써서 그것을 뚫어 속을 비게 하는데, 그 둘레와 지름이 관대와 같게 하고, 길이는 1촌 6푼[6]으로 하여 관대 끝에 이어 붙인다. 관대 한 면에 구멍을 뚫고 거기에다 쇠청(簧葉)을 붙인다. 관대 내면(內面)에는 각각 길쭉한 구멍을 뚫어서 그리로 공기가 통하게 하고, 또 관대 외면(外面) 아래쪽에는 둥근 구멍을 뚫는다. 관대 아래쪽 구멍을 막으면 소리가 나고 열면 소리가 나지 않는다.[7][6]

이를 통해 성종 대까지만 해도 황엽장(簧葉匠)[8]이 있어 당시 생황을 자체 제작할 수 있었음을 알 수 있다. 하지만 어렵사리 터득한 악기 제조 기술은 연이어 겪은 임진왜란과 병자호란으로 말미암아 위기를 맞는다. 두 차례의 큰 외침으로 수많은 악사와 악기를 잃고 10년 동안 종묘(宗廟)·사직(社稷)·문묘(文廟) 등의 제사에서 음악을 쓰지 못하게 되었다. 이러한 와중에 생황 제조 기술도 전승의 맥이 끊겨버리고 말았다. 이후 광해군·효종·영조 대에 각각 『악학궤범』을 복간하며 양난(兩亂)[9] 이전의 음악을 복구하기 위해 노력을 기울였고, 숙종과 영조 대에 악기도감을 두어 아악기 복구에 힘을 썼다. 다음 기록에서 그 노력의 일면을 엿볼 수 있다.

6 약 4.8센티미터.
7 오늘날 국립국악원에서 복원한 생황 제작법에 따르면 관대는 대나무로 만들며, 음의 높낮이에 따라 길이를 다르게 제작한다. 관대 아래쪽에는 구멍을 뚫어 지공을 만든다. 쇠청[reed]은 청동 판으로 'ㄷ' 자 형태를 만들어 관대 끝에 이어 붙인다. 관대와 결합한 쇠청에는 청석을 동판에 갈아서 얇게 바른다. 이는 생황의 음색이 좋아지도록 하는 역할을 한다. 나무로 만든 박통 윗면에 관대를 둘러 꽂고, 옆면에 부리를 꽂아 생황을 만든다.
8 황엽을 제작하는 악기 장인을 뜻한다.
9 임진왜란과 병자호란.

상원사 동종 비천상, 통일신라 때인 725년 제작, 높이 167·입지름 91센티미터, 문화재청 공후 (왼쪽)와 생황(오른쪽)를 연주하는 두 명의 선인이 나란히 표현되어 있다.

영종 18년에 전교하기를 "신(神)을 감동하게 하는 법이 음악에 있는 것인데, 지금의 아악은 장단과 곡조가 능히 서로 조화되지 않아 듣는 사람으로 하여금 어지럽게만 하니, 이는 반드시 악률(樂律)이 잘못되었기 때문일 것이다." (…) 임금이 더욱 분발하여 아악을 갱신(更新)하려는 생각이 있어서 재자관(賣咨官)[10]을 명나라에 보내어 생황 제조법을 사들여서 장악원 제조에서 신칙하여 부지런한 자는 권장하여 상을 주고, 게을리하는 자는 징계하여 벌주어 그 실효를 거두도록 하였다.[7]

10 조선시대 중국 조정에 자문 (咨文)을 가지고 가던 사신.

아악기는 아악을 연주할 때 쓰는 악기를 말하며, 아악은 사직

제, 선농제와 같은 왕실의 제사에 쓰는 음악이다. 복구 흔적이 아악에 집중되어 있는 것은 전쟁으로 타격을 입은 왕실의 모습을 선조 왕대를 위한 제사 의식 복원을 통해 상징적으로 다잡으려 했기 때문이다. 아악기에 속하는 생황 역시 상징적인 중요성을 띠고 있었다. 따라서 영조 대에는 생황 제조법을 복구하고자 악공 황세대(黃世大), 장천주(張天周) 등을 연경(燕京)[11]으로 보내어 제조 기술을 전수받게도 했다. 하지만 이러한 노력에도 불구하고 생황 제조에 연이어 실패해 생황은 전적으로 수입에 의존하게 된다. 이는 생황 연주가 위축된 결정적 요인이었다.

조선 후기에 들어서며 급성장한 신지식인층은 '풍류방 문화'를 형성하면서 문화의 흐름을 선도한다. 중국의 신문물을 접하고 돌아온 북학파가 신지식인층 중심에 서는데, 여기에는 홍대용, 박지원, 박제가(朴齊家, 1750~1805), 이덕무 등이 속한다. 삼국시대부터 우리나라 음악 문화의 한 부분에 조용히 자리한 생황은 북학파가 새로운 기류를 형성하면서 선비의 풍류음악에 편성된다. 여기에는 유럽에서 유입되었다 하여 '구라철사금'으로 불린 '양금'도 함께였다. 김홍도, 신윤복 등 걸출한 화가들의 풍속화 속에서 조선 후기를 풍미한 풍류방 문화와 그 안에 자리한 생황의 모습을 확인할 수 있다. 이런 양상은 19세기까지 지속되었다.

일제강점기 이후 생황은 조선조 국립음악기관인 장악원에 전

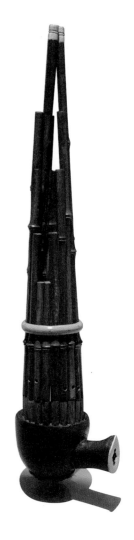

생황, 19세기 말, 높이 44·통 너비 11센티미터, 미국 피바디에섹스박물관
1893년 미국에서 거행된 시카고만국박람회에 출품된 생황으로, 2013년 국립국악원 국악박물관 특별전에 전시된 모습이다.

신을 둔 이왕직아악부의 악사들에 의해 겨우 연주의 명맥만을 이어간다. 생황은 제작이 까다로울 뿐만 아니라 악기 관리에도 각별히 신경을 써야 했으며 연주법을 아는 이도 많지 않았다. 일제강점기의 어려운 전승 여건 속에서, 생황은 가장 먼저 잊힐 악기가 될 위기에 놓였다. 다행히 이왕직아악부 악사들의 노력으로 생황 연주의 맥을 이어갔지만, 조선 중기부터 형성된 생황의 다양한 연주 레퍼토리는 점차 축소되었다.

이왕직아악부 악사들이 1932년부터 1945년까지 매월 개최한 정기음악회[이습회(肄習會)]의 기록을 통해 1930~1940년대 생황 연주자의 이름과 연주곡목을 확인할 수 있다. 이왕직아악부 시절 생황 연주자로는 단연 박창균(朴昌均)의 이름이 많이 거론

11 지금의 북경.
12 〈길타령〉의 다른 이름.
13 〈길타령〉의 다른 이름으로 〈일승월항지곡〉과 같다.

1930~1940년대 이왕직아악부 생황 연주곡목[8]

연주 형태	연주곡 명
독주곡	〈요천순일지곡〉, 〈삼현환입〉, 〈하현환입〉, 〈수연장지곡〉, 〈일승월항지곡〉[12] 등
이중주곡	〈중광지곡〉, 〈수룡음〉, 〈경풍년〉, 〈헌천수〉, 〈요천순일지곡〉, 〈염양춘〉, 〈우림령〉[13], 〈수연장지곡〉 등
기타 (삼·사중주곡)	〈중광지곡〉, 〈염양춘〉, 〈헌천수〉, 〈청명곡〉, 〈월명곡〉 등

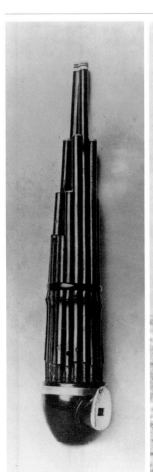

1930년대 생황(왼쪽)
이왕직에서 편찬한 『조선아악기사진첩 건』에 수록된 1930년대 이왕직아악부의 생황 모습이다. 실측 기록은 없어 모양으로만 음색을 가늠할 뿐이다. 19세기 말 생황과 그 모습이 거의 흡사하다.

1930년대 이왕직아악부원의 생황 연주 모습(오른쪽)
『조선아악기사진첩 건』에 수록된 이왕직아악부 악사의 생황 연주 모습이다. 공연을 위한 연주가 아니라, 사진을 찍기 위해 별도의 장소에서 연주하는 모습으로 추정된다.

된다. 박창균은 이왕직아악부 1기생인데, 생황 외에도 대금과 당적 등의 악기까지 연주했다. 그 밖에 이왕직아악부원 강하선, 김계선 등이 생황 악사로 기록되어 있다. 어려운 시절, 많은 노력을 기울였음에도 불구하고 생황 연주는 광복 이후 안타깝게도 그리 활성화되지 못했다. 다만 현재는 몇몇 연주자의 노력으로 간간이 독주음악회를 만날 수 있다. 그러나 독주악기보다는 중주악기로 연주하는 경우가 많다. 주로 단소와 함께하는 〈수룡음〉, 〈염양춘〉 등 소수의 곡이 연주되며 별도의 전공자가 있지 않고 대개 피리 전공 악사가 생황 연주를 겸하고 있다.

국립국악원은 역사 속으로 사라진 고악기를 복원하고 악기를 발전시키고자 2006년에 악기연구소를 설립했다. 악기연구소 복원 사업 대상이 된 첫 악기는 단연 생황이었다. 2개년에 걸친 과학적인 연구로 생황의 황엽을 분석하고 대나무 관대별 음고를 측정하는 등 여러 과정을 거쳐 제작 기술을 개발했다. 제작의 핵심은 황엽을 만들고 붙이는 과정인데, 많은 노력 끝에 생황 자체 제작에 성공하였다. 하지만 실제로 연주를 하면 소리가 매끄럽게 나지 않는 문제점 등이 발견되어 원활한 연주가 가능한 악기를 제작하기까지 또 다른 노력이 필요한 상황이다. 즉, 생황을 자체 제작하기 위한 기술 연구는 현재 진행형인 것이다.

조선 선비의 풍류 생활과 함께한 생황

조선 후기인 18세기에 접어들어 상공업 발달, 무역 활성화 등 사회 생산 기반의 변화를 겪으며 양반층과 더불어 부를 축적한 중인 계급의 부호층이 급성장한다. 이들 가운데 문화에 대한 열망이 강한 집단이 있었다. 자연스럽게 생긴 여가 시간에 그들만의 유흥 문화를 즐기고자 하는 욕구가 이들에게 형성되었고, 이것이 예술을 즐기는 향유 문화로 옮겨갔다. 부호 메디치가의 후원으로 미켈란젤로와 같은 예술가들이 성장하여 이탈리아에서 위대한 예술 작품이 쏟아져나왔듯, 조선의 중산 부호층은 당대 능력 있는 예술가들과 문화적인 교류를 나누며 조선 예술을 발전시켰다. 하지만 조선과 유럽의 예술 향유법은 조금 다른 양상을 띤다. 유럽 부호는 우수한 예술가들이 완성한 예술을 보고 들으며 즐긴 반면, 조선 부호는 스스로 예술가가 되어 예술을 음미하기도 했다. 조선 후기 사람들이 특히 그러했다.

일찍이 조선 사람들은 악제가 바르게 선 예술을 우수한 예술로 보고 이를 추구했으며, 스스로 인격 수양을 이루기 위해서도 이런 예술이 필요하다고 보았다. 따라서 예술을 즐기는 것은 스스로의 수양을 위한 고급스러운 수단이기도 했다. 이 같은 배경이 18세기 조선 부호층의 독특한 문화적 욕구를 형성했다. 특히 중국의 신문물을 접하고 온 북학파가 중심이 되어 이국적인 외국 문물을 자신들 향유 문화의 일부로 포용하였다. 악기로는 양금, 칠현금, 생황 등이 여기에 속했다. 생황은 삼국시대부터 우리

김홍도, 〈포의풍류도〉, 18세기, 종이에 채색, 27.9×37센티미터, 개인 소장　도자기, 장검 등 늘어놓은 물건들을 통해 그림 속 선비의 문화 향유 모습을 살펴볼 수 있다. 당비파를 연주하는 선비 앞에 생황이 놓여 있다.

나라에서 연주되었지만, 이때에 들어 궁중 밖 예술로도 한자리를 차지하는 전환기를 맞는다. 조선 후기 박지원, 홍대용 등을 필두로 한 북학파의 문화 흐름을 '풍류방 문화'라고 부른다. 이들이 이국적이면서도 고급스러운 예술을 향유하는 장면이 삼삼오오 모인 작은 방에서 생겨났으며, 이를 자연스럽게 '풍류방'이라 부르게 되었다. 풍류방 문화와 그 속에 담긴 생황의 모습을 당시 기록과 그림에서 엿볼 수 있다.

성대중의 시문집인 『청성집』에 문인들이 한데 모여 악기를 연주하는 장면이 보인다. 이는 북학파의 풍류 문화를 알 수 있는 대표적인 기록물이다. 이 중 유춘오에서의 악회를 기록한 「기유춘오악회」는 실학자 풍류객과 장악원 악사가 함께 풍류를 즐기는 장면을 잘 묘사(199쪽)하고 있다.

문인 홍대용의 가야금, 홍경성의 거문고 등과 장악원 악사 박보안의 생황, 김억의 양금. 언뜻 지금에 비추어 생각하면 프로 연주가와 아마추어의 어울림이 조화를 이룰까 의아할 수 있지만, 조선 사회의 유교적 배경을 생각하면 서로 다른 계층 사람 간의 어울림이 더욱 특이하다. 조선 후기 풍류 문화는 계층의 벽을 넘어 예술로써 공유할 수 있는 신선한 문화적 공간이었다. 이 문화 공간의 한가운데 생황이 자리하고 있었음을 확인할 수 있으며, 생황은 연주가 어려웠기에 전문 음악인이 그 자리를 담당했다.

그림으로 남긴 기록도 빼놓을 수 없다. 신윤복의 〈연못가의 여인〉이라는 작품에 생황이 등장한다. 고즈넉한 오후, 툇마루에 한 여인이 앉아 있다. 담뱃대를 쥔 왼손은 잠시 무릎 위에 내려놓고,

신윤복, 〈연못가의 여인〉, 18~19세기로 추정, 비단에 채색, 29.6×24.8센티미터, 국립중앙박물관

소리라도 내보려는 듯 오른손에 쥔 생황을 가슴 쪽으로 끌어당기고 있다. 하지만 시선은 악기가 아닌 그림 밖 어느 한곳을 바라보며 멈추어 있다. 여인의 앞쪽으로 핀 연꽃 향이 흘러가는 곳을 바라보는지, 생황 소리는 멈추었지만 유유자적한 모습이 음악의 아름다움을 대신하는 느낌이다.

생황은 조선 후기의 유행 수입품이기도 했다. 제조 기술이 까다로워서 국내 제작이 힘들었기에 수입에만 의존했는데, 이 당시 사람들에게 '쉽게 가질 수 없는 것'이 큰 매력으로 다가왔을지도 모르겠다. 풍류는 선비들의 여흥 문화였지만, 이들을 주요 고객으로 맞는 여기(女妓)들도 그들과의 공감대를 넓히기 위해 생황을 소유하고 연주했을 것이다.

생황은 우리나라에 유래된 역사는 오래되었지만, 까다로운 제작 과정과 어려운 연주법으로 전승에 난항을 겪어 익숙지 않게 된 우리 악기다. 그러한 굴곡을 겪은 만큼 생황은 여러 얼굴을 하고 있다. 통일신라 신종(神鐘)의 주악상에 보이는 신비로운 모습, 체계적인 악제(樂制) 속에 왕을 위한 엄숙한 음악에서 연주되던 모습, '고품격 향유품'으로 애용되던 풍류방 문화 속 연주 모습……. 움트는 봄의 새싹을 닮은 듯한 모양새에서 이채로운 소리를 뿜어내는 생황은 그 자태만 보고 있어도 오랜 이야기를 품어온 고고한 내력을 느낄 수 있다.

박지선

이화여자대학교 한국음악과 석사 학위를 수료했으며, 현재 국립국악원 학예연구사로 재직하고 있다. 『속악원보』 권5의 관보, 권7의 방향보 및 현행 본령 대금보의 변화유형 연구」 등의 논문을 썼다.

● 생황의 구조

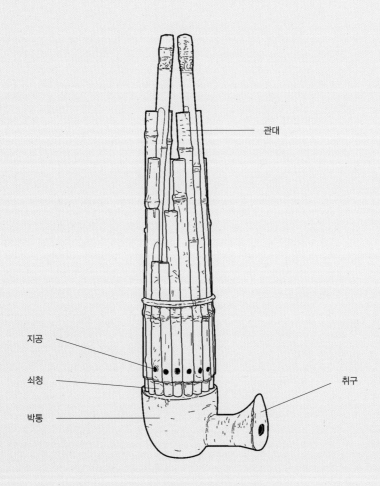

관대

지공

쇠청

박통

취구

생황은 크게 취구(부리), 박통(포), 관대로 구분한다. 취구에 입김을 불어 넣으면 관대를 통해 소리가 나므로 공명악기에 해당한다. 취구(吹口)는 나무나 쇠, 포(匏)는 박·나무·쇠 등으로 만들며 관대(管帶)는 대나무로 제작한다. 길이가 각기 다른 관대 위에 지공이 있어 연주자가 이를 막는 방법에 따라 여러 화음이 발생한다. 포 안에 들어간 관대의 밑부분에 쇠청(簧葉, 황엽)이라는 얇은 막이 있는데 이는 울림판 역할을 하며 생황의 음색을 결정짓는 중요한 요소다.

牙箏

아쟁

눕혀서 연주하는 저음역 찰현악기다. 거문고나 가야금보다 큰 울림통을 가지고 있어 소리가 크면서 묵직하다. 당악기로 전
승되어 주로 궁중음악에 편성되다가 민속음악과 창작음악 등으로 그 사용 범위가 확대되었다.

9장

마음을 적시는 깊은 울림, 아쟁

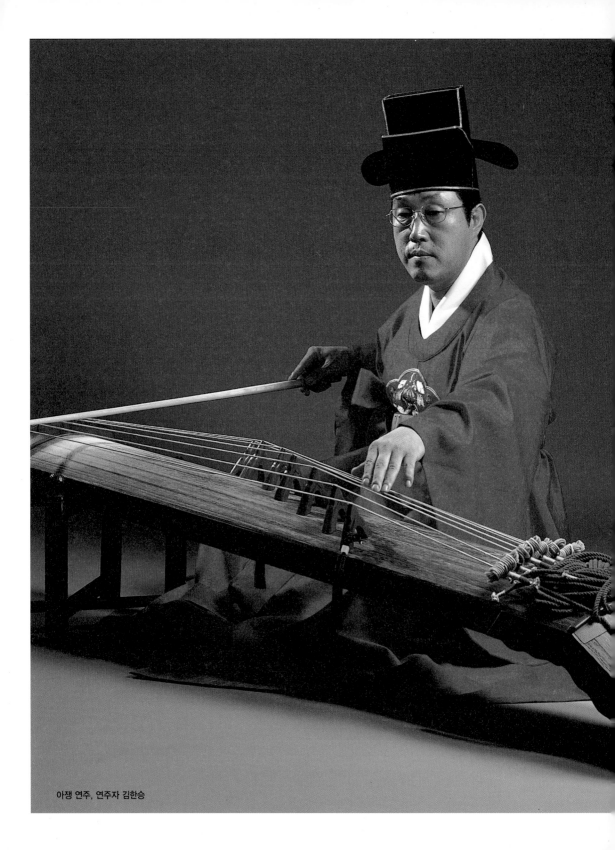

아쟁 연주, 연주자 김한승

쟁과 비파 오염된 귀 깨끗이 씻어내고
전원에 돌아오니 어쩌면 이렇게 흥겨운지
시원해라 한여름 한 줄기 맑은 바람 속에
푸른 들판 넘실대는 농부들의 노랫소리

一洗箏琶耳 歸田樂事多
淸風颯長夏 綠野有農歌

— 이식(李植, 1584~1647), 『택당집』(澤堂集) 속집(續集)
제1권 『망포정 팔경』(望浦亭 八景) 중 다섯 번째 시 「탈야농가」(稅野農歌)[1] 중

거친 듯 중후한 음색, 감춰진 듯 고스란히 묻어나는 기쁨과 슬픔의 발현이 마음속 현악기(心琴)를 공진(共振)시킨다. 바람 소리, 노랫소리와도 함께 울린다. 과연 온갖 감각기관이 청결하게 되는 것 같았으리라.

현을 문질러 소리 내는 유일한 쟁류 악기

활대로 현을 문질러 소리 내는 우리 악기로는 해금과 아쟁(牙箏)이 있다. 해금은 세워서 연주하는 고음역 악기이며, 아쟁은 거문고·가야금처럼 눕혀서 연주하는 쟁(箏)류 악기로 저음을 담당한다. 이러한 차이에도 불구하고 사람들이 종종 해금을 가리켜 아쟁이라고 혼동해 부르는 것은, 활을 사용한다는 두 악기의 공통점 때문일 것이다. 이제는 대중에게 널리 알려진 해금이 아직도 아쟁과 혼동되고 있으니, 해금으로서는 악기의 인기에 비해 이름이 가려진 셈이고 아쟁으로서는 실체보다 이름이 유명세를 탄 셈이다.

　어쨌거나 우리나라 여러 현악기 중 해금과 아쟁만이 찰현악기에 해당하고, 이 두 악기는 타현악기나 발현악기와 달리 지속음을 낼 수 있다는 특징을 지닌다. 그리고 바로 이 특징으로 인해 해금과 아쟁은 전통적으로 관악기 쪽에 분류되었다. 오늘날에도 여전히 해금과 아쟁은 경연대회에서 관악기 부문에 든다. 지속음을 내는 것은 현악기가 아닌 관악기의 기능으로 여겨졌기 때문이다. 정조 대의 해금 악사 유우춘(柳遇春, 1776~1800)이 해금을 일

컬어 타는 악기도 아니고 부는 악기도 아닌 '비사비죽'(非絲非竹)
이라고 한 것이나, 장유(張維)의 시문집인 『계곡집』(谿谷集)에서
아쟁 소리를 묘사하여 '관악기 같은 현악기 소리'(絃聲如竹聲)라고
표현한 것에서도 이러한 인식을 엿볼 수 있다. 서양에서 '현악기'
라고 하면 오케스트라 편성에서 가장 많은 수를 차지하는 바이
올린족(族) 악기, 즉 찰현악기를 떠올리는 것과 대조된다.

아쟁이 찰현악기이고 지속음을 낸다는 데 수반되는 또 한 가
지 중요한 특징은 다양한 표현의 가능성이다. 타현악기의 경우를
생각해보자. 양금을 채로 쳐서 한 번 소리 내고 나면, 연주자가
그 음의 성질을 바꾸기 위해 할 수 있는 일이 더는 없다. 발현악
기라면 농현(vibrato)과 같은 방식으로 추가적 개입이 어느 정도
가능하지만, 이 역시 소리가 지속되는 시간 동안에만 그렇다. 반
면 찰현악기는 음의 지속 시간 자체를 연주자가 임의로 조절하
면서 원하는 표현을 자유롭게 구사할 수 있으므로 다른 종류의
현악기와 확연히 구별되는 기능을 갖춘 것이다. 특히 아쟁은 동
양의 쟁류 악기 중 유일하게 이러한 특성을 지녔다는 점에서 더
욱 주목된다.

아쟁의 기원을 찾아서

그렇다면 활대를 사용하는 쟁류 악기의 전통은 언제부터 있었을
까? 우리나라에서 '아쟁'이라는 악기 이름이 처음 등장하는 문헌

은 『고려사』 「악지」이다. 물론 '쟁'이라는 이름을 가진 악기 전체로 범위를 넓히면 이전 시기의 기록도 있긴 하다. 『삼국사기』에 고구려의 악공과 악기에 대한 설명이 나오는데 이는 당나라 재상 두우(杜佑, 735~812)가 쓴 『통전』의 내용을 인용한 것이다. 이 중에 탄쟁과 국쟁[1][2]이라는 이름이 보인다.

『통전』에 "(…) 악기로는 탄쟁(彈箏) 하나, 국쟁(搊箏) 하나, 와공후(臥箜篌) 하나, 수공후(竪箜篌) 하나, 비파 하나, 5현(五絃) 하나, 의취적(義觜笛) 하나, 생(笙) 하나, 횡적(橫笛) 하나, 통소(簫) 하나, 소필률 하나, 대필률 하나, 도피필률 하나, 요고(腰鼓) 하나, 재고(齋鼓) 하나, 첨고(檐鼓) 하나, 패(唄) 하나를 사용하였다. 당 무태후(武太后) 때도 스물다섯 곡이 있었는데 지금은 한 곡만을 익힐 수 있고, 의복마저 점점 낡고 없어져서 그 원래 풍습을 상실하였다"라고 하였다.[3]

『삼국사기』에서 백제음악을 소개하면서는 당나라 이연수(李延壽, ?~?)가 편찬한 『북사』의 기록을 인용하였다. 『북사』에서 소개한 백제악기 이름 중에 다음과 같이 쟁이 등장한다.

『북사』에 "고(鼓), 각(角), 공후, 쟁, 우(竽), 지(箎), 적과 같은 악기가 있었다"라고 쓰여 있다.[4]

신라의 가야금이 중국의 쟁을 본떠서 만들었다는 소개를 하면서도 쟁과 관련된 이야기가 등장한다.

1 '국쟁'이라는 이름이 오직 『삼국사기』의 이 기록에서만 등장하는 한편, 이를 인용한 기존 저서들은(북한에서 출판된 문성렵의 『조선음악사』 포함) 이 악기를 모두 '추쟁'(搊箏)으로 언급하고 있는 것이 의아하여 『통전』을 확인해보았다. 그 결과, 『삼국사기』에서 국쟁으로 기록한 부분이 『통전』에는 '추쟁'으로 기록되어 있었다. 따라서 『삼국사기』가 『통전』을 인용하는 과정에서 발생한 오기로 보이며, 실제 악기 이름은 '추쟁'이 맞을 듯하다.

가야금도 중국 악부의 쟁을 모방하여 만들었다. 『풍속통』(風俗通)에서 "쟁은 진(秦)나라의 악기다"라고 하였고, 『석명』(釋名)에서는 "쟁은 줄을 높이 걸었기 때문에 소리가 쟁쟁하며 병(幷), 양(梁) 두 주(州)의 쟁은 모양이 비파와 같다"라고 하였다. 부현(傳玄)은 "위가 둥근 것은 하늘을 상징한 것이고, 아래가 평평한 것은 땅을 상징한 것이며, 가운데가 빈 것은 육합(六合)을 모방한 것이고, 줄과 괘는 열두 달을 모방한 것이니 이야말로 어질고 슬기로움을 상징하는 기구다"라고 하였다. 완우(阮瑀)는 "쟁의 길이는 여섯 자이니 이는 율의 수에 맞춘 것이고, 현은 열두 줄이니 이는 사계절을 상징한 것이며, 괘의 높이는 세 치이니 이는 삼재(三才, 천·지·인)를 상징한 것이다"라고 하였다. 가야금이 비록 쟁의 제도와 조금 다르기는 하나 거의 그것과 유사하다.[5]

그러니 이때까지는 아직 쟁류 악기 중에 찰현악기가 있었는지 확인되지 않는다. 한편 중국의 역사서를 살펴보아도 '아쟁'이라는 명칭은 등장하지 않는데, 그 대신 '쟁' 또는 탄쟁·추쟁·알쟁(軋箏) 등의 명칭을 발견할 수 있다.

송나라 진양이 쓴 『악서』에는 권129와 권146에 쟁류 악기들이 그림과 함께 소개되어 있다.[6] 권146에서 "쟁은 진나라의 소리"라고 소개하였는데, 이는 위에서 살펴본 『삼국사기』 신라 음악 항에서 언급된 내용과 같다.

『악서』 권146에서는 5현쟁·12현쟁·13현쟁·은장쟁(銀裝箏)·운화쟁(雲和箏)·녹조쟁(鹿爪箏)·알쟁의 7종 악기를 소개했고, 권

129에서는 호부(胡部)²로 분류된 와쟁(臥箏)·추쟁·탄쟁의 3종을 소개하였다. 탄쟁의 경우 그림이 함께 병기되지 않아 확인할 수 없으나 나머지 9종의 그림을 보면 악기의 끝부분이 아쟁처럼 모두 꺾여 있다. 또한 탄쟁·추쟁·와쟁 이 세 악기를 고려악기로 설명했는데⁷ 이 중 탄쟁과 추쟁은 앞서 살펴본『삼국사기』에서도 언급되었다.

와쟁·추쟁·탄쟁 중 그림이 실려 있는 악기는 와쟁과 추쟁인데(추쟁은 권146에 실린 악기들과 달리 안족(雁足)이 없다) 두 악기 모두 활대로 사용했으리라 짐작되는 별도의 도구가 보이지는 않는다. 오히려 탄쟁은 가조각(假爪角)으로, 추쟁은 손으로 뜯어 연주한다고 알려져 있으며 이 악기들의 이름에 붙은 '퉁길 탄'(彈), '탈 추'(搊) 등 글자 뜻을 생각해보아도, 이 악기들은 찰현악기였다기보다 발현악기였으리라 추측된다.

'아쟁'이라는 명칭은『고려사』「악지」⁸에서 비로소 등장한다. 이 기록에서는 아쟁이 일곱 줄이고 대쟁이 열다섯 줄이라는 것을 알 수 있다. 이후『악학궤범』⁹에서도 대쟁과 아쟁을 연이어 소개하는데, 대쟁은 오른손으로 줄을 퉁겨 연주한다고 했으므로 발현악기임을 알 수 있고 아쟁은 오른손으로 활대를 그어 연주한다고 했으므로 찰현악기임을 알 수 있다.

한편『악학궤범』에서는 아쟁을 설명하며『악서』에 소개된 당나라의 악기 알쟁을 언급하는데, 이 악기는 앞에서 확인한『악서』의 열 가지 쟁류 악기 가운데 유일하게 확실한 찰현악기였다. 아쟁과 같이 7현으로 되어 있으며, 그림에 활대가 보이는데 대나

2 외래에서 중국에 유입된 악기를 지칭한다.

『악서』 권129 추쟁(왼쪽)과 와쟁(오른쪽)

무로 만들었다고 한다.[10] 즉 『악서』에 소개된 악기 중 우리나라 아쟁과 가장 관련이 깊어 보인다. 『악학궤범』에서는 출단화목(黜壇花木)을 쓴다고 밝힌 아쟁의 활대를 고려시대에는 대나무로 만들어 썼다는 점에서도 그렇다.

　그러나 알쟁이 우리나라에 유입된 적이 있는지, 그리고 유입되었더라도 언제 유입되었는지는 명확히 알 수 없다. 그래서 어떤 학자는 알쟁이 당·송 이후 우리나라에 들어와 개량되었다고 설명하기도 하고, 다른 학자는 반대로 쟁류 찰현악기가 고려시대에 전해졌다고 보기에는 그 시기가 너무 늦다고 한다. 후자의 주장은, 중국에서 현을 마찰시켜 연주하는 쟁 종류 악기는 당나라

『악서』 권146 알쟁(왼쪽)과 『악학궤범』 권7 아쟁(오른쪽)

이후 단절되었다는 연구 성과에 의한 것이다.

또한 수나라 궁중에서 연주된 아홉 지역의 음악인 구부기(九部伎)와 당나라 때 십부기(十部伎)에 관한 기록에서도 알쟁은 찾아볼 수 없다고 하니, 이 악기가 당나라에서도 많이 연주된 악기는 아니었던 것 같다.

한편 북한은 삼국시대부터 있었던 발현악기인 탄쟁과 추쟁이 개량되어 아쟁과 대쟁이 되었다고 설명했으며, 손으로 튕겨서 소리를 내는 악기로부터 '발전'하여 찰현악기가 나온 것으로 보았다. 그리고 당나라 때 찰현악기인 알쟁이 있었다는 『악서』의 설명에 의거하여, 이러한 변화가 대체로 고구려 말이나 발해 시기

에 있었을 것이라 보았다.

아쟁, 대쟁은 삼국 시기부터 있었던 탄쟁과 추쟁 같은 지탄악기로부터 발전한 악기들이다. 다시 말해 열두 줄 또는 열세 줄로 된 고구려의 탄쟁과 추쟁이 점차 일곱 줄 또는 열다섯 줄로 개량되면서, 아쟁(7줄)과 대쟁(15줄)이 되었으며 그 연주법은 손으로 튕겨서 소리를 내는 지탄악기로부터 현을 그어서 소리를 내는 발현악기로 발전하였다. 그렇다면 고구려의 탄쟁, 추쟁이 어느 시기에 지탄악기로부터 알현악기로 발전하였는가. 이에 관하여 『악서』에 "당나라 때에 알쟁이 있었는데 대쪽 끝을 물에 적셔 그어 당긴다"라고 한 것으로 보아 대체로 고구려 말이나 발해 시기에는 이미 찰현악기로 발전되었다고 인정된다.[11]

따라서 중국으로부터 알쟁이 유입된 이후 우리나라에서 아쟁이라는 악기가 정착한 것이라 하더라도 그 유입 시기를 명확히는 알 수 없다. 또한 활을 사용하는 쟁류 악기가 외래에서 유입된 것이 아니라 삼국시대부터 있었던 발현악기들을 자체적으로 개량해 변모했을 가능성도 배제할 수 없지만, 이 역시 구체적으로 확인할 길은 없다.

어찌되었든, 중국에서는 손으로 뜯거나 튕겨 연주하는 악기들만 쟁류 악기의 맥을 잇고 있는 상황에서, 우리나라 아쟁이 활대로 현을 문질러 연주하는 유일한 쟁류 악기로 전승되었다는 사실은 매우 흥미롭다.

지속음에 의한 표현 영역의 확대

앞에서 살펴본 대로 찰현악기의 특징은 지속음을 내는 데에 있다. 특히 저음부에서 이러한 역할을 할 수 있다는 점 때문에 아쟁은 현대에 들어와 사용 범위가 크게 확대되었다. 오늘날 '대아쟁'이라 불리는 아쟁 외에 '산조아쟁'이 탄생하게 된 것도 어찌 보면 이와 같은 특징 때문이었다.

　1930년대에 들어와 이왕직아악부에서는 공개연주회를 시작했다. 관현악 편성의 앞자리에 위치해 연주된 아쟁은 그 위용만으로도 매우 눈길을 끌었을 것이다. 아악부의 연주를 들으며 특히 이 악기를 눈여겨본 사람이 있었으니, 무용가 최승희(崔承喜, 1911~1967?)의 작품에서 음악을 담당한 박성옥(朴成玉, 1908~1983)[12]이었다. 그는 이 악기를 개조해 무용 반주에 사용할 것을 생각했다. 저음부를 담당하며 지속음을 낼 수 있는, 그리고 그 음의 지속 시간 동안 연주자가 자신의 감정을 얼마든지 극대화하여 표현할 수 있는 매력적인 이 악기는 실제로 당시의 변모한 무대 상황에 아주 적합했다. 이후 아쟁은 무용과 창극 반주에서 빠질 수 없는 악기가 되었고, 여러 사람이 산조 연주용으로 기존의 아쟁을 개조하여 사용했다. 주로 궁중음악에만 편성되었던 아쟁이, 산조 연주를 위한 별도의 아쟁이 등장한 이후로는 시나위와 산조 등 한강 이남 지역의 음악에서도 중요한 역할을 담당하는 악기가 된 것이다. 산조아쟁은 현재 남도음악은 물론이거니와 경기민요와 서도민요의 반주에도 쓰이는 등 민속악 전반에

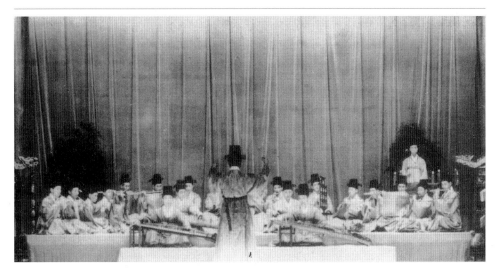

이왕직아악부 최초 공개연주회[13]

두루 사용되고 있다. 피리 둘에 대금·해금·북·장구 각각 한 대씩 편성한 합주를 삼현육각이라고 하는데, 이를 단잡이 편성으로 하지 않고 복수로 편성할 때에는 아쟁이 함께 사용된다.

현재 산조아쟁은 서양의 찰현악기처럼 말총으로 현을 문질러 소리 내는데, 폭넓은 요성과 꺾는음의 표현은 산조아쟁의 음색과 가장 큰 일체감을 이루는 듯하다. 산조아쟁의 개발로 민속악이 그 표현의 심도(深度)에 있어서도 새로운 국면을 맞은 것이다.

이외에도 원래의 궁중음악용 아쟁 음역을 확대시킨 개량 아쟁이 여럿 등장했는데, 이들은 모두 새로이 창작된 관현악곡 연주를 위해 만들어졌다. 이 가운데 가장 앞선 것은, 1964년 서울시

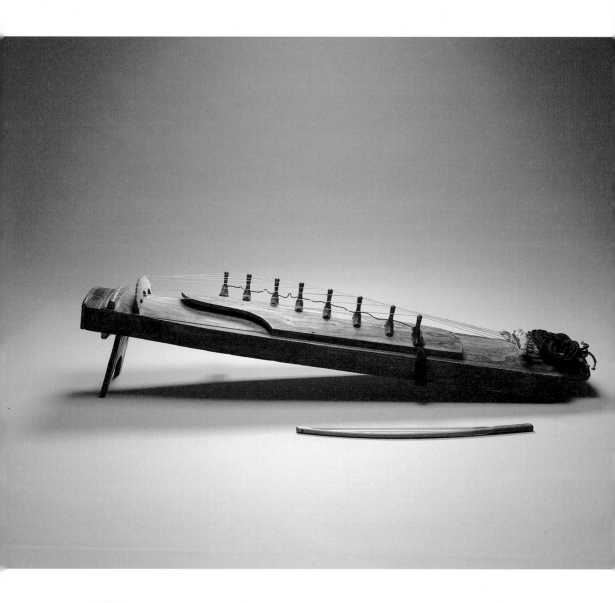

산조아쟁

『악학궤범』의 아쟁 조현법

립국악관현악단 창단 시절 만들어졌다고 알려진 9현 대아쟁이
다. 9현아쟁이 출현한 후 기존의 7현아쟁보다 더 낮은 음을 연주
하는 작품들이 작곡되었다.

한편 일부 전통 악곡 연주에도 9현아쟁을 사용하게 되었는데,
『악학궤범』 시절 아직 존재하지 않았던 〈평조회상〉, 〈관악영산회
상〉, 〈자진한잎〉 등의 곡은 현재 국립국악원에서 9현아쟁으로 연
주하고 있다.[14] 오히려 창작음악에서는 10현아쟁과 12현아쟁이
등장한 이후로 9현아쟁을 거의 사용하지 않고 있다.

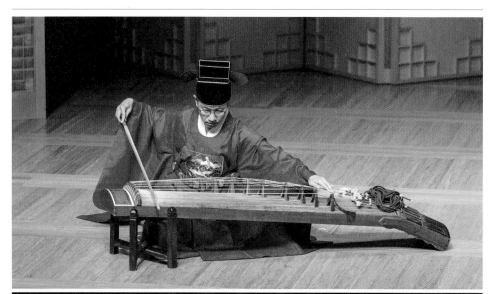

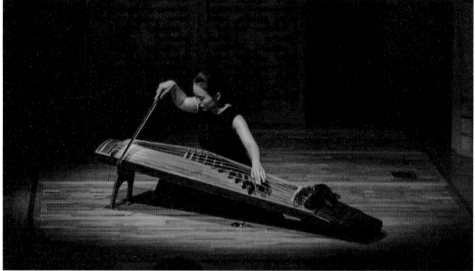

9현아쟁(위)**과 10현아쟁**(아래)

당악조(唐樂調) 산형(散形)(왼쪽), 평조(平調) 향악(鄕樂)(가운데), 계면조(界面調)(오른쪽)

10현아쟁은 1995년 국립국악관현악단이 창단되면서 사용하기 시작했는데, 같은 10현아쟁이라도 대아쟁이 있고 소아쟁이 있다. 대아쟁은 9현아쟁의 음역을 늘린 것이며 소아쟁은 해금과 대아쟁의 중간 음역을 연주한다. 12현아쟁은 2001년 전주시립국악단에서 처음 사용되었고 10현아쟁처럼 대아쟁과 소아쟁이 있다. 그런데 10현 대아쟁과 12현 대아쟁의 제일 낮은 개방현 음과 제일 높은 개방현 음이 같고, 소아쟁의 경우도 10현과 12현의 최저·최고 개방현 음이 같다. 즉, 12현아쟁은 음역을 확대시키기 위해 만들었다기보다, 줄을 눌러 연주할 때 발생하는 음의 부정확성을 극복하고 빠른 속도로 연주를 할 수 있도록 만든 것(물론 악곡에 따라 최저음이나 최고음고를 조정할 수 있다)이다. 그러므로 조현(調絃)하는 방법에 따라 전통적인 조현법에 포함되지 않던 고선(故)·응종(應)음이 개방현 음에 포함되기도 한다.[15] 전통적인 7현의 궁중음악용 아쟁도 연주하는 음악에 따라 다른 조율법을 사용했는데,『악학궤범』에 '당악조', '평조', '계면조'의 세 가지의 조현법이 그림으로 설명되어 있다.

현재 연주되는 아쟁 음악

이 중 『악학궤범』 당악조에 해당하는 방식으로 조율하여 연주하는 음악에는 〈보허자〉, 〈낙양춘〉, 〈여민락 만〉, 〈여민락 령〉, 〈해령〉, 종묘제례악 중 〈보태평〉, 〈정동방곡〉, 〈유황곡〉 등이 있다. 이들 곡은 모두 황종(黃鍾) 음을 'c' 음에 가깝게 연주하는 악곡인데, 당악조라고 해서 이 곡들이 모두 '당악'곡인 것은 아니다. 〈보허자〉와 〈낙양춘〉만 당악곡에 해당한다. 참고로 종묘제례악 중 〈정대업〉처럼 황종 음이 'c'이면서 계면조 구성음으로 된 음악은 아쟁이 연주하지 않는다.

황종 음이 'e♭'에 가까운 악곡 중 아쟁이 편성되는 음악으로는 〈수제천〉, 〈동동〉, 〈취타〉, 〈길군악〉, 〈길타령〉, 〈별우조타령〉, 〈밑도드리〉, 〈자진한잎〉, 〈여민락〉, 〈평조회상〉, 〈관악영산회상〉 등이 있다.[16]

이처럼 아쟁은 '당악기'로 전래되었지만, 늦어도 『악학궤범』 시기에는 당악과 향악에 겸용하였다. 『세종실록』 「오례」의 악기편성 중 유일하게 향·당악기가 함께 편성된 조례 고취 편성에도 이미 아쟁이 들어 있고 〈보태평〉과 〈정대업〉을 종묘제례악으로 사용하기 시작한 세조 대의 종묘 영녕전 등가 악대, 『국조오례의』 종묘 영녕전 등가 악대에도 아쟁이 편성되어

『세종실록』 가례 · 서례 · 조례 고취악기 편성

『악학궤범』 시용 전정헌가　　　　　『악학궤범』 시용 전정고취　　　　　『악학궤범』 정전예연여기악공배립 등가

있는 것을 보면, 이미 조선시대에 들어와서는 아쟁의 사용 범위가 확대된 것으로 보인다.

『악학궤범』 시기에는 고취 및 종묘 등가 악대뿐 아니라 전정헌가(殿庭軒架) 및 가례에 사용되는 등가 악대에도 아쟁이 편성되었다.

관현악 편성이던 전정헌가가 조선 후기에 관악 편성으로 바뀌면서는 아쟁이 제외되었으나 연향에서 정재 반주를 맡았던 등가 악대에서는 꾸준히 아쟁이 편성되어 있었다. 특히 의궤 기록에서 각 연향에 편성된 아쟁의 수와 연주자 이름도 확인할 수 있다.

이렇게 조선시대 전반에 걸쳐 연주된 아쟁은, 갑오개혁 이후 궁중음악을 담당하던 장악원의 악공 수가 대폭 축소되고 이왕직

아악부로 개편되는 과정에서도 명맥을 유지하여 현재까지 전했으며, 새로운 형태의 아쟁까지 파생되었다.

아쟁 만들기

동양의 롱 치터(Long-zither)류 악기는 대체로 앞판, 뒤판, 옆판을 붙여서 만든다. 아쟁도 마찬가지여서 오동나무로 앞판을 만들고 밤나무로 뒤판을 만들어 옆판으로 연결시킨다. 오동나무에서 울림통을 파내어 만드는 정악가야금과는 다른 방식이다.

 악기 제작 재료로 오동나무를 많이 쓰는 이유는 울림이 좋기 때문이다. 특히 지름이 30센티미터 이상이면서 나이테가 촘촘한 나무를 골라야 좋은 소리를 얻을 수 있는데, 북쪽 방향의 나이테가 더욱 촘촘한 편이어서 이쪽을 재단해 사용하는 것이 좋다고[17] 한다. 최근에는 악기 울림을 더 크게 하려고 앞판과 뒤판 모두를 오동나무로 제작하기도 한다. 뒤판에는 울림구멍을 내는데, 각각의 판을 붙인 후 구멍을 내는 것이 아니고 뒤판에 구멍을 뚫은 상태로 앞·뒤·옆판을 붙인다.

 연주자가 악기를 앞에 두고 앉았을 때 오른쪽에 해당하는 부분이 악기의 윗부분인데 위쪽에서 공명통을 지지하는 것을 좌단이라 하며, 아래쪽 꺾어진 부분을 미단(尾段)이라고 한다. 거문고나 가야금과 다르게 미단 부분이 꺾여 있는 것이 아쟁의 특징이다. 대쟁 역시 이러한 모양으로 되어 있고, 앞서 살펴본 『악서』 소

재 쟁류 악기들도 이런 형태로 되어 있다. 꺾인 부분은 앞에서 만든 울림통에 추가로 만들어 붙인다. 그리고 이 꺾인 부분을 포함한 악기 아래쪽 가장자리에는 받침대 역할을 하는 운족(雲足)을 추가적으로 붙인다. 운족은 악기를 움직일 때 울림통이 상하지 않도록 하려고 붙이는 것이므로 강한 재질의 나무를 사용한다.

아쟁 줄도 다른 현악기와 마찬가지로 가장 낮은음을 내는 줄이 제일 굵고 높은음 쪽으로 올수록 얇아지며 기본적으로는 명주실을 사용한다. 요즘에는 나일론에 명주실을 감은 줄이나 폴리에스터에 명주실을 감은 줄도 사용한다. 이 경우, 연주 중에 음고가 떨어지는 문제가 다소 극복되기도 하며 대체적으로 조금 더 부드러운 음색을 내게 된다. 명주실로 만든 줄보다 싸다는 점도 대체 재료를 선택하는 이유다. 줄은 좌단(坐團)과 미단 쪽에 있는 현침(絃枕) 옆 구멍에 끼워 연결한다. 현침에는 줄이 지나는 자리마다 줄 굵기의 홈을 파서, 각각의 줄이 제 위치를 벗어나지 않게 한다. 좌단 쪽 뒤판에는 줄을 감아 고정하는 돌괘가 있는데, 돌괘의 역할은 바이올린족(族) 악기에서의 줄감개(peg)와 같다고 할 수 있다. 한편 미단 쪽에 있는 구멍을 통과하여 매듭지어진 두꺼운 무명 끈을 부들이라고 하며, 이 부들 끝에 있는 학슬(鶴膝)의 고리에 각각의 줄을 연결한다. 이렇게 하면 가야금, 거문고와 마찬가지로 부들을 당기고 돌괘를 돌려 현의 장력과 음높이를 조절할 수 있다. 줄을 걸고 난 후에는 안족(雁足)을 올리는데, 아쟁의 안족은 사진으로만 비교해도 가야금이나 거문고의 안족보다 높이가 더 높다는 것을 알 수 있다.

산조아쟁은 미단을 꺾어진 형태로 만들지 않고, 울림을 확장하기 위해 앞판 위에 추가로 오동나무판을 더 붙이기 때문에 크기뿐 아니라 모양도 꽤 다르다. 정악아쟁이 초상(草床)이라는 받침대 위에 놓고 연주되는 반면, 산조아쟁은 악기 자체에 붙어 있는 받침대로 악기를 세우는 것도 다른 점이다. 그러나 『악학궤범』에는 받침대가 따로 보이지 않는다.

활대는 정악아쟁과 산조아쟁의 경우가 달라서 산조아쟁은 말총으로 만든 활을 사용하고, 정악아쟁은 속이 빈 개나리나무의 겉껍질을 벗겨내어 만든 활대를 사용한다. 『악학궤범』에는 '출단화목'을 사용한다고 되어 있는데 이 나무가 어떤 나무인지는 정확히 알 수 없어서, 오늘날과 같은 개나리나무 활대일 수도 있고 아닐 수도 있다.

권주렴

국립국악원 학예연구사로 재직하고 있다. 한국학중앙연구원 한국학대학원 박사과정에서 수학 중이다. 우리 전통 음악의 선율 특징, 음정 간격, 구성음과 종지음의 관계 같은 음조직 문제에 관심이 있다.

● 아쟁의 구조

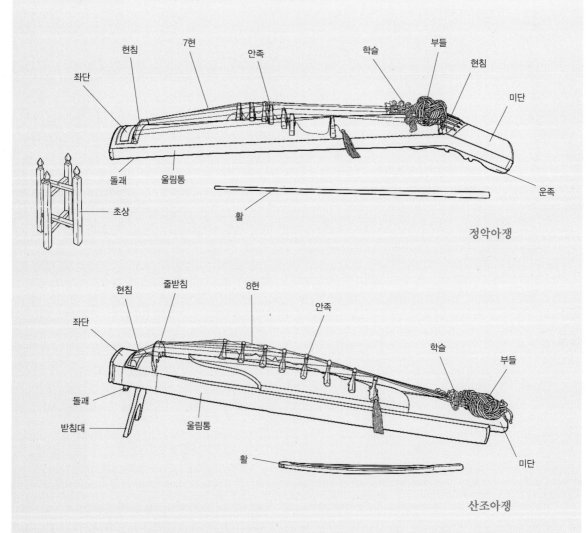

정악아쟁 부분 명칭: 좌단, 현침, 7현, 안족, 학슬, 부들, 현침, 미단, 돌괘, 울림통, 초상, 활, 운족

산조아쟁 부분 명칭: 좌단, 현침, 줄받침, 8현, 안족, 학슬, 부들, 돌괘, 받침대, 울림통, 활, 미단

연주자의 오른손이 놓이는 평평한 부분을 좌단(坐團)이라고 한다. 좌단 옆으로 줄을 걸쳐놓는 현침(絃枕)이 있으며, 산조아쟁에는 별도의 줄받침(bridge)이 또 있다. 돌괘에 매듭 진 줄이 좌단 쪽 구멍을 통과하여 현침에 걸쳐지고 안족(雁足)에 얹힌다. 활을 그어 소리 내는 부분은 안족을 기준으로 오른쪽(그림에서는 왼쪽), 즉 좌단 쪽이다. 줄의 하단부는 부들(染尾)로 연결되는데 이 부들을 모두 모아 매듭지어 미단(尾段) 쪽 현침 근처에 올려놓는다. 산조아쟁의 경우에는 미단이 몸통에서 꺾이지 않고 곧장 뻗으므로 부들이 미단 위에 올라간다. 정악아쟁은 나무 활대를 쓰고, 산조아쟁은 말총으로 민든 활로 줄을 켠다.

杖鼓

장구

한국 전통음악에 사용되는 대표적인 타악기다. 궁중음악과 민간음악에 이르기까지 여러 계층의 음악에서 두루 사용된다. 주로 전통 기악곡에서 반주를 담당하지만, 사물놀이와 농악 등에서는 화려한 기교와 함께 연주용 악기로, 장구춤과 같은 전통 창작 무용에서는 무구로 사용되기도 한다. 장구는 고려시대에 송나라로부터 들여온 이래로, 여러 전통예술 장르에 사용되면서 오늘날 한국의 대표적인 전통악기로 인식되고 있다.

10장

우리의 신명을 담은 가락, 장구

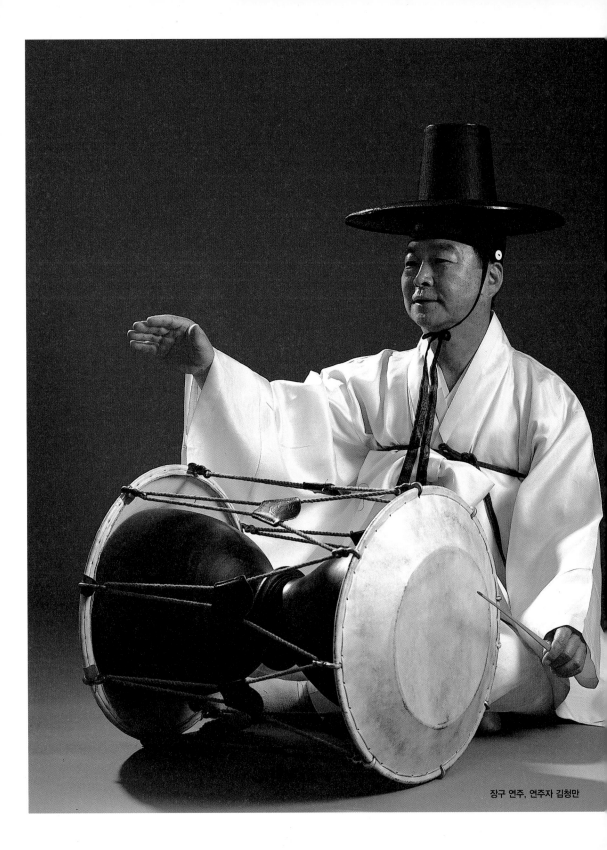

장구 연주, 연주자 김청만

화려한 거문고는 안족(雁足)을 옮겨 놓고

문무현(文武絃) 다스리니

농현(弄絃) 소리 더욱 좋다

한만(閑慢)한 저 다스림

길고 길고 구슬프다

피리는 춤을 받고

해금은 송진 긁고

장고는 굴레 죄어

더덕을 크게 치니

관현(管絃)의 좋은 소리

심신(心身)이 황홀(恍惚)하다.

— 한산거사, 〈한양가〉 중

『고려사』「악지」에는 통일신라의 대표적인 향악기로 삼현(가야금, 거문고, 비파)과 삼죽(대금, 중금, 소금)이 소개되었다. 오늘날 대표적인 국악기인 장구가 여기에 포함되지 않은 것은, 그것이 통일신라 이후인 고려시대에 국내에 처음 소개되었기 때문이다. 중국 송나라로부터 건너온 장구는 점차 그 역할이 확대되어, 조선시대에 이르러서 우리 전통음악 연주에 없어서는 안 될 중요한 악기로 자리매김하였다.

고려부터 지금까지, 장구의 역사

장구 혹은 장고[1]라는 명칭이 처음으로 등장하는 문헌은 고려시대 역사를 기록한 『고려사』이다. 『고려사』에는 장구라는 명칭 대신 장고(杖鼓)로 기록되어 있는데, 이는 글자 그대로 채(杖)를 사용해 연주하는 북(鼓)이라는 뜻에서 붙인 이름이다. 그렇다면 장구는 처음부터 채를 사용한 악기였을까, 아니면 시간이 지나면서 필요에 의해 자연스럽게 채를 사용하게 된 것일까.

장구의 기원은 조선시대 악서인 『악학궤범』에 자세히 기록되어 있다. 이에 따르면 장구는 '요고'(腰鼓) 또는 '세요고'(細腰鼓)라고 불리던 고대 타악기에서 변형된 것이라고 한다.[1] 고구려시대의 벽화에 그려진 요고와 세요고(이하 요고형 악기)는 글자 그대로 허리가 잘록한 형태이고, 오늘날의 장구보다 작아 어깨 넓이 정도의 크기이며, 주로 앉은 자세에서 양손으로 북면을 두드려 연

1 본 글에서는 장구라는 명칭으로 통일한다.
2 『수서』, 『북사』에는 고구려에서 파견한 악대가 사용한 악기 목록이 기록되었는데, 여기에 '요고'가 포함되었다.
3 1114년(고려 예종 9년)에 송나라에서 당시에 새롭게 제작한 악기들을 보내주었는데, 여기에 장구가 포함되었다.

집안현 오회분 4호묘에 묘사된 요고, 6세기경

주하는 것으로 보인다.

세요고는 중국 사람인 진양이 지은 『악서』에 따르면 지금의 중국 신장성 쿠처(庫車) 지방인 고대 구자국(龜玆國)에서 사용된 이래 한나라와 위나라에 수용되었다고 한다.[2] 그리고 근래 중국과 일본 학계의 연구에 의하면 요고형 악기의 기원은 인도나 중국의 서장(西藏, 티베트) 지역이라고 한다. 고대 구자국이나 인도 및 중국의 서장 지역은 과거에 모두 서역이라 불렸기 때문에, 결국 요고형 악기는 서역에서 기원한 것이라고 할 수 있다.

요고형 악기는 서역에서 중국을 거쳐 6세기경 고구려로 처음 수용되었다. 그리고 600여 년 동안 사용되다 고려시대에 이르러 오늘날과 같이 채를 사용해 연주하는 장구가 중국 송나라로부터 새롭게 유입되었다.[3][2] 당시 고려에서는 궁중음악을 당악과 속악으로 구분했는

도자기 장구, 12세기로 추정

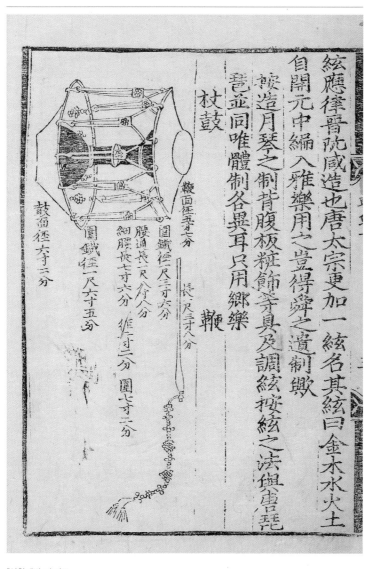

縀應律晉阮咸造也唐太宗更加一絃名其絃曰金木水火土

自開元中編入雅樂用之豈得舜之遺制歟

鞍造月琴之制背腹板糚飾等具及調絃按絃之法與唐琵

琶並同唯體制名異耳只用鄉樂

杖鼓

鞭面徑五寸七分

長一尺三寸八分

鞭

圓鐵徑一尺三寸六分

腰通長二尺六分

細腰長七寸六分　徑二分　圓七寸二分

圓鐵徑一尺六寸五分

鼓面徑六寸二分

『악학궤범』의 장구

데, 장구는 당악과 속악 모두에 사용되었다고 기록되어 있어,[3] 고려시대에 이르러 장구가 널리 사용되면서 완전히 요고를 대체한 것으로 보인다.

고려시대에 처음 소개된 이후로 장구는 계속해서 그 형태가 변화되면서 오늘날에 이르고 있다. 즉, 시대별로 장구의 형태가 각각 다르다. 먼저 고려시대의 장구는 당시에 사용된 것으로 보이는 청자장구를 통해 그 형태를 살펴볼 수 있다. 오른쪽 채편의 울림통은 볼록하게 배가 형성되어 있고, 지름 또한 왼쪽 북편에 비해 작다.

조선시대 장구는 『악학궤범』에 상세히 묘사되었다. 형태적인 특징은 대체로 고려시대 청자장구와 유사하다. 즉 채편 울림통은 배가 있고, 채편의 북면 지름이 북편에 비해 작다. 그러나 고려시대의 것에 비해 양쪽 북면의 지름이 더욱 크게 변화하였다.

오늘날의 장구는 고려시대 및 조선시대와 다른 점이 있다. 채편 울림통에 배면이 없고, 북편과 채편의 북면 지름이 동일하

시대별 장구의 북면 지름[4]

시대	지름(북편/채편)
통일신라	42/17cm
고려	45~51/17~21cm
조선	56/28cm

다. 그리고 양쪽 북면이 지금은 이전 시기에 비해 더욱 커져서
57/43(북편/채편)센티미터에 이른다.

깊고 힘찬 울림을 만드는 장구의 요소

장구는 허리가 잘록하여 모래시계를 연상케 하는데, 크게 보면
채편과 북편의 두 북면, 공명통, 양쪽의 북면을 연결해주는 조임
줄의 세 부분으로 구분된다. 북면은 다시 복판과 변죽으로 세분
된다. 복판은 둥근 가죽에서 울림통과 맞닿는 부분을 말하며, 변
죽은 울림통의 테두리로부터 벗어난 바깥쪽 가죽면을 말한다. 복
판은 울림통을 통해 직접 소리를 전달하므로 음량이 큰 반면, 변
죽은 작고 높은 소리가 난다.

울림통은 가운데가 잘록한데, 이
부분을 별도로 조롱목이라고 한다.
지역에 따라서는 울음통 혹은 상사
목이라고도 한다. 울림통은 전체가
빈 공간으로 되어 있는데, 특히 조
롱목이 일시적으로 소리를 잡아주
는 기능을 하여 북과 달리 소리가
바로 나가지 않는다. 이로 인해 장
구는 더욱 깊은 소리를 내며 그 소
리를 멀리 전달할 수 있다.

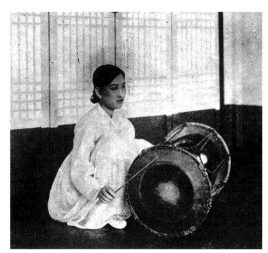

일제강점기에 기녀가 장구를 연주하는 모습

조임줄은 실을 꼬아서 만든 끈으로, 북편과 채편의 양쪽 북면을 울림통에 고정되도록 잡아주는 역할을 한다. 따라서 조임줄에는 북면의 테두리에 걸 수 있도록 쇠고리(가막쇠)가 부착된다. 조임줄에는 북면과 채편의 음고 및 음색을 조절할 수 있는 장치가 있는데, 이를 조이개라고 한다. 조이개를 오른쪽으로 밀어놓으면 채편에서는 좀 더 높은 음고와 팽팽한 음색을 낼 수 있다.

장구의 채편을 칠 때 사용되는 채는 '열채'라고 하며 보통 대나무를 평평하게 깎아 손잡이 부분은 넓게, 윗부분은 좁고 얇게 만든다. 대부분의 음악에서는 채 하나만을 오른손에 쥐고 연주하지만, 농악이나 사물놀이 연주 때에는 둥그렇게 가공한 나무에 얇은 대나무를 꽂아 만든 '궁굴채'를 왼손에 쥐고 연주한다. 궁굴채는 큰 음량의 음악을 연주하고자 할 때 더욱 세고 힘찬 소리를 표현할 수 있다.

더 좋은 소리를 위하여

허리가 잘록한 장구의 공명통 부분은 홍송(紅松)이나 오동나무로 만든다. 소나무 공명통은 소리가 좋은 반면 상당히 무겁기 때문에 오동나무가 선호된다. 오동나무는 가벼우면서도 습기에 강한 특성을 지녀 좋은 소리를 내고, 특히 연장으로 제작하기에 용이한 편이라 오늘날 악기 제작자들이 가장 선호하는 재료다.

장구의 공명통은 주로 나무로 만들지만 흙이 사용되기도 한

다. 이는 고려시대의 도자기 장구 유물과 조선시대의 『악학궤범』의 기록을 통해 알 수 있다. 특히 『악학궤범』에는 "나무에다 칠포를 붙인 것이 제일 좋고, 사기(磁)가 그다음이며, 기와(瓦)는 좋지 않다"라고 기록[5]되어 당시 울림통의 재료로 흙이 사용하기는 했으나, 나무보다 그 울림이 좋지 못하여 일반적으로 사용하지는 않았던 것을 알 수 있다.

울림통에 나무 대신 흙을 사용한 것은 어쩌면 당시의 제작 여건 때문일지도 모른다. 나무를 깎아 장구의 울림통을 제작하기 위해서는 상당한 기술력과 노동력이 필요하다. 따라서 나무 울림통은 주로 궁중에서 제작(혹은 주문 제작)되었고, 민간에서는 나무를 가공하기보다는 오히려 흙을 구워 울림통을 만들어 사용하는 게 일반적이었을 것이다. 이와 같은 민간의 울림통 제작 관습은 최근 1970년대 후반에 김광파(金光波)[4]가 손수 만든 동래 사장구[6]를 통해서도 추측해볼 수 있다.

울림통을 막는 가죽의 종류는 다양한데, 그중에서도 가장 많이 사용되는 것은 소가죽이며 그 외에도 말가죽, 양가죽, 개가죽 등이 쓰인다. 그러나 과거(적어도 조선시대)에는 오늘날과 같이 다양한 가죽을 쓰지는 않았던 것 같다. 조선 전기에 편찬된 『악학궤범』과 조선 후기에 편찬된 『경모궁악기조성청의궤』(景慕宮樂器造成廳儀軌)에는 모두 장구의 가죽으로 말가죽이 사용된다고 기록해놓았다.[7] 그리고 고성오광대와 수영야류 등의 탈놀이에는 "말 잡아 장구 메고, 소 잡아 북 메고"라는 대사도 있어 과거에는 주로 말가죽을 사용했다는 사실을 알 수 있다.

4 중요무형문화재 제68호.

조선시대에 주로 말가죽을 사용한 것과는 달리, 오늘날 소가죽을 많이 사용하는 이유는 무엇일까. 특별한 이유가 있는 것일까. 실제로 중국의 옛 문헌을 보면 음양오행의 원리에 따라 악기에 사용되는 가죽의 종류가 다르다는 기록이 있다.[8] 그러나 오늘날 장구 제작에 소가죽이 주로 사용되는 이유는 과거처럼 철학적 혹은 심미적인 원인이 아니라 단지 수급의 용이성 때문이다. 즉, 오늘날은 말가죽보다 소가죽이 손에 넣기 편리하고, 가격 면에서도 경제적이기 때문에 소가죽을 선호한다.

장구에는 두 개의 북면이 있는데, 이들 북면에는 똑같은 가죽보다는 서로 다른 종류 혹은 다른 상태의 가죽이 사용된다. 정악장구를 예로 들면 왼쪽 궁편과 오른쪽 채편에 각각 소가죽과 말가죽을 쓰기도 하고 황소가죽과 암소가죽을 사용하기도 한다. 이와 같이 각 면에 다른 가죽을 사용하는 것은 궁편과 채편이 서로 다른 음고(pitch)를 갖도록 하기 위함이다.[5] 즉 궁편은 두터운 소리를, 채편은 상대적으로 가벼운 소리를 내도록 하고자 한 방법이다.

한편 동일한 소가죽을 재료로 쓰되, 궁편과 채편의 가죽 상태를 다르게 하는 경우도 있다. 정악장구의 제작 과정에서 궁편의 가죽은 소금과 산으로 특수 처리한 약물에 담가놓는데, 이 과정을 통해 가죽이 부드러워지면서 최대한 낮은 음으로 고정된다. 이 과정을 거치면 가죽이 하얗게 탈색되기 때문에 이때의 궁편을 '백궁'이라 부르기도 한다. 이에 비해 채편은 궁편과 같은 가공 처리를 하지 않는데, 이것은 채편이 장구의 조임새를 통해 가

5 궁편과 채편의 차이는 비단 음고뿐만 아니라 음량 및 음색을 포함하겠으나, 이 글에서는 대표적인 차이로 음고만을 거론하였다.

죽을 팽팽하거나 느슨하게 하여 음고를 조절할 수 있어 굳이 별도의 처리가 필요 없기 때문이다.

흥미로운 것은 조선시대에도 궁편과 채편의 음고 차를 위해 특정한 방법이 사용되었다는 점이다. 『악학궤범』에 따르면 장구의 궁편에는 백생마피(白生馬皮)를, 채편에는 생마피를 사용했다. 또한 『경모궁악기조성청의궤』에는 궁편에 숙마피(熟馬皮)를, 채편에 생마피를 쓴다고 했다. 결국 궁편에는 백생마피 혹은 숙마피라는 가공 처리를 거친 가죽이 사용되고, 채편에는 어떠한 가공도 거치지 않은 생마피가 사용된 것인데, 이 점은 오늘날의 장구 제작 과정과 동일하다. 특히 궁편의 가죽 이름에 쓰인 '백'(白)과 '숙'(熟)은 비록 상세한 설명이 없어 그 뜻을 정확히 알 수 없으나, '백'을 '하얗게 한다', '숙'을 (특정한 물질로) '숙성시킨다'라는 의미로 해석한다면, 이는 오늘날 궁편의 처리 과정과 더욱 밀접하게 연관된다.

한편 지역별로도 사용되는 장구 가죽의 종류가 다르다. 이러한 현상은 무엇보다 무속음악에 사용되는 장구에서 쉽게 찾아볼 수 있다. 동일한 무속음악일지라도 경상도와 강원도를 포함하는 동해안 지역에서는 유독 개가죽을 선호한다. 개가죽은 소가죽이나 말가죽에 비해 높은 음을 내어 타악기 연주를 즐겨 하는 이 지역의 음악적 성향에 적합하기 때문이다.[6] 이 밖에 제주도의 무속음악에서는 가볍고 부드러운 음색을 내는 노루가죽이 사용되기도 한다. 특히 노루가죽으로 만들어서 '노루 장'(獐) 자를 쓰는 '장구'라는 표현이 있는 것으로 보아 특정 지역에서 장구를 제작

6 지역에 따라 고음과 저음을 선호하는 양상은 전통 성악곡이나 기악곡 등에서도 잘 나타난다. 전라도 지역에서 판소리나 아쟁 연주가 발달한 것은 굵고 낮은 음색을 선호하는 전라도 지역의 음악적 성향이 반영된 것으로 볼 수 있다. 반대로 맑고 경쾌한 경기민요와 경기 지역의 삼현육각이나 무속음악에서 해금이 주로 사용되는 것은 부드럽고 비교적 높은 음을 즐겨 하는 이 지역의 음악적 성향과 관계가 깊다.

할 때 주요 재료로 노루가죽을 썼음을 알 수 있다. 이는 수급의
용이성과 무관하지 않을 것으로 보이나, 그 지역의 음악적 선호
와도 일정 정도 관련이 있을 것으로 짐작된다.

장구 만들기

장구를 만드는 과정은 제작자에 따라 조금씩 다르지만, 전체 공
정에 있어서 큰 차이는 없다.[9] 대체로 장구는 나무를 고르는 일에
서부터 시작하여 공명통 제작하기, 상처 메꾸기와 다듬기, 겉면
그을리기, 가죽 작업하기, 원태 제작하기, 가죽 메우기, 칠하기,
장구 결합 및 조율 등의 과정을 거쳐 만들어진다.

공명통 제작에는 겨울에 자른 오동나무 중 지름이 최소 30센
티미터 이상 되고, 나이테가 촘촘하며, 해충의 피해가 없고, 겉면
에 큰 균열이 없는 통나무를 선택해 사용한다. 선택된 나무는 장
구의 길이에 맞춰 재단하는데, 성인이 사용하는 사물장구가 보
통 48~51센티미터이기 때문에 이보다 6~9센티미터 정도 길게
재단한다. 넉넉하게 재단한 오동나무를 나이테가 위로 오게 세운
다음 지름이 30센티미터인 원형 템플릿(template)을 사용해 원을
그리고, 원 바깥 부분인 외피는 도끼나 정을 사용해 결을 따라 벗
겨낸다.

공명통 제작은 목공용 선반 작업[7]을 통해 진행된다. 먼저, 목
공용 선반에 오동나무를 고정시키고 철 솔이나 끌을 사용해 외

7 양 축에 재료의 중앙을 고
정시킨 후 고속으로 회전시키
면서 날카로운 도구를 이용해
물체를 깎는 작업.

피를 한 번 더 제거한다. 그리고 선반을 통해 오동나무를 회전시키면서 칼을 이용해 외형을 깎는데, 공명통의 중앙부는 조롱목을 만들기 위해 원기둥 모양으로 만든다. 그다음에는 조롱목 부분을 선반에 끼워 회전시키면서 공명통 안쪽을 깎아 파낸다. '북통-조롱목-북통'은 내부가 관통되도록 가공하는데, 이때 조롱목은 성인 남성의 주먹 하나가 들어갈 정도로 한다.

외형이 완성된 공명통은 상처 메꾸기와 다듬기에 들어간다. 상처의 면적이 넓지 않은 경우는 오동나무 가루, 목공용 본드, 물을 각각 2:1:1의 비율로 섞어 상처 난 부분에 발라 메꾼다. 세 시간 정도 말린 후 물에 적신 사포를 이용해 표면을 매끄럽게 다듬는다. 이와 달리 상처가 넓은 경우에는 자른 오동나무를 목공용 본드로 상처 부위에 붙인 다음 목공용 선반에 다시 올려 매끄럽게 깎아낸다. 상처를 메꾼 공명통은 가장자리를 둥그렇게 다듬는데, 이는 북면의 가죽 표면이 울지 않게 하기 위해서다. 다듬기가 완료된 울림통은 불로 겉면을 그을리는데, 이로써 울림통 겉면이 습기로 부패되는 것을 방지하며 음영을 주고 장구의 외형

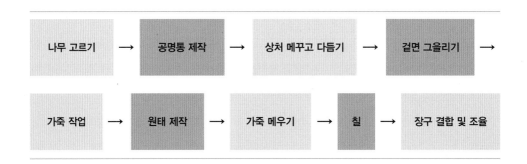

을 더욱 보기 좋게 한다.

울림통이 완성되면 장구 가죽을 가공한다. 도축장에서 구입한 가죽은 염분을 제거하고자 흐르는 물에 1~2일 담가놓는다. 이후 석회를 희석시킨 물에 담가 가죽을 불려 모공을 넓히고, 염화암모니아나 유화소다 같은 강염기 화학제품을 희석시킨 용액에 하루 정도 담가두면 털이 거의 제거된다. 가죽의 안쪽에 붙은 지방질은 대패나 칼로 제거하는데, 이를 무두질이라고 한다. 무두질이 끝난 가죽은 세척기에 넣어 세척한 후 과산화수소를 사용해 소독한다.

다음으로 북면의 가죽을 끼우기 위한 원태를 제작한다. 원태는 가죽을 둥글게 고정시키는, 철로 된 원형 틀을 말한다. 용접기를 사용해 원태의 양 끝을 붙여서 원 모양이 완성되면 원태 주위를 신문지나 스펀지 등으로 감싼 후 투명 테이프로 감아준다. 예전에는 볏짚으로 원태를 감쌌지만 최근에는 철의 부식을 방지하려고 이러한 방법을 사용한다.

원태가 제작되면 이제 가죽 메우기에 들어간다. 가죽을 바닥에 놓고 상처 난 부위를 피해 원태를 놓은 다음 가죽가위를 이용해 원태보다 크게 가죽을 오린다. 원태를 놓고 가죽을 잡아 당겨 팽팽하게 한 다음 가로, 세로, 십자 형태로 바느질하고, 이후 원태 가장자리도 나일론 실로 단단히 고정한다.

원태가 완성되면 장구의 울림통에 우레탄 칠, 캐슈 칠, 옻칠 등을 한다. 우레탄 칠은 목재의 내구성을 높이고 울림통 표면을 단단하게 하며 광이 나게 한다. 우레탄 칠은 장구통을 선반에 고정

시켜 일정한 속도로 회전시키면서 스프레이건을 통해 우레탄을 분사하는 방법으로 진행된다. 초벌 칠이 마르면 2~3회 정도 덧칠한 후 상온에서 잘 건조시킨다. 잘 건조된 장구통에 붓을 사용해 차례로 캐슈 칠과 옻칠을 한 다음 섭씨 25도, 습도 70~80퍼센트 이상인 곳에 두어 건조시킨다.

이상으로 장구의 부분별 제작을 마치면, 최종적으로 장구 결합 및 조율에 들어간다. 장구의 결합을 위해서는 조이개(일명 축수 또는 부전), 무명실로 된 조임줄, 조임줄을 거는 가막쇠 등이 추가로 필요하다. 먼저 궁편과 채편에 여덟 개의 구멍을 뚫는다. 그리고 가죽이 잘 늘어나고 부드러워져 공명통이 북면의 정중앙에 쉽게 위치할 수 있도록 물을 뿌려 적신다.

다음으로 조임줄에 매듭을 만들어 가막쇠에 걸고, 조이개를 놓은 후 줄을 반대편 가막쇠에 건다. 조임줄을 궁편과 채편에 열여섯 번에 걸쳐 번갈아 엮고, 열여섯 개의 가막쇠에 줄이 연결되면 마지막 부분은 매듭을 지어 약하게 고정한다. 줄이 다 엮이면 가막쇠를 하나씩 벗겨 나머지 조임줄들에 조이개를 넣은 다음 줄을 팽팽하게 당긴다. 최근에는 가막쇠의 장식적인 측면보다 기능적인 측면이 강조되면서 나일론 끈으로 매듭을 지어 가막쇠를 대신하기도 한다.

궁편, 울림통, 채편의 결합이 끝나면 조임줄을 한쪽 방향으로 순차적으로 당기면서 장력을 서서히 높인다. 2~3회 같은 작업을 반복하여 궁편과 채편의 중앙에 울림통이 정확하게 위치하도록 한다. 공명통을 중앙에 맞추면, 장구를 세우고 올라타 무릎을 이

용해 눌러서 가죽을 늘리고 다시 조임줄을 당겨 장력을 맞춘다. 마지막으로 조이개를 채편 쪽으로 당긴 다음 채편을 두드려 조율하고, 남는 조임줄은 감아서 매듭지어 마무리한다.

장구, 리듬의 지휘자

기능적인 측면에서 본다면 국악에서 장구의 역할은 반주와 연주로 구분되는데, 장구는 이 중에서도 주로 기악곡이나 성악곡에서 선율에 따라 장단을 맞추는 반주용 악기로 사용하는 경우가 많다. 현재 연주되는 국악을 악기 편성에 따라 나누면 관현악 편성, 관현합주 편성, 줄풍류 편성, 세악 편성, 대풍류 편성, 삼현육각, 병주, 병창, 삼현삼죽, 대취타 편성, 취타 편성, 풍물놀이 편성, 제례음악 편성으로 구분할 수 있다. 장구는 이들 중에서 병주, 병창, 제례음악 편성(문묘제례악)을 제외한 대부분의 음악에 편성된다.

이 글에서는 대표적으로 기악합주와 관련된 음악의 악기 편성과 이에 따라 달라지는 장구의 연주법에 대해 간단히 이야기해보고자 한다. 국악에서 기악곡은 악기 편성에 따라 크게 향피리 중심의 관현합주, 거문고 중심의 관현합주(줄풍류 또는 세악), 향피리 중심의 관악합주(대풍류와 삼현육각), 당피리 중심의 관악합주(합악)로 구분된다. 각각의 악기 편성에 따라 연주되는 대표곡을 정리하면 283쪽 표와 같다.

먼저 향피리 중심의 관현합주악기 편성은 거문고, 가야금, 향

피리, 대금, 해금, 아쟁, 소금, 장구, 북으로 구성된다. 그리고 거문고 중심의 관현합주는 거문고, 가야금, 해금, 세피리, 대금, 장구를 하나씩 편성하는 것을 원칙으로 하되 양금과 단소를 첨가하기도 한다. 향피리 중심의 관악합주는 향피리 둘과, 대금, 해금, 장구, 좌고 각각 하나로 편성된다. 그리고 당피리 중심의 관악합주는 당피리, 당적, 대금, 해금, 장구, 방향, 북 등으로 편성되는 것이 원칙이나 오늘날에는 방향 대신 편종 및 편경을 사용한다. 장구는 이와 같이 다양한 편성 안에서 유일한 리듬악기로서 악곡의 절주를 책임진다.

예전의 장구 연주법은 조선시대 악보인 『시용향악보』(時用鄕樂譜)에 등장하는데, 다수의 고려가요를 수록한 이 악보에서는 장구 연주를 쌍(雙), 편(鞭), 고(鼓), 요(搖)로 구분하여 표기했다. 이들 연주법은 오늘날에도 여전히 사용되는 것으로, 쌍은 양손으로 북편과 채편을 동시에 치기(합장단-궁), 편은 채로 채편의 복판이나 변죽을 치기(채편-덕), 고는 손바닥으로 북편을 치기(북편-쿵), 요는 오른손으로 채를 굴려 치기(굴림채-더러러)이다. 오늘날에는 오른손으로 채편에 장식음을 더하는 겹채(기덕)와 오른손 채편을 약하게 한 번 치는 채찍기(더) 주법이 추가로 사용된다.

위에서 말한 장구의 연주법이 다소 단순해보일 수도 있으나, 장구는 음악의 속도나 악기 편성에 따라 다르게 연주함으로써 다양한 표현이 가능하다. 북편의 경우 느린 음악에서는 왼손을 높게 들어 북편을 강하게 치고, 속도가 빠른 음악에서는 왼손 엄지손가락을 북편에 놓고 나머지 네 손가락으로 복판을 가볍게

친다. 합장단의 경우 속도가 아주 느린 곡에서는 양손을 동시에 치지 않고 채편의 기덕과 북편의 쿵을 순차적으로 '갈라 치는 주법'이 사용된다. 이와 같이 갈라 치는 주법이 사용되는 악곡으로는 〈수제천〉, 〈여민락〉, 〈삼현영산회상〉 중 상령산 등이 있다.

악기 편성에 따른 기악곡 분류

중심 악기	관현합주	관악합주
향피리	〈여민락〉(승평만세지곡) 〈평조회상〉(유초신지곡)	〈삼현영산회상〉(표정만방지곡), 〈수제천〉, 〈정읍〉, 〈동동〉, 〈자진한잎〉
당피리	-	〈보허자〉(장춘불로지곡) 〈낙양춘〉 〈여민락 만〉(경록무강지곡) 〈여민락 령〉(태평춘지곡) 〈해령〉(서일화지곡) 〈정동방곡〉 〈유황곡〉
거문고	〈여민락〉(오운개서조) 〈영산회상〉(중광지곡) 〈별곡〉(정상지곡) 〈밑도드리〉(수연장지곡) 〈웃도드리〉(송구여지곡) 〈계면가락드리〉 〈양청도드리〉 〈우조가락도드리〉	-

줄풍류 편성 〈현악영산회
상〉의 연주 모습(위)와 관현
합주 편성 〈여민락〉의 연주
모습(아래)

채편의 주법은 속도보다는 악기 편성의 규모에 따라 달라지는데, 복판 치기와 변죽 치기가 있다. 향피리 중심의 관현합주, 향피리 중심의 관악합주, 당피리 중심의 관악합주 등 관악기가 중심이 되어 전체적으로 음량이 큰 음악에서는 채편의 복판을 연주한다. 이에 비해 거문고 중심의 관현합주, 가곡·가사·시조 등의 성악곡은 모두 음량이 작기 때문에 변죽을 쳐서 연주한다. 그러나 기악 독주나 여러 민속음악의 연주에서는 음악적 변화를 위해 복판과 변죽을 번갈아 치기도 한다.

한편 풍물굿이나 사물놀이에서는 열채와 더불어 궁굴채를 함께 사용하기 때문에 더욱 다양한 주법이 사용된다. 궁굴채는 왼손에 쥐는데, 손잡이 끝부분을 엄지와 손바닥 사이에 끼우고 채의 아랫부분은 무명지와 약지 사이에 끼워 잡는다. 궁굴채로 북편을 연주할 때는 장구 면을 기준으로 팔을 위아래로 움직이며 손목을 이용해 북편을 친다. 특히 궁굴채를 사용함으로써 '넘겨치기' 주법이 가능한데, 이를 통해 보다 다양한 음색이 구현되고 보다 현란한 기교가 가능해진다.

장구의 장단, 우리 고유의 리듬

장구는 우리 고유의 리듬, 즉 장단을 연주하는 악기다. 사물놀이, 풍물굿, 일부 무속음악 등에서는 그 자체가 연주악기가 되어 독주 혹은 합주로 연주하기도 하고, 성악곡이나 기악곡에서는 선율

의 반주를 담당하기도 한다. 보통 초등교육을 통해 굿거리장단이
나 세마치장단 등과 같은 몇 가지 장단을 듣거나 경험해보았을
것이다. 그러나 장구로 연주되는 장단의 종류는 우리가 생각하는
것보다 훨씬 많다.

　장구의 장단은 크게 궁중음악, 풍류방음악, 민속음악에 따라
다르다. 이 중 궁중음악과 풍류방음악의 장단은 오늘날 우리에게
친숙한 3박자, 4박자 등과 다르게 6+4+4+6이나 3+2+2+3 등과
같이 불규칙한 패턴을 갖기 때문에 다소 생소할 수도 있다. 또한
민속악인 진양조, 중모리 등과 같이 일정한 명칭을 사용하지 않
고 악곡 명에 따라 동동장단, 정읍장단 등으로 명명하기도 한다.
궁중음악과 풍류음악 중 기악에 사용되는 대표적인 장구 장단을
정간보로 그려보면 다음과 같다(1정간=1박).

〈동동〉의 장단(18박 한 장단, 6+3+3+6박)　　　　　　　　　　(1정간=1박)

i	○					i			○			⊙	⋯				.
기덕	쿵		.			기덕			쿵			덩	더러	더러			따

〈보허자〉의 장단(20박 한 장단, 6+4+4+6박)　　　　　　　　　　(1정간=1박)

①						i				○			⊙	⋯			.
덩						기덕				쿵			덩	더러	더러		따

〈영산회상〉 중 상령산과 중령산의 장단(20박 한 장단, 6+4+4+6박)　　　(1정간=1박)

①						i				○			•	⋯			.
덩						기덕				쿵			덕	더러	더러		따

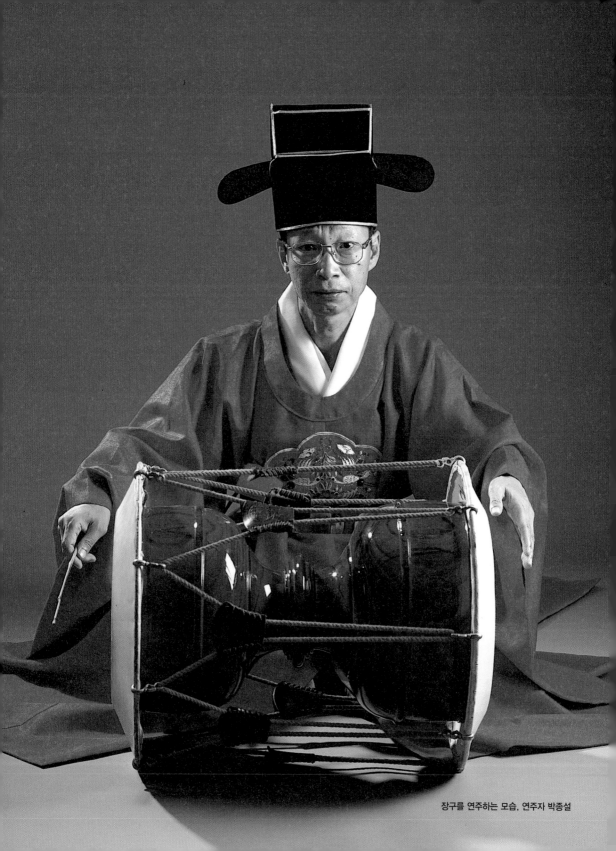

장구를 연주하는 모습. 연주자 박종설

〈영산회상〉 중 세령산과 가락덜이(10박 한 장단, 3+2+2+3박)　　(1정간=1박)

①	•	⋯		○		i	•
덩	덕	더러	더러	쿵		기덕	덕

〈영산회상〉 중 삼현도드리·하현도드리·염불도드리와 〈보허자〉 계통의 밑도드리·잔도드리의 장단(6박 한 장단, 3+3박)　　(1정간=1박)

①	i	○	⋯	•
덩	기덕	쿵	더러	덕

〈영산회상〉 중 타령·군악과 계면가락도드리·우조가락도드리의 장단(4박 한 장단)　　(1정간=1박)

①		i	.	○	i		.
덩		기덕	따	쿵	기덕	웃	따

〈양청도드리〉 장단(4박 한 장단)　(1정간=1박)

①	.	‖
덩	따	따닥

〈취타〉 장단(12박 한 장단, 2+2+2+2+2+2박)　　(1정간=1박)

①	.	①	.	①	⋯	○	○	①		⋯	.
덩	따	덩	따	덩	더러러	쿵	쿵	덩	웃	더러러	따

　　장구는 민요, 잡가, 판소리, 산조, 시나위 등과 같은 여러 민속악에서도 반주를 담당한다. 민속악에 사용되는 장단은 궁중음악 및 풍류방음악에 비해 균등한 박자 구조를 가지며, 속도에 의한 다이내믹한 연주를 특징으로 한다. 민속악에서 쓰는 대표적 장단으로는 판소리 및 산조에 사용되는 진양조, 중모리, 중중모리, 자진모리, 휘모리, 엇모리 등이 있다. 각각의 장단은 자체의 리듬

구조가 다르기도 하지만, 저마다의 고유한 속도를 가진다는 점에서 변별성이 있다. 즉 '진양조〈중모리〈중중모리〈자진모리〈휘모리' 순으로 빠르기가 다르다. 이와 같은 특징으로 인해 이들 장단은 산조 한바탕 내에서 느리게 시작하여 점차 빨라지는 점진적인 구조로 결합되기도 한다.

진양조 제1각(6박 한 장단, 2+2+2박, 1분=40~60박) (1정간=1박)

| ① |
|---|---|---|---|---|---|---|---|---|---|---|---|---|---|---|---|---|---|
| 덩 | | | | | | | 딱 | | | 딱 | 딱 |

중모리(12박 한 장단, 3+3+3+3박, 1분=80~90박) (1정간=1박)

①		\|	○	\|-\|	\|\|	○	○	\|	○		○
덩		딱	쿵	따-따	딱딱	궁	궁	딱	궁		궁

중중모리(4박 한 장단, 2+2박, 1분=80~90박) (1정간=1박)

①		\|	○		\|	○	○	\|	○		○
덩		딱	궁		딱	궁	궁	딱	궁		궁

자진모리(4박 한 장단, 2+2박, 1분=100~110박) (1정간=1박)

①		\|	○		\|	○	○	\|	○		○
덩		따	궁		따	궁	궁	딱	궁		궁

휘모리(단모리 또는 세산조시)(4박 한 장단, 2+2박, 1분=110~120박) (1정간=1박)

○		\|	○	\|	○	○
쿵		궁	궁	딱	궁	궁

엇모리(4박 한 장단, 2+2박, 1분=200박)　　　(1정간=1박)

①		○	○		○
덩	따	궁	궁	딱	궁

　　이 밖에 장구 장단은 풍물놀이에도 사용된다. 그러나 풍물놀이에서는 장단이라 하지 않고 가락이라는 표현을 즐겨 사용한다. 이는 장구가 단순히 선율의 반주를 담당하는 기능을 하는 것이 아니라 장구 가락 자체가 감상의 대상이 되기 때문이라 할 수 있다. 그만큼 풍물놀이에 사용되는 장구의 가락은 다양하며 높은 기교를 표현한다. 하지만 풍물놀이에 사용되는 장구 가락 역시 장단과 마찬가지로 기본적인 리듬형이 있고, 그 리듬형을 즉흥적으로 변형하여 다양한 느낌을 표현한다는 점에서는 여느 민속악의 장단과 다름없다.

문봉석

한양대학교 국악과에서 한국음악학으로 박사과정을 수료했다. 경인교대, 강원교대 등에서 한국음악사 및 한국음악 이론에 관한 강의를 했으며, 현재는 국립국악원 국악연구실에서 학예연구사로 근무하고 있다. 주로 한국 전통음악의 구조를 연구했으며, 대표적인 논문으로 「판소리 장단에 따른 가사 붙임의 유형과 활용 양상」, 「노 젓는 소리의 지역별 차이와 의미」, 「일제 강점기 잡가형 육자배기의 연행양상」 등이 있다.

● 장구의 구조

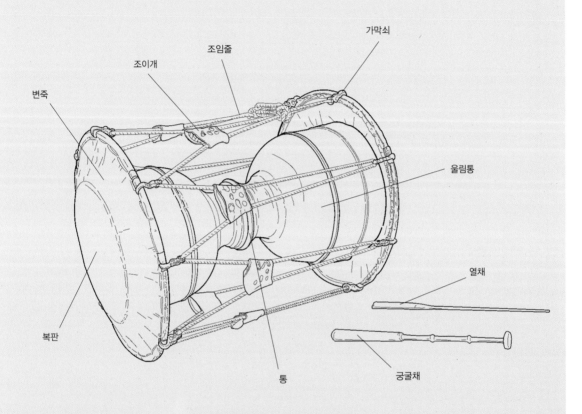

가막쇠

조임줄

조이개

변죽

울림통

열채

복판

통

궁굴채

장구의 구조는 크게 나무로 된 공명통과 가죽으로 된 북면으로 이루어져 있다. 양쪽 북면과 울림통을 연결하기 위해 조임줄을 사용한다. 조임줄의 끝에 쇠로 된 가막쇠를 연결하고, 이를 양쪽 북면 테두리에 걸어서 북면이 모두 울림통에 고정되도록 한다. 조임줄 사이에는 가죽으로 된 조이개를 두 줄마다 끼워 넣어 양쪽 북면의 장력을 조절한다. 북면은 북통과 맞닿는 면을 기준으로 복판(腹板)과 변죽으로 구분되는데, 이를 통해 연주 시 음량 및 음색의 변화를 줄 수 있다.

太平簫

태평소

태평소는 세로로 부는 전통 관악기 중 하나다. 한자 이름인 태평소(太平簫), 호적(胡笛) 이외에 순수 우리말로 날라리라고도 불린다. 악기 구조는 크게 관대와 서, 동팔랑으로 이루어져 있고, 관대의 지공은 앞에 일곱 개, 뒤에 한 개가 있다. 국가제례 악과 연례악뿐만 아니라 민간의 의식음악, 풍물에서 다양하게 연주된다.

11장

창공에 파르라니 울려 퍼지는 소리, 태평소

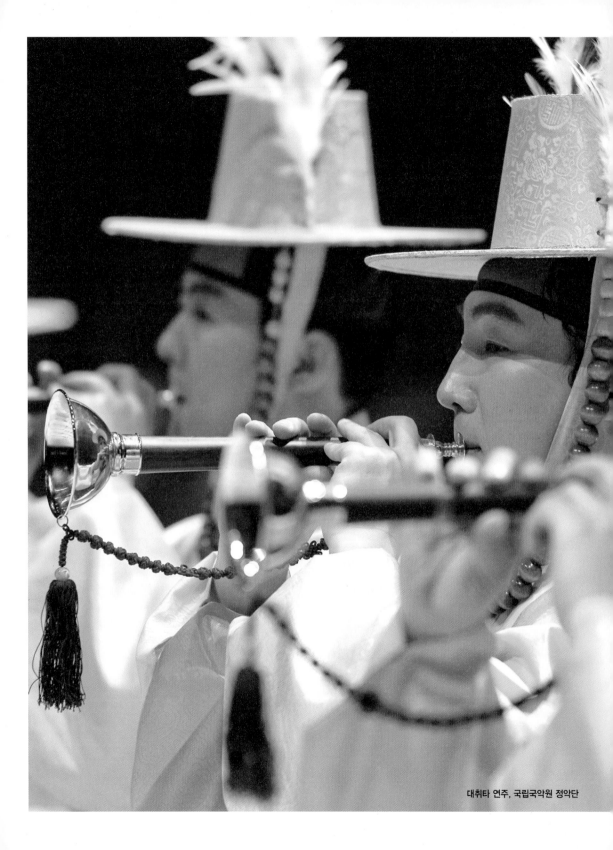

대취타 연주, 국립국악원 정악단

별처럼 뚫린 구멍서 나는 소리 달을 흔들고

동으로 장식한 입에서 나는 가락 맑기도 해라.

만고에 둘도 없는 충신 정상국은

종신토록 왕정 호위하는 일 잊지 않았네.[1]

一聲撼月孔雙星 金口淸商鳳管聆

萬古精忠鄭相國 終身不忘護王庭

— 이유원, 『임하필기』 중

"명금일하(鳴金一下) 대취타!" 호기로운 외침 뒤에 날카로운 쇳소리가 공기를 파르라니 진동시킨다. 쿵쿵 심장을 뛰게 하는 북소리와 소라를 닮은 나각에서 퍼지는 웅장한 울림, 쾡쾡 심벌즈를 닮은 자바라의 금속성이 시야에 보이지 않는 저 멀리까지 음악을 전한다. 한동안 연주를 듣고 나면, 집으로 돌아오는 길에도 여전히 귓가에서 맴도는 날카로운 쇳소리. 그 소리가 전하는 경쾌한 가락. 이 악기가 바로 태평소다.

천의 얼굴, 태평소

태평소(太平簫)는 고려시대에 우리나라로 들어왔다. 한 번 들으면 잊을 수 없는 이 이색적인 음색은 당시 고려 사람들에게 깊은 인상을 주었을 것이다. 귀를 먹먹하게 만들 만큼 큰 음량은 다른 국악기와 태평소를 차별화시켰고, 야외 행사에 태평소를 불러내었다.

태평소는 세상이 두루 평안하고 해마다 풍년이 들어 전쟁이나 질병 없이 무탈하기를 바라는 마음으로 궁중에서 붙인 뜻깊은 아명(雅名)이다.

생김새가 특별해서 지은 이름도 있다. 바로 '금가'(金笳)와 '금구각'(金口角)이다. 금가는 금속 피리라는 뜻이고, 금구각은 금속 주둥이를 가진 피리라는 의미다. 태평소 아래쪽에 구리로 만든 '동팔랑'(銅八郞)이 붙어 있기 때문에 생겨난 이름이다.

태평소는 크게 관대(管帶)와 음량을 확대하는 동팔랑, 입김을

불어 넣는 동구(銅口)와 서(舌, reed)로 이루어져 있다. 관대 제작에는 대추나무, 장미나무와 같이 단단한 목재를 선호한다. 나무의 속을 파내고 여덟 개의 지공을 뚫어 높고 낮은 음을 내도록 한다. 음색과 음량을 결정짓는 동팔랑은 놋쇠나 구리로 만든 나팔 주둥이 모양이다. 궁중에서 연주할 때는 동팔랑에 색술을 달아 그 품격을 더했다. 입을 대는 취구 쪽은 금속으로 이루어진 조롱목에 겹으로 된 서를 끼워 소리를 낸다.

서는 본래 갈대로 만들었는데, 요즘은 플라스틱 빨대로 대체하는 경우가 종종 있다. 빨대는 짧게 자른 것을 사용하는데, 그 두께가 두껍지 않고 야들야들한 것을 선호한다. 얇아야 입김에 쉽게 진동하여 소리를 낼 수 있기 때문이다.

옛 명인은 이 서를 매우 중요하게 생각했다. 태평소 명인 고(故) 지영희의 셋째 딸 지순자(池順子, 1950~)는 노상 서를 문지르던 아버지의 손길을 추억하곤 한다.

옛날 태평소는 리드가 갈대였어요. 요즘은 빨대를 쓰지만. 소리가 달라요. 빨대는 굉장히 얇고 가벼운 느낌. 그런데 갈대로 부는 거는 갈대 서하고 관대하고 만나서, 울음이 울리는 느낌이 들어요. 그러니까 깊은 소리, 단단한 소리가 나죠. 옛날에 아버님은 제자가 태평소를 불면 제자한테 "야. 너 호적 서가 곯은 것 같아." 이런 이야기를 하셨거든. 서가 오래되어서 물러지면 소리가 팔랑대잖아요. 그러면 그걸 곯은 소리라고 안 좋아하셨어요.

그리고 옛날 어른들은 갈대숲을 헤치고 다니면서 좋은 갈대를 찾고

손수 만들어서 불었어요. 아버지는 그걸 조심히 사용해서 꽤 오래 사용하셨지요. 침을 묻혀서 불다가 연주가 끝나면 태평소를 딱 엎어놓고 서를 말려. 침이 묻었으니까. 안 말리면 서가 썩거든. 그다음에 연주하실 때는 그걸 충분히 불려서 사용하시고. 어느 것보다도 태평소 리드를 굉장히 중요하게 여기셔서 사탕 통에 솜을 깔고 그 위에 서를 올려서. 여러 개도 안 놔둬요, 몇 개만. 서로 부딪치지 않게 조심히 두고, 그렇게 중히 여겼던 기억이 나요.[1]

태평소를 부르는 또 다른 이름은 무엇이 있을까. 호적(胡笛, 號笛) · 쇄납(鎖納)이라고도 하는데, 이 명칭은 모두 중국에서 유래되었다. 호적의 '호'는 '오랑캐 호'(胡) 자를 쓰기도 하고, '부를 호'(號) 자를 쓰기도 한다. 전자는 중국 한족(漢族) 입장에서 볼 때 변방에서 유입된 악기라는 뜻을 담은 것이고, 후자는 군대의 신호용 악기로 사용한 데서 유래한 것이다. 요즘 중국인은 주로 '쇄납'(唢呐)이라고 쓰고, '쒀나'(suǒnà)라고 읽는다.

중국인들에게 태평소는 어떤 악기였을까. 조선 후기 문신 이의현(李宜顯, 1669~1745)이 청나라에 다녀와서 쓴 기행문 『경자연행잡지』(庚子燕行雜識)를 보면 그들이 태평소를 어떻게 사용했는지를 엿볼 수 있다.

역관들이 통관(通官)의 말이라 하며 와서 전하기를, "황제가 방금 태묘(太廟)에 가셨으므로 돌아온 뒤에 마땅히 하례를 받는다"라고 한다. 황제의 의장(儀仗)을 오문(午門, 남쪽 문) 밖에 설치했는데, 모든

[1] 필자가 2014년 5월 24일 진행한 지순자의 인터뷰 내용을 일부 발췌하였다.

반열이 자못 엄숙하여 떠드는 소리가 들리지 않는다. 얼마 동안 있노라니 동쪽이 비로소 밝아온다. 이윽고 황제가 황옥(黃屋, 천자의 수레)을 타고 나오는데, 시위하는 병사 수백 명이 뒤에서 옹위하고 나온다. 문무 관리가 일제히 황제의 행차를 맞이했다. 붉은 옷을 입은 군사 각 200명이 안으로 나아갔는데 마치 전립(戰笠) 모양 같은 홍사건(紅絲巾, 붉은 머릿수건)을 쓰고 황우기(黃羽旗, 깃털 장식)를 꽂고서 소라(螺)를 불면서 좌우에 늘어선다. 오방(五方)의 신기(神旗)가 각각 수십 개요, 북(鼓)이 10여 개, 호각(角)이 10여 개, 태평소(太平簫)가 8~9개요, 그 밖의 쇠도끼와 쇠 창 따위가 많아서 이루 다 기록할 수가 없다. 황옥이 도착하자 북과 호각이 일시에 울리는데 그 소리가 웅장하다. 여러 관원이 또 공손히 맞는다.[2]

이의현이 느꼈던 중국 황제 행렬의 위엄이 실감나게 전해져온다. 새벽부터 기다린 황제의 행차. 그리고 그와 함께한 이루 다 기록할 수 없었던 수많은 의장(儀仗). 이 기록을 통해 우리는 중국의 태평소가 조선의 〈대취타〉와 같이 의전용(儀典用) 음악에 쓰인 것을 추측할 수 있다.

사실 중국의 '쒀나'와 유사한 악기는 세계 곳곳에서 발견된다. 인도의 '샤나이'(shanai), 타지키스탄의 '수르나이'(surnai), 터키의 '주르나'(zurna), 마케도니아의 '주르라'(zurla). 페르시아어로 'sūr'는 '제사', 'nây'는 '피리'를 의미한다.[3] 형제처럼 고만고만하고 비슷한 모양인 이 악기들은 나무나 뿔로 만든 원뿔형 몸통에 선율을 연주하기 위한 구멍이 뚫려 있고, 주로 결혼식과 축제 등 야

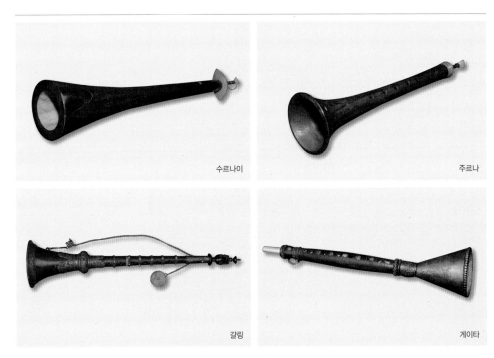

세계민속악기박물관에서 소장하고 있는 악기들 타지키스탄의 수르나이(폭 6·길이 56센티미터), 터키의 주르나(폭 6·길이 28센티미터), 네팔의 걀링(폭 13·길이 61센티미터), 티베트의 게이타(폭 7.5·길이 37센티미터).

외 행사에서 연주된다.[4] 나무 몸통에 금속의 공명통이 더해진 형태는 아프리카·네팔·티베트·중국 등에서 발견된다. 네팔의 걀링(Gyaling)은 불교 수도원의 기도나 의식에 사용되는데, 이 전통은 우리나라에도 전해졌다. '포크 숌'(folk Shawm)이라는 큰 테두리 안에 옹기종기 모여 있는 이 악기들은 멀리 중동에서 한반도까지 태평소가 전해진 흔적들이다.

이렇게 많은 이름이 있지만, 우리에게 가장 친숙하고 가까운

이름은 따로 있다. 바로 '날라리'다. 날라리는 민가(民家)에서 태평소 소리를 흉내 내어 지은 별칭이다. 날라리의 경쾌하고도 애달픈 소리를 잘 표현한 시가 한 수 있다. 바로 '사슴의 시인' 노천명(盧天命, 1911~1957)의 「남사당」이다.

(…)

초립에 쾌자를 걸친 조라치들이

날라리를 부는 저녁이면

다홍치마를 두르고 나는 향단(香丹)이가 된다.

이리하여 장터 어느 넓은 마당을 빌어

램프불을 돋운 포장(布帳) 속에선

내 남성(男性)이 십분(十分) 굴욕되다.

(…)

우리들의 도구(道具)를 실은

노새의 뒤를 따라

산딸기의 이슬을 털며

길에 오르는 새벽은

구경꾼을 모으는 날라리 소리처럼

슬픔과 기쁨이 섞여 핀다.

남사당은 조선 후기 형성된 떠돌이 연희 집단을 말한다. 주로 남자로 구성되었으며 마을 또는 장터에서 줄타기, 대접돌리기, 풍물 등의 기예를 보이고 받은 대가로 생계를 유지했다. 구성원 중 초입자인 몇몇은 여장(女裝)을 했는데, 이것이 바로 이 시 속의 화자다.

이 시를 쓴 노천명은 1911년 황해도 장연에서 아들 없는 집안의 둘째 딸로 태어났다. 그는 유년 시절 사내아이처럼 남장을 강요당했다고 한다. 사내 동생을 보려고 노천명의 아버지는 그를 남복(男服)시켰고, 노천명은 어쩔 수 없이 대여섯 살까지 하이칼라 머리를 넘기고 그 싫은 남장을 하고 컸다고 스스로 고백한 바 있다. 그토록 싫었던 남장의 기억이, 여장을 해야만 하는 남사당의 굴욕을 시로 표현하는 계기가 되었을 것이다.

'산 넘어 지나온 저 동리'의 고운 처녀에게 은반지를 사주고 싶은 남사당. 그러나 장터에서 향단이가 되어 기예를 팔고, 새벽에는 쉬지도 못하고 짐을 꾸려 다른 마을로 떠나야 하는 남사당. 이 시는 겉으로 보이는 남사당의 흥겨운 모습과 그 이면의 설움과 고달픔을 표현하고 있다.

그 두 가지 얼굴을 표현하는 수단으로 사용된 것이 바로 '날라리 소리'다. 어느 밤 장터에서는 사람들의 흥을 돋우고, 떠돌이의 고달픈 삶을 노래하는 날라리. '슬픔'과 '기쁨'. 동전의 양면처럼 전혀 다른 감정을 전하는 악기. 그것이 바로 우리의 날라리다.

왕과 함께한 악기

남사당이 활동하던 조선시대. 태평소는 국립음악기관인 장악원 소속 악공과 민가의 예인에 의해 연주되었다. 민가의 예인들은 대중의 귀를 사로잡고자 변화를 거듭하며 살아남은 반면, 국가에 소속된 장악원의 악공들은 그 역사에 대한 자부심으로 전통을 지키고자 부단히 노력해야만 했다.

조선의 음악기관 장악원에서 오늘날까지 전승되는 음악 중 태평소의 정체성을 가장 잘 드러내는 음악은 행진악이다. 태평소가 군기(軍器)로서의 역사가 깊기 때문이다. 궁정 호위에 태평소를 쓴 흔적은 서두에 소개한 조선 후기 문신 이유원의 문집 『임하필기』에서도 살펴볼 수 있다.

이 시는 조선 성리학의 창시자이자 뛰어난 외교가였던 정몽주(鄭夢周, 1337~1392)의 시구 일부를 차용하여 이유원이 다시 쓴 것이다. 현종 대의 인물인 정상국은 왕을 호위하는 이로, 그를 칭송하는 시에서 태평소의 모습과 소리를 묘사한 것은 이 악기가 군대와 밀접한 관계를 가지고 있었음을 시사한다.

군대와 가장 밀접한 관련성을 가진 대표적인 악곡이 현재 연주되는 〈대취타〉이다. 중요무형문화재 제46호 피리 정악 및 대취타 보유자인 정재국(鄭在國, 1942~)의 증언에 의하면, 현재 연주되는 〈대취타〉는 1961년 마지막 군영 악인 중 한 사람인 최인서(崔仁瑞, 1892~1978)에 의해 공연화된 것이다. 2014년 72세를 맞아 국립국악원 정악단 예술감독으로 취임한 정재국은 작우(雀羽)

행진하는 〈대취타〉 악대, 문화재청

꽂힌 초립(草笠)에 노란 빛깔의 철릭(天翼)을 입고 남전대(藍纏帶)
를 걸친 채 종로에서 경복궁까지 행진하던 10대 시절을 즐겁게
추억하곤 한다.

당시 음악 복원의 기반이 된 것은 고종 대의 거문고 명인이
었던 이수경(李壽卿, 1882~1955)의 아들, 두봉 이병성(斗峯 李炳星,
1909~1960)의 〈대취타〉 채보 악보다. 이 악보에는 '무령지곡'(武寧
之曲)이라는 이름으로 태평소 선율이 기보되어 있고, 1939년 3월
24일 채보되었다고 적혀 있다. 정재국이 소장하고 있던 이 악보
는 2012년 '아·태 무형문화유산전당 전시물 제작 설치' 사업의
일환으로 전주 국립무형유산원에 기증되었다.

군영 악대의 음악은 현재 다양한 곳에서 행진악으로 사용되고

있다. 대표적인 악곡으로 앞서 설명한 〈대취타〉와 〈취타굿거리〉, 〈취타염불〉, 〈능게취타〉 등을 들 수 있다. 이 악곡들은 각종 국가 행사의 어가행렬(御駕行列)과 군대의 입장과 퇴장은 물론이고, 봉산탈춤의 길놀이에서도 연주된다. 조선의 전통이 현대까지 이어지는 것이다.

또한 〈대취타〉는 궁중 연향에서도 연주된다. 궁중 무용 〈선유락〉(船遊樂)과 〈항장무〉(項莊舞)가 바로 그것이다. 〈선유락〉은 서도민요 〈배따라기〉에서 유래한 것으로 박지원의 『연암집』(燕巖集)에 언급된다.

우리나라 대악부(大樂府)에 이른바 배타라기(排打羅其)란 곡이 있는데, 방언으로 선리(船離)라고 한다. 그 곡조가 매우 슬프기 그지없다. 자리 위에 여러 물감으로 채색된 배(畵船)를 두고, 어린 예기(藝妓) 한 쌍을 가려 뽑아 무관(小校)으로 분장시킨다. 붉은 옷을 입히고, 붉은 모자에 보석으로 만든 끈을 달고 호랑이 털과 흰 새의 깃털로 만든 화살을 꽂는다. 왼손에는 활(弓弭)을 잡고 오른손에는 채찍(鞭鞘)을 쥔다.

먼저 군례(軍禮)를 짓는데, "처음 불라!"(初吹)라고 하면 북과 피리가 울리고, 배 좌우의 여러 예기가 모두 비단 치마(羅裳)와 수놓은 치마(繡裙)를 입고 〈어부사〉(漁父詞)를 함께 부른다. 또 "두 번째로 불라!"(二吹), "세 번째로 불라!"(三吹)라고 하면 처음과 같이 북과 피리를 울린다. 또 동기가 무관(小校)으로 분장하여 채색된 배 위에 올라 선다. "배의 대포를 발사하라!"라고 외치면 닻을 걷고 돛을 들고 여러

예기 또한 축가(祝歌)를 부른다.[5]

글에서 화려한 연향의 분위기가 묻어난다. 군례·대포[砲]·소
교(小校) 등의 표현이 사용된 것으로 보아 〈선유락〉이 군영의 모
습을 묘사한 춤이라는 것을 알 수 있다. 오늘날에는 삼취(三吹)한
뒤에 "징을 두 번 울려라!"[鳴金二下]라는 외침으로 〈대취타〉 연주
가 시작된다.

〈항장무〉 역시 『초한지』(楚漢志)에서 유방(劉邦)과 항우(項羽)의
싸움을 무용극화한 것이다. 이 중 초나라·한나라 전쟁의 서막을
장식한 홍문(鴻門)에서의 연회를 소재로 삼았다. 이처럼 정재 속
의 태평소는 외유 및 전쟁으로 군대를 동반한 모습을 표현하기
위한 수단으로 활용되었다.

군악의 상징으로 자리 잡은 태평소는 왕실의 제사를 위한 연
주에도 쓰였다. 국립고궁박물관이 소장하고 있는 『종묘도병』 일
곱 번째 폭에는 왕이 종묘에서 조상의 제사를 지내는 모습이 상
세히 기록되어 있다. 이 그림에서 우리는 붉은 옷을 입은 악공이
태평소를 부는 모습을 찾아볼 수 있다.

종묘제례에서 태평소가 연주되는 음악은 〈정대업〉이다. 〈정
대업〉은 제례 중 둘째·셋째 술잔을 올릴 때 연주되는데, 역대 왕
들의 무공(武功)을 찬미하는 내용이다. 총 열한 곡의 모음곡으
로 이루어져 있고, 이 중 첫째·여섯째·마지막 악곡인 〈소무〉(昭
武)·〈분웅〉(奮雄)·〈영관〉(永觀)에서 태평소가 연주된다. 오늘날
에도 매년 5월 첫째 주 일요일이면 종묘에서 제례가 거행되는데,

국립국악원 〈선유락〉 정재 공연, 국립국악원 정악단·무용단

〈종묘친제규제도설〉 병풍 제7폭(168쪽) **중 일부** 맨 아래 줄 왼쪽에서 두 번째, 세 번째에 위치한 악공이 태평소를 불고 있다.

이때 태평소 소리는 우렁차게 종묘 바깥까지 울려 퍼진다. 태평소가 연주되는 〈영관〉의 가사를 소개하면 아래와 같다.

아아! 위대하신 열성께서 대대(代代)에 무공이 크셨도다.
크나큰 대업과 높으신 덕을 어찌 가히 형용하리오.
온갖 춤에 차례가 있고, 가고 서는 것에도 법도가 있으니.
의로 아름답고 화기로우니 나라가 길이 대성하여짐을 볼 수 있도다.

於皇列聖 世有武功　盛德大業 曷可形容
我舞有奕 進止維程　委委佗佗 永觀厥成

악곡의 이름인 〈영관〉은 마지막 구의 첫 두 글자를 따서 이름 지은 것이다. 이 가사를 통해 〈정대업〉이 역대 왕들의 군사적 공적을 찬미하는 내용임을 알 수 있고, 이 악곡에서 태평소가 군대의 이미지를 나타내는 데 활용되었음을 추측할 수 있다.

불교의식에서 민중 풍물패의 선율까지, 태평소의 토착화

태평소는 궁중음악뿐만 아니라 불교음악에서도 쓰인다. 불교 의식의 첫 절차는 가마(輦)로 의식의 대상을 마중 나가는 '시련'(侍輦)인데, 행진하는 가마 앞에서 노란 철릭에 남전대를 찬 악대를 발견할 수 있다. 〈대취타〉를 연주하는 악대다. 죽은 영혼과 죽은 영혼을 인도하는 인로왕(引路王) 보살을 맞이함에 있어 최상의 예를 갖추는 것이다.

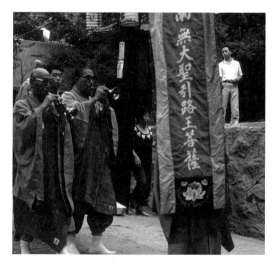

1981년으로 추정하는 봉원사 영산재, 태평소 연주자 장벽응 외

이 악대는 불교 무용인 작법(作法)의 반주음악도 담당한다. 악곡은 〈염불〉, 〈천수〉, 〈능게〉, 〈요잡〉 등으로 이름만 다를 뿐 그 선율은 군영 악대의 것과 유사하다. 또 다른

국립국악원 〈팔도연희유람〉 풍물패의 2013년 공연, 대전웃다리농악보존회

군영 악대의 후신(後身)인 삼현육각 편성의 악대도 무용을 반주하는데, 재의 규모가 작아 삼현육각을 부르지 못할 때에는 태평소로 삼현육각을 대신한다. 이러한 불가(佛家)의 태평소는 네팔·티베트 등지에서 유래한 것으로 추측된다.

한편 조선시대 민간으로 유입된 태평소는 풍물패의 악기로 자리 잡았다. 조선시대 민간 풍물패에 대한 기록은 거의 남아 있지 않아 그 상세한 모습을 알 수는 없다. 다만 오늘날 풍물 연주 모습으로 보아 당시 풍물패 속 태평소의 모습을 유추할 뿐이다. 풍물과 함께 연주되는 태평소에 대한 비교적 명확한 자료는 19세기 후반에 와서야 찾아볼 수 있다. 정병호의 조사·연구 결과를 집대성한 단행본 『농악』(열화당, 1986)에 의하면, 전국에 산재하는 여러 풍물패 중 일부가 태평소를 사용했다[26]고 전한다. 또한 군

2 당시에는 전국 열한 개의 풍물패 중 일곱 곳에서 태평소를 사용했다.

영 경작지인 둔전(屯田)에서 풍물과 태평소가 연주되었다는 기록을 통해 풍물의 기원을 지방 군영 악대로 추측[7]할 수 있다.

현재 풍물패에서 연주되는 태평소 가락은 대표적인 몇몇 선율 외에는 즉흥적이다. 주 장단은 굿거리와 자진모리이며, 이 밖에도 동살풀이·휘모리장단과 〈능게취타〉·〈메나리〉도 사용되고 있다. 〈능게취타〉와 경기굿의 길놀이에 사용되는 태평소 가락은 경기도 지역의 음악 어법으로 이루어져 있고, 〈메나리〉는 경상도·강원도 지역의 음악 어법으로 짜여 있다. 굿거리·자진모리로 대표되는 〈남도시나위〉 가락은 전라도 무악에 토대를 두었다. 이처럼 다양한 지역의 음악 어법 형성은 태평소의 한반도 토착화를 증명하는 셈이다.

오늘날의 태평소, 대중음악과 함께하다

20세기 이후 '군대용 악기' 이미지를 탈피한 태평소음악이 등장한다. 바로 태평소산조다. 중요무형문화재 제82-1호 동해안별신굿 보유자 고(故) 김석출(金石出, 1922~2005)은 태평소 명인이자 여성국극단 악사로 활동한 방태진(方泰珍, 본명 泰根)에게 태평소를 배워서 태평소산조를 만들었다. 그의 산조는 진양조·중모리·중중모리·자진모리로 구성되어 있으며, 선율은 〈남도시나위〉·〈경기시나위〉·〈능게취타〉·〈메나리〉 가락을 부분적으로 차용하고 변화시켜 만든 것이다. 장단 구성 및 조의 짜임새가 다른 산조에

비해 음악적으로 치밀하지는 않지만, 의례나 무용에 항상 수반되는 악기였던 태평소를 순수예술로 승화시킨 사례로서 주목된다.

꽹과리와 함께 전자 음향과 잘 어우러져 한국적 이미지, 축제의 분위기를 드러내는 악기로 대중의 사랑을 받고 있는 태평소는 케이팝(K-pop) 장르에도 진입했다. '서태지와 아이들'의 〈하여가〉에 태평소 가락이 삽입된 것을 시작으로 '윤도현밴드'(YB)와 'SG워너비'(SG WANNABE)의 〈아리랑〉, 미국 시장을 겨냥해 발표한 '싸이'의 〈행오버〉까지, 대중음악 속에서 곧잘 태평소의 음색을 들을 수 있다. 이 음악들은 군대용 악기라는 태평소의 이미지 대신 마을 축제에서 풍물패가 연주하는 태평소의 인상을 드러내고 있다. 구한말 이후 전통식 군대가 해체되고, 서양식 군대가자리 잡은 오늘날 행진에 수반되는 태평소의 모습을 접하는 것은 매우 어렵다. 대중음악에 태평소가 가진 축제의 이미지가 활용된것은 아무래도 새해나 정월대보름 때 마을에서 연주되는 풍물패속 태평소의 모습이 현대인에게 친숙하기 때문일 것이다.

한편, 창작국악에서 태평소는 다양한 분위기를 표현하는데 활용되고 있다. 많은 창작곡에서 태평소를 만날 수 있지만, 이상규 작곡의 관현악곡 〈영광〉과 양방언 작곡의 〈프런티어〉(Frontier)가 대표작이라 할 수 있다.

1988년 9월 1일 제24회 서울올림픽 개막을 기념하고자 작곡한 〈영광〉은 관현악곡에서 일반적으로 쓰지 않는 운라·편종·편경·방향 등의 악기를 태평소와 함께 편성한 점이 특징이다. 운라와 태평소는 주로 궁중의 행진음악에 사용되었고, 편종·편

무대 위의 태평소, 연주자 최경만

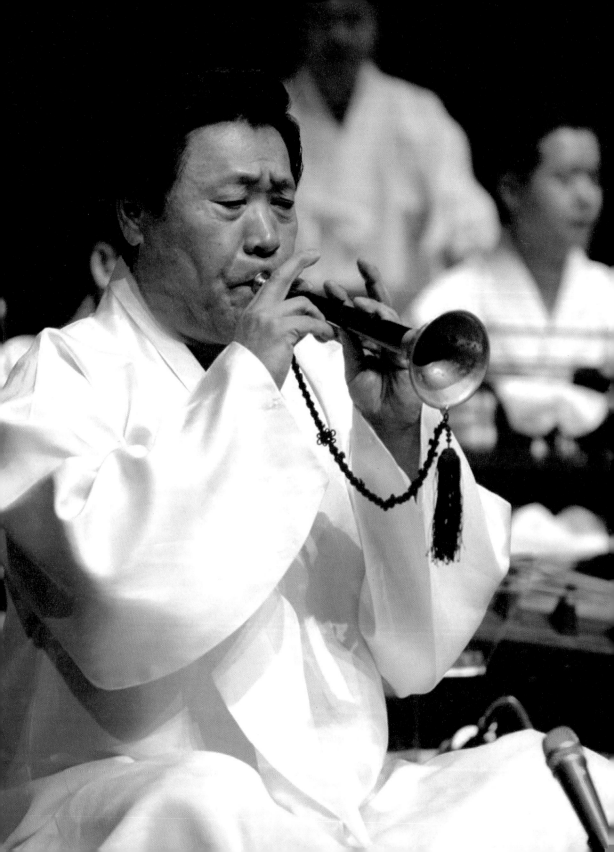

락 밴드와 함께 연주하는 태평소, 연주자 AUX(왼쪽) 국악관현악과 협연하는 태평소, 국립국악원 창작악단(오른쪽)

경·방향 등은 궁중음악의 상징이라 할 수 있다. 이 악기들을 관현악에 사용함으로써 궁중의 화려함과 장엄함을 표현한 것이다. 또한 이 곡에는 궁중 무용 반주에 쓰인 악곡으로 잘 알려진 〈표정만방지곡〉(表正萬方之曲) 중 상령산의 일부 선율을 차용하였다. 이렇듯 궁중무용 반주음악을 대중적인 올림픽 개막식 기념 곡의 모티브 선율로 사용한 것은 주목할 만한 부분이라 할 수 있다. 한편 2002년 부산아시안게임의 공식음악으로 사용된 〈프런티어〉는 흥겨운 모듬북의 장단과 클라이맥스의 태평소 가락으로 악곡명 '경계'(frontier)를 넘어선 화합과 축제의 장을 표현했다.

태평소는 비교적 적은 악곡으로 다양한 음악 문화를 겪어온 악기다. 다른 국악기에서는 찾아볼 수 없는 차별적인 음색과 음량으로 여러 장르에 강한 인상을 주었고, 그 인상을 기억하는 예술가들에 의해 상징적인 악기로 계속해서 활용되었다.

다양하게 연주되는 태평소

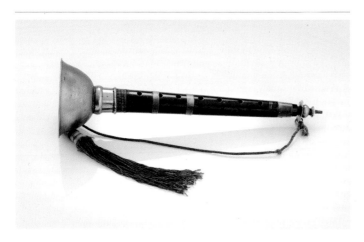

태평소 명인 최인서의 태평소, 20세기 후반, 입지름10 · 길이 34.4센티미터

중국을 거쳐 고려시대에 이 땅으로 들어온 태평소는 오랜 세월 우리 곁을 지켰고, 21세기인 오늘날까지 대중적으로 널리 사랑받는 악기다. 창공에 파르라니 울려 퍼지는 태평소, 아니 날라리의 소리를 들어보자. 그 소리는 오래도록 귓가를 맴돈다. 태평소가 앞으로도 오랫동안 많은 이들의 사랑을 받으며 이 땅에 널리 퍼지기를 바란다.

양영진

한양대학교 대학원에서 음악학 박사과정을 수료했다. 현재 국립국악원에서 학예연구사로 재직 중이며, 진주교육대학교 대학원에 출강하고 있다. 주 연구 분야는 불교음악으로 한국 사찰에서 연행되는 불교 의식에 관심을 가지고 연구하고 있다. 공저로 『진관사 수륙재의 민속적 의미』(민속원, 2012), 『한국 수륙재와 공연문화』(글누림, 2015)가 있다.

● 태평소의 구조

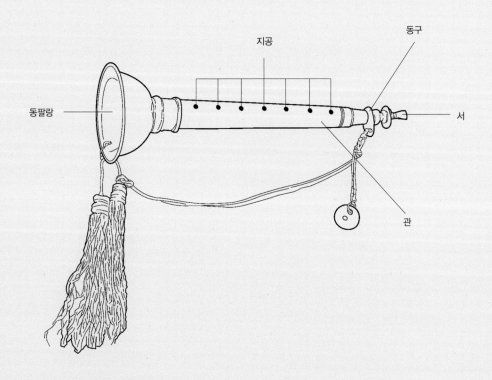

동구

지공

서

동팔랑

관

태평소는 관대(管帶)와 음량을 확대하는 동팔랑(銅八郎), 입김을 불어 넣는 동구(銅口)와 서[舌, reed] 등으로 이루어져 있다. 관대는 주로 대추나무와 같이 단단한 목재로 만드는데, 나무의 속을 파내고 여덟 개의 지공(指孔)을 뚫어 높고 낮은 음을 내도록 한다. 음색과 음량을 결정짓는 동팔랑은 놋쇠나 구리로 만든다. 궁중에서 연주할 때는 동팔랑에 색술을 달아 품격을 더했다. 입을 대는 취구 부분은 금속으로 이루어진 조롱목에 겹으로 된 서를 끼워 소리를 낸다.

1장 여운을 빚는 악기, 가야금

1 박상협 지음, 「가야금·거문고 제작과정 조사」(『국악기 연구 보고서 2011』, 국립국악원, 2011), 167쪽.

2 박상협 지음, 위의 글, 170쪽.

3 박상협 지음, 위의 글, 173쪽.

2장 온갖 시름을 잊게 하는 소리, 거문고

1 조선화보사 편, 『고구려 고분벽화』(조선화보사, 1985), 도판 212.

2 金馹孫, 『濯纓集』卷1 「雜著」 '書五絃背'

3 송지원 지음, 『한국음악의 거장들』(태학사, 2012), 85~86쪽.

4 송지원 지음, 「19세기 유학자 유중교의 악론」(『한국음악연구』 제28집, 한국국악학회, 2000).

5 柳重教, 『絃歌軌範』第2 「琴律」 '琴體全圖', "東制則別用片木橫設."

6 成俔 外, 『樂學軌範』卷7 「鄕部樂器圖說」 '玄琴', "玄琴之制, 前面用桐木, 凡桐木, 俗云石上桐最好. 雖生石上者, 去地上七八尺."

7 박상협 지음, 「가야금·거문고 제작과정 조사」(『국악기 연구 보고서 2011』, 국립국악원, 2011), 184쪽.

4장 곧고 강직한 울림, 대금

1 成俔 外, 『樂學軌範』卷7 「唐部樂器圖說」 "以葭莩吹之, 莩振聲淸, 名之曰淸孔.(大笒·中笒·小笒倣此. 葭莩卽葦內薄精也.)"

5장 자연을 닮은 악기, 피리

1 본문의 번역은 '성현 외 지음, 이혜구 옮김, 『신역 악학궤범』(국립국악원, 2000)'을 참조. 이하 생략.

成俔 外, 『樂學軌範』「鄕部樂器圖說」'草笛' 卷之7 31a "古人云, 銜葉而嘯, 其聲淸震, 橘柚葉尤善, 又云, 卷蘆葉爲之. (…) 凡木葉剛而厚者皆可用, 上面卷含而吹聲從上脣, 而作其爲用聲不類於(於)絃管之器, 只以吹之緩楲, 取高下之音, 以舌頭搖點牙齒間, 乃和樂調, 學草笛不須師授, 先知樂節皆可能也."

2 문화재청 문화유산 정보 '풀피리'(경기도 무형문화재 제38호) 참조.

3 송혜진 지음·강운구 사진, 『한국악기』(열화당, 2001), 208쪽.

4 劉昫 外, 『舊唐書』「音樂二」'高麗樂'〈志第九〉卷29 10b8~11a4 "高麗樂工人 (…) 樂用 彈箏一 搊箏一 臥箜篌一 竪箜篌一 琵琶一 五絃一 義嘴笛一 笙一 簫一 小觱篥 大觱篥 桃皮觱篥一 腰鼓一 齊鼓一 擔鼓一 貝一"

고구려의 악공 (…) 음악에 탄쟁 하나, 추쟁 하나, 와공후 하나, 수공후 하나, 비파 하나, 5현 하나, 의취적 하나, 생 하나, 소 하나, 소필률 하나, 대필률 하나, 도피필률 하나, 요고 하나, 제고 하나, 담고 하나, 패 하나를 사용하였다.

5 鄭麟趾 外, 『高麗史』「樂二」'唐樂'〈志〉卷71 1a7~9 "樂器 方響鐵十六, 洞簫孔八, 笛孔八, 觱篥孔九, 琵琶絃四, 牙箏絃七, 大箏絃十五, 杖鼓, 敎坊鼓, 拍六枚"

6 成俔 外, 『樂學軌範』「唐部樂器圖說」'唐觱篥' 卷之7 12a2~5 "『樂書』云, 觱篥, 一名悲篥, 一名笳管, 羌胡龜玆之樂也. 以竹爲管, 以蘆爲首, 狀類胡笳而九竅. 按造唐觱篥之制, 用年久黃竹爲之, 舌以海竹, 削皮爲之. 上勾兩聲, 出於一孔, 故今廢勾孔, 只設八孔, 第二孔在後."

7 鄭麟趾 外, 『高麗史』「樂二」'俗樂'〈志〉卷71 30b8~31a2 "樂器 玄琴絃六, 琵琶絃五, 伽倻琴絃十二, 大笒孔十三, 杖鼓, 牙拍六枚, 無㝵有粧飾, 舞鼓, 嵇琴絃二, 觱篥孔七, 中笒孔十三, 小笒孔七, 拍六枚."

8 成俔 外, 『樂學軌範』「鄕部樂器圖說」'鄕觱篥' 卷之7 32a1~3 "倣唐制而爲之, 八孔, 第一孔在後 ○下五下四, 雖書而無濁聲, 故以淸聲畢曲 ○平調則每律權按第六孔, 界面調則每律權按第七孔."

9 장사훈 지음, 『국악대사전』(세광음악출판사, 1991), 420쪽; 『한국악기대관』(은하출판사, 1976), 41쪽.

10 국립국악원 악기연구소 지음, 『국악기 연구 보고서 2009』(국립국악원, 2009), 154~173쪽.

6장 천변만화千變萬化의 소리, 해금

1 송방송 지음, 『한겨레 음악 대사전(하)』(보고사, 2012), 2,034쪽.

2 이숙희 지음,『조선 후기 군영악대』(태학사, 2007) 참조.

3 한국학중앙연구원 지음,『한국민족문화대백과사전』(한국학중앙연구원, 1991).

4 『高麗史』卷71

5 五洲衍文長箋散稿, 經史篇 經傳類 樂-俗樂辨證說 "我東鄉樂. 有玄琴, 琵琶, 伽倻琴, 大琴, 杖鼓, 牙拍, 無
 㝵, 舞鼓, 嵇琴, 觱篥, 中笒, 小笒, 拍, 砂磬."

6 전통예술원 엮음,『조선 후기 문집의 음악사료』(민속원, 2002), 47~48쪽.

참고문헌

• 성현 외 지음, 이혜구 옮김,『신역 악학궤범』(국립국악원, 2000).

• 세계민속악기박물관 지음,『인류의 문화유산 악기로의 여행』(음악세계, 2010).

• 송혜진 지음·강운구 사진,『한국악기』(열화당, 2001).

7장 눈부신 물방울처럼 영롱한 소리, 양금

1 李圭景,『歐邏鐵絲琴字譜』'㓻來' 1a5~1b5 "歐邏琴入于中華 以帝京景物略攷之 則自利瑪竇始 名曰天琴
 卽鐵絲琴也 (…) 流出我東幾止六十載 終無飜曲 徒作文方奇器 摩美而已. 正祖朝年 掌樂院典樂朴寶安者
 隨使入燕 始學鼓法 飜以東音 自此傳習 而手相授 苦無字譜 旋得隨失 歲在丁丑仲春 同典文命新 講作此
 譜."

2 李甲,『燕行記事』「聞見雜記」(下) 123a9~10 "製造則有樂器水火器銅鐵玻瓈等器 而西琴編簫二種爲妙"

3 金景善,『燕轅直指』「留館別錄」19b10~20a2 "洋琴出自西洋 桐板金絃 聲韵鏗鏘 遠聽則雖若鍾磬 然其太條
 蕩近噍殺 不及於琴瑟遠矣 小者十二絃 大者十七絃"

4 朴趾源,『熱河日記』「銅蘭涉筆」券1 十四 325b8~12 "此器之出我東 未知何時 而其以土調解曲 始于洪德保
 乾隆壬辰六月十八日 余坐洪軒 酉刻立見其解此琴也 槪見洪之敏於審音 而雖小藝 旣系㓻始 故余詳錄其日
 時 其傳遂廣 于今九年之間 諸琴師無不會彈"

5 成大中,『靑城集』券6 466b3~6 "洪湛軒大容置伽倻琴 洪聖景景性操玄琴 李京山漢鎭袖洞簫 金檍挈西洋琴
 樂院工普安亦國手也 奏笙簧 會于湛軒之留春塢"

6 "鐵絲琴 靈山五章 中靈山四章 細靈山五章 加樂多旨三章 宣樂 上絃道드리 細絃道드리 下絃道드리 念佛 打
 令 餘不記"

7 李圭景, 『歐邏鐵絲琴字譜』 '第七鼓法' 6b3 "鼓琴之法 運手如翰 下竿如顲始 乃發聲"

8 조유회 지음, 「한국 양금의 연주기법에 관한 연구」(『한국음악사학보』 제50집, 2013), 325쪽.

9 송지원 지음, 『조선의 오케스트라, 우주의 선율을 연주하다』(추수밭, 2013), 238쪽.

10 송혜진 지음·강운구 사진, 『한국악기』(열화당, 2001), 107쪽.

8장 생동하는 봄의 악기, 생황

1 衆管參差, 植於一匏之中, 取春陽生物之象也. 以其有生物之義, 故謂之笙; 以其爲匏體之器, 故謂之匏.

2 『世宗實錄』卷47 世宗 12年(1430) 2月 19日 "笙之爲器, 艮方之音. 其制則衆管參差, 植於一匏之中, 取春陽生物之象也. 以其有生物之義, 故謂之笙; 以其爲匏體之器, 故謂之匏. 其必以匏爲之者, 匏爲蔓生在地之物, 而艮之屬也. 後世以木代匏, 制雖精巧, 全失本制. 且八音之內, 木聲屬乎巽, 爲立夏之音也. 匏音屬乎艮, 爲立春之音也. 以木代匏, 則以爲巽音乎? 以爲艮音乎? 此不可之大者也. 願依本制爲之, 但制笙之匏, 未易卽求, 酌量圖形, 布求中外, 至秋輸納, 擇而用之." 今詳右等說, 宜從之, 匏則宜制造試驗.

3 成俔 外, 『樂學軌範』卷6

4 金富軾, 『三國史記』卷32 「樂志」 "『通典』云 "樂工人紫羅帽, 飾以鳥羽 (…) 樂用: 彈箏一, 搊箏一, 臥箜篌一, 竪箜篌一, 琵琶一, 五絃一, 義觜笛一, 笙一, 橫笛一, 簫一, 小篳篥一, 大篳篥一, 桃皮篳篥一, 腰鼓一, 齋鼓一, 檐鼓一, 唄一.", "百濟樂『通典』云, 百濟樂, 中宗之代工人死散, 開元中岐王範爲太常卿, 復奏置之, 是以音伎多闕, 舞者二人, 紫大袖裙襦, 章甫冠, 皮履, 樂之存者, 箏笛桃皮篳篥箜篌, 樂器之屬, 多同於內地北史云, 有鼓角箜篌箏竽箎笛之樂."

5 金宗瑞 外, 『高麗史』卷70 「樂志」 "宋新賜樂器 睿宗九年 六月 甲辰朔安稷崇還自宋徽宗詔曰 (…) 是用有錫 今因信使安稷崇回俯賜卿新樂 鐵方響五架 (…) 石方響五架 (…) 琵琶四面 (…) 五絃二面 (…) 雙絃四面 (…) 箏四面 (…) 箜篌四座 (…) 觱篥二十管 (…) 笛二十管 篪二十管 簫一十面 (…) 匏笙一十攢 (…) 塤四十枚 (…) 大鼓一面 (…) 杖鼓二十面 (…) 栢板二串 (…) 曲譜一十冊 (…) 指訣圖一十冊."

6 成俔 外, 『樂學軌範』卷6

7 『練藜室記述』別集 卷12 英宗 18年

8 경성방송국 국악방송곡 목록 및 이왕직아악부 이습회 기록 참조(허지영 지음, 「1930년대 이후 생황 연주 형태와 연주법 연구」, 중앙대학교 석사학위 논문, 2005).

참고문헌

- 국립국악원 지음, 『국악기 연구 보고서 2007』(국립국악원, 2008).
- 김성혜 지음, 「생소병주형 연주의 연원에 대한 연구」(『한국음악사학보』 제51집, 한국음악사학회, 2013).
- 송지원 지음, 『장악원, 우주의 선율을 담다: 처음으로 읽는 조선 궁중음악 이야기』(추수밭, 2010).
- 송혜진 지음·강운구 사진, 『한국악기』(열화당, 2001).
- 이왕직 편, 『조선아악기사진첩 건』(1927~1930 추정), 일본동경예술대학 부속도서관 소장.
- 이정희 지음, 「신인조선후기 민간의 생황문화 고찰」(『한국음악사학보』 제25집, 한국음악사학회, 2000).
- 허지영 지음, 「이왕직아악부의 생황에 대한 연구」(『한국악기학』 제2집, 한국통소연구회, 2004).

9장 마음을 적시는 깊은 울림, 아쟁

1 본문의 번역은 고전번역원을 참조.

2 杜佑, 『通典』 卷146 '四方樂' "东夷二国. 高丽, 百济. 高丽乐, 工人紫罗帽, 饰以鸟羽, 黄大袖, 紫罗带, 大口袴, 赤皮, 五色绦绳. 舞者四人, 椎髻于后, 以绛抹额, 饰以金珰. 二人黄裙襦, 赤黄葱；二人赤黄裙, 襦葱. 极长其袖, 乌皮, 双双并立而舞. 乐用 弹筝一, 搊筝一, 卧箜篌一, 竖箜篌一, 琵琶一, 五弦琵琶一, 义觜笛一, 笙一, 横笛一, 箫一, 小筚篥一, 大筚篥一, 桃皮筚篥一, 腰鼓一, 齐鼓一, 担鼓一, 贝一. 大唐武太后时尚二十五曲, 今唯能习一曲, 衣服亦寝衰败, 失其本风. 百济乐, 中宗之代, 工人死散. 开元中, 岐王范为太常卿, 复奏置之, 是以音伎多阙. 舞者二人, 紫大袖裙襦, 章甫冠, 皮履. 乐之存者, 筝, 笛, 桃皮筚篥, 箜篌, 歌."

3 본문 번역은 '김부식 지음, 박장렬·김태주·박진형·정영호·조규남·김현 옮김, 『(원문과 함께 읽는) 삼국사기』(한국인문고전연구소, 2012)'를 참조. 이하 생략.

金富軾, 『三國史記』 卷32 「雜志」 第1 樂 "高句麗樂 通典云 樂工人紫羅帽 飾以鳥羽 黃大袖 紫羅帶 大口袴 赤皮鞾 五色緇繩 舞者四人 椎髻於後 以絳抹額 飾以金璫 二人黃裙襦赤黃袴 二人赤黃裙襦袴 極長其袖 烏皮鞾 雙雙併立而舞 樂用 彈箏一 搊箏一 臥箜篌一 竪箜篌一 琵琶一 五絃一 義觜笛一 笙一 橫笛一 簫一 小篳篥一 大篳篥一 桃皮篳篥一 腰鼓一 齎鼓一 檐鼓一 唄一 大唐武太后時 尙二十五曲 今唯能習一曲 衣服亦寝衰敗 失其本風"

4 金富軾, 『三國史記』 卷32 「雜志」 제1 樂 "北史云 有鼓角箜篌筝竽箎笛之樂"

5 金富軾, 『三國史記』 卷32 「雜志」 제1 樂 "加耶琴 亦法中國樂部箏而爲之 風俗通曰 箏 秦聲也 釋名曰 箏施絃高 箏箏然 幷梁二州 箏形如瑟 傅玄曰 上圓象天 下平象地 中空准六合 絃柱擬十二月 斯乃仁智之器 阮瑀

日 箏長六尺 以應律數 絃有十二 象四時 柱高三寸 象三才 加耶琴 雖與箏制度小異 而大槪似之"

6 陳暘, 『樂書』卷109~150이 「樂器圖說」에 해당한다.

7 陳暘, 『樂書』卷146 '胡部' "高麗樂器用彈箏一搊箏一臥箏一. 自魏至隋並存其器, 至于制度之詳, 不可得而知也."

8 鄭麟趾 外, 『高麗史』卷71 「志」第25 樂2 '唐樂 樂器' "方響〔鐵十六〕洞簫〔孔八〕笛〔孔八〕觱篥〔孔九〕琵琶〔絃四〕牙箏〔絃七〕大箏〔絃十五〕杖鼓教坊鼓拍〔六枚〕"

9 成俔 外, 『樂學軌範』卷7 「唐部樂器圖說」

10 成俔 外, 『樂學軌範』 "唐有軋箏以片竹潤基端而軋之因取名焉."

11 문성렵 지음, 『조선음악사』 1권(평양: 과학백과사전 종합출판사, 1988), 196쪽; 김용호 지음, 「산조아쟁의 발생과정과 아쟁산조의 유파 연구」(영남대학교대학원 박사학위논문, 2010), 19쪽 재인용.

12 송혜진 지음·강운구 사진, 『한국악기』(열화당, 2001), 101~102쪽.

13 국립국악원 지음, 『이왕직아악부와 음악인들』(국립국악원, 1991), 105쪽

14 김창곤 지음, 『초·중등 교과서에 수록된 아쟁 분석 연구』(『국악교육』 제35집, 한국국악교육학회, 2013), 38~39쪽.

15 김창곤 지음, 위의 논문, 40~41쪽; 이세나 지음, 「아쟁의 변천과정에 관한 연구」(우석대학교대학원 석사학위논문, 2012), 11~26쪽.

16 장사훈 지음, 『한국악기대관』,(서울대학교출판부, 1986); 김창곤 지음, 위의 논문, 37~47쪽; 이세나, 위의 논문, 8~9쪽.

17 박상협 지음, 「가야금·거문고 제작과정 조사」(『국악기 연구 보고서, 2011』, 국립국악원, 2011), 167쪽.

10장 우리의 신명을 담은 가락, 장구

1 成俔 外, 『樂學軌範』卷7 「唐部樂器圖說」 '杖鼓'

2 鄭麟趾 外, 『高麗史』卷70 24a

3 鄭麟趾 外, 『高麗史』卷71 25a

4 김기철 지음, 「장구의 사적 변천 및 활용양상」(한양대학교 박사 학위 논문, 2012), 133~134쪽; 국립국악원 악기연구소 지음, 『국악기 실측 자료집 1』(국립국악원, 2008), 74~75쪽.

5 成俔 外, 『樂學軌範』卷7 50a

6 김영운 지음, 「한국 토속악기의 악기론적 연구」(한국국악학회, 1989), 45쪽.

7 成俔 外,『樂學軌範』卷7 3a;『景慕宮樂器造成廳儀軌』27b

8 陳暘,『樂書』卷116 11b

"천제에 쓰이는 뇌고에 말가죽을 쓰는 것은 건(乾, 하늘)이 말(馬)이기 때문이고, 사직 제향에 쓰이는 영고가 소가죽을 쓰는 것은 곤(坤, 땅)이 소(牛)이기 때문이다."

9 장구 제작 과정은 난계국악기제작촌 타악공방(충북 영동 소재, 대표 이석제)의 장구 제작 과정을 조사하여 정리한 '국립국악원 악기연구소 지음,『국악기 연구 보고서 2012』(국립국악원, 2012)'를 참조.

11장 창공에 파르라니 울려 퍼지는 소리, 태평소

1 한국고전번역원 DB 참조.

2 본문 번역은 한국고전번역원 제공 DB 원문을 일부 중략하고, 단어의 해석을 이해가 용이하게 수정하여 참조.
李宜顯,『庚子燕行雜識』"譯輩以通官之言來傳. 皇帝方往太廟. 還後當受賀. 鑾儀衛陳儀仗. 於午門之外. 設空輦各二. 其他儀物甚盛. 班行頗嚴肅. 不聞誼譁之聲. 甲軍皆驅出馬頭以下各人于門外. 良久. 東方始明. 午門內有擊鍾聲. 而其聲甚數. 於是東西班各就坐以待. 宿衛者着甲衣. 二旗率, 五旗士先導出來. 繼之者幾至百餘. 俄而胡皇乘黃屋. 由午正門出來. 侍衛甲士數百擁後而行. 文武官一齊祗送. 朱衣卒各二百人. 就端門內. 着紅絲巾. 如戰笠狀. 插黃羽旗. 吹螺列立於左右. 五方神旗各數十. 鼓十餘. 角十餘. 太平簫約八九. 其他金斧金槍之屬. 多不盡記. 黃屋臨至. 鼓角一時齊鳴. 其聲雄壯. 空輦二. 曲柄黃涼傘三先過. 蛟龍旗四五雙次之. 而持旗者皆騎馬. 輦後騎者四五十. 而無行伍次第. 諸官又祗迎."

3 전인평 지음,『우리가 정말 알아야 할 우리 음악』(현암사, 2007).

4 세계민속악기박물관 지음,『인류의 문화유산 악기로의 여행』(음악세계, 2010).

5 본문의 번역은 '국어국문학편집부 제작,『국어국문학자료사전』(한국사전연구사, 1994)'의 번역문을 이해가 용이하게 수정한 것이다. 다음은 한국고전번역원 제공 DB 원문이다.

朴趾源,『燕巖集』"故我東大樂府. 有所謂排打羅其曲. 方言如曰船離也. 其曲悽愴欲絶. 置畵船於筵上. 選童妓一雙. 扮小校. 衣紅衣. 朱笠貝纓. 插虎鬚白羽箭. 左執弓弭. 右握鞭鞘. 前作軍禮. 唱初吹. 則庭中動鼓角. 船左右群妓. 皆羅裳繡裙. 齊唱漁父辭. 樂隨而作. 又唱二吹三吹. 如初禮. 又有童妓扮小校立船上. 唱發船砲. 因收碇擧航. 群妓齊歌且祝."

6 정병호 지음,『농악』(열화당, 1986).

7 이숙희 지음,「농악 악기편성 성립의 배경과 시기에 관한 연구: 군영 취타악기와의 관련성을 중심으로」(『한국
 음악연구』제54집, 한국국악학회, 2013).

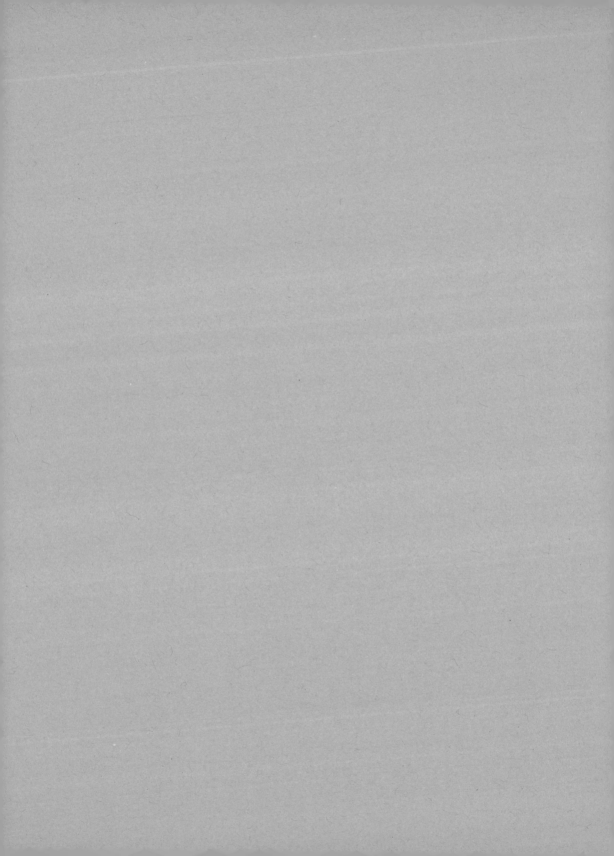